OWEN JONES

the GRAMMAR *of*
ORNAMENT

紋 飾 法 則

歐文瓊斯 著

林貞吟、游卉庭 譯

The Grammar of Ornament

目錄

導讀一

　　記得我第一次翻閱歐文・瓊斯的《紋飾法則》，是在二十世紀最後幾年的牛津大學艾胥莫林博物館二樓東方藝術圖書館中，書中簡明的文字搭配眾多全頁精美印製的彩色紋飾圖版，讓我非常驚艷，對一個為了追求東方紋飾史研究新途徑而來到英國取經的博士生來說，有一種朝聖的感覺。當時，要看書或是複印都不是那麼方便，還記得若要館際調書，得填上一張手寫的申請單，由專人每日定時收集，在下一個工作的時段，將申請的書本用書袋帶過來交給讀者。要想複印，也得乖乖地填上複印單，以一英鎊一張的高價複印所需的資料。短短二十年間，網路已經翻天覆地改變了我們的生活，現在，只要上網輸入書名或作者名，《紋飾法則》中的精美紋飾圖版就馬上映入眼簾，隨時可在電腦中存取。再者，在此書之後，專論紋飾史的書不在少數，從學術的角度觀之，皆更有研究上的價值。我們因此不禁想問，1856年出版的紋飾圖案集，為什麼還有必要復刻翻譯出版？

　　我必須很汗顏地承認，在此之前，我使用此書的方式，就是粗略地翻閱其中的文字和紋飾案例，找到我想要的特定時代或特定區域之紋飾資料，從未仔細閱讀。因此，我當時對此書的理解非常有限，認為此書原本訴求的讀者，是十九世紀出版當時的藝術設計者，在那個沒有網路的時代，作者盡其最大所能蒐羅了跨越悠久時代與廣袤地域的紋飾案例，以最先進的彩色印刷附圖介紹給當時的讀者。但我想這並非作者的唯一目的，因此，當我為了撰寫此篇導讀而重新閱讀此書時，慎重地一一檢視此書在我們這個時代的價值，發現了許多有趣的連結。

設計史的聖經：世界紋飾資料集

　　歐文是出身威爾斯的英國建築師及設計家，做為一位先驅者，這些材料奠基於他當時到歐洲大陸壯遊的經驗，以及 1851 年他在倫敦萬國博覽會所接觸到的各國產品，他的出版目標在糾正英國維多利亞時期設計者的習性，大多模仿、抄襲，或混融手邊可得的各種紋飾

資源，而未能夠創造真正理想的設計。此書廣泛匯集各種紋飾設計案例，從毛利人的刺青，到古埃及的柱飾，希臘的邊飾帶到拜占庭的馬賽克圖案，印度的織品到伊莉莎白時期的雕刻，展現了具有歷史向度並跨越時空的美麗紋飾集成，至今仍是經典的應用設計參考書。

　　歐文在書中提出他理想中的建築與裝飾藝術設計之重要原則，並且以批判的態度有系統地審視分析了他所蒐羅的世界紋飾風格。這些原則在實用主義興起後，對現代建築裝飾所起的直接作用相對有限，且其論述帶有藝術創作者的主觀判斷與對紋飾設計發展的嚴苛評論。[1] 但從藝術史的角度來看，該書中的紋飾集成及原則，不但為十九世紀下半葉英國興起的美術工藝運動所運用，看來也曾經對後來的藝術設計產生廣泛的影響。此書對後世應用設計的影響在下一篇伊恩‧查捷克於 2000 年撰寫的導讀中已經呈現，本文不再贅述。然書中提示的一些法則，原來或許為導正當時藝術工作者的創作方向，現在讀來，讓人不禁聯想，此書或許也可為今日流行所謂「文化創意產業」之渾沌膠著的亂象帶來一些方向上的指引，設計應能有所本，並且能夠乘載歷史的深度及空間的廣度。例如歐文在此書中重要的論點之一，回歸自然與初心，他以紋飾設計為例，毫無例外地向我們證明了這一點，「真正藝術的本質，是將自然理想化，而非複製自然的形式」。又如，「一位藝術家應全面審視過往的藝術通則，藉由這些為大眾讚揚的原則，引領他們創造出具有同等美感的全新藝術形式」。這些具有歷史深度的提示，不僅在於鼓勵創作者透過參照此書的紋飾集成，製作創新的藝術形式；而還在於，提醒創作者藝術的本質，並應懂得運用人類藝術史中的經典形式加以創造。這讓人想起台灣因緣際會擁有許多傲人的藝術收藏，例如日本統治時期人類學家踏查搜集的台灣原住民族文物遺產（例如國立台灣大學民族學博物館收藏），或是隨著國民政府而意外來到台灣的中國藝術經典精品（例如國立故宮博物院收藏），卻少為當代設計者所知或運用之奇怪現象。

[1] 書中對於中國紋飾的苛責，在其之後接觸到更多中國藝術品後有所更正，於 1867 年出版的《中國紋飾範例》（Examples of Chinese Ornament），展現出完全不同的正面態度，讚賞紋飾製作技術的完美及色彩的美感及和諧。

紋飾史與紋飾理論之先驅

　　除了做為設計靈感來源，將之做為文本來閱讀，還有許多令人振奮的啟發。雖然我們對於後來李格爾（Alois Riegl, 1858-1905）、貢布里希（E.H. Gombrich, 1909-2001），或是羅森（Jessica Rawson）等人所撰述的重要紋飾史著作或許更加熟悉，某個層面上，《紋飾法則》仍可視為是第一本具有世界紋飾史雛形的論著。該書在紋飾研究史學史上的意義在於，以帶有世界史關懷的角度，同時並列不同區域（包含古埃及、希臘、義大利、中東、印度，甚至中國），試著揀擇其中表現精彩、影響深遠的紋飾設計案例，進行具體風格發展分析，並嘗試梳理其中各個風格間之連結脈絡。書中馬修・迪格比・懷亞特（Matthew Digby Wyatt）有關文藝復興紋飾的專論中，這類藝術史式的分析表現，特別明顯。而其中有關義大利馬約里卡陶器和法國里摩居畫琺瑯紋飾篇章，針對一手材料具體紋樣的精闢描寫，與我近年來研究清宮畫琺瑯所見之東西文化藝術交流課題密切相關，沒想到在一百五十多年前的這本著作中，就已經掌握到這些紋飾發展的重點，個人亦因此獲益匪淺。

　　此書做為十九世紀重要紋飾史與紋飾理論的典籍，認為紋飾有其內部自身發展的歷史，並且可以被討論、檢視及分析。其中所牽涉的相關問題，除了紋飾本身的風格外，還包括美學價值觀念的提出、紋飾的功能與品評標準，以及跨時代與區域紋飾交流的可能等多方面的議題，為世人對古代紋飾發展史的理解奠立一個重要的起點。

紋飾的社會功能

　　如同歐文在論及原始部落紋飾時所言，「其實，不管是質樸或矯飾的藝術作品，我們尋求的是心靈的存在證明─創造物件的慾望、或是蘊涵其中的自然本能─並且因為心靈在藝術品中發揚光大而滿足。奇怪的是，比起先進文明中的無數製品，如此心靈在原始部落的粗野紋飾中更加閃耀」。雖然這裡舉原始部落紋飾為例，但所觸及的是紋

飾的本質，人類亟求創造所見之美的慾望，與人類的歷史一樣久遠。從遠古時期人類留下紋飾的痕跡，直至今日，紋飾仍然無時無刻出現在我們的身邊。然而十九世紀晚期之後，在實用主義的思潮影響下，西方對紋飾的看法有所轉變，紋飾被認為是多餘、無實際用途的附加物。在東亞的脈絡中，雖然紋飾並未遭遇如此無情的對待，但通常也因為它們無所不在而被視為是理所當然的存在。在東亞紋飾史的課堂上，學生經常問我，紋飾到處可見，但在東亞藝術史領域中，主流似乎是書法、繪畫，即使在工藝美術領域，紋飾也極少被嚴肅對待，它們到底扮演甚麼樣的角色？我開玩笑回答，紋飾不是 A 咖，甚至也不是 B 咖，而可能只是 C 咖，但是這個 C 咖可能出乎我們意料之外的重要。紋飾的裝飾性、重複等特性，讓它與世人一般重視的藝術本質（稀少、獨一無二、出自人師之手）大相逕庭。紋飾做為一種視覺語言，直接促成個體識別、自我認同、品味表彰等種種作為，於有意或無意間在社會上發揮根深柢固的重要力量。而這可能是時至今日，大家都未注意到的面向。我們可舉個極端的案例來說明，為什麼現代衛浴設備包括痰盂大多是白色的呢？原來十九世紀晚期到二十世紀初期，使用白色無紋飾 (不帶個別性，表現公共性) 的衛浴設備是展示衛生現代性的重要表徵。所以相反的，帶有紋飾的產品可以傳達擁有者的品味，紋飾做為與他人區隔的關鍵。

我非常樂見此書繁體中文版的問世，書中的紋飾創作法則，以及彩色紋飾圖版搭配上詳細的文字說明，有助於深入掌握特定的紋飾風格及其來龍去脈，相信定能啟發設計者在創作時引經據典有所本，同時又有師法自然卻不模仿自然的創新，帶出屬於當代的風格。同時，希望這本書不只對設計工作能有警示作用，甚至對於未來的創作者及紋飾史研究者，也能不斷發掘蘊含其中的重要寶藏，在不同的時代，賦予此書新的意義。

施靜菲
2018 年四月

本文作者為國立台灣大學藝術史研究所教授、英國牛津大學東方研究所博士，研究領域為東亞與歐洲藝術與文化交流、東亞裝飾紋樣史。

導讀二

　　歐文・瓊斯是英國設計史上的重要人物。他參與了維多利亞時代的重要藝術成就——公元 1851 年舉辦的萬國博覽會。這場盛會大大地增添他的熱忱與自信，使他更醉心於藝術事務。他和當時共事的同儕都相當關心英國設計的素質。《紋飾法則》書中囊括的大量精美插圖、對不同文化的縝密分析和書中倡導的「基本原則」的宗旨在於糾正當下的風氣，為日後的設計師提供指引。從這點看來，本書獲得極大的成功，並且名列美術工藝運動（Arts and Crafts Movement）重要的開創文本之一。

　　瓊斯於 1809 年出生於倫敦，不過從他的姓氏可以看出，他出身於聲名顯赫的威爾斯家族。他的父親老歐文在 1770 年創辦了倫敦威爾斯學會（Gwyneddigion Society of London），致力於研究威爾斯文學和考古學，甚至出版了一部大受好評的威爾斯語手稿的文選。青年歐文顯然繼承了父親的活力與熱忱，在不同領域均有涉獵。不過他一開始熱愛的是建築領域，下定決心以此為志業。

　　瓊斯 16 歲時曾經跟在風格多變又天賦異稟的年輕建築師瓦里美（Lewis Vulliamy, 1791 ～ 1871）身邊當了六年的學徒。1823 年，瓦里美當時方才發表《建築雕塑紋飾範例》（Examples of Ornamental Sculpture in Architecture），這本深具影響力的研究著作描繪了許多歐洲和亞洲建築的細部樣貌。瓊斯將他自己的建築研究結合他於皇家藝術研究院（Royal Academy）修習的課程，但師長認定他只是一位技藝純熟的製圖師，「還未能夠精確掌握形體」。

　　為了精進研究，瓊斯踏上周遊列國的旅途。1830 年時他已經走遍了法國和義大利，三年之後更遠行至希臘、埃及和土耳其，激發他對伊斯蘭建築形貌的興趣，對他日後的專業有深遠的影響。就短期而言，此次旅行開啟了瓊斯對西班牙格拉納達地區阿爾罕布拉宮的研究，成為他的重要著作《阿爾罕布拉宮之平面圖、立面圖、剖面圖及細部圖面》（Plans, Elevations, Sections and Details of the Alhambra, 1836 ～ 1845）的著述基礎。該作品內容豐富，收錄 101 幀精美的彩色印刷圖版，大部分都取材自瓊斯的手繪稿。

　　由於阿爾罕布拉宮的研究需要大量經費，為了順利進行，瓊斯必

須賣掉一些他繼承自父親的土地。好在當時他決定自行印製圖版，從中獲取不少寶貴經驗，從此晉升為一位經驗純熟的插圖設計師和印刷商。除了將此領域的作品刊載在專業的建築刊物上，他同時還為許多商業出版社設計精美的禮物書。瓊斯在印刷和出版業的豐富知識對他後來著述《紋飾法則》的過程非常有幫助。

此時期的瓊斯在其他設計領域也開始嶄露頭角。1840 年代早期，他與霍伯‧彌頓（Herbert Minton, 1739 ～ 1858）的交情為他帶來設計一系列磁磚和馬賽克畫的機會。他身兼建築師和室內設計師雙重身分，最令人驚豔的作品是倫敦肯辛頓宮花園內的兩幢摩爾風格建築（1845 ～ 1847 年間落成）。而或許更重要的是，他活躍於著名的社交圈，特別是以亨利‧科爾爵士（Sir Henry Cole, 1808 ～ 1882）為核心的建築社團。

科爾爵士是一位鋒頭強健的大人物，他與亞伯特親王（Prince Albert）珍視的藝術活動密切相關，後來更擔綱第一任的南肯辛頓博物館（South Kensington Museum）館長一職。可能就是在他的引薦之下，瓊斯被指派為萬國博覽會的聯名建築師。瓊斯在任期間和喬瑟夫‧派克斯頓（Joseph Paxton, 1803 ～ 1865）一同設計了水晶宮，不僅負責該建築的室內設計，也參與展覽館中的陳設事宜。

一場空前成功的萬國博覽會帶來的輝煌成果，再加上五花八門來自大英帝國轄下的展示品，明顯升高了英國人的國族自豪。然而科爾等人很快就指出英國設計的低劣素質。比如在 1853 年的一次課堂上，瓊斯悲嘆地道出「我們的設計毫無原則且欠缺整體感，建築師、裝潢師、壁紙上色師傅、編織師、印花師傅與陶藝師，都在江郎才盡的窘境下獨立創作，這些人的作品如果不是毫無美感的創新藝術，就是令人難以理解的美感。」

相關人士立即採取因應的舉措，像是採用更有效率的專利法規來保障設計師的作品和提升藝術專門學校的水準。除此之外，科爾爵士還為公眾、特別是製造業者制定了一門的教育課程，期望能好好傳達設計知識的價值。柯爾、瓊斯和普金（Pugin, 1812 ～ 1852）組織了一個委員會，向各界徵求適合擺在常設裝飾藝術展覽中的展品。1852 年

開幕的工藝博物館（Museum of Manufactures）最早成立於馬爾博羅大廈（Marlborough House）。他們的理念在貫徹的執行之下，甚至還設立了「以謬誤原則製作的不良裝飾案例」展區，查爾斯‧狄更斯（Charles Dickens）曾語帶諷刺地表示該展區簡直是「恐懼瀰漫之屋」（a House full of Horrors）。日後，工藝博物館多次更名，經歷紋飾藝術博物館（Museum of Ornamental Arts）、南肯辛頓博物館（the South Kensington Museum），最後定名為維多利亞與艾伯特博物館（Victoria and Albert Museum）。

同一時期，瓊斯也參與了另一個相似的計畫。1852年，海德公園的水晶宮（Crystal Palace in Hyde Park）拆除後要在錫登漢（Sydenham）重建。瓊斯接受指派擔任這次改建案的裝飾總監，負責提供能夠展示不同建築風格的展品。他與馬修‧迪格比‧懷亞特爵士（Sir Matthew Digby Wyatt, 1820～1877）、戈特佛里德‧森佩爾（Gottfried Semper, 1803～187）合作策劃一系列以「宮廷」為主題的展覽，藉由「世界各地的聞名歷史……不同時代建築風貌的全覽」開啟大眾的全新視野。這場別開生面的展覽於1854年六月由維多利亞女王親臨現場揭開序幕。

《紋飾法則》自然也成為這場展覽的重要著述。瓊斯早在1851年便著手梳理他對於設計基本法則的想法，他的「基本法則」有六條曾經出現在以〈萬國博覽會拾遺〉（Gleanings from the Great Exhibition, 1851年出版）為題的系列文章中，法則的篇幅亦隨著他1851年在藝術學會和1852年在馬爾博羅大廈的講課場次陸續增加；同年，他將完整的法則集結在一本小冊子中出版。

他發表的宣言在當時算不上什麼激進的倡議，因為宣戰的定調早已經在普金早期的兩本著作——1836年出版的《對比》（Contrasts）和1841年出版的《尖塔式或基督教式建築的真實法則》（The True Principles of Pointed or Christian Architecture）、以及科爾派人士的紋飾手稿中確立。這群人對設計的原則各自有獨到的見解，然而他們沒有一個人能夠編寫出足以媲美《紋飾法則》這樣一部完整內容和精美圖像兼備的鉅著。由此來看，瓊斯的著作確實大大受益於陳設在錫登漢

的建築模型、協助他完成著作的專家貢獻者，當然還有他自己在高難度彩色印刷方面的知識。

1856 年出版的《紋飾法則》得到廣大的迴響。一篇刊登在《阿頓瑙姆》（The Athenaeum）雜誌上的評論文章形容這本不可思議的著作「美得宛如天使的號角之書」，並旋即成為紋飾藝術領域公認的重要典籍；在 1910 年以前已經再刷高達九次以上。1880 年發行的美國版本，正式將瓊斯的設計理念帶到全世界讀者的眼前。

《紋飾法則》出版以來，澤被後世，不僅僅為威廉‧莫里斯（William Morris, 1834 ～ 1896）所應用，甚至還可以假設，美術工藝運動的重要藝術家都對這本著作瞭若指掌。經典的聲譽持續傳頌，二十世紀的兩位建築大師路易‧蘇利文（Louis Sullivan, 1856 ～ 1924）和法蘭克‧洛伊‧萊特（Frank Lloyd Wright, 1867 ～ 1959）都對瓊斯的理念大表贊同。或許這群藝術家當中曾有人大力反對瓊斯等人提出的嚴苛評論，認為設計師應該和畫家一樣享有創作的自由；但即便如此，他們仍舊高度重視這一本堪稱維多利亞時代最偉大著作所蘊含的廣博學識、時空跨度、以及做為一本圖書所能展現的純粹之美。

伊恩‧查捷克
Iain Zaczek

2000 年九月

本文作者為英國丹地人，畢業於牛津大學瓦德漢學院（Wadham College, Oxford）與倫敦大學科陶德藝術學院（Courtauld Institute of Art）。藝術設計領域自由撰稿人，著有《裝飾藝術》（Essential Art Deco）、《威廉莫里斯》（Essential William Morris）、《泥金抄本的藝術》（The Art of Illuminated Manuscripts）、《圖解格紋百科全書》（The Illustrated Encyclopedia of Tartan）、《凱爾特藝術與設計》（Celtic Art and Design）等十餘本藝術專書。

作者序

　　任何人想憑藉一己之力去蒐集大量的各時期紋飾作品，可說是難如登天，即使假借政府之手也非常困難，甚至可能因為資料太過龐雜而無法利用。因此，我秉持著側重基本原則而輕個別差異的信念，在這本我斗膽稱為《紋飾法則》的集成當中，僅在彼此有高度關聯的特定風格裡選擇最出色的類型來討論。期許透過並置不同紋飾所帶出的美感來遏止當代令人遺憾的抄襲景況。這種抄襲過去特有紋飾形式的潮流不曾間斷，然而人們卻完全忽略以往之所以如此演繹該紋飾美感的特殊脈絡，當時合宜的表現如今為了滿足其他慾望而移植，已然失去紋飾該有的裝飾效果。

　　這本紋飾集成問世以後，很可能首先就加劇了上述的危險傾向，許多人恐怕會滿足於借用過去那些還未浮濫的美麗造形。但我始終希望能夠遏止這股趨勢，喚起更高遠的雄心壯志。

　　如果有學生致力於尋找這些已經透過不同語言表達的設計概念，那他一定會希望找到源源不絕的湧泉，而不是半桶停滯的死水。

　　本書將致力向各位傳達以下事實：

一、凡是受到世人普遍讚賞的紋飾風格，必然遵照自然造形的配置法則。

二、無論形式怎樣改變，只要依循這些法則，就不會偏離特定的核心概念。

三、從一個風格到另一風格所經歷的改變或發展，都來自從固著束縛中靈光一現的全新想法。這個新的概念會持續一段時間，直到再次陳舊、固著；然後再孕育下一個新的想法。

　　最後，我想透過第二十篇表達的是，紋飾藝術的發展最好能夠承接過去的經驗，回歸大自然去找尋新的靈感。完全拋棄過去並試圖建構新的藝術理論或形塑某種風格，都是非常愚昧的行為。如此一來恐怕輕易就捨棄了幾千年累積下來的智慧與經驗。相反的，我們應該好好承續過去的典範，但並非盲目跟從，而是藉此找到正確的路徑。

　　書籍付梓以後，就得服膺讀者的評價，我深知這本書距離完整的境界還有一段遙遠的距離，其中仍有許多等待藝術家自己填滿的空缺。我的目的是將這些具有重大意義的風格一一陳列出來，讓學生在

前進的路程中有跡可循。從這個層面看來，我相信我已經達成了這個目標。

在此，我要向那些曾在寫作過程中給我溫暖支持的朋友們致謝。

在尋找埃及紋飾收藏品的時候，我得到波諾米（J. Bonomi）和詹姆士・維爾德（James Wild）兩位先生的鼎力協助；維爾德因為長期居住在開羅而收藏的大量開羅紋飾，亦為本書貢獻了許多阿拉伯藏品的材料。書中提供的只是他全部收藏的一小部分，相信將來他會以更完整的形式出版。

要致謝的人士還有：提供彩色玻璃圖版的柏瑞（T. T. Bury）；提供最主要的伊莉莎白時期藏品的李察森（C. J. Richardson）；提供拜占庭收藏品，以及拜占庭和伊莉莎白時期珍貴紋飾論述的沃林（J. B. Waring）。對凱爾特紋飾特別有研究的維斯伍德（J. 0. Westwood）不僅協助蒐集凱爾特藏品，亦同時撰文闡明該風格的精采歷史與特色。

馬爾博羅大廈的克里斯多夫・德雷瑟（Christopher Dresser）親手為本書繪製第二十篇的第八幀圖版，向我們展示豐富的自然花卉幾何排法。

我在水晶宮（Crystal Palace）的同事迪格比・懷亞特（M. Digby Wyatt）的精湛論文亦為文藝復興時期和義大利時期的紋飾增色不少。

只要有取用自其他出版專著的材料，都會在文末註明出處。

其他繪圖工作主要由我的學生負責。艾伯特・瓦倫（Albert Warren）、查爾斯・歐柏（Charles Aubert）和史塔伯斯（Stubbs）三人協助從原始的繪圖中精選出適當的作品供此次出版使用。

整本書中的石版彩圖全權委由法蘭西斯・貝佛德（Francis Bedford）與他優秀的助手費爾丁（H. Fielding）、提姆斯（W. R. Tymms）、瓦倫（A. Warren）等人製作，加上塞菲爾德（S. Sedgfield）不定期的協助，在短短不到一年的時間內就完成了製作一百幀圖版的浩大工程。

我要特別感謝貝佛德近乎無私的關懷與焦急之情，令本書能在多彩石版的印刷階段盡善盡美。我相信，任何人只要了解整個執行過程的高難度和不確定性，一定能深切體悟他的心血。

最後要感謝戴氏父子（Day and Son）這間氣魄宏大的出版社暨印刷商的全力投注，儘管過程中需要耗費大量心力和控管巨量的印刷品質，他們完備的資源始終讓顧客感到安心，甚至在預定的時間之前提早完成這一部集成。

歐文・瓊斯
Owen Jones
1856 年十二月十五日
阿蓋爾莊園 9 號

本書倡導的
建築暨裝飾藝術
造形與色彩基本原則

基本原則

原則 1
裝飾藝術自建築孕育而生，也應適時伴隨建築出現。

原則 2
建築是其創建時的慾望、官能和情感的具體表現。
建築風格是在氣候和物質影響下應運而生的特有形式。

原則 3
裝飾藝術作品應如建築一般具有均衡、比例勻稱與和諧的特質，
最終實現平靜的感受。

原則 4
當視覺、理智和情感的慾望都得到滿足，
心靈感受到的平靜就是真正的美。

原則 5
建築物需要裝飾，但裝飾不應該刻意為之。
美即是真；真必為美。

基本造形

原則 6
形式之美來自於線條的漸次而生：無一贅餘；
不會因為刪去任何一條線而使設計更加完善。

表面裝飾

原則 7

整體造形最先受到關注，因此應以基本線條來細分和裝飾；
線條的間隙再以更加細緻豐富的紋飾裝飾，以利近距離觀賞。

原則 8

所有紋飾應以幾何構圖為基礎。

比例

原則 9

如同每件完美建築作品中的各個部件都存在一個恰當的比例，
在裝飾藝術中，造形的配置也應該遵循一定的精確比例。
整體和各別部件都應該由某個小單元的倍數組合而成。
最難以眼睛察覺的比例才最完美。

因此，明顯的成倍比例，例如 1：2 或 4：8 就不如精巧的 5：8 美；
3：6 不如 3：7 美；3：9 不如 3：8 美；3：4 也不如 3：5 美。

和諧和對比

原則 10
形式的和諧
來自直線、斜線和曲線三者之間恰當的平衡和對比。

分布、發散、連續性

原則 11
表面裝飾的所有線條都應該從主幹分流出來。
不論紋飾延伸多遠，都要能回溯至分枝與根植的位置。
此為東方藝術的實踐法則。

原則 12
所有曲線和曲線或曲線與直線的銜接處必須彼此相切。
此為自然法則，亦為東方藝術實踐之依據。

自然造形的傳統

原則 13
花朵和其他自然界的物體並不適合做為紋飾的題材；然而，在過往紋飾上、
以傳統手法再現的植物形象，不僅能將其自然的氣息傳達給觀賞者，也無
損被裝飾物品的整體感。此為藝術全盛時期的通行準則，但也容易在藝術
衰敗時期遭到違反。

基本色彩

原則 14
色彩是用來輔助造形的發展，
以及區分不同物體、或同一物體不同部件之間的差異。

原則 15
色彩是用來強化光影，
透過不同色彩的適當分布來凸顯造形的起伏波動。

原則 16
在物體上，小面積少量地應用三原色，
大面積再以二次色或三次色上色做為平衡和襯托，
以求最好的裝飾效果。

原則 17
三原色應該應用於物體的上層，
二次色和三次色則應用於下層。

和諧的配色比例

原則 18
（菲爾德的色彩當量理論）

相同飽和度的三原色會互相調和或中和。3 份黃色、5 份紅色和 8 份藍色
調配在一起會得到色相 16；8 份橙色、13 份紫色和 11 份綠色的二次色調
配會得到色相 32；19 份檸檬色（橙色和綠色調合而成）、21 份黃褐色（橙
色和紫色調合而成）和 24 份橄欖色（綠色和紫色調合而成）的三次色調配
會得到色相 64。

同理可證，由兩種三原色調出的二次色，會與等比例的第三種三原色互補：
8 份橙色和 8 份藍色互補、11 份綠色和 5 份紅色互補、13 份紫色和 3 份黃
色互補。由兩種相鄰二次色調出的三次色，會與第三種二次色互補：24 份
橄欖色和 8 份橙色互補、21 份黃褐色和 11 份綠色互補、19 份檸檬色和 13
份紫色互補。

色調、明度和色相的對比與和諧

原則 19
上述原則均假設色彩的飽和度與理論上顏色穿透稜鏡時的飽和度相同，但
各色彩與白色調和之後會形成各種色調，與灰色或黑色調和後則形成各種
明度。

當一種飽滿的顏色與另一種色調較低的顏色形成對比時，後者的用量必須
按比例增加。

除了白、灰、黑三色，每一種顏色都可以透過與其他色彩調和，變化出不同色相：因此黃色系譜的兩端分別有橘黃色和檸檬黃色、紅色系譜的兩端分別有猩紅色和深紅色；每種色彩都有不同的色調和明度。

當一種三原色加入少量的另一種三原色混合之後，並與二次色形成對比，這個二次色必然具有第三種三原色的色相。

各種色彩的上色位置

原則 21

在塑形的表面應用三原色時，我們應該在凹面使用具有退縮感的藍色，在凸面使用具有前進感的黃色，底面則使用中庸的紅色，並以白色做為直立面的區隔色。如果無法達到原則 18 要求的比例，還可以透過改變色彩來達到平衡：因此，如果表面偏黃，我們應該使用深紅色或紫藍色，也就是削減色彩中的黃色；如果表面偏藍，則應該使用黃橙色或猩紅色。

原則 22
物體上的各種色彩應該充分調和，
遠看時才能呈現中和的美感。

原則 23
色彩組成中只要缺少三原色中的任何一色，
不論是三原色的自然色或混合色，就不算完美。

（Mons. Chevreul）
從謝佛的色彩理論
衍生出來的色彩同步對比法則

原則 24
同一色彩的兩種色調並置時，
淺色看起來更淺，深色看起來則會更暗。

原則 25
將兩種不同的色彩並置，會產生雙重修飾的效果：
首先，是色調上的修飾效果（淺色更淺、深色更深）；
其次，是色相上的修飾效果，兩種色彩會分別與另一色的互補色調和。

原則 26
白色背景前的色彩會顯暗，黑色背景前的色彩則會顯亮。

原則 27
當亮色的互補色與黑色背景衝突時，黑色背景會受到損害。

原則 28
色彩之間不應該互相衝突。

從東方藝術中觀察得來
提升並置色彩和諧感的方法

原則 29
如果彩色紋飾搭配的是對比色的背景，
應以淺色邊線來區隔背景色；
比如綠色背景中的紅花，邊線應該使用亮紅色。

原則 30
金色背景中的彩色紋飾，
邊線應以深色來區隔背景色；

原則 31
任何顏色背景中的金色紋飾，
邊線應以黑色來區隔背景色。

原則 32
任一種彩色紋飾加上白色、金色或黑色的邊線，
均能從其他顏色的背景中凸顯出來。

原則 33
任一種彩色或金色的紋飾，不須外框或邊線，
均能從白色或黑色的背景中凸顯出來。

同一種顏色的不同色調或明度，在深色背景中的淺色不須外框線，
但在淺色背景中的深色紋飾則須以更深的外框線來凸顯。

仿製

原則 35
仿製，諸如木頭的紋理和大理石的各種色彩，
只有在仿製品與周遭物體協調時才可以使用。

原則 36
我們可以運用從過去作品中歸納出來的原則，
並非作品本身。這是從成果中追本溯源以探詢方法的途徑。

原則 37
唯有所有階級的人、藝術家、製造者和社會大眾都受到良好的藝術教育，
並且全面認同這些基本原則，當代藝術的進展才能指日可待。

1 原始部落紋飾

　　我們從旅人行經世界的見聞中得知，在文明初期，人類對紋飾的渴求幾乎源自於一股強烈的直覺。這種從無到有的渴望隨著文明的進展而升高。各地的人們受到自然之美的鼓舞，竭盡所能地模仿造物者的創作。

　　人類最早的野心是創造。這份情感展現在野人為了恫嚇敵人或競爭者、為了創造所見之美而發展出的黥面和紋身上[1]。再進一步看，從簡陋帳篷或棚屋的裝飾到希臘雕刻家菲迪亞斯（Phidias）和普拉克希特列斯（Praxiteles）的雕塑，處處可見同樣的情感：創造始終是最強大的野心，意圖將個人的心象烙印在土地上。

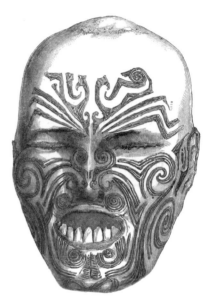

現藏於切斯特（Chester）博物館的
紐西蘭女性頭像

　　有時候，強者的心靈會留下深刻的時代印記，並引領弱者一同前進，但絕不會過度影響而摧毀個人的創作欲望；新風格或者風格的轉變於焉而生。文明初期的人類就像孩童，在努力展現權力欲望之餘仍保有青年期少見、甚至成年期已不復見的優雅和純真。各種藝術的發展在孩提時期也如出一轍。義大利畫家契馬布耶（Cimabue）和喬托（Giotto）的作品雖然缺少拉斐爾（Raphael）畫筆下的女性胴體魅力和米開朗基羅（Michael Angelo）式的雄性力量，卻反倒流露超越兩者的優雅與真摯。這種方法在極致運用後變得氾濫：當藝術苦苦奮鬥時，這種方法可以成功；但當藝術沾沾自喜於自身的成功時，就很明顯不管用了。

　　原始部落的粗糙紋飾歷經千辛萬苦得來，所以引發的愉悅彌足珍貴；我們馬上就受紋飾的創作意圖吸引，對其簡單巧妙的成果感到驚喜。其實，不管是質樸或矯飾的藝術作品，我們尋求的是心靈——創造物件的慾望、或是蘊涵其中的自然本能——的存在證明，並且因為將它在藝術品中發揚光大而滿足。奇怪的是，比起先進文明中的無數製品，如此心靈在原始部落的粗野紋飾中更加閃耀。現代作品的個性隨著產製力量的增強卻日趨減弱。如果藝術是由四面八方的綜合力量推動，而非個人的努力，我們也很難辨識出造就作品偉大魅力的本質。

[1] 切斯特博物館館藏頭像的圖騰極具代表性，這個野性澎派的作品清楚展現出高度的紋飾藝術原則，頭像臉部的每一根線條完美地帶出其自然樣貌。

圖版 1 的紋飾取自衣著的局部，材料主要是樹皮。其中，圖案 2 和 9 是布萊爾利（Oswald Brierly）從東加友善群島（Friendly Island Group）的首島——東加塔布島（Tongotabu）帶回的裙飾。這件裙子由朱槿植物的薄樹皮製成，樹皮被錘平再組成一件平行四邊形的長形織物，土著將其當做襯裙纏繞在身上，讓胸部、臂膀和肩膀祖露出來，成為身上唯一的穿著。因此，沒有比它更原始又能展示精緻品味和技巧的圖案結構。圖案 9 是衣著的邊線，由於是以同樣有限的方法製作，很難再有進展。這些圖案是由許多小型的木印組成，雖然製作頗為粗糙、缺乏規則，創作的意圖卻顯而易見。我們很快能發現圖形間的巧妙平衡，當線條往反方向走，視線也能隨著對應的方向移動修正而達成平衡。

　　布萊爾利造訪東加塔布島時發現，當地人使用的圖案都由一位女子設計，她會從每匹新設計的織品中抽得幾碼做為酬賞。同一地點取回的圖案 2 也同樣有值得我們向部落藝術家效法的美麗構圖。這四個正方形和四個紅點的配置簡直美妙的無與倫比。如果黃色背景中缺少紅點，整體會很不和諧；如果紅點周圍沒有紅線將紅色延續至黃色，也不會完美。如果紅色的小三角形向外轉而不是向內轉，圖案不只會再次失衡，視線也會偏移。事實上，視線會同時集中在每一個四方形和圍繞正中心四方形的紅點群組上。紋飾圖案的組成非常簡單，所有三角形 ▲ 和葉形 ◆ 都是單一的圖印；可以說只要依據對自然形體的直接觀察，即使完全未經開化的人都能輕易應用簡單的工具來創作我們熟知的幾何形體。

　　圖案 2 左上角八芒星的八小塊圖形是以同一種工具製成；黑色花朵則使用十六個向內的，和十六個向外的 ◗。最繁複的拜占庭、阿拉伯、摩爾式馬賽克紋飾都是以相同的方法設計而成。紋飾設計的成功祕訣就在於重複運用少許簡單元素所呈現的整體效果：紋飾的多樣性應該表現在設計品各部位的配置方式，而不是個別形狀的變化。

八芒星　　　　　黑色花朵

獨木舟舟首
新幾內亞（New Guinea）

獨木舟舟首
新幾內亞（New Guinea）

不論是獸皮或類似材質，身體覆蓋物的圖印也和紋身一樣，成為紋飾的第一個階段。比起逐漸機械化的紋飾類型，這兩者蘊涵著高度的變化和個性。最早期來自麥稈辮或樹皮長條、而非片狀材料的編織概念，和開始懂得欣賞適當量體配置的審美觀導向了一個共通的結論：原始人的眼睛習慣了自然的和諧之美，因此很容易感受形狀和色彩的平衡；事實上我們也發現，原始部落紋飾的形狀和色彩平衡總是維持得非常恰當。

　　有了壓印和編織的紋飾構成方式之後，自然而然衍生出浮雕或雕刻的做法。防禦型或追蹤型武器首先引發關注。武藝高超的勇猛戰士想透過持有武器在同儕間勝出，這武器不只要實用，更要美麗。從經驗中找到最符合此用途的形狀，表面自然也搭配繁複的雕刻手法；而且因為眼睛已經習慣編織的幾何樣式，也能手眼協調以刀具仿造出類似的重複刻痕。圖版 2 的紋飾完整地呈現了上述本能。這些精確的雕飾，在量體配置上也展現了極佳的品味和鑑別力。圖案 11 和 12 很有趣，除了透露當時幾何圖案構成的品味和技藝程度，同時也展現了最早期的曲線紋飾，尤其是人的形態。

　　上頁和本頁圖中，木雕紋飾的曲線配置有了長足的進展，扭曲的繩索樣式也順勢延續至往後的曲線紋飾中。在蠻族紋飾中，兩股曲線合而為一的強勁力道帶動螺旋線條，再加上等長線條交織而成，這樣的搭配方式持續流傳在每個文明國度的高級藝術中。

　　原始部落紋飾源於自然的本能，總是切合所需；文明國家的許多紋飾卻因為呆板重複而軟弱無力、常被誤用，而且因為不是以最容易提升美感的樣式為優先考量，導致在原本適切的元素上強加不當的矯飾而破壞整體的美感。若想回到比較健康的狀態，我們甚至要把自己當做孩童或野人，擺脫已養成的習慣和做作，才能回歸並發展出自然的本質。

三明治群島（Sandwich Islands）的
乾草編織

紐西蘭的獨木舟側身

現藏於大英博物館的槳柄

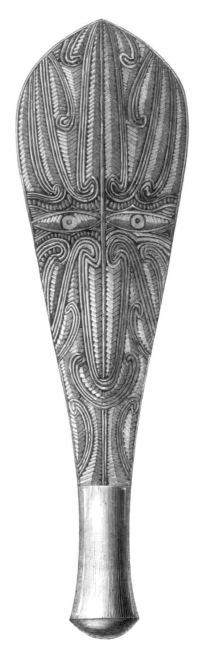

東群島（Eastern Archipelago）的棍棒

圖版 3 圖案 5-8 是一支美麗的紐西蘭搖槳，可與最高文明的作品匹敵：它的表面沒有一條誤用的累贅線條。整體形狀極為優雅，各部位的裝飾品運用得當，對形式的發展大有幫助。現代的製造者恐怕大多會將條紋和格紋連續環繞在槳葉和槳柄上。然而紐西蘭人的血液帶給這位創作者更好的靈感，希望打造一把用起來和看起來都堅固有力的槳，在原本沒有裝飾的表面以紋飾來增添分量。槳葉中心的縱向箍紋延續到背面，與固定其他箍紋的兩側滾邊相連。如果這些箍紋比照中心箍紋往外延伸，看起來就會像脫落一樣。中心箍紋是唯一不會干擾和諧感的線條。須要加重的槳柄凸出處極具美感，其弧度取決於大膽的環狀圖騰[2]。

[2] 庫克船長（Captain Cook）和其他航海家經常注意到太平洋和南洋島人的品味和創造力，比如他們的服飾上畫有「各式各樣的豐富圖形，除了一些是自己的創作，甚至讓人物誤以為這些圖案是從綢布商店的中國和歐洲精品中借用而來。」籃子、墊蓆、雕刻和鑲嵌貝殼中的精緻表現在書籍中時常被提起。請詳見 1841-1842 年於倫敦出版的《庫克船長的三次航行》（The Three Voyages of Captain Cook）第二卷；1841 年於巴黎出版的多蒙特・德・厄維爾（Domont D'Urville）著作《南極之旅》（Voyage au Pole Sud）第八卷和 1855 年的《歷史地圖集》（Atlas d'Histoire）；1855 年於倫敦出版的普里查德（Prichard）著作《人類的自然歷史》（Natural History of Man）；1852 年於倫敦出版的厄爾（G. W. Earle）著作《印度群島的土著》；1811-1817 年克爾（Keer）著作的《航旅的歷史概論與蒐集》（General History and Collection of Voyages and Travels）。

圖版 1

1　大溪地的織物，現藏於倫敦聯合服務博物館
　　（United Service Museum，以下簡稱 U.S.M.）
2　東加塔布島的織蓆
3　大溪地的織物— U.S.M
4　織物，三明治群島— U.S.M
5-8　三明治群島的織物，現藏於大英博物館
　　（British Museum，以下簡稱 B.M.）
9　東加塔布島的織蓆
10　大溪地的織物— U.S.M
11　織物，三明治群島— B.M.
12　織物
13　斐濟島上以構樹製作的織物— B.M

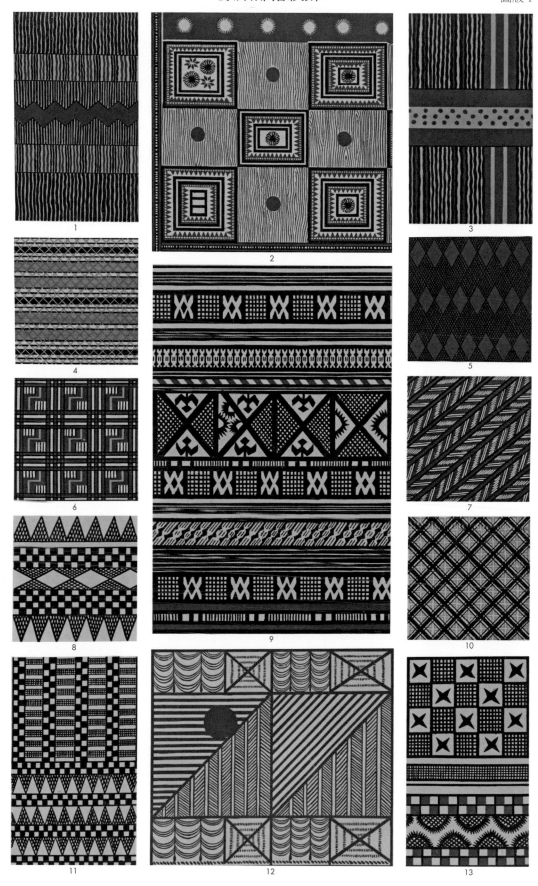

圖版 2

本圖版的圖片均取材自現藏於倫敦聯合服務博物館
（United Service Museum）的收藏品。

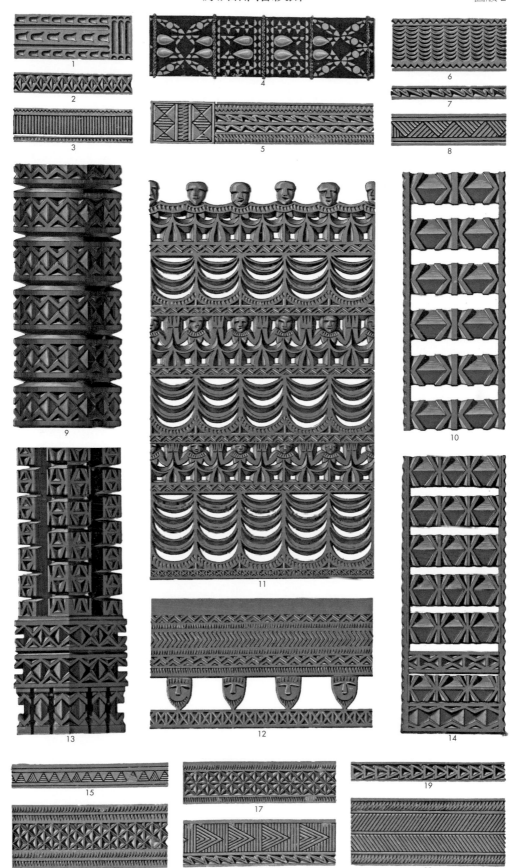

圖版 3

1 奧懷希的棍棒
2 三明治群島的棍棒
3 紐西蘭的棍棒
4 大溪地的斧頭
5 紐西蘭的搖槳
6 紐西蘭的木雕投擲棒
7 南海島的木雕投擲棒
8 槳柄（內文插圖的完整圖）
9 斐濟島的棍棒

本圖版的圖片均取材自現藏於倫敦聯合服務博物館
（United Service Museum）的收藏品。

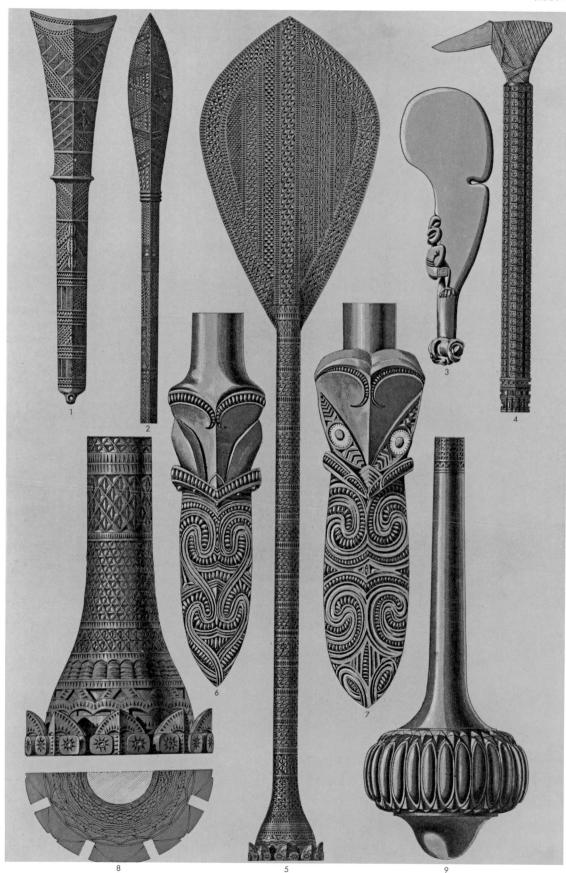

2 埃及紋飾

　　埃及建築風格有著與其他風格截然不同的特點，遺址愈古老，藝術性愈顯完美。我們熟知的現存遺址在在展示埃及藝術處在頹敗的狀態。公元前兩千年的遺址是從更為古老完美的建築廢墟之中聳立起來。因此，我們被帶回一個太過遙遠而無法溯及其源起的年代；然而只要我們能夠從埃及這個偉大的始祖出發，追蹤其一脈相傳的希臘、羅馬、拜占庭，以及分支的阿拉伯、摩爾和哥德風格，我們就會相信埃及建築是一種隨著非洲中部文明的進程興起[1]，歷經無數年代到達完美顛峰，再走至今日衰頹樣貌的純粹原創風格。埃及藝術現在的樣貌雖然確實不如從前那般陌生的完美，但仍遠遠優於後來的藝術；也就是說，埃及人只輸給了自己。我們可以輕易追溯各種風格的發展軌跡：從過去某種風格衍生而成的初期、邁向完美的巔峰，當外在影響逐漸式微、消散，該風格再從自身的元素中慢慢演化。相較之下初期埃及藝術看不出有任何外來的影響，因此我們相信埃及人的靈感直接來自於自然萬物。這個觀點經過我們對埃及紋飾的檢視而得到強化；埃及的紋飾類型稀少且均取材於大自然，再現的成果與自然類型稍有不同。藝術傳至後代，愈來愈多的原創類型消失；到了阿拉伯和摩爾等許多風格當中，我們已經很難從這些歷經連續心靈勞動而演進的紋飾中找到其原始的類型。

　　生長在河岸邊、象徵肉體和心靈糧食的蓮花和紙莎草；君王前方象徵君權的稀有鳥類羽毛；莖脈向下扭轉成繩索狀的棕櫚枝；這幾個少數的類型成為各式埃及紋飾的基礎，用來裝飾神殿、王宮、身體披覆、奢侈品或日常用品，包括飲食用的木湯匙，以及乘載著與在世時裝扮相似的防腐屍身橫渡尼羅河到死亡幽谷安息地的船隻。跟著這些幾乎與自然樣式大有關聯的類型，他們很難不察覺造物者採用的相同法則；因此我們發現，不管埃及紋飾的創作手法多麼傳統，卻總是

[1] 現藏於大英博物館的努比亞（Nubia）喀拉須神廟（Kalabshee）淺浮雕，表現的是拉美西斯二世（Ramses II）征服可能是衣索比亞黑人的場景。這座淺浮雕極具代表性，裡面的人物看起來像是帶著禮物要進貢給國王，除了豹皮和珍稀的動物、象牙、黃金及其國內的許多特產，另有三把象牙雕刻的椅子，與國王接受進貢時所坐的椅子極為相似；從上述貢品中可以看出，這些高度精緻的奢侈品是埃及人從非洲內陸帶回來的物品。

真實合宜。我們從未因為自然原則的誤用或違背而受到驚嚇。另一方面，他們也從未因為卑賤的仿造而破壞了再現的一致性。蓮花，不論是刻在石頭上做為柱子末端收尾的優雅造形，或畫在牆上做為上帝的獻禮，都能恰到好地融合在建築上，而不像被突兀拔起的樣子；不論哪種表現方式都能符合所需，足以喚起詩意，且不破壞觀者一致的感受。

　　埃及紋飾分為三種：第一種是結構性、或構成塔柱某一部位的紋飾，優雅覆蓋在內骨架的外部；第二種是具有再現性，同時也是以傳統手法處理的紋飾；第三種則是純粹裝飾性的紋飾。這三種類型均有象徵意義，且如我們所觀察，這幾種少數類型在整個埃及文明的發展過程中僅有些微變化。

　　第一種結構性紋飾，用來裝飾支撐物和牆頂。僅有幾呎高、或像在盧克索（Luxor）和卡納克（Karnac）地區四十呎或六十呎高的柱子被打造成一株放大的紙莎草：柱基是紙莎草的根，柱身是莖，柱頂則是被一束小型植物圍繞的盛開花朵（圖版6圖案1），並用緞帶綁紮起來。不僅一系列的柱子聚集成紙莎草叢，個別柱子本身就是一叢紙莎草；圖版4圖案17呈現的是紙莎草叢的不同成長階段，紙莎草只能在直立時叢聚，並用繩子綑束，形成埃及風格的柱身和高度紋飾化的柱頭；此外，圖版4的圖案5、6、10、11、12更是原封不動地將原始的想法描繪在神廟的柱子上。

　　想像在早期的埃及，人們有以天然花卉來裝飾古廟木柱的習俗；長久下來，這樣的習俗也成為石碑上的固定特徵。這些樣式一旦被神化，宗教教條就不容許有任何改變；然而，瞄一眼圖版6還是能發現即使存在這樣的主導概念，也很難有一致的表現。蓮花和紙莎草組合出圖版的十五種柱頭類型，看看它們精巧的變化帶給我們多大的啟發啊！從希臘時代至今，古典建築上只看得到由茛苕葉飾圍繞而成的經典鐘形柱頭，除了葉形、鐘形的勻稱度或比例稍有變化，罕見其他不一樣的做法。這就是埃及柱頭發展的方式；從圓形開始，外圍再環繞四、八和十六個圓。如果嘗試上述的變化做法，科林斯式（Corinthian）柱很可能成功發展出全新的形式，並保有在鐘形花瓶上頭裝飾茛苕葉的傳統。

　　為了鞏固紙莎草莖的三角造形，圓形的埃及柱身會以三條凸起的線條將圓周三等分；由四或八個柱身組成的柱子，每一道柱身外部都各有一條稜線。埃及建築的頂蓋或飛簷上有羽毛裝飾，象徵君權；中央則是裝有翅膀的球體，象徵神性。

　　第二種埃及紋飾來自於神廟或陵墓牆上以傳統手法表現的真實物品；此處，不管在表現神祇祭品或日常用品，或在表現真實家常生活場景的繪畫中，每一朵花或其他物件都並非如實呈現，而是採取理想化的再現手法。第二種紋飾同時做為事實的記錄和建築裝飾，因此甚

至連象形文字、場景說明和對稱的排列方式，都具有特殊的效果。圖版 4 圖案 4 是一位國王手中握著三支紙莎草和帶有兩個花苞的三朵蓮花，做為給神祇的獻禮。此圖的布局既對稱又優雅，由此可知埃及人描繪蓮花和紙莎草時本能地遵守著植物葉子生長的普遍法則，即葉片向外輻射發散的樣態，以及所有葉脈紋理都是從葉柄發展出去的優雅曲線；埃及人不僅以此法則來繪製個別的花朵，錦簇的花團也如法炮製，除了圖案 4，表現沙漠植物的圖案 16、18 和 13 都是如此。圖版 5 圖案 9 和 10，可以看出埃及人從另一種紋飾類型的羽毛（圖版 5 圖11 和 12）當中獲得的相同靈感；同樣的繪畫本能也展現在圖案 4 和 5 中，此類型是埃及眾多常見的棕櫚樹樣式之一。

　　第三種埃及紋飾是純裝飾性、或說是直接映入眼簾的圖案；雖然不容易看出來，但也確實自有其應用的法則和理由。取自陵墓、衣飾、器皿和大理石棺的圖版 8、9、10、11 均為此類紋飾，優雅的對稱性和完美的布局使其各有特色。僅由上述幾種簡單類型就能達到如此豐富的變化，讓人印象深刻。

　　圖版 9 是天花板的圖案，看起來像是編織圖案的再製品。圖案中並排著以傳統方法描繪的實物，這是每一位首次嘗試創作紋飾的人都會採取的方向。早期為了組構衣飾、粗陋住所或棲息地覆蓋物而以乾草或樹皮編織成的必需品，一開始應用材料中的各種天然色彩被後來的人工染料所取代，衍生出紋飾和幾何配置的第一個概念。取自埃及繪畫的圖版 9 圖案 1-4 是國王的立墊；圖案 6 和 7 來自墓室的天花板，證實了帷幕上方確實是用蓆子來覆蓋。從圖 9、10 和 12 可以看出，希臘回紋即是以此種方式輕易創作而成。這種紋飾遍及在各種建築風格、原始部落的某些形狀或首次嘗試的紋飾當中，也間接證明他們之間有著類似的起源。

　　以相似的線條等分構成的圖案，比如編織的做法，將量體對稱、布局、配置和分配的最初概念帶給興起的民族。埃及人在大面積的裝飾作業上，從來沒有超出幾何排列的做法。相對來說，流動的曲線是很少見的，也從來不是作品的母題，雖然這種紋飾的原型，即螺旋樣式已存在當時的繩索紋飾中（圖版 10 圖案 10、13-16、18-24；圖版 11 圖案 1、2、4、7）。在此，繩索的羅捲為幾何排列；但繩索上的展開樣式才是真正影響後來許多美麗風格的起源。因此我們可以大膽指出，在所有確立的藝術風格當中，埃及藝術儘管最為古老，卻也最為完美。他們表述自身的方式或許很陌生、罕見、拘謹、呆板；傳遞給我們的想法和經驗則是最穩固的。當我們著手研究其他風格時，發現它們和埃及風格一樣：追尋的完美境界只能企及自身所追隨的源頭，也就是透過觀察花朵生長而得到的準則。每種紋飾都像這些自然的美麗產物一樣獨具香氣；這也是紋飾之所以被應用的理由。紋飾應該具備相應的結構之美、各種形式之間的和諧，以及作品中不同部位應有

的比例與從屬關係。如果一件紋飾作品欠缺任何一種上述的特質，或許能因此推斷它是借用來的風格，而受其模仿的原創精神在這件仿品製中已不復見。

埃及建築色彩繽紛，所有地方都上了色；我們必須向他們看齊。他們平塗色彩，不上暗部或陰影，但毫不影響他們將欲表現的事物本質以充滿詩意的方式傳遞至觀者的心靈。通常，埃及人對色彩的使用和樣式的處理方法相同。比較再現的蓮花（圖版4圖案3）和自然的花朵（圖案1），後者的特質被前者演繹得多美啊！看看以深綠色彰顯的外層葉片和受保護的淺綠色內層葉片；原本內側花瓣的紫色和黃色色調以浮在黃底上方的紅色葉片來表示，這層黃色完整地反映了原始花朵的黃色光芒。我們在這些作品中看到了藝術與自然的結合，也因為受到創作心血的感動而喜悅。

埃及人主要使用紅色、藍色和黃色，黑色和白色則用來區隔各種色彩。綠色也很常用，但不用在整體而只有局部，例如綠色的蓮葉。這些是比較次等、來自更早期的藍色與托勒密王朝（Ptolemaic）時期的綠色；當時這些顏色會加進紫色和棕色，但效果會淡些。希臘或羅馬時期在墓室或木乃伊匣中發現的紅色，色調也比古代淺；所有藝術的古老年代在顏色的應用上似乎有個通則：紅、藍、黃三原色均為當時流行的色彩，運用得最協調且成功。在藝術變成以傳統、而不是以本能方式實踐的時期，就會開始出現應用二次色和不同色相，以及各種色度變化的趨勢，儘管成功的例子不多。接下來的章節會有更多相關的討論。

圖版 4

1 蓮花，自然寫生

2 埃及風格的蓮花

3 埃及風格的蓮花，圖為不同的成長階段。

4 握在國王手中的三株紙莎草、三朵盛開的蓮花連同兩個花苞，象徵給神祇的獻禮。

5 用緞帶綁束的一朵盛開蓮花和兩個花苞，是埃及柱頭的類型之一。

6 結合蓮花和花苞的柱式，柱身用織蓆綁紮環繞，來自描繪神廟門廊的繪畫。

7 紙莎草莖的底部，自然寫生；埃及柱式的柱基和柱身類型。

8 開花的紙莎草，自然寫生

9 開花的紙莎草，花較前者綻放的幅度小。

10 埃及風格的紙莎草；埃及柱式之中兼具柱頭、柱身和柱基的完整類型。

11 同上，結合蓮花花苞、葡萄和常春藤。

12 蓮花和紙莎草的組合，代表用織蓆和緞帶綁紮柱身的柱式。

13 埃及風格的蓮花和花苞

14-15 紙莎草畫，來自埃及繪畫。

16 描繪沙漠植物生長的畫作。

17 描繪蓮花和紙莎草在尼羅河生長的繪畫。

18 另一種沙漠植物

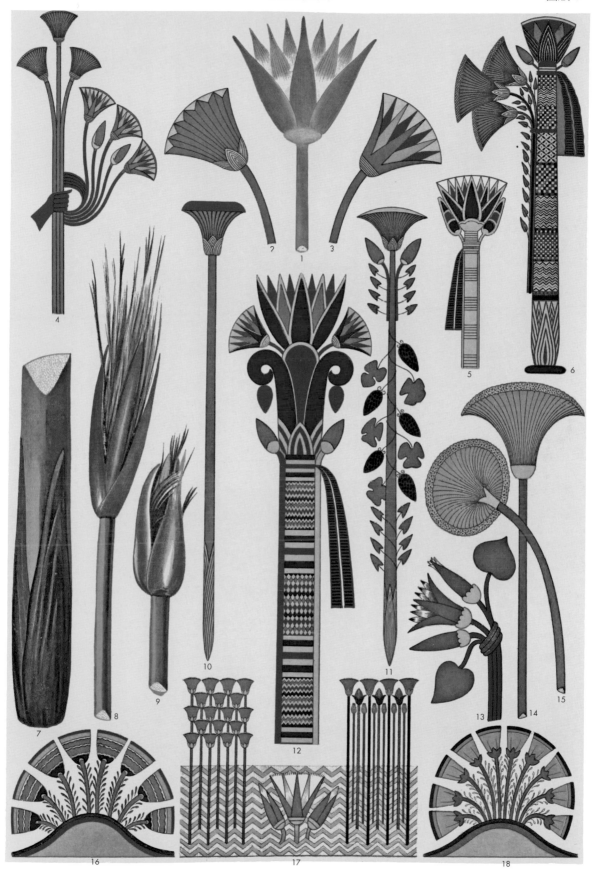

圖版 5

1　羽毛扇，木製扇柄，形如蓮花
2　皇家戰車馬匹的羽毛頭飾
3　皇家戰車馬匹的羽毛頭飾，來自阿布辛貝勒
（Aboo-Simbel）。
4　乾葉扇
5　同上
6　扇
7　皇家頭飾
8　同上
9　蓮花畫作
10　寫實的蓮花
11　法老王時期的軍官配飾
12　另一種法老王時期的軍官配飾
13-15　蓮花造形的黃金及搪瓷花瓶
16　有蓮花和眼睛裝飾的舵槳，代表神性
17　同上，另一種類型
18-19　紙莎草綁紮而成的船

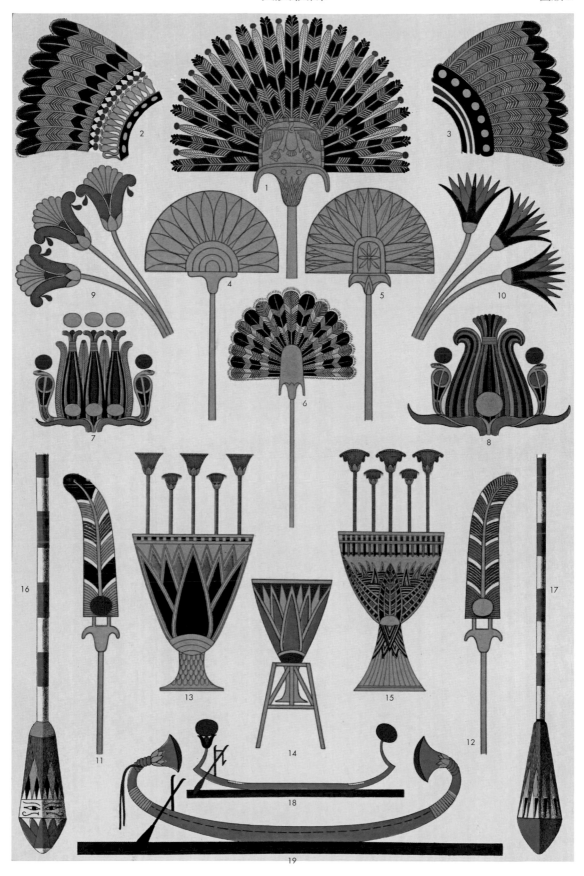

圖版 6

1 根據夏普（Sharpe）的研究，應為公元前 1250 年阿木諾夫三世（Amunoph III）時期底比斯（Thebes）盧克索（Luxor）神殿的巨柱柱頭。圖為盛開的紙莎草，由紙莎草和蓮花花苞交錯纏繞。

2 底比斯神殿中較小型的柱頭，公元前 1200 年。圖為單一花苞的紙莎草，以彩色的垂飾帶裝飾，這種垂飾帶在圖版 4 的圖案 5、6、12 的柱子繪圖中都可看到。

3 盧克索神殿中較小型的柱頭，公元前 1250 年。圖為八個綁紮成束並用彩色垂飾帶裝飾的紙莎草花苞。

4 底比斯綠洲神殿的柱頭。圖為水生植物，以三角形花莖圍繞著單一盛開的紙莎草。

5 埃德富（Edfu）神廟門廊的柱頭，公元前 145 年。和圖案 4 的結構類似。

6 菲萊島（Philae）上主神廟的柱頭，公元前 106 年。圖為盛開的紙莎草，由不同成長階段的紙莎草花朵圍繞起來。

7 底比斯綠洲神廟的柱頭。

8 菲萊島列柱的柱頭。由十六朵蓮花綁成三層，立面圖。

9 圖案 8 柱頭的透視圖。

10 底比斯綠洲神廟的柱頭。由八朵蓮花綁成兩層。

11 菲萊島上未完成露天神廟的柱頭。公元前 140 年，羅馬時期 。用三層來描繪紙莎草的三個成長階段：第一層有四朵盛開的紙莎草和四朵綻放中的紙莎草；第二層有八朵綻放中的略小型花朵；第三層有十六個花苞：形成總共三十二朵花的花束。依花莖的尺寸和顏色區分，每棵植物的花莖往下延伸到橫向飾帶。見圖版 4 的圖案 5、6、12。

12 康孟波（Koom-Ombos）神殿的柱頭。圖為由各種花朵圍繞的盛開紙莎草。

13 菲萊島主神廟的柱頭。用兩層來描繪紙莎草的三個成長階段。第一層有八棵植物，四朵為盛開的花朵和四朵為綻放中的花朵；第二層有八個花苞：總共有十六棵植物。此柱頭為完整的圓柱型，如圖案 11。

14 菲萊島上未完成神廟的柱頭，用三層來表現紙莎草的三個成長階段。第一層有八朵盛開和八朵綻放中的紙莎草；第二層有十六朵綻放中的花朵；第三層則有三十二個紙莎草花苞：總共有六十四棵植物。每棵植物的花莖依尺寸和色彩來區分，並且往下延伸到柱身的橫向飾帶。

15 菲萊島上未完成神廟的柱頭，用三層來表現紙莎草的兩個成長階段。第一層有四朵盛開和四朵綻放中的花朵；第二層有八朵綻放中的略小型花朵；第三層有十六朵綻放中更小型的花朵。

16 埃德富神廟門廊的柱頭，公元前 145 年。圖為棕櫚樹，有九個分支或九面。此棕櫚樹柱頭的橫向飾帶總有著垂墜的環狀，因而與其他柱頭的飾帶不同。

17 希臘埃及（Graco-Egyptian）樣式的柱頭，但屬於羅馬時期。由於混合了埃及和希臘的元素，也就是兩種成長階段的紙莎草，帶有莨苕葉的葉形和忍冬的卷鬚，因此極具代表性。

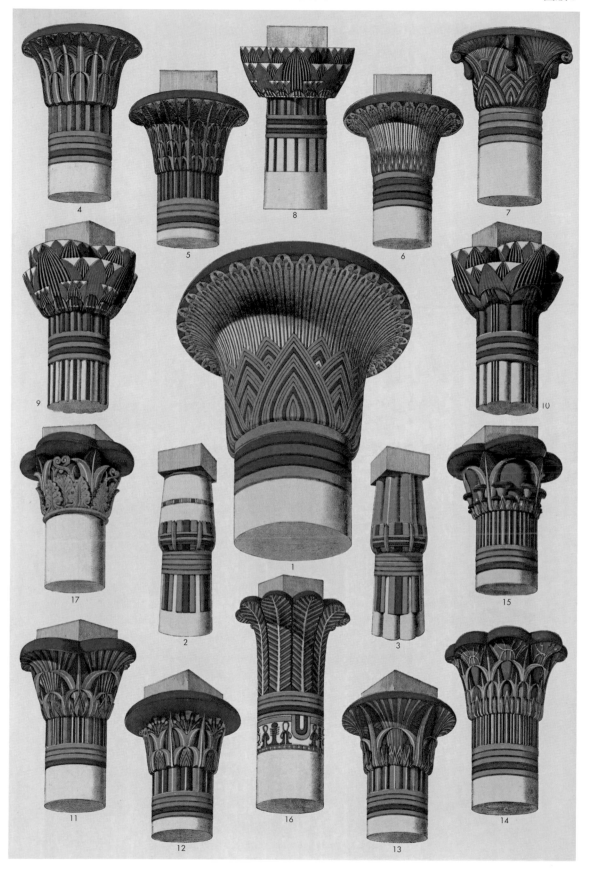

圖版 7

1 貝尼哈桑（Benihassan）墳墓牆頂的紋飾
2 同上
3 同上，來自底比斯卡奈克（Karnac）
4 同上，來自底比斯格魯納（Gourna）
5 同上，來自塞加拉（Sakhara）
6 吉薩（Giza）金字塔周邊早期墓地的圓形凸起柱腳裝飾
7-9 木棺紋飾
10 埃爾・卡伯（El Kab）墓地紋飾
11 貝尼哈桑墓地紋飾
12 格魯納墓地紋飾
13 同上
14 同上
15 項鍊紋飾
16 格魯納墳墓緊接天花板的牆面紋飾
17-19 項鍊的部分紋飾
20 墳墓牆面紋飾
21 項鍊紋飾
22 塞加拉墳墓上部的牆面紋飾
23 同上，底比斯
24 項鍊紋飾
25 格魯納墳墓的牆面紋飾
26 大理石棺紋飾
27 墳墓牆面紋飾
28 大理石棺紋飾
29 來自某張圖片的上部紋飾
30 護牆板的線條配置
31 羅浮宮館藏的大理石棺紋飾
32 格魯納墳墓的牆面蓮花紋飾，平面圖和立面圖
33 梅迪涅哈布（Medinet Haboo）神殿的天花板紋飾
34 墳墓中護牆板的線條配置

圖案 1-5、10、11 只用於神廟或墓地牆面的直立面和上部。
圖案 7-9、12、14、18、20 均由同樣的元素，即垂墜的蓮
花和夾雜其中的葡萄衍生而成。這種極為固定的埃及紋
飾很類似希臘造形，通常稱為蛋形和舌形交替（egg-and-
tongue）或者蛋形和鏢形交替（egg-and-dart）的造形，很
難不相信希臘造形是源自於此。圖案 13、15、24、32 表
現埃及紋飾的另一種從分離的蓮葉發展而成的元素。

48

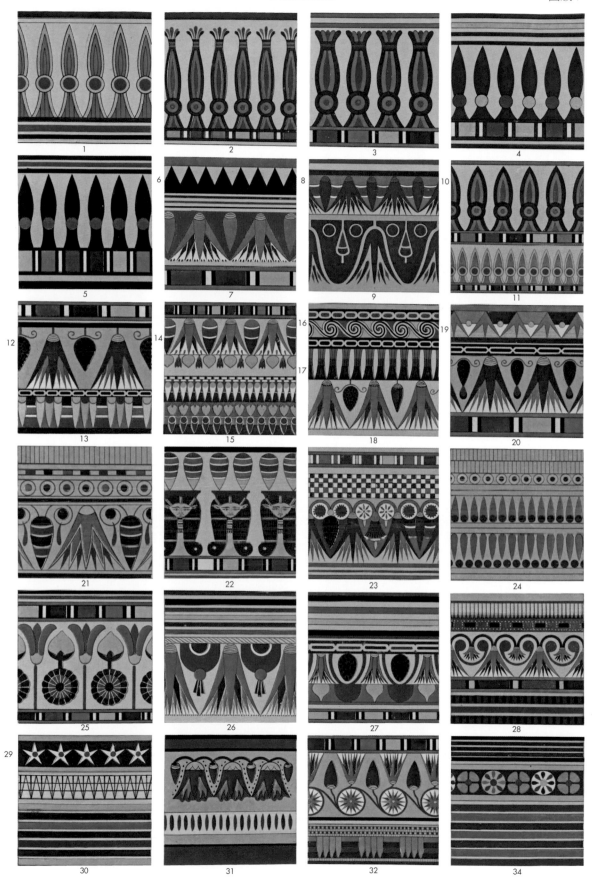

圖版 8

本圖版的所有紋飾均來自大英博物館和羅浮宮的木乃伊匣，和上一張圖版的紋飾一樣，大部分畫得是蓮花和蓮葉。圖案 2，在蓮葉上方的是黑色背景上的白色紋飾，在墳墓紋飾中非常常見，由繩索交互編織而成；圖案 7 的格子紋是最早期的紋飾之一，顯然是由不同顏色的股編織而成；圖案 18 的底部則有另一種很常見的紋飾，是從羽毛發展而來。

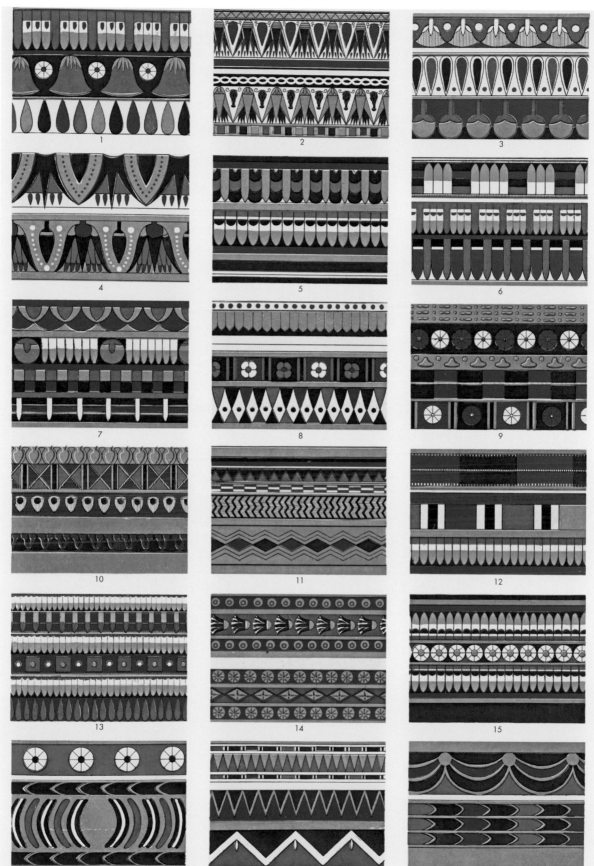

圖版 9

本圖版的紋飾取自於埃及各地區墳墓繪畫的原始繪圖。主要可能是以織布機製造的圖案，只要看一眼就知道這毫無疑問是大多數此類圖案的起源。

1-8 國王座蓆上的圖案，顯然是由不同顏色的乾草交織而成。從這個階段到圖案構成的變遷過程，如圖案 9-12、17-19、21 非常快速，而且最可能是日常編織用品的重現。圖案 9 和圖案 10 可能啟發了希臘回紋的發展，除非後者本身是透過類似的程序達到同樣的效果。

20 來自格魯納地區墳墓的天花板。它呈現的是花園小徑被葡萄藤蔓覆蓋的格架。這種紋飾絕不是小型墳墓中曲形天花板上少見的紋飾，在十九世紀每件出土的文物中，通常都會發現這種紋飾占滿整片天花板。

21-23 出自羅浮宮館藏的晚期木乃伊匣。

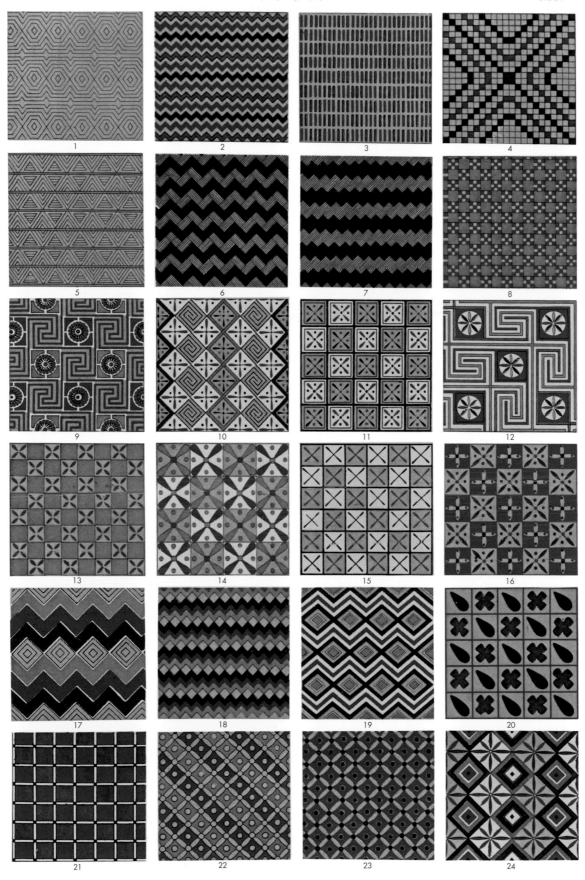

圖版 10

1-5 來自羅浮宮館藏的晚期木乃伊匣。單片蓮葉的幾何配置。

6 來自底比斯地區的墳墓，每個圓都是由四朵蓮花和四個花苞構成，中間的星形可能是為四片蓮葉而設計。

7 來自底比斯地區的墳墓。

8-9 來自木乃伊匣。

10-24 來自埃及各地區墳墓的天花板。圖案 10、13-16、18-23 呈現的是各種鬆開的繩索形式，可能是螺旋型圖案的最早起源。圖案 24 的連續藍色線條顯然也是衍生自相同的類型。

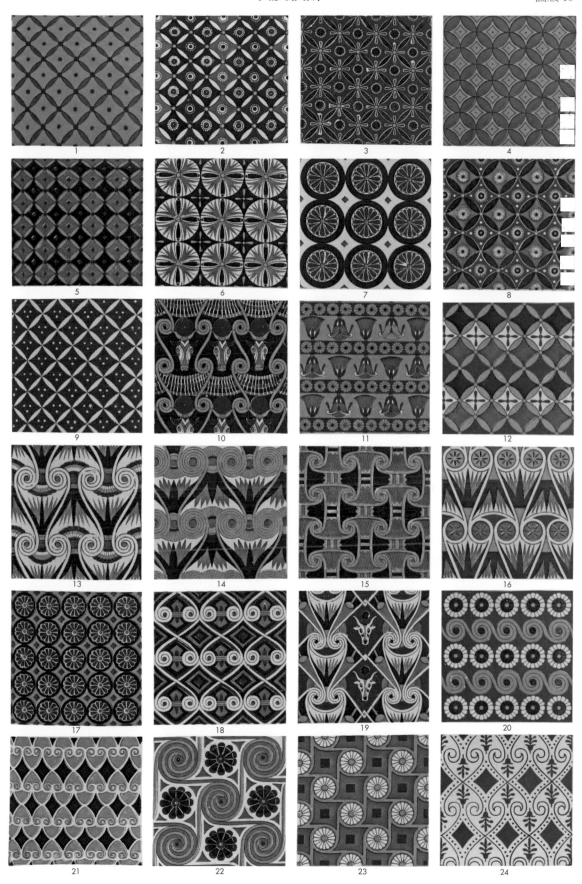

圖版 11

圖案 1、4、6、7 來自底比斯地區的墳墓，也是比前一張圖版更新的繩索紋飾範例。圖案 2 和圖案 3 是不同的星形排列方式，在墳墓和神廟的天花板上都很常見。圖案 2 是矩形紋，圖案 3 是等邊三角形紋。

9　來自木乃伊匣。

10　國王長袍上的刺繡。

11-16　墳墓繪畫中的各種鑲邊紋飾。

17　來自帝王谷（Biban el Moluk）皇室墓地中某個人物的衣飾，描繪埃及英雄和神祇身上盔甲的鱗片紋。

18-20　類似的紋飾，最可能是受到鳥類羽毛的啟發。

21　埃及主神阿蒙（Amun）的衣著紋飾，來自阿布辛貝（Aboosimbel）。

22　來自羅浮宮館藏的碎片。

23　帝王谷中拉美西斯（Ramses）墳墓的護牆板，可能是紙莎草叢的示意圖表現，因為它占據的位置和較晚期由紙莎草的花苞和花朵所構成的護牆板類似。

24　來自古薩一處極為古老的墳墓，由考古學家雷普濟烏斯博士（Dr. Lepsius）挖掘出土。上方呈現了尋常的埃及凸形柱腳，下方則來自墳墓中的護牆板，同時也展現了一種在繪畫中模仿木頭紋理的古老技藝。

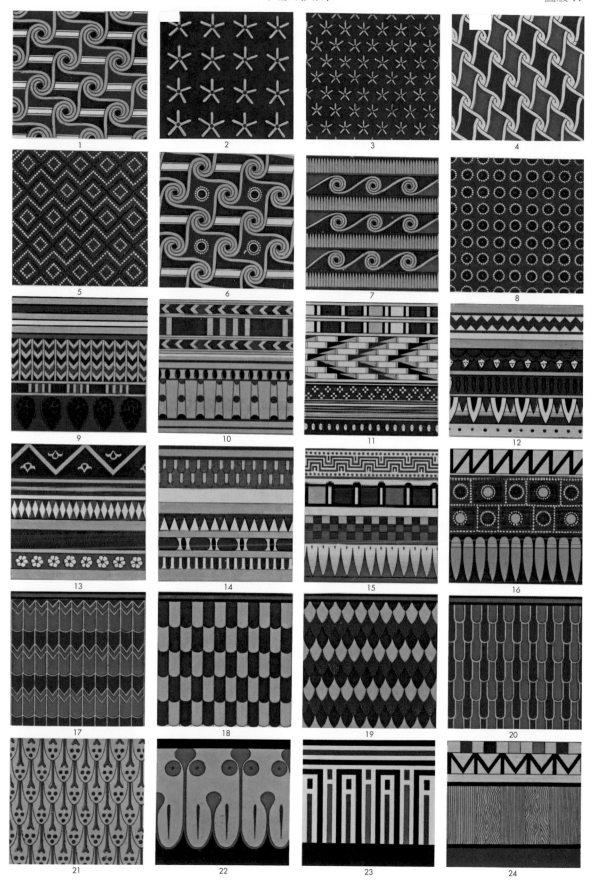

3 亞述與波斯紋飾

　　法國領事兼考古學家波塔（Mons. Botta）和英國外交官雷亞爾德（Mr. Layard）從亞述宮殿遺址中挖出的豐碩史蹟似乎無法帶我們回到亞述藝術的久遠年代。迄今發現的亞述遺址和埃及的狀況一樣，皆屬於衰退時期，遠遠不及當初的完美狀態。顯然，亞述藝術若非借自其他風格，就是來自某種尚未被發掘而且較為完美的藝術。我們深信，亞述藝術並非原創，而是從埃及借來，再依亞述人自身的宗教和風俗修飾而成的風格。

　　比較尼尼微（Nineveh）和埃及的淺浮雕，很難不被這兩種風格的相似之處吸引；它們不只有著相同的表現方式，處理的物件更是非常相似，很難讓人相信同一種風格會來自兩個各自獨立的民族。

　　一條河流、一棵樹木、一座被圍攻的城市、一群犯人、一場戰爭、一位坐在戰車上的國王，亞述和埃及的表現手法如出一轍，唯一不同的是這兩個民族的風俗習慣；作品本身並無二致。亞述雕塑看來是源自於埃及，只是亞述之於埃及就像羅馬之於希臘一樣，不但未能將前人的風格發揚光大，反而日薄西山。埃及雕塑從法老土時期開始走下坡，直到希臘羅馬時代，流暢優雅的早期樣式變得拙劣而粗俗；肢體的隆起表現從早期的隱晦不顯，到後期變得張揚。對於自然的拙劣複

埃及

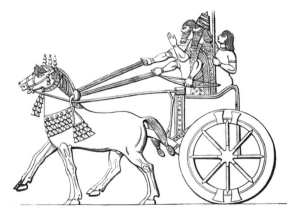

亞述

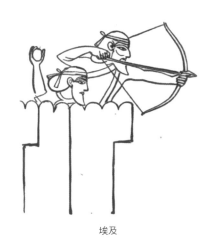

埃及

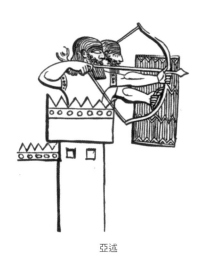

亞述

製導致舊有的手法被捨棄。亞述雕塑更是無以復加，儘管主題的整體安排和人物的姿態仍維持傳統，肢體的肌理和身體的圓潤感卻變得刻意；從藝術的表現來看，這樣的做法象徵了藝術的衰頹，因為「自然」應該要以理想化的手法來表現，而不是一成不變的複製。從米洛的維納斯（Venus de Milo）開始，許多現代雕像已經朝此方向轉變，就如同托勒密王朝的淺浮雕也早就和法老王時期不同了。

我們認為，亞述紋飾不僅是從別的文化中借來的風格，而且還正好是該文化的衰退時期。事實上，我們至今對它的認識仍不太完整；宮殿中涵蓋最多紋飾的牆面上部和天花板，已隨著亞述雄偉建築結構自然毀壞的情形而摧毀。然而，我們可能還是存有懷疑，因為亞述遺跡中的紋飾數量和埃及相當：兩種建築風格的牆面完全沒有留白，綴滿了主題圖案或文字，但如果不是如此，就會是以純粹的紋飾來撐起整體的效果。目前我們所有的紋飾素材都是從淺浮雕上人物的衣飾、一些彩繪磁磚的碎片、銅製品，以及淺浮雕上的聖樹（sacred tree）蒐集而來。且由於曾有華麗建築紋飾的遺跡，包括柱子或其他支撐均已損毀殆盡、無法尋得，因此圖版 14 的波斯波利斯建築紋飾，顯然是取自於相當晚期、受到外在影響的例子，恐怕很難藉此來還原亞述宮殿的建築紋飾。

亞述紋飾的類型雖然不是以埃及紋飾為樣本，但兩者有一樣的表現手法。浮雕和繪畫紋飾在本質上都屬於平面的表現。亞述紋飾也採用極少的表面塑型（surface modelling) 手法。表面塑型是希臘的特有風格，使用程度適中，並無過度裝飾；到了羅馬時期卻發展得過於浮濫，導致原有的裝飾效果消失。此後，浮雕裝飾在拜占庭人手中重新回歸適當的程度，阿拉伯人則是減少使用、非洲摩爾風格中已趨於罕見了。此外，羅馬式浮雕和早期哥德浮雕的區別也是如此，早期哥德的浮雕效果比晚期哥德更為顯著，後者最終因為變得紛雜而破壞了整體的和諧。

圖版 12 中，除了聖樹上的鳳梨和圖案 4、5 各種繪製的蓮花紋飾以外，其他紋飾看起來並不像取材自任何自然的形體，這點更強化了亞述紋飾並非原創風格的概念。我們從埃及紋飾中發現的自然法則——輻射發散和相切的弧度，在這裡也同樣可以看到，只是較不適當，甚至是沿襲傳統的畫法而不是直觀的創作表現。亞述紋飾不像埃及紋飾那樣重視自然本質，也缺乏希臘紋飾的精緻傳統。圖版 13 的圖案 2、3 雖然常被認為是衍生自希臘的繪畫紋飾，但造形上的純粹和大量配置圖案的程度則遠不如希臘。

亞述的繪畫紋飾大多使用藍、紅、白和黑色；雕刻紋飾使用藍、紅和金色；釉面磚則使用綠、橙、淺黃褐、白色和黑色。

波斯波利斯紋飾，如圖版 14，似乎是從羅馬紋飾的細部改良而成。圖案 3、5-8 是槽紋柱的柱基紋飾，顯然擺脫了羅馬的影響。圖案 17、20、21、23、24 是來自塔克伊波斯坦（Tak I Bostan）的紋飾，依循著與羅馬紋飾相同的原則，只針對造形的表面稍微改良，與拜占庭紋飾十分類似。

圖案 12 和 16 的紋飾來自波斯薩珊王朝（Sassanian）的首都畢索頓（Bi Sutoun），其外形輪廓為拜占庭風格，融合了阿拉伯和非洲摩爾紋飾的特質，為現今發現最早的菱形花紋（lozenge-shaped diapers）。埃及紋飾和亞述紋飾似乎都偏愛以直線構成的幾何圖形來綴滿大範圍空間，而這是首次以重複的曲線包覆內層造形所構成的圖案。開羅清真寺的圓頂和阿爾罕布拉宮（Alhambra）牆上精緻的菱形花樣，應該都是依據圖案 16 的原則創作而成。

波斯薩珊王朝首都畢索頓的柱頭紋飾，
取自弗蘭登與柯斯特（Flandin & Coste）的著作。

圖版 12

1 庫雲吉克（Kouyunjik）的雕刻鋪面
2-4 尼姆羅德（Nimroud）的繪畫紋飾
5 庫雲吉克的雕刻鋪面
6-11 尼姆羅德的繪畫紋飾
12-14 尼姆羅德的聖樹

圖版 12 的所有紋飾均來自雷亞爾德（Layard）的巨著《尼尼微遺跡》（The Monuments of Nineveh），圖案 2-4、6-8、10-11 的色彩與該書相同。圖案 1、5 和圖案 12-14 的三顆聖樹均為浮雕，且僅有外框。此處將它們視為繪畫紋飾，依上述的原則施以已知的色彩。

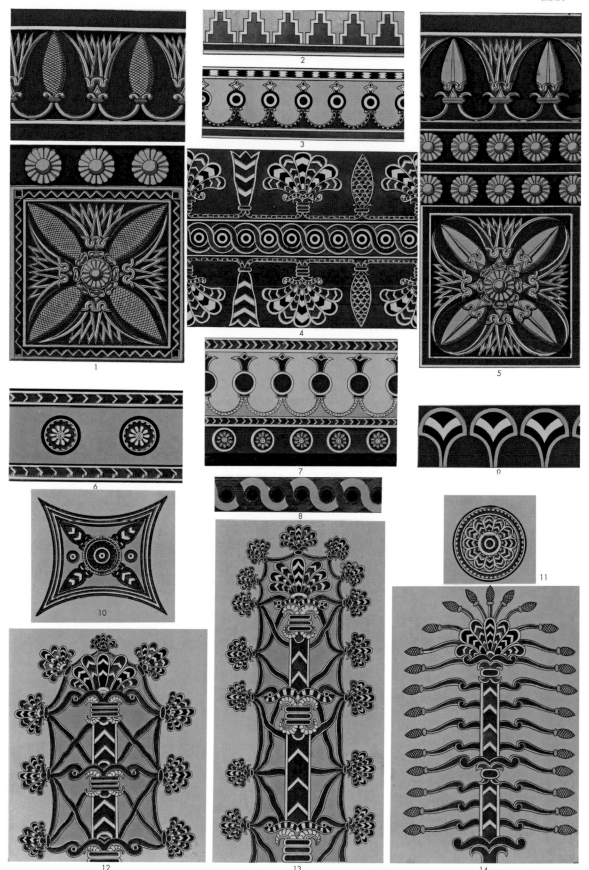

圖版 13

1-4 在柯爾薩巴德（Khorsabad）發現的磁磚－取材自弗蘭登與柯斯特（Flandin&Coste, F. & C.）的著作。

5 在柯爾薩巴德發現的國王衣飾紋飾－F. & C.

6-7 在柯爾薩巴德發現的銅盾紋飾－F. & C.

8-9 在柯爾薩巴德發現的國王衣飾紋飾－F. & C.

10-11 在尼姆羅德發現的銅瓶紋飾－取材自雷亞爾德的著作。

12 在柯爾薩巴德發現的國王衣飾紋飾－F. & C.

13 在柯爾薩巴德發現的磁磚－F. & C.

14 在柯爾薩巴德發現的攻城槌紋飾－F. & C.

15 在尼姆羅德發現的銅瓶紋飾－雷亞爾德。

16-21 在柯爾薩巴德發現的磁磚－F. & C.

22 在尼姆羅德發現的磁磚－雷亞爾德

23 在貝須卡（Bashikhah）發現的磁磚－雷亞爾德。

24 在柯爾薩巴德發現的磁磚－F. & C.

圖案 5、8、9、12 在貴族禮服上非常常見，常以刺繡形式來表現。為了能夠變化出更多花樣，色彩是以理想的方式予以還原。圖版中的其他紋飾則依照雷亞爾德的著作，以及弗蘭登與柯斯特所合著的著作來上色。

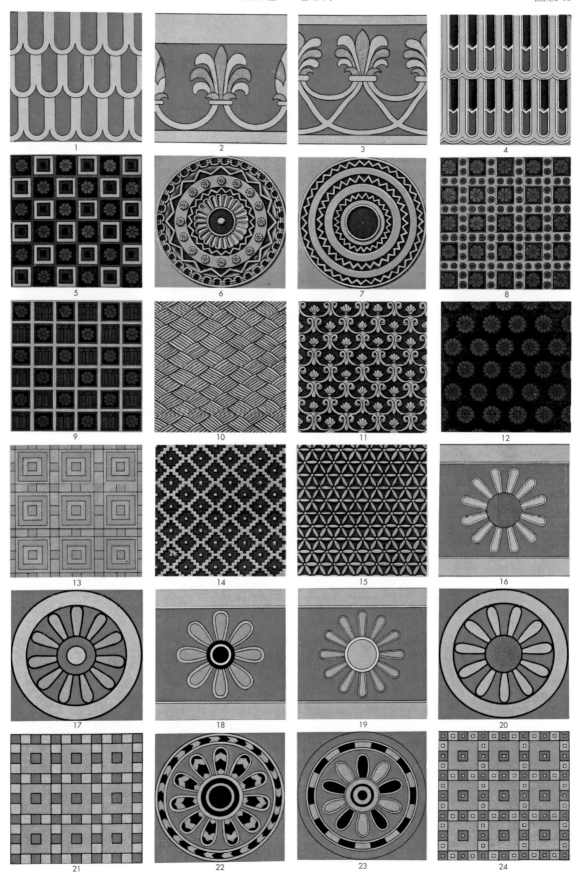

圖版 14

1 波斯波利斯八號宮殿曲型飛簷的羽狀紋飾－ F. & C.
2 波斯波利斯十三號遺址的柱基紋飾－ F. & C.
4 波斯波利斯二號宮殿梯間的側面紋飾－ F. & C.
5 波斯波利斯二號列柱的柱基紋飾－ F. & C.
6 波斯波利斯二號宮殿的柱基紋飾－ F. & C.
7 波斯波利斯一號柱廊的柱基紋飾－ F. & C.
8 伊什塔克爾（Istakhr）的柱基紋飾－ F. & C.
9-12 畢索頓地區薩珊王朝風格的柱頭紋飾－ F. & C
13-15 伊斯法罕（Ispahan）地區薩珊風格的柱頭紋飾
－ F. & C.
16 畢索頓地區薩珊王朝風格的裝飾板條紋飾－ F. & C.
17 塔克伊波斯坦的紋飾－ F. & C.
18-19 伊斯法罕地區薩珊王朝風的紋飾－ F. & C.
20 塔克伊波斯坦的拱門紋飾－ F. & C.
21 塔克伊波斯坦的上壁柱紋飾－ F. & C.
22 伊斯法罕地區薩珊王朝風格的柱頭紋飾－ F. & C.
23 塔克伊波斯坦的壁柱紋飾－ F. & C.
24 塔克伊波斯坦的壁柱柱頭紋飾 － F. & C.
25 伊斯法罕地區薩珊王朝風格的柱頭紋飾－ F. & C.

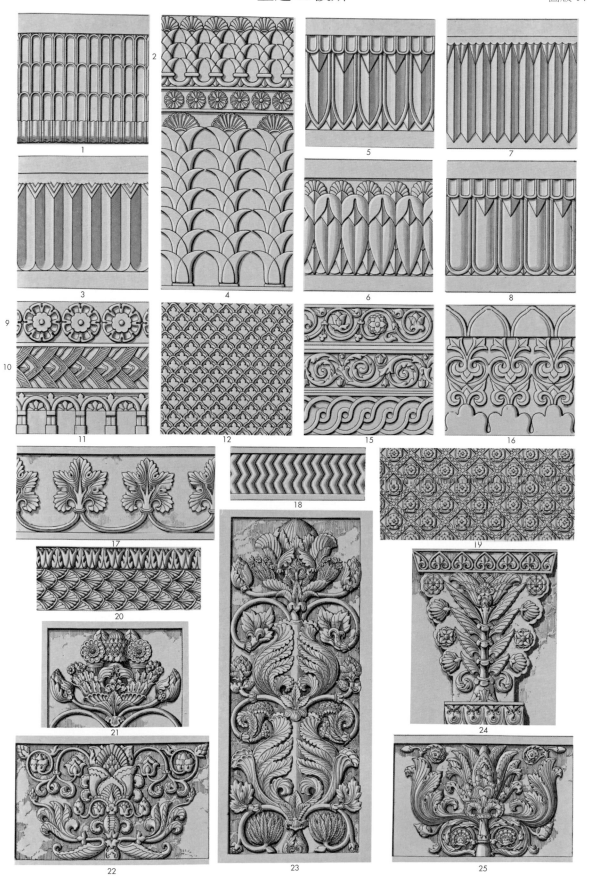

4 希臘紋飾

石碑的上部－取自瓦里美（L. Vulliamy）的著作　　　帕德嫩神廟的大理石磚－瓦里美　　　石碑的上部－瓦里美

　　我們已經知道，埃及紋飾是直接取材自大自然，並且建立在少數
幾種類型之上，除了施作完美程度的差異，在整個埃及文明的進程中
幾乎未曾改變，愈古老的遺址愈顯得完美。我們進一步認為，借自他
人風格的亞述藝術不具任何原創的靈感，看起來像受到了走向衰頹的
埃及藝術影響，而且還更加嚴重。相反的，希臘藝術雖然一部分取材
埃及，一部分取材亞述，卻像舊瓶裝了新酒一樣發展出了新的契機。
再者，希臘藝術不像亞述和埃及藝術受宗教法條的約束，因此很快地
攀上完美的高點，並從中孕育出日後遍及其他風格的偉大元素。希臘
藝術達到了前所未有、純粹形式上的完美；現存的豐富希臘紋飾使人
確信其精緻的品味幾乎為普世所認同，這塊土地上手藝和心態都成熟
到能準確創造出這些美麗紋飾的藝術家更是人才濟濟。
　　然而，希臘紋飾終究缺少了一股不可或缺的強大吸引力：象徵
性。希臘紋飾沒有什麼意義，純粹用來裝飾，從不具再現性，更不用
說有結構性了；希臘遺跡各部位精心設計過的表面只是為了方便加上

紋飾，一開始是繪製的紋飾，稍晚期則兼具雕刻和繪製紋飾。希臘紋飾不像埃及紋飾一樣隸屬於建築：希臘紋飾可以脫離建築而不影響結構。科林斯式柱的柱頭紋飾是後來才施作上去的，不是整體構造的一部分；這點跟埃及柱頭不同，埃及柱頭本身就是紋飾，卸除任何部位都會引發崩毀。

不論我們多麼讚賞希臘巨型雕塑的極致與近乎神聖之美，上頭的紋飾卻經常踰越紋飾應用的限制。帕德嫩神廟（Parthenon）的橫飾帶距離我們的視線很遠，紋飾因此變成示意的圖形（diagram）：那種近看時震懾人心的美麗之物放到遠處，只剩下展現藝術家崇敬之意的價值；如果知道終究會有完美的作品，我們反而不會在乎是否真能親眼看見，而是思索作品是否濫用了表現方法；希臘在這個方面也遜於埃及，埃及巨型雕塑上的凹浮雕看起來完美許多。

除了在圖畫中用來區分水陸的波浪紋飾和回紋（fret），以及樹的傳統畫法如圖版 21 圖案 12 以外，少有其他的再現性紋飾；至於裝飾紋飾，希臘和伊特魯里亞（Etruscan）的花瓶則提供了豐富的材料；而雖然神廟的繪畫紋飾至今尚未被發現，也不太可能異於上述紋飾，因此顯見我們對希臘紋飾的認識大致都集中在這個面向。希臘紋飾的類型跟埃及藝術一樣稀少，但是卻大大地揚棄傳統的演繹方式。著名的忍冬紋飾不採用模仿手法，反倒強化花朵的生長法則；在檢視花瓶上的繪畫時，會發現其實希臘花卉的葉片造形是透過畫家之手上下揮動、翻轉的筆刷創作而成，絕不是以真正的忍冬為模仿對象，兩者看起相似的原因很可能只是我們事後加諸的想像而已。圖版 99 中再現的忍冬作品（圖案 1）和真正的忍冬樣貌僅稍微相似！由此可知，希臘紋飾來自於對自然的密切觀察，雖不直接複製或刻意模仿，但仍秉持著相同的生長原則。不管是最低劣或最高超的作品都嚴格遵守自然界放諸皆準的三大法則——從主幹往外散射、勻稱的布局和相切的弧度——因此精準完美、驚豔四座；只有充分認知這點才能重現希臘紋飾的完美，但能成功的案例還是不多。希臘紋飾中有個極大的特色一直延續至羅馬時期，但在拜占庭時期被捨棄，也就是以連續線條不斷開展出的渦卷形裝飾，如雅典獎盃亭（Choragic Monument of Lysicrates）的紋飾。

雅典獎盃亭的紋飾—瓦里美

在拜占庭、阿拉伯摩爾式和早期英式風格中，花卉的造形都是從一條連續線條向兩邊流瀉。接著我們用一個例子來證明，在普遍被認同的任一原則中，只要稍加改變就足以建立形式或想法上的新秩序。羅馬紋飾一直都在對抗這不動如山的鐵則。請看看羅馬篇的篇頭紋飾，可以算是為羅馬紋飾的一種代表類型，即不外乎是以螺旋紋從一枝花莖延伸到另一枝花莖、圍繞成一朵花的配置方式。以紋飾發展的結果來看，拜占庭時期為了擺脫這種固定法則所進行的變革，其重要性絕不亞於羅馬人以拱門取代直樑、或是哥德建築引進尖頂拱門的做法。這些變革對於新紋飾風格的發展來說，就像意外發現的科學定律或工業產品的新專利一樣，突然之間讓很多人得以重新檢視或修正原本未經琢磨過的想法。

圖版 22 主要是希臘遺跡的彩色紋飾，與上述出土花瓶的圖案沒有什麼不同。現今普遍認為，希臘的白色大理石神殿曾被彩色的紋飾所覆蓋。或許雕塑的上色程度仍存有爭議，裝飾線腳的紋飾色彩卻很清楚。色彩的線索隨處可見，圖案清楚印在線腳的灰泥鑄模上；但並不確定是哪些特定的顏色。不同的權威有不同解讀：某個人看成綠色，另一人卻覺得是藍色；或者某個人想成金色，另一人卻看成棕色。無論如何，我們相當確定線腳上的所有紋飾都距離地面極遠，看起來比例非常小，因此它們上色的目的也就是為了容易被分辨，使圖案清楚呈現出來。基於這樣的考量，原本在白色大理石上只印為金色和棕色的紋飾如圖案 18、29、31、32、33，在這裡我們大膽地重新上色。

圖版 15 蒐集了各種希臘回紋，從單純的圖案 3 到圖案 15 較複雜的彎折回紋（meander）。看得出，此樣式藉由線條以直角交織而成的各種排列變化相當有限。首先，圖案 1 是簡單的回紋，由單一線條朝一個方向繪成；圖案 11 的雙回紋是由第二條線與第一條線交織而成；其他圖案則是將這些回紋以不同的方向上下交疊繪成，如圖案 17；以背對背的形式繪成，如圖 18 和 19；或是以向內繞圈的方形繪成，如圖 20。圖版上其他紋飾均為不完美的回紋，也就是不連續的彎折回紋。圖案 2，斜角回紋是其他希臘地區流行的交織紋飾的起源。之後衍生的第一種回紋是阿拉伯回紋，以此為本誕生出以等距對角線交錯而成的無限多種交織紋飾，再由摩爾人在阿爾罕布拉宮發展至極致。

凱爾特（Celts）打結紋飾（knotted work）和摩爾式交錯圖案只差在前者在交錯的對角線上增添了弧形的尾端而已。由此可知，只要具備主要的想法，就能有無限變化。

希臘結繩紋飾對阿拉伯和摩爾式交錯紋飾的構成方式可能也有些影響。

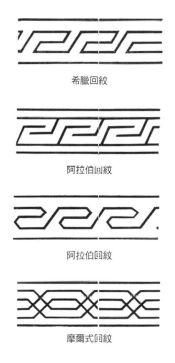

希臘回紋

阿拉伯回紋

阿拉伯回紋

摩爾式回紋

凱爾特回紋

希臘回紋

中國回紋

中國回紋

中國回紋

猶加敦州的圖例

猶加敦州的圖例

中國回紋和上述各種回紋相比並不那麼完美。中國回紋跟希臘回紋一樣是由平行線和垂直線相交而成,但較不規律,而且彎折回紋的水平方向通常會拉長。中國回紋最常以片斷的形式應用,換句話說,回紋是以一段接一段、或一段低於一段的重複方式排列,不形成連續的彎折回紋。

次頁的墨西哥紋飾和回紋圖例取材自大英博物館的墨西哥陶器藏品,它們與希臘回紋有相當密切的關係;凱薩伍德(Catherwood)先生的墨西哥猶加敦州(Yucatan)建築圖例中也有許多種希臘回紋,其中甚至有一種是徹底的希臘回紋。但整體來看,它們也像中國回紋一樣的片斷;另外在猶加敦州還發現一組有對角線的回紋,相當罕見。

圖版 16 展示的是希臘花瓶上各種傳統葉片的紋飾樣式。這些紋飾與任何自然的類型大相逕庭,遵循的是主宰植物生長的普遍法則,而不是再現某一種特定類型。圖案 2 是最接近忍冬的畫法,也就是將葉片特別往上轉向花朵,但仍難以稱之為「再現的」嘗試。圖版 17 的幾件紋飾與自然的形態較為相近:月桂樹、常春藤、葡萄藤都很容易辨識出來。圖版 18、19、20、21 展示大英博物館和羅浮宮館藏花瓶更為多樣化的瓶緣、瓶頸與瓶口紋飾。這些僅採用一兩種顏色的紋飾,仰賴純粹的樣式來發揮作用:主要的特色在於葉片和花朵都是從

彎曲的花莖萌生,兩端都有渦捲造形,而且所有從主幹萌生的線條都形成正切的弧線。每一片獨立的葉片都是從葉叢的中心往外散射生長,而愈靠近葉叢萌生處的葉片則以精緻的比例逐漸縮小。

每當想起這些葉片都是一筆一筆描繪,造形上的差異非因任何機械繪製方法所造成,我們總是震驚於這麼多藝術家能夠分毫不差地演繹出這般至高的藝術境界,即使用盡當下所有的技法去複製同樣的成果,也望塵莫及。

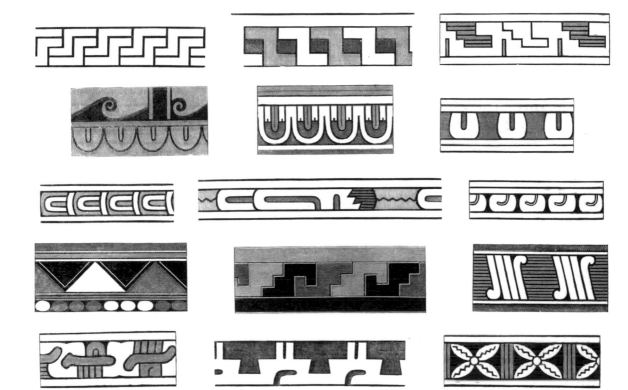

現藏於大英博物館的墨西哥陶器紋飾

圖版 15

花瓶和鋪面的各種希臘回紋樣式。

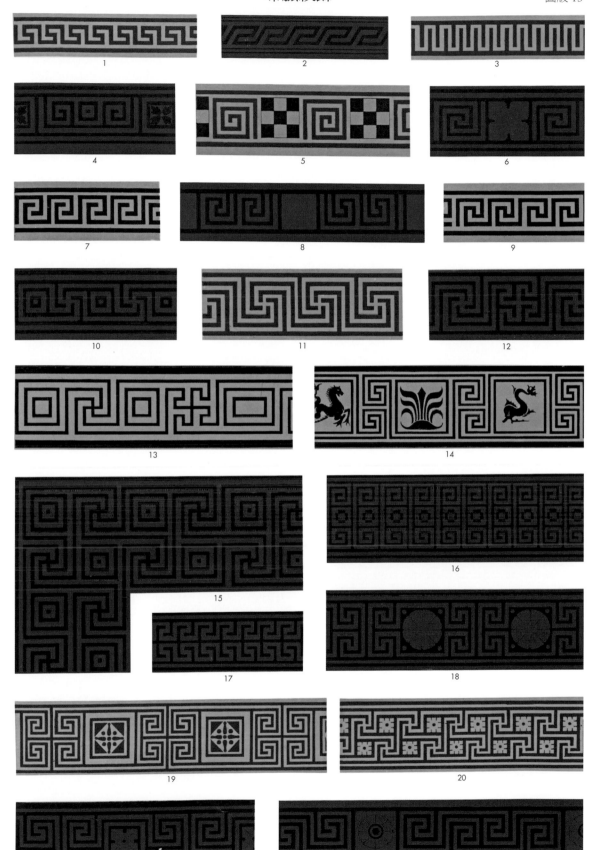

圖版 16

現藏於大英博物館和羅浮宮的希臘與伊特魯里亞花瓶紋飾。

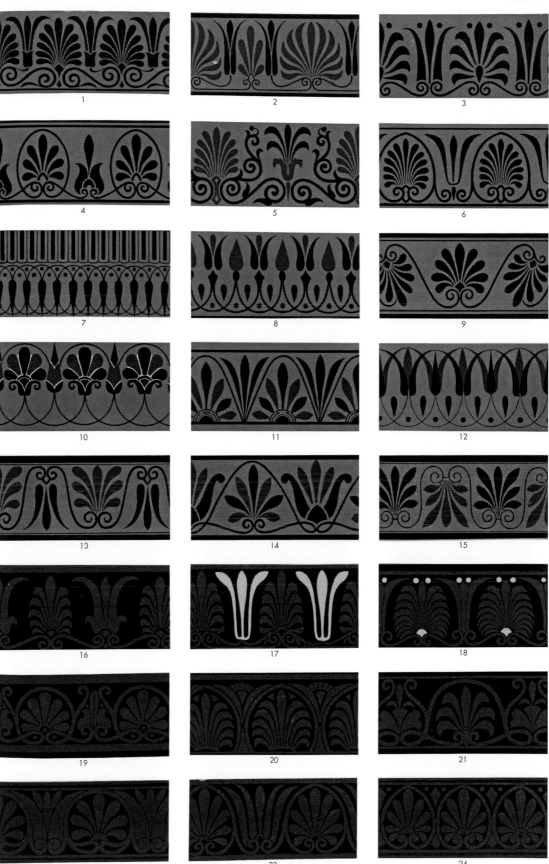

圖版 17

現藏於大英博物館和羅浮宮的希臘與伊特魯里亞花瓶紋飾。

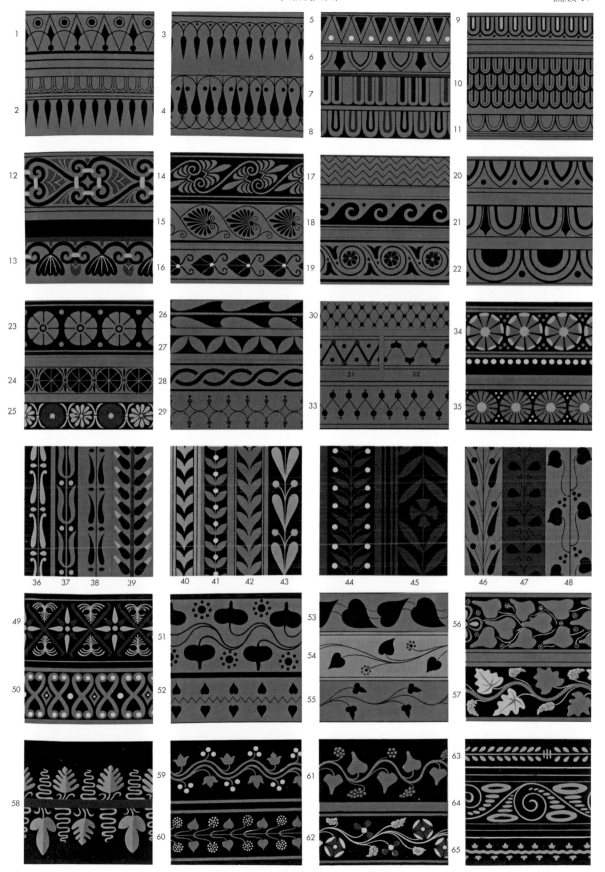

圖版 18

現藏於大英博物館和羅浮宮的希臘與伊特魯里亞花瓶紋飾。

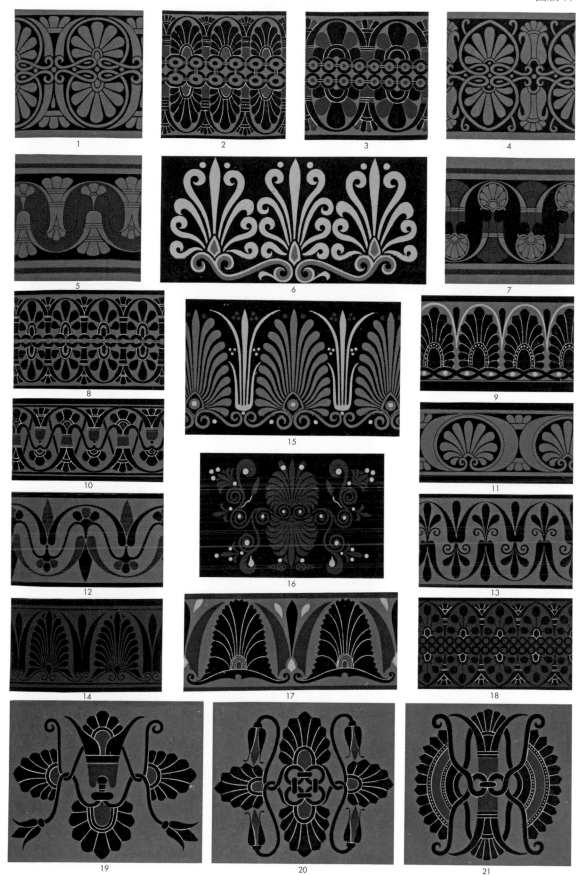

圖版 19

現藏於大英博物館和羅浮宮的希臘與伊特魯里亞花瓶紋飾。

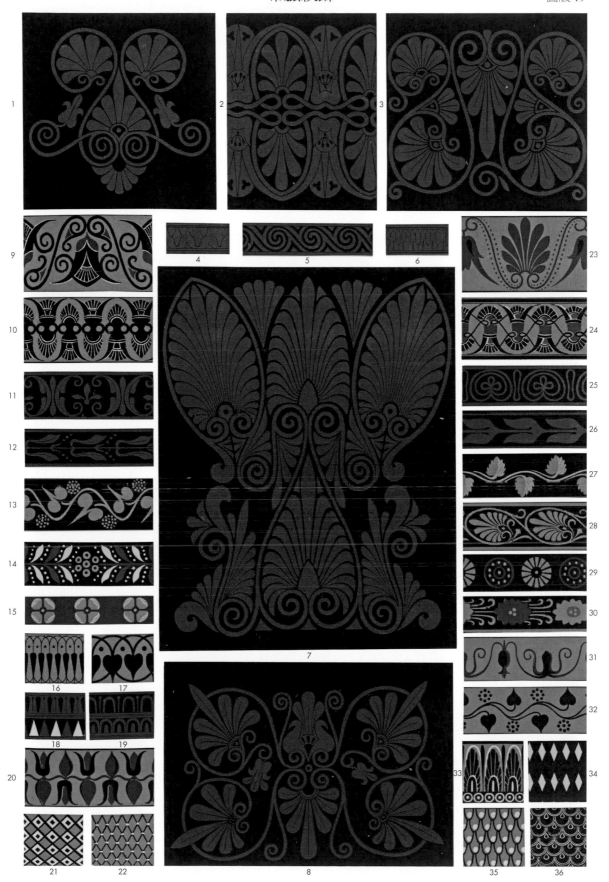

圖版 20

現藏於大英博物館和羅浮宮的希臘與伊特魯里亞花瓶紋飾。

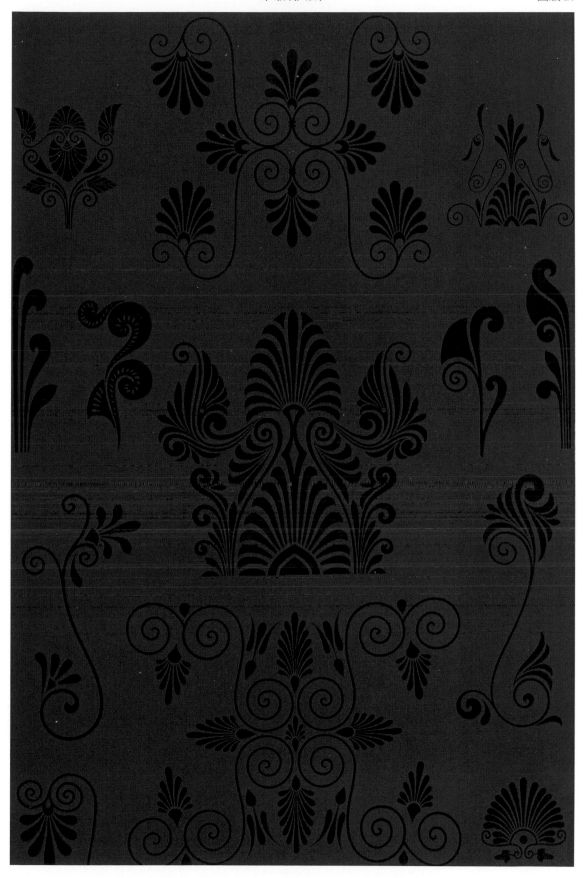

圖版 21

現藏於大英博物館和羅浮宮的希臘與伊特魯里亞花瓶紋飾。

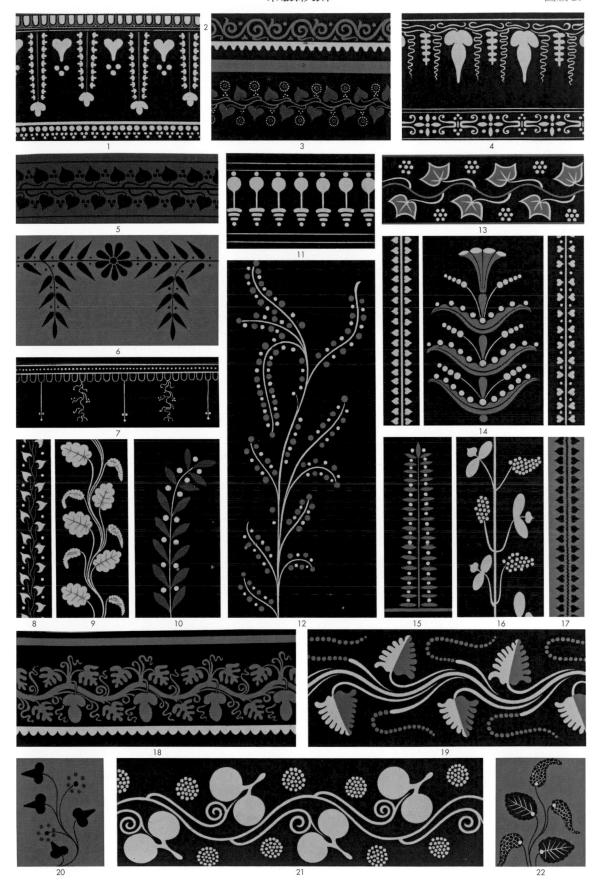

圖版 22

1,4 西西里島上的大理石棺紋飾－希托夫（Hittorff）

3、5-11 雅典的通廊紋飾－希托夫

12-17 通廊天花板的花格鑲板紋飾－潘洛斯（Penrose）

18 帕德嫩神廟橫飾帶上的層拱紋飾，潘洛斯出版的圖版
僅有金色，在此我們額外敷上藍色和紅色。

19-21、24-26 繪畫紋飾－希托夫

22、27 陶瓦紋飾

29 帕德嫩神廟斜挑簷的波狀花邊紋飾－希托夫，此圖敷
有藍色和紅色。

30-33 現存於雅典神廟遺址的各種回紋飾，此處已敷彩。

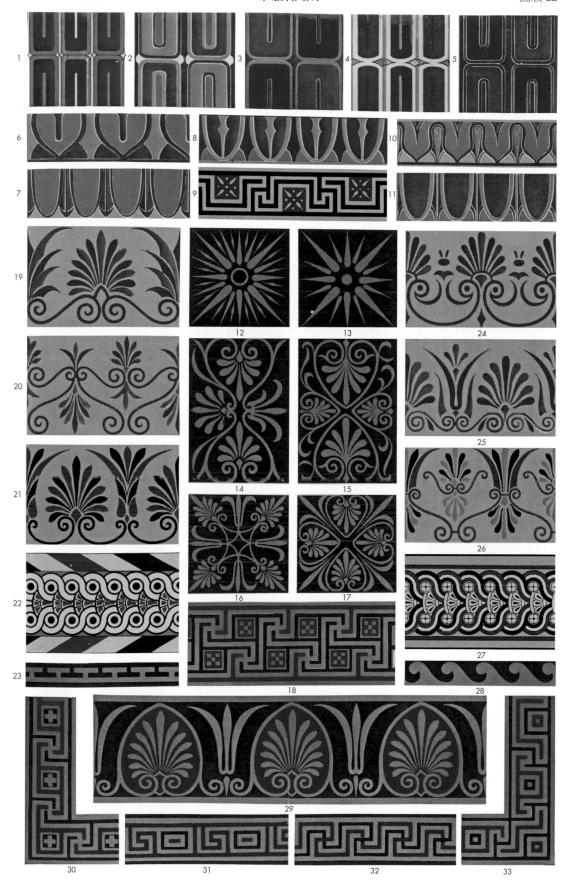

5 龐貝紋飾

　　贊恩（Zahn）已經在其偉大的著作[1]中完整描繪出龐貝紋飾，因此我們認為僅需從中借用兩件圖版，來說明在龐貝雄偉建築裝飾上盛行的兩種截然不同的紋飾風格。第一種風格，如圖版23，顯然源自於單調色彩的希臘傳統紋飾，這些紋飾可能是在淺色背景中的深色主題，或是在深色背景中的淺色主題，沒有暗色調或任何浮雕的嘗試做法；第二種風格比較有羅馬特色，如圖版24，藉由莨苕葉的渦卷和交織的紋飾來直接複製自然原型。

　　透過贊恩的著作，讀者可以盡情欣賞龐貝古城的紋飾系統。從中看出該紋飾系統的極致變化，此系統蘊含的所有色彩和裝飾理論幾乎都能得到龐貝研究權威的支持。

　　龐貝房屋內牆裝飾的整體布局包括一片大約牆面高度六分之一的護牆板，護牆版上方立著其寬度二分之一的壁柱，在牆面上劃分出三塊以上的鑲板。壁柱由一條約四分之一牆高、寬度可變的牆頂橫飾帶統合起來。上方空間通常以表現流通空氣的白色來上色，但此區塊受到的重視總是不如下方空間；而在地面上，通常會畫出那些足以激發建築師維特魯威（Vitruvius）靈感的華美建築物。

龐貝房屋的側視圖。

　　許多傑出範例中的天花板往下有豐富的色彩層次，直到護牆板以黑色結尾；可惜並未形成制式的法則。我們從贊恩的書中選出幾張不同的彩圖，即可看出這點並未成為整個紋飾系統的通則，如下表：

護牆板	壁柱	鑲板	橫飾帶
黃色	綠色	紅色	黑色
紅色	紅色	黑色	紫色
黑色	黃色	黑色	紅色
黑色	黃色	綠色	綠色
藍色	黃色	綠色	綠色
藍色	黃色	藍色	藍色
黑色	綠色	黃紅交替	白色
黑色	灰色	黃紅交替	黑色
黑色	黑色	綠紅交替	白色

[1]《龐貝、赫庫蘭尼姆與斯塔比亞地域最美麗的紋飾和最精采的繪畫》（Les plus Beaux Ornemens et les Tableaux les plus Remarquables de Pompeii, d' Herculanum, et de Stabia），紀優・贊恩（Guillaume Zahn）著，1828 年於柏林出版。

最有張力的色彩布局應該是黑色護牆版、紅色壁柱、紅色橫飾帶，以及黃色、藍色或白色的鑲板，橫飾帶的上部為白色，並以彩繪裝飾。地面紋飾的色彩布局則是，在黑色的地面上加入綠色和藍色的量體、少量的紅色和較多黃色；在藍色的地面上加入白色細線和黃色的量體；在紅色的地面上加入綠色、白色和藍色的細線；應用在紅色上方的黃色無法彰顯出來，除非用暗色調予以強化。

　　在龐貝古城幾乎可以找到所有色彩的色度和色調。藍色、紅色和黃色不僅用在面積占比小的紋飾，也大面積使用在與鑲板和壁柱對應的地面上。事實上，龐貝的黃色幾乎接近橙色，紅色也加重染入了藍色。這樣中庸的色彩特性使得各個色彩得以極端並置而不突兀，甚至透過周邊二次色或三次色的輔助，色彩之間顯得更為調和。

　　然而，龐貝紋飾多變的整體風格，很難用以某種藝術範疇來衡量，嚴格的評論在這裡也不適用。基本上龐貝藝術有著歡快的性格，有時也會有粗俗的表現。龐貝紋飾最大的魅力來自其輕快、隨興、如寫生一般的態度，因此很難在繪畫上重現、更遑論整個風格的重建了。顯然，龐貝藝術家在繪製紋飾的過程中也同時在創造，每個筆觸都有抄襲者無法企及的原創意圖。

　　建築師迪格比・懷亞特（Digby Wyatt）在錫登漢水晶宮（Crystal Palace, Sydenham）重建的龐貝房屋，各方面看起來都相當令人激賞且具可信度，但重建工作卻失敗了；阿巴特（Signor Abbate）的知識、經驗和熱忱，對於更精確實現龐貝裝飾的渴望無人能比。他的完美成就付之闕如的原因是繪畫太過於精緻，少了獨特性。

　　圖版 23 大致上都是以模板製作的鑲板邊框紋飾，具有明顯的希臘特色。但是比起希臘樣式，這些紋飾比較稀疏、低劣許多；缺乏從主幹往外散射的完美線條、完美的量體分布和比例勻稱的區塊。龐貝紋飾的迷人之處在於其一致的色彩對比，尤其被其他色彩圍繞時，對比更是強烈。

　　到了羅馬時代之後，圖版 24 壁柱和橫飾帶紋飾的顏色中加入了暗部來暗示球體的造形，但仍不足以從底圖上凸顯出來。在此圖例中，可以看出龐貝藝術家對圓形紋飾的處理有很好的掌握，儘管之後開始顯得浮濫。這張圖版以莨苕葉的渦卷為底座，上方交錯描繪著花葉和動物的作品，與羅馬浴場的遺跡極為相似，也成為拉斐爾時期義大利紋飾的基礎。

　　圖版 25 集結了各種樣式的馬賽克鋪面，無論羅馬的領土擴張到多遠，這確實是每個羅馬家庭都有的特色。許多浮雕作品的圖例可以證明他們的品味已經遠遠不及其希臘的先師。圖版上方和側邊重複的六邊形邊框圖形可以直接追溯至拜占庭、阿拉伯和摩爾式馬賽克圖形中常見的類型。

圖版 23

龐貝古城中不同房屋的各種邊框紋飾－取自贊恩的著作
《龐貝》。

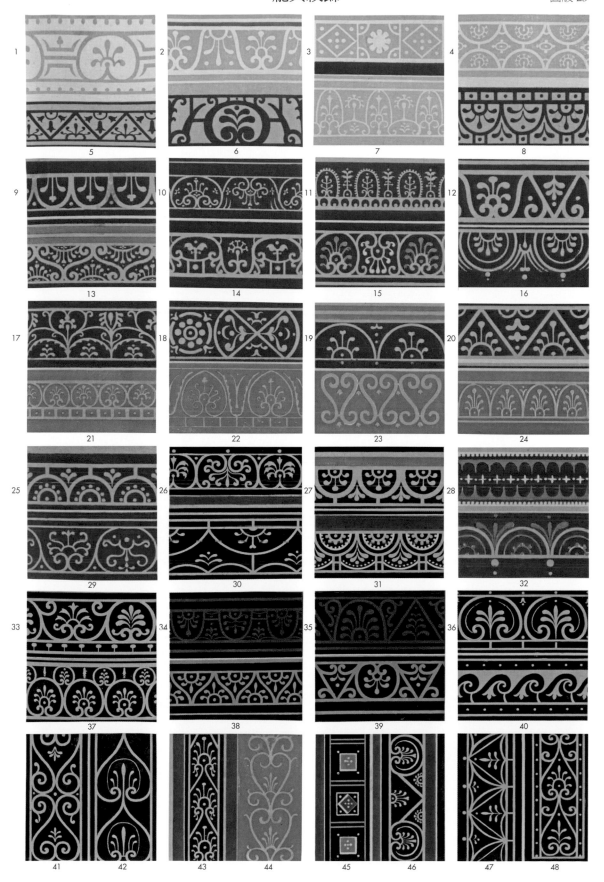

圖版 24

龐貝古城中不同房屋的各種壁柱和橫飾帶紋飾－贊恩。

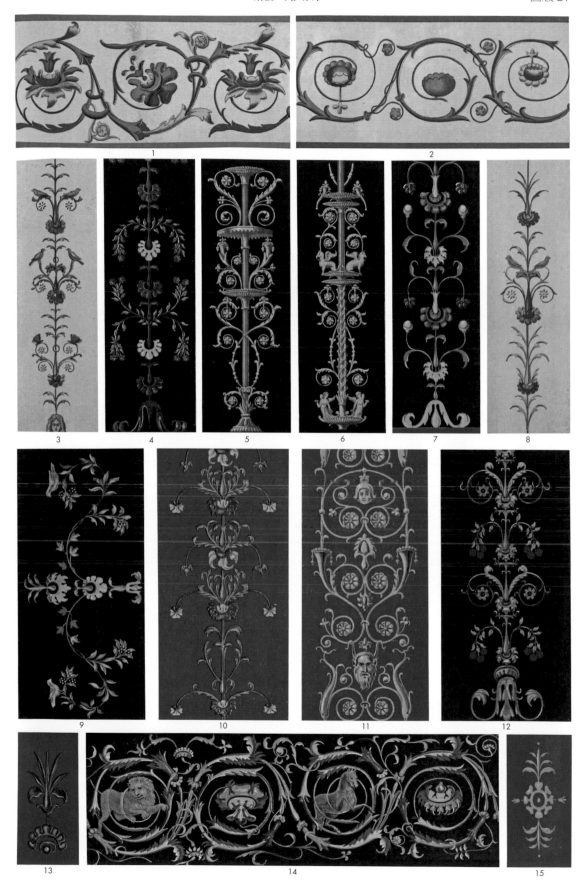

圖版 25

龐貝古城和那不勒斯博物館（Museum at Naples）的馬賽克紋飾－取自作者本人的素描。

6 羅馬紋飾

羅馬馬太宮（Mattei Palace）的大理石殘片─瓦里美 [1]

　　羅馬人真正的偉大之處表現在宮殿、浴場、戲院、水道和其他公共事業上，反而不是借自希臘、做為信仰表現的神殿建築。這或許是因為羅馬人並沒有深刻的信仰，他們的神殿因此缺少了誠摯和對藝術的崇敬。

　　在希臘神殿中，隨處可見希臘人為了匹配諸神的完美境地所做的努力。羅馬神殿的設計目的則是為了自我頌揚。從柱基到山牆的頂端，每一處都過度綴滿紋飾，意圖以浮誇的數量來眩惑雙眼，而不是以作品的質感來激發內心的讚嘆。希臘神殿的彩繪紋飾和羅馬神殿相似，卻有著迥異的結果。希臘神殿的紋飾極有規畫，即使整個結構都以色彩繽紛的花朵裝飾，也完全不會破壞精心設計的畫面。

[1] 《建築雕塑紋飾範例》（Examples of Ornamental Sculpture in Architecture）一書由倫敦建築師瓦里美（Lewis Vulliamy）所著。

羅馬不再強調結構的整體比例和塑形表面的輪廓，反而因為表面被刻上精巧複雜的造形紋飾而摧毀殆盡；這些紋飾並非自然地從表面浮現出來，而是被生硬地強加於上。飛簷托下方和科林斯式柱鐘形柱頭周圍的莨苕葉飾就是以最不具美感的方式層層疊疊。莨苕葉甚至沒有妥善地縛在柱頸的四周，而僅是隨意地設置。埃及柱頭則不同，環繞鐘形柱頭的花莖連續布滿在柱頸上，同時流露著真實美感。

　　羅馬裝飾系統在製造紋飾時漫無目的地在所有樣式和各個方向加入莨苕葉的致命做法，正是造成這種紋飾侵擾多數現代紋飾的主因。而由於紋飾的需求極少，甚至完全成了粗製濫造，變相鼓勵建築師玩忽職守，建築物的內部裝飾因此成了最不相稱的排列組合。

　　羅馬人對於莨苕葉飾的使用毫無美感。羅馬人從希臘承繼而來的莨苕葉飾深具傳統之美，但羅馬較著重其籠統的外形，誇大表面裝飾。希臘則謹守描繪葉形葉理的原則，將重點完全放在葉片表面的波狀紋理。

　　篇頭插圖是典型的羅馬紋飾，由一個個圈繞著花朵或葉叢的渦卷構成。然而，這個例子雖然建構在希臘的原則上，卻缺乏希臘的精緻優美。希臘紋飾中，渦卷往往以同樣的方式彼此纏繞共生，但交會點的處理手法則優雅許多。從側面圖中也可以看見莨苕葉飾。純粹羅馬式的莨苕葉畫法可以參考科林斯式柱頭和圖版26、27的圖例。其中，葉子經過扁平化，層層疊起，如下圖。

羅馬科隆那皇宮（Colonna Palace）太陽神殿（Temple of the Sun）的橫飾帶殘片—瓦里美

在泰勒（Taylor）和克雷西（Cresy）著作中並置呈現的不同雕刻柱頭上，可以看出羅馬人在應用莨苕葉飾時的差異極小。唯一不同的是整體樣式在量體中的占比，從朱庇特神廟（Jupiter Stator）以降，比例的崩壞顯而易見。和埃及以常見柱頭樣式為基礎、經過不斷修正發展出的柱頭多樣性相比，羅馬柱頭有很大的不同，即便在混生秩序下加入愛奧尼克式螺旋紋，無法提升美感之餘，還多了殘缺之憾。

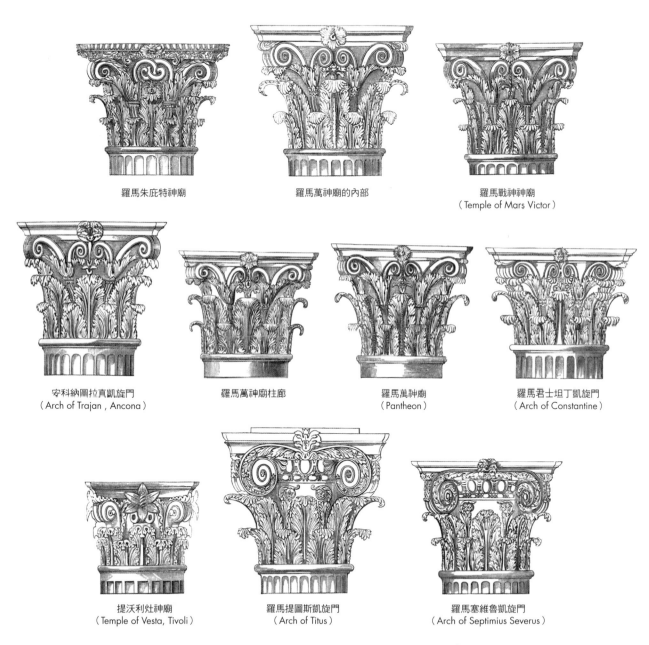

羅馬朱庇特神廟

羅馬萬神廟的內部

羅馬戰神神廟
（Temple of Mars Victor）

安科納圖拉真凱旋門
（Arch of Trajan , Ancona）

羅馬萬神廟柱廊

羅馬萬神廟
（Pantheon）

羅馬君士坦丁凱旋門
（Arch of Constantine）

提沃利灶神廟
（Temple of Vesta, Tivoli）

羅馬提圖斯凱旋門
（Arch of Titus）

羅馬塞維魯凱旋門
（Arch of Septimius Severus）

科林斯式和羅馬混合式柱頭，出自泰勒和克雷西的著作《羅馬》[2]

[2]《羅馬建築古蹟》（The Architectural Antiquities of Rome），由建築師泰勒與克雷希合著，1821 年於倫敦出版。

麥第奇莊園（Villa Medici）的壁柱，圖版 26 圖案 3、4、5 的殘片是已出土羅馬紋飾的完美典型。雖然足以做為造形和繪圖的樣板，但做為建築特徵的紋飾配件，從過度的浮雕和精巧複雜的表面處理來看，確實有所不足，違反了首要的造形原則，也就必須因應裝飾的目的去做調整。

目前已知能夠實踐葉中有葉（leaf within leaf）、葉上有葉（leaf on leaf）原則的設計，數量極為有限；直到葉片在同一條線上連續生長的原則，被同一條花莖往兩側蔓生的原則取代以後，純粹的傳統紋飾才開始進展。這種變化的最早案例出現在君士坦丁堡的聖索菲亞大教堂（St. Sophia）；下方圖例則取自聖德尼聖殿（St. Denis），雖然膨大的花莖，以及莖與莖交會處的回繞葉片完全消失，延伸的花莖仍未完全開展，如圖中上下方的窄邊框所示。此原則在十一至十三世紀泥金手抄本中變得非常常見，也成為早期英式葉飾的基礎。

圖版 27 的碎片取自布雷西亞博物館（Museo Bresciano），比麥第奇莊園的碎片典雅許多；葉片的尖端更加凸出、處理手法也更為傳統。不同的是，戈德史密斯凱旋門（Arch of the Goldsmiths）的橫飾帶則因為相反的原因而有失完美。

我們認為不需要在此提供任何目前仍保留在羅馬浴場中的羅馬彩繪紋飾。這其實是因為我們手上沒有可靠的素材，再者，它們和龐貝古城的彩繪是如此相似；與其展示該避免什麼，還不如展示該遵循什麼，因此，介紹圖拉真廣場（Forum of Trajan）的兩個主題應該已經足夠，其中，以渦卷收尾的圖形或許可以說是羅馬彩繪裝飾中特色鮮明的根基。

取自巴黎聖德尼聖殿的修道院。

完整尺寸的莨苕葉，取材自圖片。

圖版 26

1、2 羅馬圖拉真廣場的殘片
3 羅馬麥第奇莊園的壁柱
4 羅馬麥第奇莊園的壁柱
5、6 羅馬麥地奇莊園的殘片

圖案 1-5 取自水晶宮的鑄件；圖案 6 取自馬爾博羅大廈
（Marlborough House）的鑄件。

圖版 27

1-3 布雷西亞羅馬神殿的橫飾帶殘片
4 布雷西亞羅馬神殿的楣樑底板殘片
5 布雷西亞羅馬神殿楣的樑底板殘片
6 羅馬戈德史密斯拱門（Goldsmiths arch）的橫飾帶

圖案 1-4 取自《布雷西亞博物館圖集》[3]；圖案 5 來自泰勒與克雷希合著的《羅馬》。

[3] 《布雷西亞圖書館圖集》（Museo Bresciano illustrato）於 1838 年由布雷西亞出版社出版。

7 拜占庭紋飾

　　藝術評論者看待拜占庭建築和羅馬式建築的曖昧眼光，到了近幾年也延伸到與建築搭配的裝飾上頭。這種曖昧的產生，主要是因為缺乏評論者可參考引用的範例；直到薩忍伯格（Salzenberg）評論君士坦丁堡聖索非亞大教堂的專著出版，我們才有足夠完善的資料去理解純拜占庭紋飾風格的建立過程。拉文納的聖維塔教堂（San Vitale at Ravenna）雖然是完全拜占庭風格的建築，卻無法提供完整的拜占庭紋飾；威尼斯的聖馬可教堂（San Marco）僅僅表現了拜占庭派別的一個面向；蒙雷阿萊主教座堂（Cathedral of Monreale）和西西里島上其他相同風格的案例，僅呈現拜占庭藝術的影響，而幾乎未能描繪出它的真正本質：想要徹底理解拜占庭風格，我們必須找回那些被時間和伊斯蘭教徒摧殘奪走的歷史，也就是在拜占庭盛世時期發展出的大規模拜占庭建築。由於蘇丹的啟迪，加上普魯士政府慷慨地向世界開誠布公，如此寶貴的資訊才能在我們的面前展開；如果想對拜占庭裝飾藝術的真實面貌有清楚的描繪，那麼，我們應該好好研究薩忍伯格探討古老拜占庭教堂與建築的美麗作品。

　　或許，觀察這個力法在任何藝術支流中都不如在裝飾藝術中那麼適用，畢竟我們不能無中生有。因此在拜占庭風格中，不同的流派匯整出的獨有特色，我們應繼續辨認當中主要的構成因子。

　　早在羅馬帝國將政權從羅馬轉移到拜占庭之前的四世紀初期，所有藝術已經呈現衰敗或轉型的狀態。我們不只能確定，羅馬的特殊藝術風格廣布於帝國境內的各個角落；這些地域混生而成的藝術風格在文明的中心大聲回響；到了第三世紀末，影響甚至遍及至羅馬宏偉浴場和其他公共建築物的奢華裝飾風格。就在拜占庭建立新帝國後，君士坦丁大帝發現雇用東方藝術家和工匠的現象對傳統風格產生了致命的改變；此外各周邊國家也依其文明化的情形和藝術能量，致力在新生的風格中加入自己的特色，直到查士丁尼一世統治的盛世期間，這些混雜的風格才融合成系統化的統一風格。

　　凱薩大帝統治期間在小亞細亞所建造的雄偉神廟和歌劇院，均受此風格的巨大影響，令人留下深刻印象；這些作品均流露出拜占庭紋飾的特色，比如橢圓形的外框線、尖角的葉形，以及無彈跳球形和

a

b

c

d

花朵的細薄連續葉飾。在帕塔拉（Patara）歌劇院的橫飾帶（a）和卡里亞（Caria）阿弗洛迪西亞衛城（Aphrodisias）的維納斯神殿中，都隱約可見上述的葉飾。在土耳其安卡拉加拉太（Galatia）地區，當地統治者為了榮耀奧古斯都所建造的神殿則具有更風格化的門廊紋飾（b）；帕塔拉小型神廟壁柱柱頂上的紋飾（c），推測是公元一世紀由特克希爾（Texier）所作，幾乎與薩忍伯格在查士丁尼統治初期、大約公元525年時於士麥那（Smyrna）地區繪製的圖案（d）如出一轍。

　　由於沒有確切日期，我們無法判定波斯對拜占庭風格的影響有多深遠，但可以確信的是，拜占庭帝國曾經雇用了許多波斯工匠和藝術家；弗朗丹（Flandin）和寇斯蒂（Coste）研究波斯的偉大作品顯示，塔克伊波斯坦（Tak-i-Bostan）、畢索頓（Bi-Sutoun）、塔克伊希洛（Tak-i-Ghero）的重要遺跡，以及伊斯法罕（Ispahan）的幾座古都都是徹底的拜占庭特色；但我們傾向認為它們比拜占庭藝術鼎盛時期還要晚期或最多是同期、也就是六世紀時的作品。無論如何，我們發現這些早前的形式遲至公元363年才被重製；此外，約維安（Jovian）隨凱撒（Julian）的波斯遠征軍撤退時（或稍後）豎立在安卡拉的柱式（e），採用最常見的古波斯波利斯紋飾樣式。在波斯波利斯，也常見到尖形或溝形葉片等極具拜占庭風格的作品，比如聖索菲亞大教堂（Sta. Sofia）的紋飾（f），以及隨後在凱撒統治期間，我們發現坎果瓦（Kangovar）多利克式神殿的柱式輪廓（g）與那些受拜占庭風格影響的作品極為相似。

　　追溯拜占庭風格樣式的流變，就像紀錄它們和其他樣式傳播到後代的軌跡一樣有趣也饒富啟發。因此，在圖版28的圖案1中，可看到如特克希爾和薩忍伯格所作的獨特葉形在聖索菲亞大教堂重現；圖版28圖案3是在以圓形圈住的聖安德魯十字加上葉飾，很像在仿羅馬和哥德紋飾中常見的樣式。在同一橫飾帶上，圖案17是來自德國但微調過的重複設計。圖案4來自六世紀聖索菲亞大教堂，彎曲且飾滿葉片的枝椏紋飾顯然是後代再製，圖案11來自十一世紀聖馬可教堂的紋飾則有微幅變化。圖案19是來自德國的鋸齒狀葉飾，與圖案1的葉飾沒有兩樣。而在圖版28的最後一排，主題上可說與德國、義大利和西班牙頗為相似，均是以拜占庭類型為基礎。

　　此圖版最後一排的主題更特別繪出了仿羅馬風格，如圖案27和36，表示這種交叉紋飾受到北方國家極大的影響，北方國家主要是以原生風格為基礎而發展；來自聖德尼聖殿的圖案35是以羅馬為樣版的複製品；現代主題的類型常見於仿羅馬風格中，則是從法國第戎（Dijon）和索恩河畔沙隆（Chalon-sur-Saône）之間的屈西（Cussy）小鎮的羅馬圓柱上發現。

　　由此可見，羅馬、敘利亞、波斯和其他國家共同形構成拜占庭藝

術風格；之後衍生的紋飾，就如同查士丁尼時期所發現的那麼完整，所呈現新穎且系統化的樣式不僅對西方世界產生影響，自身的發展過程也經歷了相當的變化；這些造成變化的因素依據各國的宗教信仰、藝術和風俗習慣的不同，自然形塑出特殊的個性，並且在凱爾特紋飾、盎格魯薩克遜紋飾、日耳曼紋飾和阿拉伯紋飾中創造了某種意義上血緣相同卻又迥異。姑且不論拜占庭工匠或藝術家是如何遠渡重洋受雇於歐洲，拜占庭紋飾無庸置疑地強烈影響著中歐、甚至西歐，習稱為仿羅馬紋飾的早期紋飾作品。

e

純拜占庭紋飾的寬齒和尖角葉形，有別於雕塑將邊緣刻成斜角的做法，整體會刻出深溝槽，並且在葉齒的許多彈出處鑽出深孔；葉飾通常細薄連續，如圖版29圖案1、14、20。至於地面，不論是馬賽克或繪畫作品，幾乎都以金色處理；細緻的交叉圖案則為幾何設計所用。雕刻上少見動物和其他人物；色彩主要限於聖物使用，而且是以僵化而傳統的風格來表現鮮少改變的情感；對純拜占庭紋飾來說，雕刻是次要的手法。

相反地，仿羅馬式紋飾主要仰賴雕刻來表現紋飾的效果：包括豐富的光影表現、深度的刻痕、厚實的凸起，以及各種人物主題與葉飾和傳統紋飾的極佳融合。馬賽克作品通常都會塗上顏料；彩色紋飾如圖版29圖案26，則效法雕刻、自然運用動物的形象；地面不再限用金色，而多了藍色、紅色或綠色，如圖版29圖案26、28、29。其他方面，雖容許地域差異，但仍然保持拜占庭大多數的特色；以彩繪玻璃為例，一路傳至中世紀，甚至十三世紀終。

f

幾何馬賽克手法的紋飾專屬於仿羅馬時期，尤其在義大利；圖版30提供了許多範例。這種藝術風格主要風行於十二和十三世紀，常見於在複雜對角線中嵌入小型菱形玻璃的排列組合；透過不同的色彩來設定排列的方向。採集自中部義大利圖案7、9、11、27、31比南義大利和西西里島要簡單許多，當地的撒拉遜（Saracenic）藝術家天生偏愛錯綜複雜的設計，請見取自帕勒摩（Palermo）附近蒙雷阿萊（Monreale）的一般案例，如圖案1、5、33。特別的是，西西里島同時存在兩種截然不同的設計風格：第一，如前述的對角線交錯設計，有顯著的摩爾特色，見圖版39；第二，由交錯的曲線構成，如同樣來自蒙雷阿萊的圖案33、34、35，可看出這些作品如果不是出自拜占庭藝術家之手，至少也深受其影響。圖案22、24、39、40、41雖然各有特色，不過約略出於同一時期，可視為威尼托拜占庭（Veneto-Byzantine）風格；格局受限、僅限於當地且風格特異。即便如此，也有拜占庭風格顯著的作品，比如圖案23的交織圓形圖案；聖索菲亞大教堂常見的階梯紋飾（step ornament）也可在圖版29圖案3、10、11中見到。

g

亞歷山卓作品（opus Alexandrinumu又稱大理石馬賽克）與卡卡

內卡作品（opus Grecanicum又稱玻璃馬賽克）的差異主要在於材質，複雜的幾何設計本質並無二致。義大利仿羅馬式教堂的鋪面延續了古羅馬奧古斯都時代的傳統，也是十分精采的案例，圖案19、21、36、37、38均可看出這類紋飾的良好質感。

　　在地的大理石鑲嵌手法在仿羅馬式時期的某些義大利地區都很常見，風格與羅馬或拜占庭都大相逕庭。如圖案20，來自拉文納的聖維塔教堂；或十一、十二、十三世紀翡冷翠的聖若望洗禮堂（Baptistery）和聖米尼亞托教堂（San Miniato）的鋪面；僅以黑、白大理石排列。藉由上述例外，以及南義大利那些受摩爾紋飾影響的作品，我們可以在羅馬統治下各個省分的古代羅馬鑲嵌中找到玻璃和大理石鑲嵌紋飾的基本原則，其中尤其重要的是圖版25從龐貝古城出土的各種馬賽克。

　　雖然已知拜占庭藝術對歐洲的影響重大，時間從六世紀到十一世紀、甚至到更晚期，但受影響最深遠的還是偉大且遍布各地的阿拉伯民族，他們宣揚穆罕默德的教義、征服了東方頂尖的國家，最後甚至在歐洲占有一席之地。他們在開羅、亞歷山大港、耶路撒冷、科爾多瓦（Cordova）和西西里島建造的早期建築物中，就表現強烈的拜占庭風格。拜占庭傳統風格或多或少影響著毗鄰的國家；希臘直到很晚期都還維持著原始的拜占庭風格，而拜占庭風格也是公認東方和東歐所有裝飾藝術的原型。

沃林
J. B. Waring

1856 年九月

※ 更多相關資訊請詳閱懷亞特（Matthew Digby Wyatt）與沃林（John Burley Waring）研究錫登漢水晶宮（Sydenham）拜占庭與仿羅馬式庭院的「手冊」（《Byzantine and Romanesque Court in the Crystal Palace》）。

參考書目

Salzenberg. Alt Christliche Baudenkmale von Constantinopel.

Flandin et Coste. Voyage en Perse.

Texier. Description de l'Armdnie, Perse, &c.

Heideloff. Die Ornamentik des Mittelalters.

Kreutz. La Basilica di San Marco.

Gailhabaud. L'Architecture et les Arts qui en dependent.

Du Sommerard. Les Arts du Moyen Age.

Barras et Luynes (Duc de). Recherches sur les Monuments des Normands en Sicile.

Champollion Figeac. Palaeographie Universelle.

Willemin. Monuments Francais inédits.

Hessemer. Arabische und alt Italidnische Bau Verzierungen.

Digby Wyatt. Geometrical Mosaics of the Middle Ages.

Waring and MacQuoid. Architectural Arts in Italy and Spain.

Waring. Architectural Studies at Burgos and its Neighbourhood.

圖版 28

1-3　六世紀、君士坦丁堡聖索菲亞大教堂的石雕紋飾－取自薩忍伯格（Salzenberg）的著作
《Alt Christliche Baudenkmale, Constantinopel》。

4-5　聖索菲亞大教堂銅門紋飾－薩忍伯格

6-7　博韋主教座堂（Beauvais Cathedral）象牙雙連畫的局部紋飾；
顯然是十一世紀的盎格魯撒克遜作品－取自魏勒名（Willemin）的著作《Monuments français inédits》。

8　三或四世紀、伯利恆地區耶穌降生長方形會堂的銅門局部紋飾－取自蓋亞布（Gailhabaud）的著作《L'Architecture et
Us Arts qui en dependent》。

9-13　十一世紀威尼斯聖馬可教堂的石雕紋飾－取自沃林（J.B.W）的著作《from Casts at Sydenham》。

14-16　十二世紀施韋比施市政廳地區聖米迦勒教堂（St. Michael's Church, Schwäbisch Hall）的柱頭局部紋飾－取自海德
洛夫（Heideloff）的著作《Ornamentik des Mittelalters》。

17　門廊紋飾，現存於穆爾哈特修道院（Murrhard Monastery）－海德洛夫

18　紐倫堡聖塞巴教堂（St. Sebald, Nuremberg）和薩克森諾斯教堂（Church of Nosson, Saxony）的浮雕構圖－海德洛夫

19-20　施瓦本格明德地區聖約翰教堂（Church of St. John, Gmund, Swabia）的橫飾帶紋飾－海德洛夫

21　仿羅馬式木雕與象牙雕，科隆地區萊文先生（Herr Leven）的收藏品－海德洛夫

22　十一和十二世紀、帕勒摩附近蒙雷阿萊（Monreale, near Palermo）的主銅門紋飾－沃林

23　阿瑪菲附近拉維洛（Ravello, near Amalfi）大教堂的銅門紋飾－沃林

24-25　十二世紀特拉尼（Trani）教堂的銅門紋飾－取自巴巴斯·路因斯（Babbas et Luynes）的著作
《Recherches sur Us Monuments des Kormands en Sidle》。

26　十二世紀西班牙布哥斯附近胡爾加斯修道院（Huelgas Monastery, near Burgos）迴廊的石雕紋飾－沃林

27　大約 1204 年盧卡主教座堂（Lucca Cathedral）的門廊紋飾－沃林

28　十二世紀、巴黎附近聖德尼聖殿的門廊紋飾－沃林

29　米蘭聖安波羅修的迴廊紋飾（Sant' Ambrogia）－沃林

30　巴伐利亞海爾斯布隆教堂（Chapel of Heilsbronn）－海德洛夫

31　聖德尼聖殿的紋飾－沃林

32　十二世紀聖母主教座堂（Bayeux Cathedral）的紋飾－取自普金（Pugin）的著作《Antiquities of Normandy》。

33　聖德尼聖殿的紋飾－沃林

34　聖母主教座堂的紋飾－普金

35　十二世紀末林肯主教堂的門廊紋飾－沃林

36　十二世紀黑爾福德郡基爾佩克村（Kilpeck, Herefordshire）的門廊紋飾－沃林

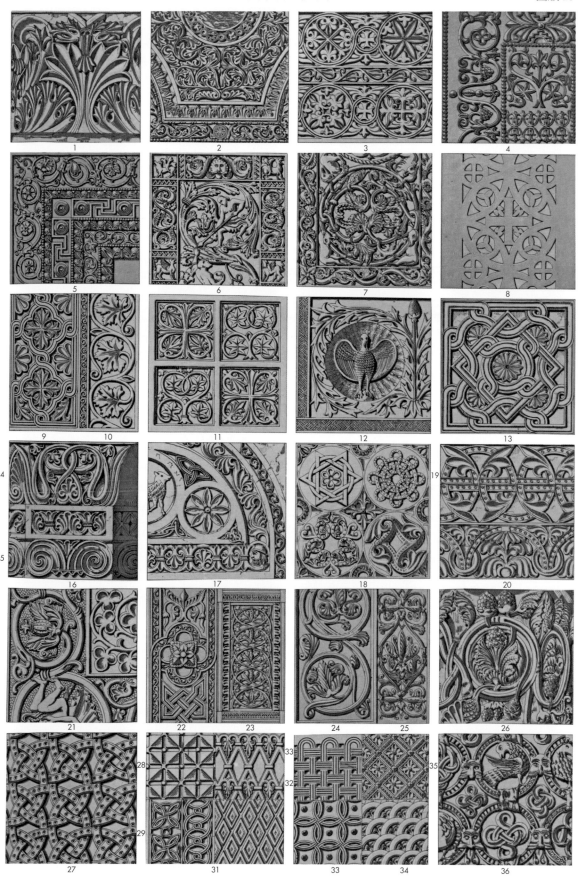

圖版 29

1-6 六世紀、君士坦丁堡聖索菲亞大教堂的石雕紋飾－取自薩忍伯格著作《Alt Christliche Baudenkmale, Constantinopel》。

7 十二世紀前君士坦丁堡全能者基督修道院（Agios Pantokrator）的半大理石鋪面－薩忍伯格

8-9 聖索菲亞大教堂的大理石鋪面

10-11 聖索菲亞大教堂的馬賽克－薩忍伯格

12-15 大英博物館的希臘泥金手抄本－沃林

16-17 希臘泥金手抄本的邊條－取自商博良・菲讓克（Champollion Figeac）的著作《Palaeographie Universelle》。

18 威尼斯聖馬可教堂的中庭－取自迪格比・懷亞特（Digby Wyatt）的著作《Mosaics of the Middle Ages》。

19 大英博物館的希臘手抄本－沃林；下方飾條取自蒙雷阿萊地區－懷亞特

20 十二世紀、聖格列哥里・納齊安（Gregory Nazianzen）的布道－商博良・菲讓克

21-22 取自大英博物館的希臘手抄本－沃林

23 取自羅馬梵蒂岡圖書希臘手抄本《使徒行傳》（Acts of the Apostles）－沃林，同前引書。

24 威尼斯聖馬可教堂－懷亞特

25 十世紀翡冷翠地區希臘雙連畫的局部－沃林（圖中的百合花紋飾應該是後來的作品）

26 十三世紀法國的琺瑯紋飾－魏勒名

27 琺瑯棺材紋飾，中央部位取自聖路易之子尚的雕像（Statue of Jean）－取自桑莫哈（Du Sommerard）的著作《Les Arts du Moyen Age》。

28 1247 年、聖路易之子尚的琺瑯棺材紋飾－魏勒名

29 大約十二世紀末、法國里摩日的琺瑯（Limoges Enamel）－魏勒名

30 十二世紀、灰膠泥鋪面的局部，現存於巴黎附近的聖德尼聖殿－魏勒名

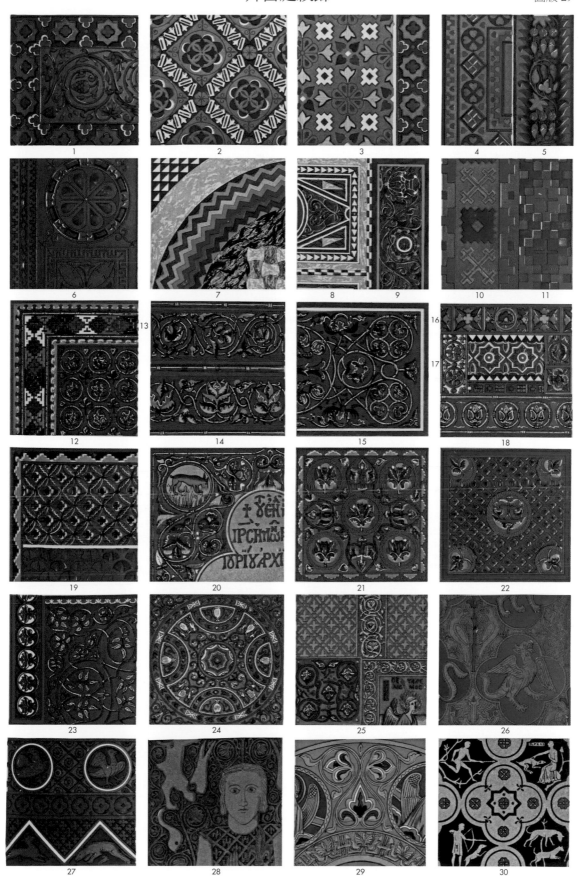

圖版 30

1-2 十二世紀末、帕勒摩附近蒙雷阿萊主教座堂的卡卡內卡（Grecanicum）馬賽克作品－沃林

3 羅馬天壇聖母堂（Church of Ara Coeli）的馬賽克－沃林

4-5 蒙雷阿萊主教座堂－沃林

6 威尼斯聖馬可教堂的大理石鋪面－沃林

7-10 十二世紀末、羅馬的城外聖羅倫佐聖殿（San Lorenzo Fuori）－沃林

11 羅馬城外聖羅倫佐聖殿（San Lorenzo Fuori）－沃林

12 羅馬犬壇聖母堂－沃林

13 威尼斯聖馬可教堂的大理石鋪面－沃林

14 羅馬聖羅倫佐聖殿－取自沃林與麥奎德（MacQuoid）的著作《Architectural Art in Italy and Spain》。

15-16 帕勒摩－懷亞特

17 取自蒙雷阿萊主教座堂－沃林

18 取自羅馬天壇聖母堂－沃林

19 羅馬聖母主教座堂（S. M. Maggiore）的大理石鋪面－取自黑西瑪（Hessemer）的著作《Arabische und alt Italienische Bau Verzierungen》。

20 拉文納聖維塔（San Vitale, Ravenna）教堂的大理石鋪面－黑西瑪

21 羅馬的希臘聖母堂（S. M. in Cosmedin）的大理石鋪面－黑西瑪

22-23 馬賽克，威尼斯聖馬可教堂－懷亞特

24 威尼斯聖馬洗禮堂－沃林和麥奎德

25 羅馬拉特朗聖若望主教座堂（San Giovanm Laterano）－懷亞特

26 奇維塔卡斯提拉納大教堂（The Duomo, Civita Castellana）－懷亞特

27 羅馬天壇聖母堂－沃林

28 羅馬聖羅倫佐聖殿－沃林和麥奎德

29 羅馬天壇聖母堂－沃林和麥奎德

30 羅馬聖羅倫佐聖殿－沃林和麥奎德

31 羅馬城外聖羅倫佐聖殿－沃林

32 羅馬拉特朗聖若望主教座堂－懷亞特

33-35 蒙雷阿萊主教座堂－沃林

36-38 大理石鋪面，羅馬聖母主教座堂－黑西瑪

39 取自威尼斯聖馬可教堂－懷亞特

40 取自威尼斯聖馬可洗禮堂－沃林

41 取自威尼斯聖馬可教堂－沃林和麥奎德

42 取白蒙雷阿萊大教堂（The Duomo, Monreale）－沃林

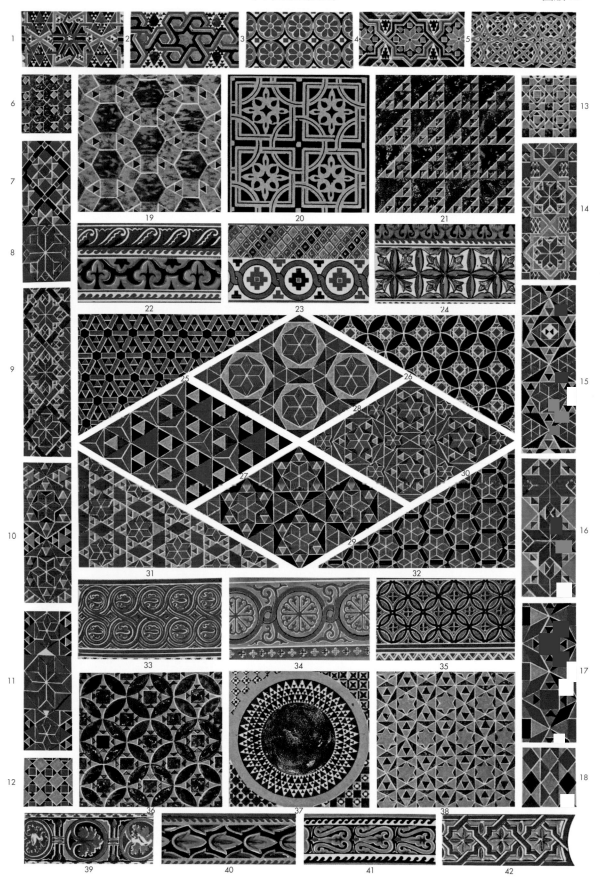

8 阿拉伯紋飾

　　當穆罕默德信仰以驚人的速度傳遍東方，新的藝術風格很自然地隨著新文明漸長的渴求而形成；可以確信的是，早期伊斯蘭教的雄偉建築如果不是依伊斯蘭習俗重新修建的古羅馬或拜占庭建築，就是在毀壞的古老遺址中利用舊建材重新搭建；而且，穆斯林一定早就賦予伊斯蘭建築某種特殊的格調，才能滿足他們新的需求並表達他們新的情感。

　　在以舊建材重建的建築物中，舊有的細節也被盡力保留在新建築的新部件中。同樣的情形在羅馬風格轉換到拜占庭風格之際也曾經發生，只是這樣的模仿顯得粗糙而有殘缺。然而就在這極致的殘缺之中，誕生了新的秩序；他們從未走回老路，反而逐步丟棄舊有框架強

聖索菲亞大教堂拱門的拱肩紋飾──薩忍伯格

加在他們身上的羈絆。伊斯蘭教徒很早就形塑其獨特的藝術風格，並且盡善盡美地實踐。圖版31的紋飾取自公元876年建造的開羅杜蘭清真寺（Mosque of Tooloon），距離伊斯蘭教誕生僅僅兩百五十年的時間，就已經形成既獨到又完美的建築風格，即便可以從中遠溯歷史軌跡，它也已經從直接沿襲前期風格的古老靈魂中完全解放。相較於基督信仰，這個結果確實不同凡響。畢竟直到十二或十三世紀，都很難說基督教已經擺脫其中的異教徒根源，進而創造獨有的建築風格。

開羅的清真寺是世界上最美的建築，整體形式宏偉而簡樸、應用的裝飾精緻而典雅。

阿拉伯紋飾的典雅風格似乎源自於波斯，因為阿拉伯藝術中常見波斯風格的身影。我們甚至認為兩種風格其實是互相影響的，因為在拜占庭藝術中也可見亞洲的影響力。弗蘭登與柯斯特發表的畢索頓遺跡如果不是受拜占庭影響的波斯風格，那就是更早之前受波斯影響的拜占庭風格，因為它們的輪廓如此相像。第三篇薩珊王朝的柱頭紋飾（圖版14圖案16）看起來像是某一種阿拉伯菱形花紋；在薩忍伯格的著作中，聖索菲亞大教堂拱門上的拱肩紋飾則迥異於大多數希臘羅馬（Graeco-Roman）建築的裝飾特色，推測可能受到一些來自亞洲的影響。拱肩可能是阿拉伯人和摩爾人表面裝飾的基礎。雖然圍繞中心的葉子仍然可以聯想到莨苕葉，但葉子不再是以一片接著一片的連續渦卷來表現。這種圖案布滿了整個拱肩並且形成一種平均的色調，曾經成為阿拉伯和摩爾人紋飾應用的鐵律。其他特色包括，拱門邊緣的線腳從表面開始就以紋飾妝點，拱腹的裝飾則與阿拉伯和摩爾的做法相同。

圖版31的紋飾取自杜蘭清真寺，呈現早期阿拉伯藝術在阿爾罕布拉宮臻至巔峰時所有樣式的排列組合，極具代表性。雖然因為樣式配置比較不完美而有落差，但主要的原則是一致的。這些紋飾展現了表面裝飾的初始階段。灰泥材質的裝飾表面首先經過整平，未定型的材料再以粗鈍的工具壓印或勾勒出圖案，環繞著邊緣輕輕做出刻痕。從主幹向外散射的線條和相切的弧線，要不是延續希臘羅馬的傳統，就是從自然界觀察而來。

圖案2、3、4、5、12、13、32、38仍然保有希臘的痕跡：兩朵花，或者在花莖的兩端各有一朵向上或向下的花；但也因為這個差異，希臘紋飾的花、葉都未形成渦卷的一部分，而是從渦卷向外蔓生

| 希臘 | 阿拉伯 | 阿拉伯 | 阿拉伯 | 摩爾 |

出去。在阿拉伯紋飾中，渦卷則轉變為穿梭其中的葉子。圖案37是源自於羅馬紋飾的連續渦卷，每個渦卷的轉彎處都區分開來，少了羅馬紋飾的特色。此處的紋飾是從聖索菲亞大教堂刻畫下來的，算是此一變化的最早案例。

　　圖版31中的直幅圖案主要取自於窗楣紋飾，因此大都是偏向直立的線條，可視為精緻設計圖案的濫觴，透過重複排列同一種圖案的方式創造出一個或數個新圖案。圖版上的許多圖案原本應該往橫向拉長兩倍，但是為了盡量展示多種變化圖形，因此暫不重複。

　　圖版32的中央紋飾和圖版35取自同一座清真寺；圖版33和34的所有紋飾均來自十三世紀，也就是在杜蘭清真寺之後四百年的作品。此時期的藝術風格進展或許相當明顯，但是卻遠遠不如同時期的阿爾罕布拉宮。阿拉伯人在量體配置或在摩爾人精通的紋飾表面裝飾上從未有完美的表現。即便阿拉伯人有同樣敏銳的直覺，技法卻相對粗糙；摩爾紋飾的覆蓋範圍和底圖的關係總是搭配完美，毫無縫隙或孔洞；在紋飾表面的裝飾上也展現其絕佳的技巧，少有單調之感。從以下取自圖版33圖案12和阿爾罕布拉宮的兩種菱形花紋的比對圖中，我們可以清楚比較出兩者的差異。

阿拉伯

摩爾

摩爾

摩爾人在表面紋飾上還引進了另一項特色，他們的圖案通常有二到三層，上層紋飾大膽占據整個畫面，下層紋飾則與上層交織、從低處烘托整個畫面的豐富感；透過令人讚嘆的紋飾製作技巧，不僅保留了遠看時的極致感受，近看時更帶出精緻的細節。摩爾紋飾的表面處理通常有較多變化：羽毛和樸素的畫面交織，使得圖版 32 和 33 的效果卓著，如圖版 32 的圖案 17 和 18、圖版 33 圖案 13 的紋飾穿透金屬片，都非常接近完美的摩爾樣式配置：將造形成比例往中心縮減的情形展現得很好。摩爾人從未打破這個既定規則，無論紋飾距離多遠，圖案多複雜，都可以回溯到圖案的根莖位置。

　　總而言之，阿拉伯風格和摩爾風格的主要差異在於，阿拉伯的特色是莊嚴富麗，摩爾則是精緻典雅。

　　圖版 34、取自可蘭經複本的精美紋飾完美演繹了阿拉伯裝飾藝術。如果不是花朵圖案破壞了阿拉伯風格的整體性，並且使其脫離波斯的影響，恐怕很難再找到更好的阿拉伯紋飾範例。但無論如何，這個紋飾的樣式和色彩還是相當完美。

　　大量來自羅馬遺跡的大理石殘片，想必極早就引發阿拉伯人全面模仿羅馬的企圖，比如以幾何系統化的馬賽克圖案來鋪滿房屋和紀念碑的地面；圖版 35 就是這種阿拉伯風尚的各種變化。比較圖版 35 阿拉伯馬賽克和圖版 25 的羅馬馬賽克、圖版 30 的拜占庭馬賽克和圖版 43 的摩爾式馬賽克，就能明白紋飾風格的涵義。一種樣式很難不同時存在其他樣式之中，但神奇的是這些圖版又如此不同！就像是以四種不同的語言來表達同一種想法，接收到的概念會因為相異語言不同的發音而有所不同。

　　絞扭的繩索、交織的線條、兩個交錯的正方形 ⬡ 和六邊形中的等邊三角形，都是各種紋飾的起點；主要差異在於顏色搭配，基本上受到選用的材料和成品的用途影響。阿拉伯和羅馬馬賽克應用於鋪面，色調較暗；摩爾式馬賽克應用於護牆板；色相較亮的圖案如圖版 30，則做為建築物結構的裝飾。

圖版 31

本圖版包含開羅杜蘭清真寺內的窗楣和簷板紋飾。這些建築部位皆以灰泥來塑造，幾乎所有窗戶的圖案都不相同。這座建築的主拱門也是以相同方式裝飾而成，但如今只有一件面積足以辨認的窗楣殘片保存下來，如圖版33 圖案 14。

圖案 1 14, 27, 29, 34-39 為窗緣的窗楣設計。其他圖案則是簷板和窗戶邊框的圖案。

杜蘭清真寺建於公元 876 ～ 877 年，這些紋飾自然也是當時完成。杜蘭清真寺是開羅最古老的阿拉伯建築，設有一座最早引人注意的尖拱。

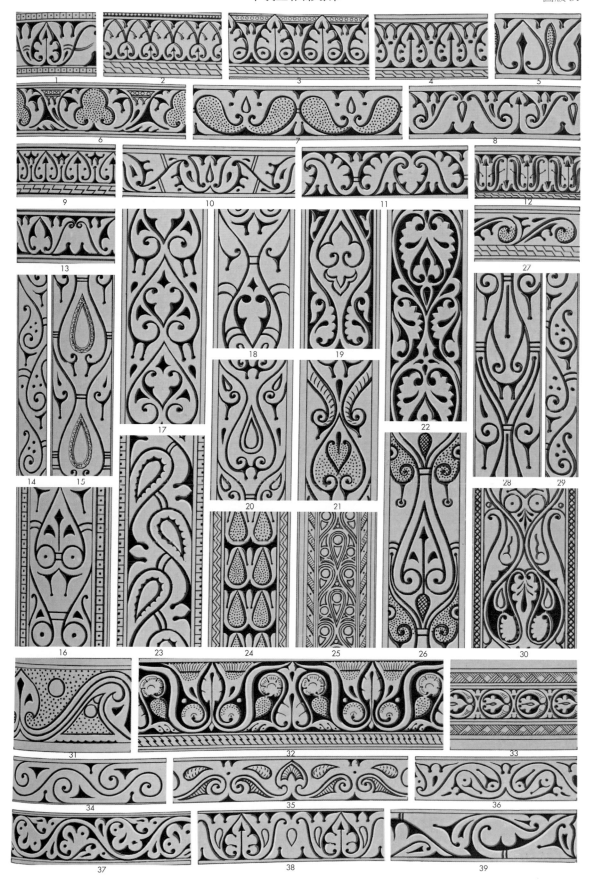

圖版 32

1-7 蘇丹‧卡拉伍恩清真寺
（Mosque of Sultan Kalaoon）的女兒牆紋飾
9、16 恩納西里耶清真寺（Mosque En Nasireeyeh）
的拱門紋飾
11-13 蘇丹‧卡拉伍恩清真寺的弧形窗楣紋飾
14 杜蘭清真寺主拱門之一的拱腹紋飾
15-21 蘇丹‧卡拉伍恩清真寺的紋飾
22 講道壇的木雕線腳層
23-25 蘇丹‧卡拉伍恩清真寺紋飾

蘇丹‧卡拉伍恩清真寺建於公元 1284 ～ 1285 年。紋飾皆
以灰泥來塑造，而且在灰泥未乾時即切割完成。紋飾的
圖案富於變化，甚至在相同圖案的對應部分都有不同之
處，以便從澆鑄成型或從模型中卸除。

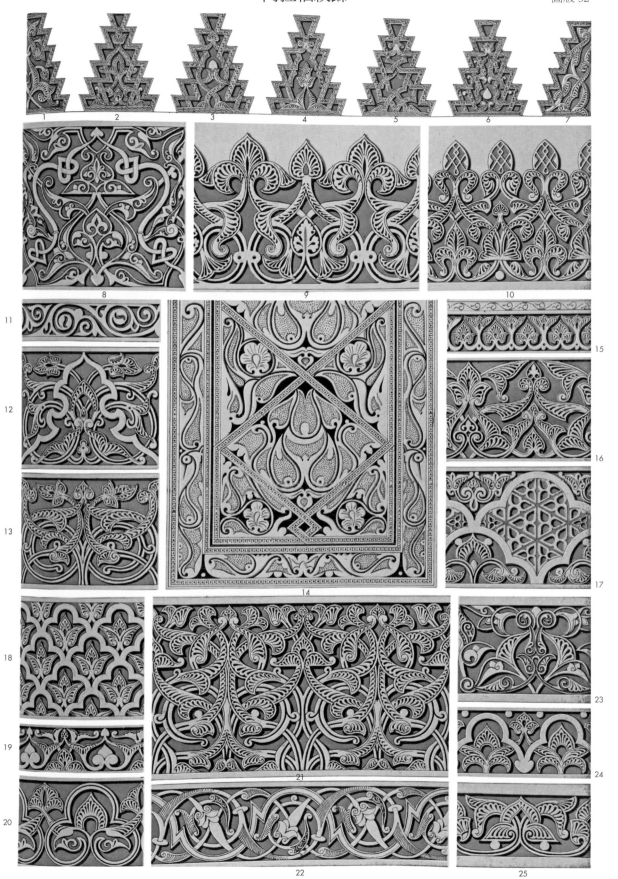

圖版 33

1-7 蘇丹・卡拉伍恩清真寺的女兒牆紋飾

8-10 蘇丹・卡拉伍恩清真寺的弧形楣樑紋飾

12 恩納西里耶清真寺的拱腹紋飾

13 埃爾巴爾庫奇清真寺（Mosque El Barkookeyeh）
的門片紋飾

14 恩納西里耶清真寺的木雕楣樑紋飾

15 蘇丹・卡拉伍恩清真寺的窗簷板紋飾

16-17 木雕楣樑紋飾

18 恩納西里耶清真寺的陵墓橫飾帶紋飾

19 木雕楣樑紋飾

20-23 不同清真寺的紋飾

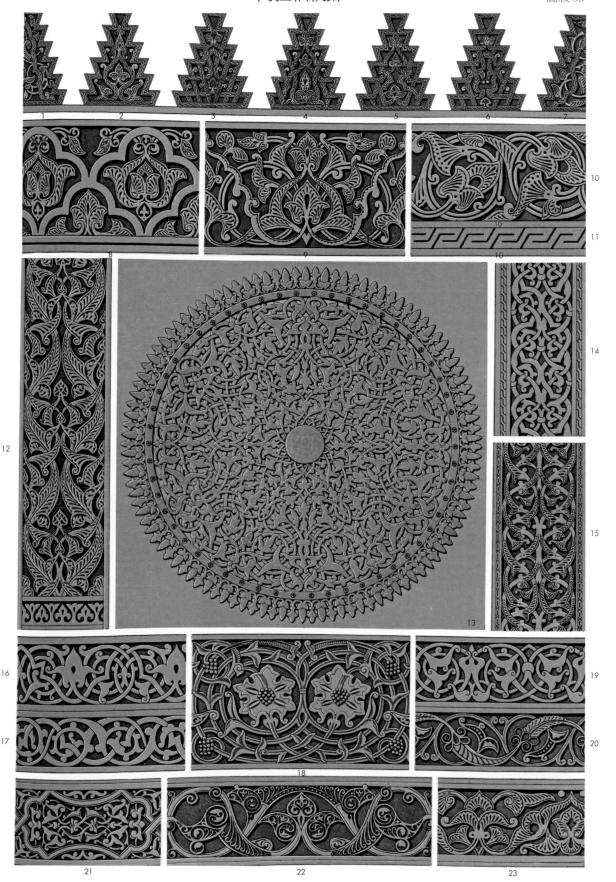

圖版 34

取自建於公元 1384 年的埃爾巴爾庫奇清真寺中華麗的可蘭經複本。

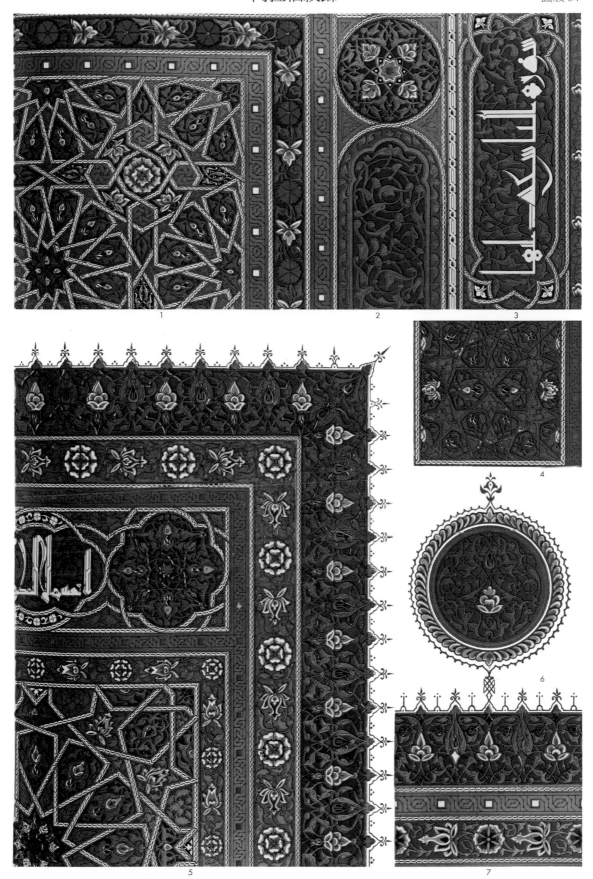

圖版 35

由各種馬賽克作品組成，取自開羅清真寺和私宅的鋪面和牆面。製作方式是將紅色磁磚拼貼在黑白大理石上。

圖案 14-16 先刻劃在白色大理石厚板上，再用紅色和黑色的膠結材填滿。圖案 21 中央白色大理石上的紋飾略顯浮凸。

以上五張圖版的材料都經過維爾德（James William Wild）仔細配置；他曾經在開羅長住，研究阿拉伯房屋的內部裝飾，因此開羅式紋飾的可信度非常高。

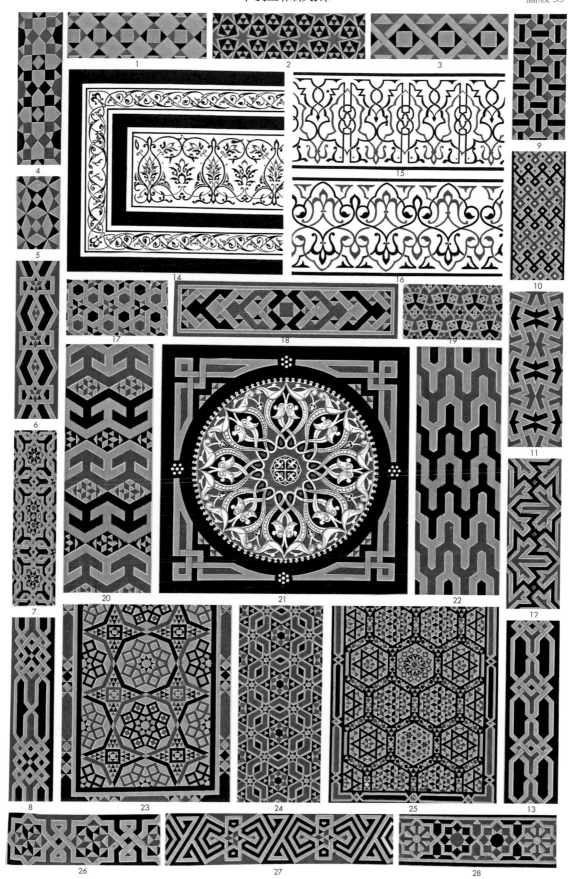

9 土耳其紋飾

　　土耳其建築的結構特徵，以君士坦丁堡來說，主要建立在早期拜占庭遺跡的基礎之上；而其紋飾系統則自阿拉伯微調而來，相當於伊莉莎白時代的紋飾風格之於義大利文藝復興的關係。

　　如果一個民族的藝術被另一群信仰相同但本質和本能不同的民族所吸納，我們可以在借用者不如前人之處，從中發現不足的原因。同理可證，比較土耳其藝術和阿拉伯藝術的典雅與精緻度，會發現這就有如他們各自的民族特性一樣，非常不同。

　　無論如何，事實上我們認為土耳其人很少有藝術實作，他們寧可指揮他人創作，也不親力親為。土耳其的清真寺和公共建築均呈現一種複合風格。在同一棟建築物中，我們在阿拉伯和波斯風格的花卉紋飾旁邊發現了劣等的羅馬和文藝復興細節，證明這些建築大多出自信仰不同的藝術家之手。晚近以來，土耳其人儼然成為伊斯蘭教中首先捨棄先祖傳統，改採當下流行風格的一群人；他們的現代建築和宮殿不僅假借歐洲藝術家之手，更是公認最具有歐洲風格的設計。

　　1851年萬國博覽會所有出展的伊斯蘭國度當中，表現最糟的就是土耳其的展品。

　　懷亞特的著作《十九世紀工業藝術》（The Industrial Arts of the Nineteenth Century）中記載著1851年展出的土耳其刺繡樣本，可與書中其他珍貴的印度刺繡樣本相比。光從刺繡這樣簡單的素材來看，土耳其人的藝術天賦顯然不如印度人。印度刺繡不管是樣式的分配或紋飾的設計原則，都是最精巧重要的上乘裝飾品。

　　土耳其唯一完美的紋飾展現在地毯作品上；但是這些地毯主要來自小亞細亞，極有可能不是土耳其人親手製造。土耳其地毯的設計不同於波斯地毯，非常有阿拉伯特色，葉飾的處理手法傳統許多。

　　圖版37和圖版32、33相比之下，很容易看出風格的差異。樣式分配的基本原則雖然一致，但仍可指出些微差異。

　　阿拉伯和摩爾紋飾的表面只略顯圓弧，凹陷的線條才是真正帶出豐富的部分；或在表面留白部位，原有的圖案上再畫上新的圖案。

土耳其紋飾

土耳其紋飾

土耳其紋飾

伊莉莎白時代紋飾

土耳其紋飾的表面則採用完全不同的雕刻手法。圖版34，阿拉伯手抄本中以黑線勾勒的金色花朵，在此則雕刻於表面，效果遠不如阿拉伯和摩爾的凹陷羽毛紋飾。

另一項能夠立即辨明土耳其和阿拉伯紋飾的特色是大量內凹的弧線，詳見左圖中標示的AA位置。這項特徵在阿拉伯紋飾中非常明顯，在波斯風格中又更加特別。詳見圖版46。

在摩爾紋飾中，內凹弧線不再是特徵，只有特殊情況才會出現。

奇怪的是，伊莉莎白時代的紋飾再次採用這種做法，藉由法國和義大利的文藝復興運動從東方傳遞而來，常見於當時大馬士革波紋作品（damascend work）的仿製品中。

根據圖版36，這個隆起的弧形部位總是出現在主莖的螺旋曲線內側；而伊莉莎白時代的紋飾，隆起處則經常不太恰當地出現在內外兩側。

要完全以文字來說明血緣深厚的波斯、阿拉伯和土耳其紋飾的風格差異，不只困難，簡直毫無可能；但其實，只要用眼睛看很快就能一目了然，就像區分羅馬雕像和希臘雕像一樣。三者的整體原則仍然一致，只在量體比例、曲線流動是否優美、主線條方向的特定偏好，以及獨特的形體交織模式上有所差異，傳統葉片造形則始終不變。依據紋飾的別緻、精美或粗糙程度，我們立即就能分辨紋飾是精巧而崇高的波斯風格、並非不精緻但帶有反思意味的阿拉伯風格，或缺乏想像力的土耳其風格。

圖版38取自君士坦丁堡、蘇萊曼一世（Soliman I）陵墓的圓頂局部；這是已知最完美的土耳其紋飾典範，幾乎可以媲美阿拉伯紋飾。土耳其紋飾的重要特徵是以綠色和黑色為主導；事實上，在開羅的現代裝飾中也可見到這兩個顏色。相較於古代大量使用的藍色，使用綠色比例遠高出許多。

圖版 36

1、2、3、16、18 取自君士坦丁堡的佩拉（Pera）噴泉。

4 取自君士坦丁堡蘇丹艾哈邁德清真寺
（Mosque of Sultan Achmet）。

5、6、7、8、13 取自君士坦丁堡的陵墓。

9、12、14、15 取自君士坦丁堡蘇萊曼一世
（Sultan Soliman I）的陵墓。

10、11、17、19、21 取自君士坦丁堡的新清真寺
（Yeni D'jami）。

20、22 取自君士坦丁堡托普哈納（Tophana）噴泉。

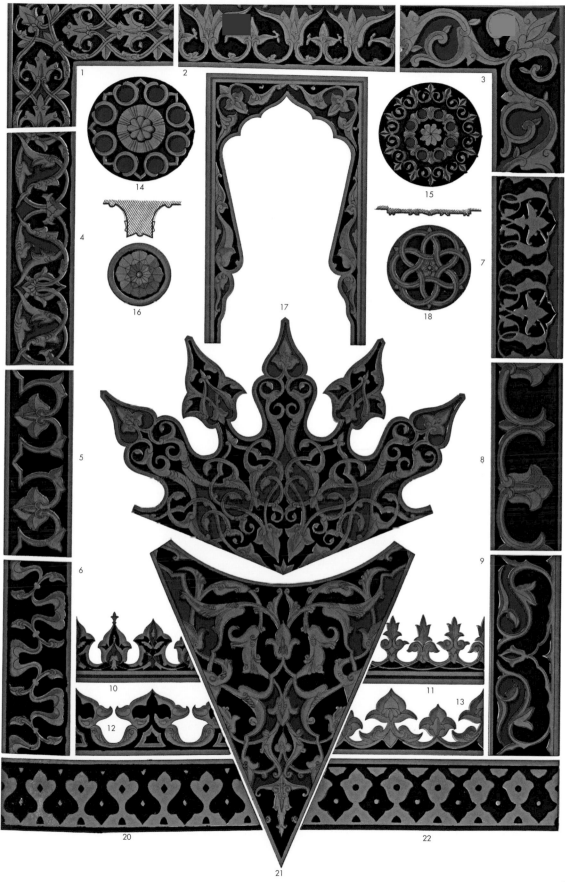

圖版 37

1、2、6、7、8 取自君士坦丁堡的新清真寺。

3 君士坦丁堡蘇萊曼一世圓頂清真寺
（Dome of the Mosque）中央的玫瑰花窗紋飾。

4、6 君士坦丁堡蘇萊曼一世圓頂清真寺的拱肩紋飾。

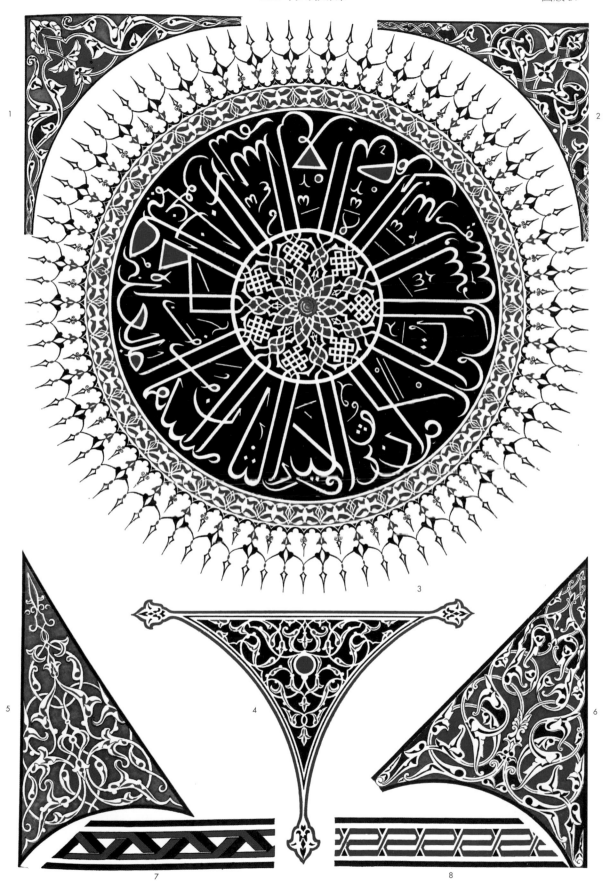

圖版 38

君士坦丁堡蘇萊曼一世陵墓的局部圓頂。

10 摩爾紋飾
取材自阿爾罕布拉宮

本篇的插圖特別取自阿爾罕布拉宮（Alhambra），不僅因為這些作品最為人熟知，也因為宮內的裝飾系統是集大成之作。阿爾罕布拉宮之於摩爾藝術，就好像帕德嫩神廟之於希臘藝術一樣是極致的代表。我們再也找不到其他更適合用來說明紋飾法則的典範，阿爾罕布拉宮的每件作品都是一條紋飾法則的演示。任何在從其他民族作品中研究得到的原則，在此地都曾實踐，更被摩爾人確實地遵循著。

在阿爾罕布拉宮中，我們可以見到栩栩如生的埃及藝術、自然優雅的希臘藝術和幾何構成的羅馬、拜占庭與阿拉伯藝術。摩爾紋飾不像埃及紋飾一樣具有象徵意義；摩爾信仰禁止象徵，但這個缺憾有銘文來彌補，藉由外在的美感來滿足視覺感官。複雜難懂的銘文不只激起觀者想要破解其中意涵的思維能力，文字構成的韻律感和情感更喚醒了他們閱讀時的想像力。

對藝術家和審美的評論家來說，摩爾人在重複的經文當中注入了生命力，你們好好地欣賞、好好地向摩爾人學習吧！對一般人來說，經文代表的是帝王的顯赫功績。對帝王本身來說，那又代表著至高無上的真神力量。真神是世界的征服者、應該接受永恆的讚美與榮耀。

這座美妙建築的建築師很清楚自己作品的偉大之處。牆上的銘文就斷言它超越了世界上其他建築，那驚人的圓頂令其他圓頂相形見

「唯真神征服萬物。」—阿爾罕布拉宮的阿拉伯碑文。

紲；詩歌中曾有誇張的形容「星光因為豔羨它的美麗而黯淡無光」，並且宣稱「凡是專注研究這些裝飾之人，必從中收穫成果。」對我們這些研究者來說，意義更是非凡。

我們將遵循詩歌的指令，在此一一解釋摩爾人裝飾阿爾罕布拉宮時可能採行的整體原則；這些原則並不專屬於摩爾人，而是通行世界各地、各種藝術的全盛時期。紋飾的原則不會變，改變的只有形式。

一、[1]摩爾人曾經將我們的見解視為其建築的首要原則，即「去裝飾建築，而非建構裝飾」：摩爾式建築的裝飾都是從建築本體中自然而生，建築的概念也落實在外在的紋飾細節裡。

我們相信真正的建築之美來自於「當視覺、理智和情感的慾望得到滿足，心也會平靜下來。」如果一件物體的構造失當，怎樣都無法從其他物體那裡得到、或給予其他物體支撐，那麼不管它內在多麼和諧，也無法得到平靜感，更遑論真正的美。伊斯蘭教徒、尤其是摩爾人向來注重這一條裝飾規則；在他們的建築中，我們永遠找不到無用或多餘的紋飾，每一件紋飾都從裝飾表面恬靜自然地顯現出來。他們甚至認為實用是乘載美感的媒介，兩者相互依存；這條原則在所有藝術的全盛時期普遍存在；只有當藝術衰頹、或者在過往作品被重製卻失去原有精神的抄襲年代，比如此時此刻，真切的原則才不再顯得重要。

二、所有線條均自其他線條中緩緩而生、無一贅餘，整體設計不會因為少了一條線而有所影響。

一般來說，如果構造得當，應該不會產生贅餘之物；我們將這個贅餘的概念做更嚴格的定義：在主線條確實依循著建築構造刻畫的情況下，如果還是出現疙瘩或瘤瘤般的贅餘形體，構造的規則將不會遭到擾亂；但如果未能從主線條上和緩地往外發展，就會嚴重損害形式之美。

缺乏形式之美、缺乏完美的線條比例或配置，都無法到達平靜。

所有弧線與弧線連接、直線與弧線連接的轉折部位都必須循序漸進。因此，以兩條弧線的比例來看，如果 A 處的落差像 B 處一樣深，就顯得不太恰當。當兩條弧線被一個高低斷點隔開（如圖 C），它們必須平行於一條虛線，形成相切的兩條線，摩爾人總是遵循這個原則；當兩條弧線遠離這條虛線，如圖 D，視線不會隨著弧線緩緩下降，而是向外延伸，平靜感也就此消失。[2]

[1] 本文探討阿爾罕布拉宮紋飾的整體原則，部分取材自本書作者歐文‧瓊斯的另一本著作《水晶宮之阿爾罕布拉宮中庭指南》（Guide Book to the Alhambra Court in the Crystal Palace）。
[2] 希臘線角的線條轉折手法最為完美，展現極度精緻的面貌；希臘花瓶的外形也有異曲同工之妙。

三、整體造形最先受到關注；先以主線條來區分整體形式，其間的空隙以紋飾填滿；紋飾再進行細分和填充以利近距離觀賞。摩爾人採用最精緻的做法來實踐這個原則，所有紋飾的協調與美感都是透過觀察才達到這般優秀的成果。主要區塊之間有著絕妙的對比與平衡：主區塊非常明顯，細節則從未干擾主體。從遠處觀看，主線條立刻吸引觀者的注意；稍微走近，細節浮現在構圖中；再更近看，紋飾表面的細節更加清晰。

四、形式的協調包括直線、斜線和弧線三種基本元素的適度平衡與對比。

以色彩為例，如果少了三原色之一，就不會有完美的色彩組合；同樣的，不論是結構性或裝飾性紋飾，形式中如果少了三種基本元素之一，構圖自然不會完美。構圖和設計上的變化與協調，端賴三者之間不同的主從關係而定。[3]

就表面裝飾（surface decoration）來說，形式的排列組合如果僅由直線組成，如圖 A，會顯得單調無趣；圖 B，加入能將視線帶往邊角的線條，愉悅感立即提升；圖 C，若再加入圓形的線條，協調感將更加完整。在這裡，正方形是主要的形式或主角，尖角和弧形則是配角。

這項原則也適用於斜角構圖，如圖 D；圖 E，加入線條之後馬上修正了斜線造成的尖角傾向；圖 F，以圓形來統合這些線條之後，由於視覺得到滿足，良好的協調感因此引發了平靜的感受。[4]

A　　　B　　　C　　　D　　　E　　　F

[3] 希臘神殿擁有無與倫比的和諧感，神殿中的直線、銳角和弧線的關係如此完美。哥德式建築中也有許多範例：單一走向的線條總為銳角或弧線抵銷，飛扶壁封頂板就是用來中和向上發展的直線；山牆亦是弧形窗楣和直立窗櫺的最佳對照。
[4] 由於忽略了這條明顯的規則，我們很容易在壁紙、壁毯，特別是衣物上看到失敗的案例。壁紙的線條非常不適合從天花板垂直落下，因為直線未以銳角修正、或者銳角未被弧線抵銷；壁毯也是如此，壁毯的線條從頭到尾只有一個方向，使得視線陷入線條的間隔之中；衣物上低劣的格紋總是有損身形——這種有損公眾品味的陋習，逐漸拉低我們這一代人對形式的審美標準。如果孩童從小在走音的手風琴聲中長大，他們的聽力必然會惡化到失去對和諧音色的敏銳。如果不改變，這種情況無疑將在形式上重演，需要有志為後輩謀最大福祉之人來加以阻止。

五、摩爾式表面裝飾中的所有線條均沿著主莖向外發展：每一件紋飾不論位置多遠，都能往回追溯其根莖部位。摩爾人擅長將紋飾妥善配置在被裝飾的表面，看起來就好像紋飾帶動了被裝飾物體的形式發展，而非受其牽制。我們發現摩爾紋飾中的葉飾均由主莖向外發展，不像現代作品中莫名點綴的紋飾一樣令人不悅。不管需要填塞的空間多不規則，摩爾人總是會先將空間切分成均等的區塊，再圍繞主幹線條填入細節，並且總是會在最後回到主莖的軌道上。

左圖的葡萄葉看起來是摩爾人模擬自然的創作；這片從主幹向末端分布汁液的葉子，主幹很明顯將葉子切分成接近均等的區塊。在次區塊中，依據相同的分布法則以居中的線條再次細分，一直到最細部的地方為止。

六、摩爾紋飾的另一項原則是線條從主莖向外發散，比如人類的手掌或大自然中常見的栗子葉，如左圖。

圖中可以看出從主莖發散出去的線條之美、葉子向末端收尖的表現，以及細分區塊和整片葉子的比例關係。東方人以絕妙的手法來實踐這個做法，希臘人的忍冬紋飾也是如此。我們已經在第四篇〈希臘紋飾〉中特別指出希臘紋飾像仙人掌球一樣的獨特生長原則，也就是葉片從另一葉片中長出。這種發散的生長方式很有希臘風格：希臘莨苕葉卷片片相接成連續的線條；阿拉伯和摩爾紋飾的葉片則總是沿著一條連續的主莖往外生長。

七、所有弧線與弧線連接、或者弧線與直線連接的部位必須相切；這不只是自然界常見的法則，也是東方人遵行的做法。在許多摩爾紋飾中，羽毛線條和葉子的節點都可見到；所有完美的紋飾都有這樣的魅力。這份優雅的美感或稱為「形式的韻律」，如前面提過的，這是構成紋飾和諧感的來源。

我們發現，均衡分布、從主莖向外發散、連續線條和弧線相切等法則永遠存在人自然的葉片當中。

八、現在我們將注意力放在阿拉伯和摩爾紋飾中的精美弧線。

在比例方面，我們認為最美好的比例應該是來自最難以肉眼察覺的形式組合；[5]因此描繪過程愈不明顯，弧線的構圖愈好；另一個通用的道理是，在藝術的全盛時期，所有線腳和紋飾都採用有秩序的弧線，例如圓錐曲線；而當藝術走向衰頹，圓形和以圓規畫出的線條則變成主導。

[5] 由於手法過於顯而易見，所有正方形和圓形的構圖看起來都單調無趣。因此我們認為，以同等線條或區塊來配置的構圖遠不及需要用心琢磨才看得懂的構圖。

潘洛斯（Penrose）的研究指出，帕德嫩神廟的線腳和弧線具有高度秩序感，圓形的部分極少。希臘花瓶的精緻弧度眾所皆知，未曾出現任何圓形的部位。羅馬建築中卻不見這份精緻感；這可能是因為羅馬人拙於描繪和欣賞這樣次序優美的弧線，因此他們的線腳大多呈圓形，可能是以圓規繪製而成。

早期哥德作品中的花窗較少使用圓規來繪製，比起晚期的濫用情形，「幾何形」會是比較好的說法。

右側弧線常見於希臘和哥德藝術，並且被伊斯蘭民族發揚光大。兩個相接部位愈是偏離圓形的弧度，圖形愈優雅。

九、由於教義禁止阿拉伯人和摩爾人描繪活生生的形體，沒想到他們以傳統手法創作的紋飾更加迷人。他們總能像大自然一樣的創造，避免直接複製；他們吸納自然的法則，不像我們只會複製她的作品。摩爾人在創作的路上並不孤單，因為不管對藝術抱持哪一種信念的人，都會認為紋飾是透過理想化的創作手法成為典型才顯得崇高；而這樣的規矩不會因為過於忠實的再現而遭到違背。

因此，在埃及，刻在石塊上的蓮花和一朵摘下的蓮花絕不相似，埃及人是以傳統手法完美描繪蓮花的樣貌，以配合建築某個部件的需要；而蓮花做為該生長地域的君權象徵，為魯莽的建築支撐物增添了幾許詩意。

埃及的巨型雕像並不是將普通人擴展至巨大比例，而是在建築上重現君權，以象徵統治者的權力和他對子民永恆的愛。

希臘藝術的紋飾不再像埃及一樣具有象徵意義，而且手法更加傳統；應用在建築上的雕塑作品採用人物姿態和浮雕的傳統手法，與其他個別的作品極為不同。

在哥德藝術的全盛時期，花卉紋飾的設計採用傳統方式，毫無直接模仿自然的企圖；走向衰敗後，卻逐漸揚棄理想化的手法而趨於直接模仿自然。

彩色玻璃的領域也有同樣的衰敗情形，玻璃上的人物和紋飾一開始都採傳統手法；藝術衰敗後，在用來透光的人物和衣袍皺褶上也加入了暗部和陰影。

在早期的泥金手抄本中，紋飾表現傳統且色調平淡，很少暗部、沒有陰影；稍晚期，以高完成度重現的自然花卉被應用在紋飾中，陰影也一併顯現在書頁上頭。

摩爾紋飾的色彩

在檢視摩爾人的色彩系統時，我們發現不只形式、他們的用色也遵循著特定的原則，這些原則來自於對自然的觀察，與所有成功實踐藝術的地域如出一轍。在信仰時期實踐的所有古樸風格（archaic style）當中，這一條真切的原則普遍存在；儘管有時間地理上的差別，原則始終不變；一個概念體現在不同的形式中，就像藉由不同語言翻譯一樣，殊途同歸。

十、古人總是以色彩來促進形式的發展，以此進一步彰顯建築物的結構特色，屢試不爽。

在埃及柱式中，柱基代表蓮花或紙莎草的根、柱身代表花莖、柱頭則代表花苞和花朵，各式色彩不僅加強了柱子的力道，也使不同線條的輪廓開展更加完全。

哥德建築中也總是以色彩來強化鑲板或花窗的形式；現今建築蒼白黯淡而難以形塑概念的窘境，多少受此一做法的影響。雄偉建築的細長柱子上頭，向上盤旋的彩色螺旋線條提升整體的崇高氣勢，在柱子高度明顯提升的同時，形式也愈發清晰。

至於東方藝術，我們發現建築物總是透過色彩來確立結構線條；經過審慎應用，建築物明顯變高、變長、變寬、變大；沒有色彩，建築形式就不會隨著浮雕紋飾不斷有新的發展。

藝術家秉持此一信念，但仍遵照自然的引領；在他們的作品中，每種形式的過渡都伴隨色彩的調整，這種配置方式帶來不同的表現。例如，藉由色彩，花朵與葉片和花莖區隔開來，葉片和花莖也與根植的泥土區隔開來。同樣在人物形體上，每種形式的變化皆來自色彩的改變；頭髮、眼睛、眼瞼和眼睫毛的顏色、嘴唇的紅潤和臉頰的玫瑰色都有助於產生差異、凸顯形式。缺乏或減損色彩，就像受到病毒侵擾一般，剝奪了形式的獨特意義與表情。

描繪自然時如果僅用一種顏色，不只無法區分形式，外觀也顯得單調乏味。正是千變萬化的色調，輪廓和造形愈發清晰而完美；比如將端莊的百合花從發芽的草地上均衡隔開、或者將做為色彩之母的耀眼太陽從蒼穹背景中凸顯出來一樣。

十一、摩爾人的石膏作品完全採用三原色：藍色、紅色、黃色（金色）。二次色：紫色、綠色、橙色只應用在靠近眼簾的馬賽克護牆板上，比上方較鮮明的色彩多了一分平靜感。當今許多紋飾的底色確實是綠色的，然而經過仔細檢驗，可以發現原始敷塗的其實是藍色的金屬顏料，只是因為時間一久而變成綠色。證據來源是遍布在修復品裂縫中的藍色粒子，以及天主教廷以綠、紫兩色重新敷塗紋飾底面的修

復文物。值得一提的是，對埃及和希臘人、阿拉伯和摩爾人來說，如果不是特別情況，初期藝術幾乎都使用三原色；二次色在藝術衰退期才顯得重要。例如，在埃及法老王神殿中，三原色為主要的顏色；托勒密王朝神殿則以二次色為主；同樣的，早期希臘神殿出現三原色的痕跡；龐貝古城則以豐富的陰影和色調變化為主。

在現代開羅和整個東方，總是可以看到綠色和紅色相鄰出現，藍色則在較早期使用。

中世紀的作品也是如此。早期手抄本和彩繪玻璃雖未排除其他顏色，但仍以三原色為主；稍晚期，開始各種亮暗變化，但很少能應用成功。

十二、摩爾人的原則還包括將三原色應用在物體的上部，二次色和三次色則應用在較低的部位。這種用色方式與自然法則吻合：天空是三原色的藍色、樹木和田野是二次色的綠色、土壤則是三次色；花朵也是如此，花苞和花朵是三原色，葉片和花莖則是二次色。

先人總是能在藝術的全盛時期觀察到些原則。然而在埃及仍可偶爾發現神廟的上部使用三間色之中的綠色，這樣的用法是因為埃及紋飾本身的象徵意義；只要蓮葉運用於建築物的上部，就有必要畫成綠色，但是基本上法則不變：法老王時期埃及神廟外觀上部採用三原色、下部採用二次色；特別的是，托勒密王朝和羅馬帝國時期的建築物同樣也反轉了這個次序，而且神廟上部還因為棕櫚葉和蓮葉造形的柱頭而使用大量的綠色。

龐貝古城的房屋內部偶爾可以見到色彩從屋頂往下漸層，由淺到深再到黑色；只是因為案例太少所以無法說服我們將它歸納為法則。況且第五篇〈龐貝紋飾〉的許多案例都顯示出龐貝天花板的下方會緊接著使用黑色的事實。

十三、阿爾罕布拉宮、尤其是獅子庭院（Court of Lions）的紋飾，至今雖然被長久累積的白色塗料覆蓋，不過我們仍有把握能在文末圖版中重現其原始色彩。這不僅是因為宮內多處的白色塗料剝落之後，原始色彩從紋飾的縫隙中重見天日，也受惠其完美實踐的色彩體系；任何有興趣研究的人，就算是第一次看到白色的摩爾紋飾，也幾乎能馬上確定它上色的方式。所有建築形式在設計時對後續的用色方式皆有通盤考量，光看表面就能提出該部位預定使用的顏色。因此在使用藍色、紅色和金色時，他們總是悉心將顏色配置在適得其所的位置，進而加乘出最好的總體效果。如果表面經過鑄型，三原色中最鮮明的紅色絕不會上在表面、而會在深處使用，才可能在陰影下變得柔和；藍色上在暗部，金色則上在最能接收光源的表面。顯然透過這樣的計畫，色彩獲取了真正的價值。如果色彩經常因為白色的飾帶或浮雕紋

飾本身的陰影而隔開——欠缺的應該就是色彩原理中絕對要遵循的原則——色彩不得彼此侵犯。

十四、各種菱形花紋的底部上色時,藍色總是占最大的範圍;這種上色方式與光學理論和稜鏡光譜的實驗結果一致。光線據說可以中和三倍的黃色、五倍的紅色和八倍的藍色,因此需要紅、黃色混合後的等量藍色來創造和諧的效果,以免任何一種顏色凌駕於其他顏色。在阿爾罕布拉宮中,黃色被稍微偏紅色的金色取代,因此需要更大量的藍色來抵銷紅色凌駕其他顏色的可能。

交織的圖案

第四篇〈希臘紋飾〉中曾經提到,等距線條交織而成的摩爾紋飾有著無限變化的可能,而這樣的做法可以往回追溯到阿拉伯和希臘回紋。圖版 39 的紋飾分別遵循兩個主要原則:圖案 1 ～ 12、16 ～ 18 遵循原則一,如下圖 A;圖案 14 遵循原則二,如下圖 B。原則一的一系列圖中,等距排列的對角線條與所有正方形的橫、直線相交。但是在圖案 14 中,橫線和直線為等距排列,對角線則僅與間隔的正方形相交。上述兩種系統可以生成無限多種圖案,以圖版 39 為例,如果改變底色和表面線條的上色方式,還能有更多變化。藉由帶入明顯不同的連鎖圖案或其他圖塊,這裡的任何圖案都可能改變面貌。

A

B

菱形花紋

圖版 41 的整體表現坐實了我們對摩爾紋飾的高度評價。比起我們的其他收藏，它們雖然只使用三原色，卻顯得特別和諧有力，擁有一種其他紋飾無法企及的特殊魅力。我們強烈主張的各項原則，包括主線條彼此交疊的結構、弧線與弧線連接處的漸次感、線條的相切弧度、紋飾從主幹往外流瀉、從花朵能追溯其根莖、整體線條的分區和次分區等等，在此圖版上顯而易見。

正方形花紋

圖版 42 的圖案 1 與我們早前宣告的原則不謀而合，要創造和諧平靜的感受，構圖中應該有均衡的直線、斜線和弧線布局。設計了直線、橫線和對角線之後，在反方向加入圓形做對比，平靜感油然而生，由於視線會立即受到反方向的線條修正，因此無論看向哪，都會停駐下來。銘文、帶紋飾的鑲板，以及中央的藍底在藍色羽飾的擴延下與紅色底圖交融，帶出活潑而出色的效果。

圖案 2 ～ 4 的主線條處理方式與圖版 39 的交織紋飾相同。圖案 2 和 4，不只能見到如何利用底圖的彩色配置來取得平靜的圖案，還能在形式變化以外、透過底圖的色彩配置進一步形成其他圖案。

圖案 6 是阿爾罕布拉宮的天花板局部，交錯的正方形將圓形切分成千變萬化的樣貌。圖案 6 的設計原則與圖版 34 彩繪可蘭經複本相同，在阿拉伯房屋的天花板紋飾中十分常見。

以靈巧的結構系統著稱的圖案 5 非常精美。效果各個部位不約而同展現出摩爾設計中最重要的原則——比其他原則的更令人滿意——也就是，透過不斷重複幾種簡單的元素來達成最美麗而精巧的效果。

不論如何偽裝，摩爾紋飾都是以幾何方式組構而成。他們對幾何的喜好在大量的馬賽克作品中表露無遺，想像力極為豐富。不管圖版 43 多麼複雜，一旦了解這些圖案的配置原則，會發現其實非常簡單，他們是由圍繞固定中心的等距線條交錯發展而成。圖案 8 依據最多可能性的 B 系統的原則來繪製；事實上，此系統的幾何排列組合幾乎沒有極限。

圖版 39

交織紋飾

1-5、16、18 馬賽克護牆板的邊條

6-12、14 灰泥紋飾，做為壁面鑲板的直向和橫向邊框

13、15 碑文邊框的正方形擋止

17 小船之廳（Hall of the Boat）大拱門上的彩繪紋飾

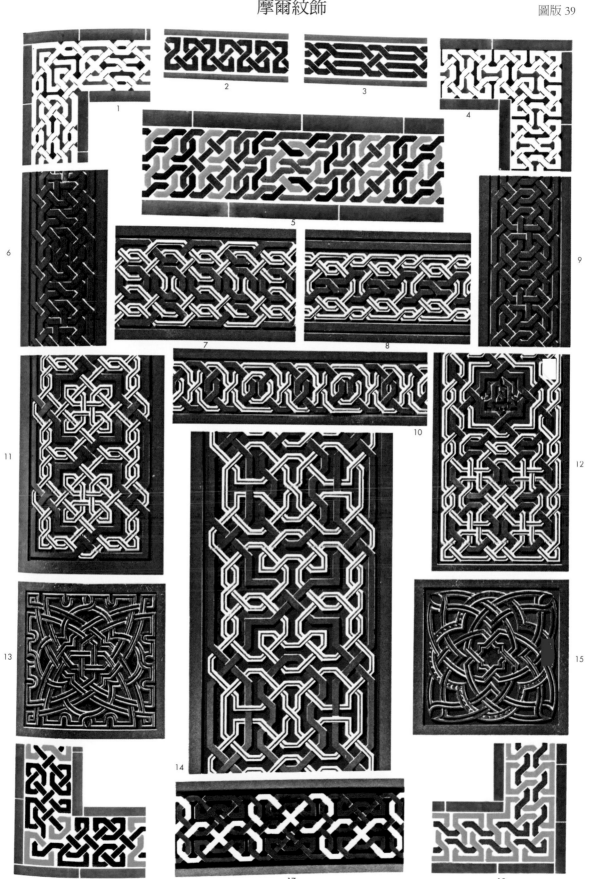

圖版 40

拱肩紋飾

1　獅子庭院的中央拱門紋飾

2　雙姊妹會議廳（Divan Hall of the Two Sisters）的入口紋飾

3　從魚池庭院（Court of the Fish-pond）到獅子庭院的入口紋飾

4　從小船之廳到魚池庭院的入口紋飾

5-6　司法廳（Hall of Justice）的拱門紋飾

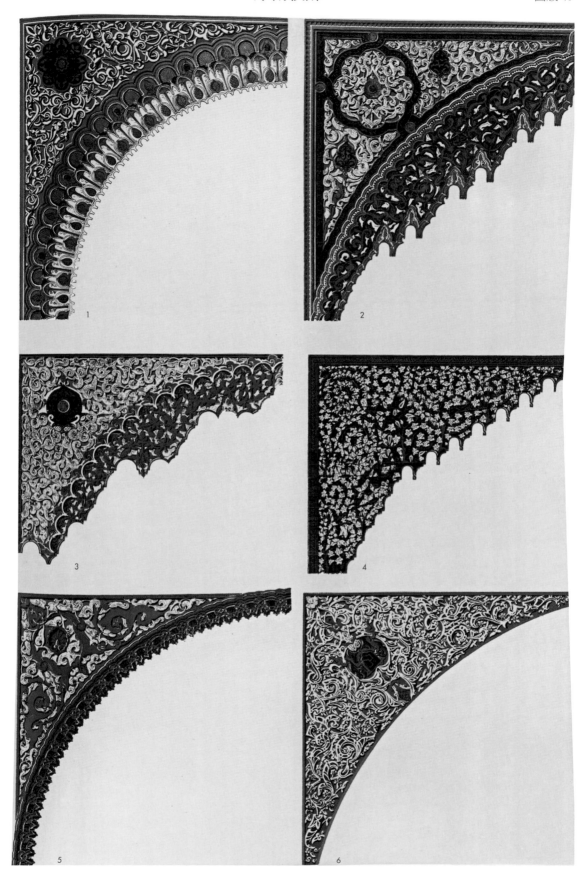

圖版 41

菱形花紋

1　小船之廳的鑲板紋飾

2　大使之廳（Hall of the Ambassadors）的鑲板紋飾

3　獅子庭院入口拱門的拱肩紋飾

4　雙姊妹會議廳的門廊紋飾

5　大使之廳的鑲板紋飾

6　清真寺庭院的鑲板紋飾

7　阿本塞拉赫斯廳（Hall of the Abencerrages）的鑲板紋飾

8　獅子庭院入口拱門的紋飾

9-10　清真寺庭院的鑲板紋飾

11　魚池庭院大拱門的拱腹紋飾

12　雙姊妹會議廳上方樓層的窗框紋飾

13　阿本塞拉赫斯廳拱門的拱肩紋飾

14、15　大使之廳的鑲板紋飾

16　雙姊妹會議廳拱門的拱肩紋飾

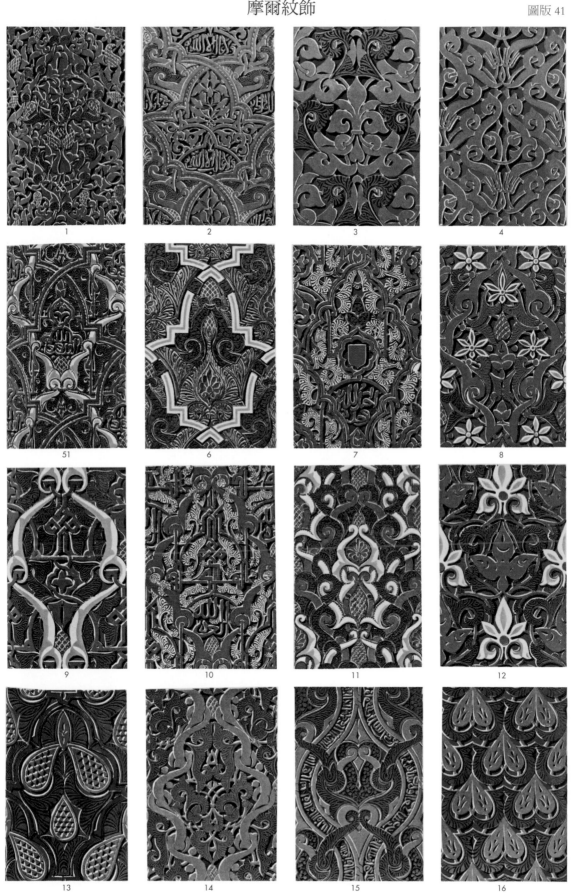

圖版 42

正方形花紋

1　獅子庭院的柱子橫紋飾
2　大使之廳窗戶的鑲板紋飾
3　大使之廳中央壁龕的鑲板紋飾
4　俘虜之塔（Tower of the Captive）壁面的鑲板紋飾
5　桑切斯家宅（House of Sanchez）壁面的鑲板紋飾
6　魚池庭院柱廊的天花板局部紋飾

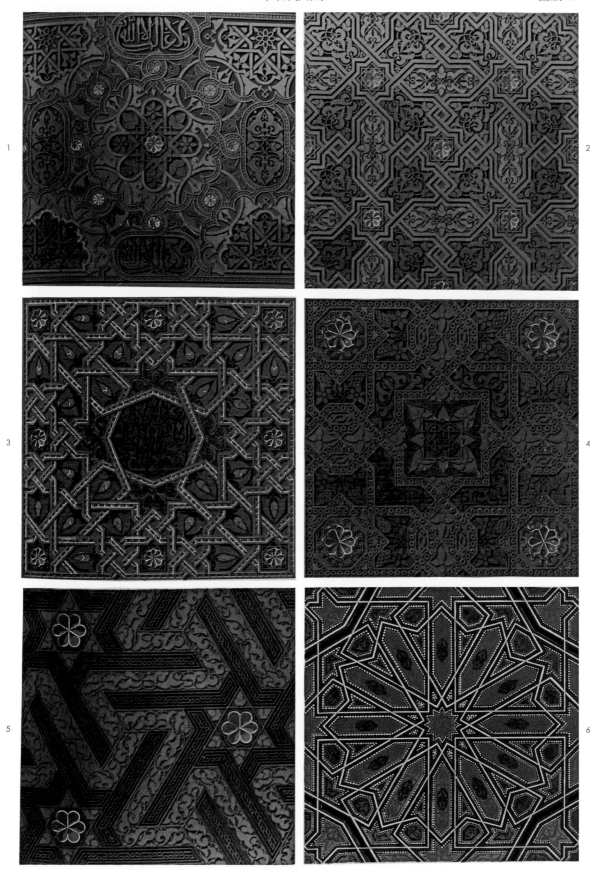

圖版 43

馬賽克磁磚

1　大使之廳的壁柱
2　大使之廳的護牆板
3　雙姊妹廳的護牆板
4　大使之廳的壁柱
5-6　雙姊妹廳的護牆板
7　司法廳的壁柱
8　雙姊妹廳的護牆板
9　大使之廳中間窗戶的護牆板
10　大使之廳的壁柱
11　司法廳的護牆板
12-13　大使之廳的護牆板
14　司法廳的圓柱
15　浴場的護牆板
16　魚池庭院的會議廳護牆板

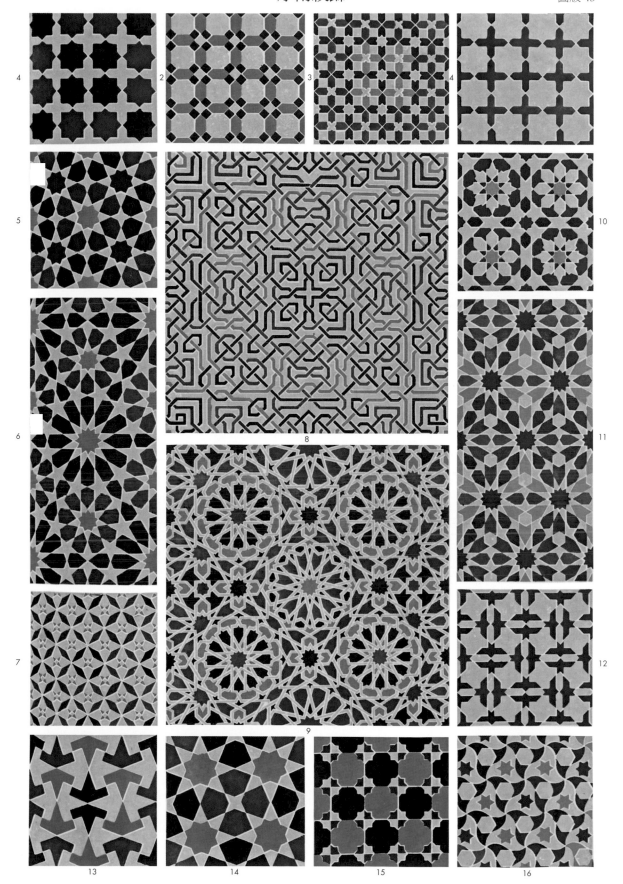

11 波斯紋飾

如果從弗蘭汀（Flandin）和科斯特（Coste）合著的《波斯遊記》（Voyages en Perse）內頁圖書來評斷，波斯的伊斯蘭建築並不如開羅的阿拉伯建築完美。雖然前者確實氣勢宏偉，可是整體輪廓較不純粹，結構與開羅建築相比則欠缺典雅，採用的紋飾系統也不全然屬於阿拉伯或摩爾風格。波斯人與阿拉伯人和摩爾人不同，他們會從動物身上隨意取材，而這些取自現實生活中的各種主題混用在裝飾上，使紋飾風格走向多元。至於阿拉伯和摩爾紋飾上的銘文必定具備某種用途，不僅更具結構重要性，也展現更為精良的製作成果。波斯紋飾是一種混搭風格；結合了與阿拉伯相似的傳統風格，或者來自一個不時影響著阿拉伯和土耳其風格，甚至是阿爾罕布拉宮局部的共同起源。波斯地區出現了眾所矚目的泥金手抄本，這個消息當然也大肆傳播在伊斯蘭國家之間，使混搭風格的影響更加深遠。開羅和大馬士革的房屋、尤其是君士坦丁堡的清真寺和噴水池等建築裝飾均呈現此種風格：常見到花瓶中長出的花團盤繞（帶有傳統阿拉伯紋飾的鑲板上）。波斯混搭風格也持續影響現代的印度紋飾，印度館館藏的書籍封面（圖版53和54）便是一例，它的外封是純正阿拉伯風格的紋飾，封裡（圖版54）則是波斯風格的紋飾。

圖版44，取自大英博物館館藏的泥金手抄本同屬上述的混搭風格。圖版上方的幾何圖案為純正的傳統紋飾，與阿拉伯紋飾非常相似，但排列上不甚完美。相反地，圖案1-10是牆壁掛毯的背景底圖，不僅十分優雅，圖案量體也與底圖完美相稱。

圖版45的樣式主要用於鋪面和護牆板，很可能也被波斯人大量用來妝點釉磚。然而比起阿拉伯人和摩爾人的馬賽克作品，這些波斯樣式的排列和顏色配置較不出色；綜觀我們的波斯風格題材，二次色和三次色的使用比阿拉伯紋飾（圖版34）更為顯著；或比起以藍、紅、金色營造廣泛和諧感的摩爾紋飾，就算只瞄一眼波斯紋飾，差異感也非常強烈。

圖版46的紋飾又更接近阿拉伯風格，圖案7、16、17、21、23-25皆為波斯手抄本上常見的篇章開頭紋飾；但以如此大量的紋飾來說，類型確實鮮少。比起阿拉伯風格的手抄本（圖版24），兩者紋飾結構

中的主要線條和表面裝飾非常相像，但整體上，波斯圖案的量體分布較不平均。但無論如何，二者採用的法則是一致的。

　　圖版47是收藏在馬爾博羅大廈的波斯圖冊，看起來是一本相當有趣的工藝圖案素材書。圖冊的設計典雅，以傳統手法表現的自然花朵簡單而精巧。圖版47和48非常珍貴，它們恰如其分地展現出傳統手法的極限。如果想要使用自然花朵為綴飾、又受幾何排列的限制時，花朵圖形不能有暗部或陰影，與後來中世紀學派（Medieval School）手抄本的做法亦同，詳見圖版73；不會淪於現代這種以花卉為主題的紙張和地毯一般。圖版48上方的紋飾是書籍的封面和滾邊樣式，在純正的紋飾中帶有混合元素，結合紋飾化的自然形體，呈現我們心中的波斯特色；不過比起阿拉伯和摩爾風格，波斯描繪的方式仍遜色許多。

圖版 44

現藏於大英博物館的波斯手抄本紋飾。

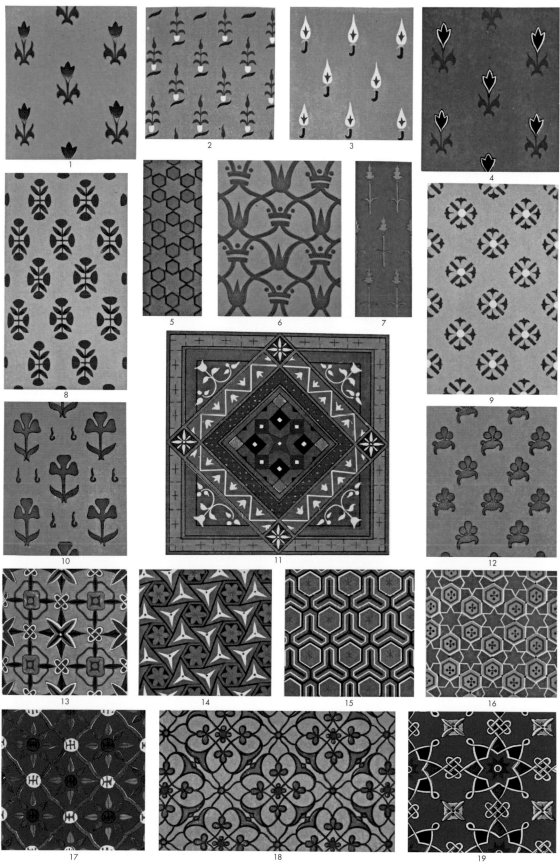

取自十六、十七世紀的手抄本。

圖版 45

現藏於大英博物館的波斯手抄本紋飾。

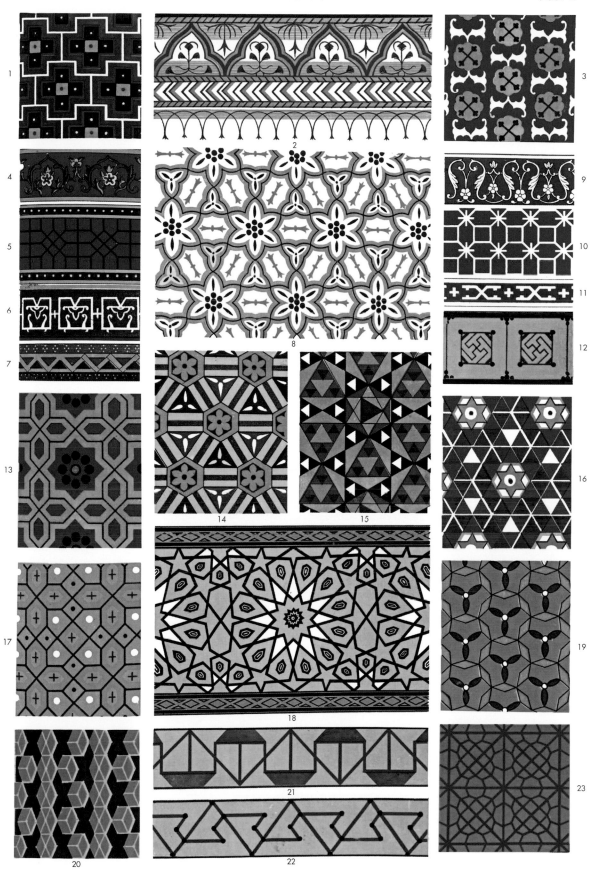

取自十六、十七世紀的手抄本。

圖版 46

現藏於大英博物館的波斯手抄本紋飾。

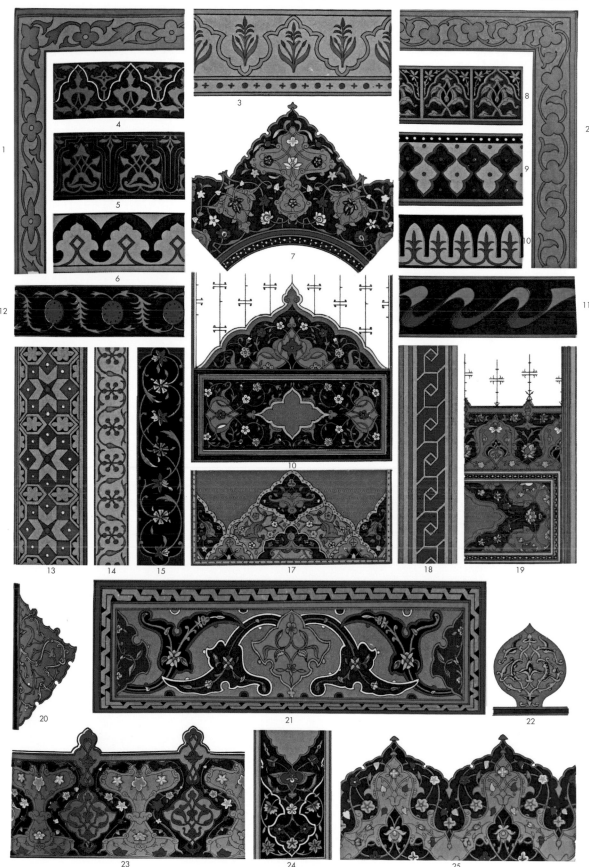

取自十六、十七世紀的手抄本。

圖版 47

取自某位波斯工藝師的圖案素材本，現藏於馬爾博羅大廈。

取自十六、十七世紀的手抄本。

圖版 48

現藏於馬爾博羅大廈的波斯手抄本。

12 印度紋飾

　　1851年的萬國博覽會在印度展品引起眾人矚目以前，幾乎不對一般大眾開放。

　　當時展場內工藝品明顯呈現一片失序的情況，印度和其他伊斯蘭參展國家如突尼斯、埃及和土耳其的展品卻流露出整體的設計感、精湛技藝與豐富意涵，以及典雅精緻的表現，成功吸引了藝術家、工藝家和民眾一定的關注，可說是前所未有的光景。

　　歐洲各國展品在工藝應用上顯然缺乏共同法則。不管適不適當，只見其巨大的結構從頭到腳一股腦地採取新做法，所有設計皆以複製和濫用過往各種藝術風格為基礎，未曾嘗試依當代的需求和生產方式來創作──石刻師傅、金工、織布工和書家，不僅擅自取用彼此的技藝，甚至胡亂套用各領域專屬的樣式──然而在十字形耳堂的四個角落展示廳中，隨處可見原則、統整度和真理完備的個別藏品。這種現象在別處可看不到，因為這群人的藝術實踐，均自本身的文明中誕生並與之茁壯。由於信仰的整合，他們的藝術作品擁有共同的外貌，並且根據每個國家受影響的程度而不同：突尼斯人仍保留當初建造阿爾罕布拉宮的摩爾風格；土耳其人雖展示相同的藝術，風格因為轄下混合的民族特色而有所調整；印度人則整合了阿拉伯藝術的樸素和波斯精品的典雅風格。

　　我們在阿拉伯和摩爾紋飾中觀察到的樣式配置章法，同樣能在印度的工藝品中找到。不論在高級刺繡、織布機織出的精美布料、玩具或陶器的結構和裝飾中，都發現一樣的製作法則，即總是注重整體樣式、沒有累贅或過度的紋飾；任何紋飾都有其意涵，即便要刪減也不會毫無緣由。如同迷人的摩爾紋飾，整體線條的主分線和細分線在印度紋飾中也能找到；造就風格差異的並非某一條法則，而是個別呈現的樣貌。印度風格的紋飾形貌較為流暢，不流於傳統，顯然還受到波斯文化的直接影響。

　　圖版49的紋飾主要取自1851年博覽會上展示的各式水煙壺，外觀非常典雅，表面的裝飾也經過審慎雕琢，因此每一種紋飾都進一步帶動整體造形的發展。

　　這裡的兩種不同紋飾類型──一是恪守建築學的傳統手法：好比

被視為抽象的示意圖圖案1、4、5、6、8；二是比較直接臨摹大自然的紋飾，如圖案13、14、15；後者給我們寶貴教訓是，任何超出花朵基本概念的裝飾品都是多餘的。圖案15的盛開花朵，圖案14、15的三種花朵姿態和圖案20的反折葉片，皆展現出巧妙的技法。藝術家盡可能以簡約典雅的方式來闡明用意。而這些被裝飾物件的表面整體性也未被破壞，因為採取的是盡可能表現花朵自然樣態，伴隨其自身光影的歐洲做法，令人不由自主地想從表面將花朵摘取下來。從圖版47可以得知，波斯紋飾以類似的方法來表現自然花朵；經過一番比對，也彰顯出印度的花卉紋飾深受波斯風格的影響。

印度藝術家在物品的不同部位添加各種紋飾時，往往展現出精準的判斷力。依據不同的所在位置，總會賦予紋飾完美的比例。水煙壺的細長壺頸上有垂墜的小花，下方脹大的壺身則有較大的圖案，再往下，基座出現向上發展的紋飾，同時衍生出環繞壺身的連續線條，以免目光轉移。不論何時，只要像圖案24一樣使用細窄的流動邊線，一定會以反方向的流線做為對比。這樣一來，儘管裝飾是靜止的，視覺效果絕不僅止於此。

至於平均分布在底圖上的表面紋飾，印度人則展現出高超且純熟的繪畫本領。圖版50的圖案1取材自在1851年博覽會上大受注目的刺繡馬鞍布。金色的繡飾與綠、紅底色相稱，連歐洲的工藝師也無法複製出同樣的形式和顏色對比。此紋飾的顏色與織品本身結合，完美演繹印度風格的永恆目標，也就是即便從遠處觀看，多彩之物也能適當開展出完美的樣貌。由於受限於經濟因素，我們的圖版沒有足夠的印刷次數，因此很難取得正確的色彩均衡。如果想了解任何與織品生產相關的事情，馬爾博羅大廈的印度藏品非常值得參觀研究。在該批收藏品中，可以看到完全調和後的耀眼色彩，無一不協調之處。每一件範例都展現出紋飾量體與底圖的最佳搭配，從最淺、最嬌弱到最深、最濃重的各種顏色，均承載著恰好足以負荷的紋飾數量。

從這些範例中我們也能觀察到下列適用於所有織品的通則：

1. 在彩色底圖上採用金色紋飾且金色部位較多時，底色最深；金色部位較少時，底色較淺且色調柔和。
2. 彩色底圖上只採用金色紋飾時，底色會被紋飾吃進或因為金色紋飾在底圖造成的陰影線而與紋飾融合。
3. 單色紋飾與底色對比時，紋飾會因為較淺的邊線顏色而與底色區隔，以免對比過於強烈。
4. 反之，如果將單色紋飾放在金色底色上，紋飾會因為較深的邊線顏色而與底色區隔，以免金色搶過紋飾的色調──請詳見圖版50圖案10。

5. 在彩色底圖上使用多色紋飾時，紋飾的輪廓線條可用金色、銀色、或者白色或黃色細線與底色區隔，並以此顏色貫徹整個畫面。

　　至於地毯的顏色和柔和的綜合色調，通常會以黑色來凸顯紋飾的輪廓。

　　物品看起來，特別是織品上的紋飾，必須柔和、不銳利且輪廓清晰；從遠處觀賞彩色物品時，應該要有最合宜的展現；每走近一步，都有新的美感體驗，仔細觀察還能看出造就如此效果的創作手法。

　　印度人在表面裝飾上使用的技法原則，確實與阿拉伯和摩爾人在建築上使用的方法相同。比如摩爾式拱門的拱腹與印度式披巾，就建立在相同的原則之上。

　　圖版53的圖案3取材自印度展館的某本藏書封面，可做為繪畫紋飾典範。該圖案的線條整體比例、巧妙配置在表面的花朵，還有花柄上複雜卻完美的流動感，使這些紋飾遠遠超越同類型的歐洲作品。圖版55的圖案2是同一本藏書的封裡，即便此紋飾不是以傳統的手法表現，但光是觀察花朵紋飾應用在平整表面時的手法限制也足夠引人入勝！這本書的封面具有兩種不同的風格：圖版54的外圍圖案遵循阿拉伯風格，中間圖案則屬於波斯風格。

圖版 49

金工製品上的紋飾，取自 1851 年萬國博覽會的印度展館。

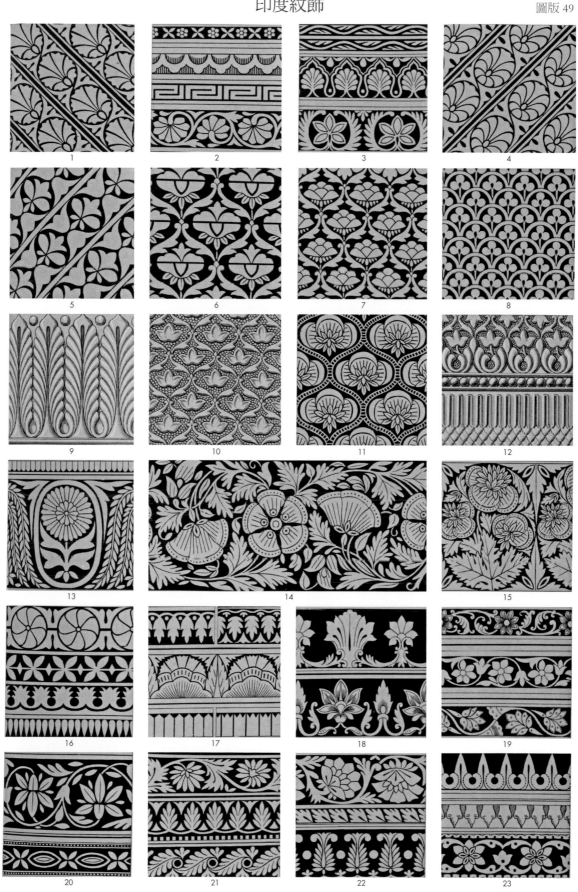

圖版 50

刺繡、織品和花瓶畫作的紋飾，取自 1851 年萬國博覽會
印度展廳，現藏於馬爾博羅大廈。

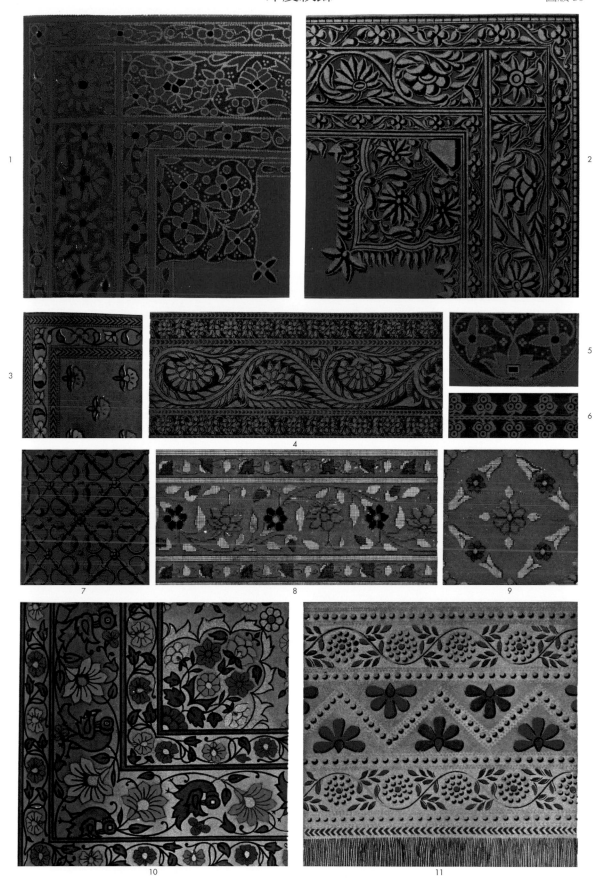

圖版 51

刺繡、織品和花瓶畫作的紋飾，取自 1851 年萬國博覽會
印度展廳，現藏於馬爾博羅大廈。

刺繡、織品和花瓶畫作的紋飾,取自 1851 年萬國博覽會
印度展廳,現藏於馬爾博羅大廈。

圖版 53

取自印度館的彩漆品樣本。

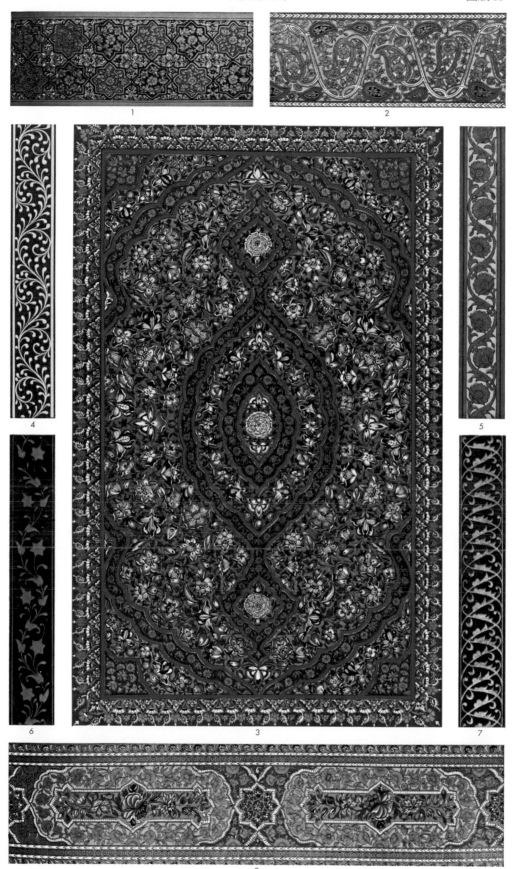

1

2

4

5

6

3

7

8

圖版 54

取自印度館的彩漆品樣本。

1

2

7

圖版 55

織品、刺繡和彩繪方盒上的紋飾，取自 1855 年巴黎世博會印度展廳。

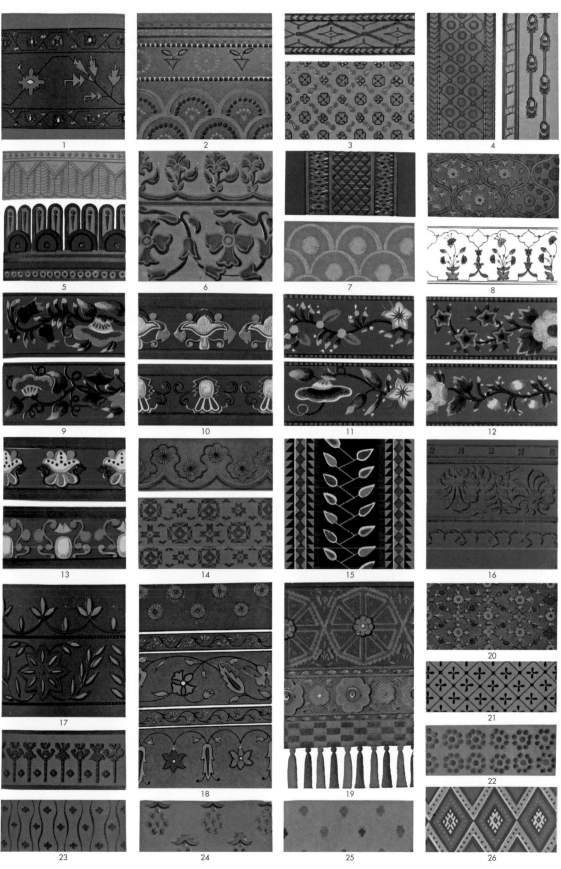

13 印度教紋飾

　　就英國目前掌握的材料來看，我們取得的圖像數量還不足以讓人好好欣賞印度教紋飾的特質。

　　而至今出版探討古印度建築的主題刊物，關注的重點也大多不在建築紋飾上，因此我們無法了解印度教紋飾的真正特色。

　　早期埃及藝術的相關刊物對雕塑和紋飾作品的闡述多有謬誤，導致歐洲大眾花費好長一段時間才相信埃及藝術作品中確實蘊含著優美和精緻。

　　不過被運送到英國、或現存於埃及的遺跡鑄型，以及後來陸續出版較為可靠的圖像倒沒有這層疑慮，埃及藝術在大眾心中終於奠定了真正的地位。

　　由於印度古建築可能也會面臨相同遭遇，我們應該站在比現況更好的立場，來闡述此風格在藝術領域的地位，或者印度教藝術只是一座座堆砌起來、形貌怪誕、上頭還有原始部雕像做為裝飾的石堆。

　　如果僅以欣賞畫作的角度來看帕德嫩神廟和巴亞貝克[1] 與帕邁拉[2]神廟，我們應該會斷定羅馬建築師要比希臘建築師還要厲害。然而帕德嫩神廟一處線腳的外觀卻完全推翻了這個想法，大聲宣告著打造這些傑作的民族，不論在文明和藝術領域皆是最頂尖的高手。

　　雖然紋飾之於建築最多就是配角，絕不得喧賓奪主而霸占建築結構特徵的地位、加載或遮蓋其特色，無論如何紋飾依舊是建築文物的靈魂，藉此我們才能判斷建築師在作品上花費了多少努力與心思。建築中的其他元素或許是計算、衡量出來的結果，但紋飾卻讓我們明白，建築師也可以同時是一位藝術家。

[1] 編按：巴亞貝克（Balbeck）神廟位於今日黎巴嫩（Lebanon）境內，又名太陽城（Heliopolis），為公元前一世紀左右由羅馬暴君尼祿下令興建的宏偉建築，也是中東地區現存最重要的羅馬遺址之一。
[2] 編按：帕邁拉（Palmyra）古城位於敘利亞中部，曾是連接羅馬帝國到波斯與東方的交通要衝，城南的貝爾神廟（Temple of Bel）曾是保存最完好的羅馬遺跡。

任何人只要研讀過朗姆·拉茲（Ram Raz）的文章〈論印度教建築〉[3]（Essay on Hindoo Architecture），都會認同書中建築的完美境界已超越了目前已發表的所有建築作品。此篇文章不僅提到整體結構上的精準規律，還記載了每一處紋飾的細部紋理。

值得一提的是拉茲在文中引述的箴言，一語道出建築師為了苛求完美所付出的努力：「為那些住在不對稱房子內的人哀悼！因此在興建雄偉建築之時，從地下室到屋頂，所有部位都得深思熟慮。」

在各種比例的圓柱、柱基和柱頭方面，文中也提及了使圓柱上半部直徑變細的適當縮減值，以便與下半部直徑的比例達成一致。

拉茲指出，印度教建築師的做法一般是從柱基開始，將此處不一致的直徑盡可能區分成好幾部分，就好像柱基就是一整根柱子一樣，再將其中一種長度縮減成圓柱頂部的直徑長。照這種做法，圓柱愈高，縮減程度愈小，因為根據圓柱高度不同，等比例柱子的直徑差距縮減就愈大。

圖版56是目前我們取得最好的印度教紋飾典範。此紋飾來自皇家亞洲學會（Asiatic Society）一尊代表天堂（Sugra）或太陽的玄武岩像，約為公元五世紀至九世紀期間的文物。此紋飾雕琢精美，而且顯然未受希臘文化的影響。圖案8是一朵放在天神手中的蓮花，看起來像平面上側面還帶有花蕾。

拉茲在文中引述的多本經文，正是許多建築師以蓮花和寶石紋飾來裝飾建築時的參考，也成了線腳上主要的裝飾類型。

印度教建築的特色是層層堆疊的裝飾線腳。拉茲在文章中清楚解說了不同比例的線腳，此風格的整體價值顯然在於該風格在連番變革下多少更為接近完美的面貌；但就如我們前面所說的，我們還無法針對這點妄下評斷。

圖版57的紋飾來自我們蒐集到的阿旃陀石窟（Caves of Ajunta）複製畫，為東印度公司（East India Company）在水晶宮展出的作品。這些畫作相當逼真，但終究出自歐洲人之手，因此很難說是否具有可信的參考價值。再者，畢竟這些紋飾沒有顯著的特徵，也可以說隸屬於任何一種風格。奇怪的是這些複製畫裡的紋飾並不多，甚至連畫中人物的衣著也缺少大量紋飾，這是我們在幾幀皇家亞洲學會收藏的古代畫作中發現的共同特性之一。

[3] 這篇文章出自 1834 年朗姆 · 拉茲於倫敦出版的《印度建築史》。

圖版 56

取自皇家亞洲學會收藏的一尊玄武岩像。

圖版 57

1 緬甸的玻璃製品─現藏於水晶宮（Crystal Palace, 以下簡稱 C.P.）

3 緬甸寺廟─ C.P.

4 緬甸度量衡─ C.P.

4-6 取自緬甸寺廟─ C.P.

7-10、12-17 紋飾取自阿旃陀石窟雕像的畫作複製品─ C.P.

11 緬甸勃郎（Prome）附近的寺廟─ C.P.

圖版 58

1　緬甸—東印度展館（以下簡稱 E.I.H.）

2、3　緬甸寺廟—水晶宮　（以下簡稱 C.P.）

4　緬甸鍍金櫃—C.P.

5　印度教—聯合服務博物館（以下簡稱 U.S.M.）

6-9　印度教紋飾—E.I.H.

10　緬甸—C.P.

11　印度教—U.S.M.

12　緬甸—大英博物館

13　印度教—E.I.H.

14　印度教—U.S.M.

15　印度教—E.I.H.

16-19, 21　緬甸—C.P.

20、22-25　緬甸—U.S.M.

26　緬甸—C.P.

14 中國紋飾

　　儘管中國文明源遠流長，工藝技術臻於完善的時間也遠遠早於我們，藝術領域卻沒有長足的進展。佛格森先生[1]（Mr. Fergusson）曾在他備受讚譽的著作《建築手冊》（Handbook of Architecture）中指出，中國境內所有的工程「幾乎沒有配稱為建築的作品，完全沒有建築的設計感與紋飾。」

　　從眾多輸入英國粗製濫造的物品來看，世人熟知的中國紋飾並未超越其他早期文明的民族：中國人的藝術是如此僵化，總在原地踏步。單就藝術形式來看，他們甚至不及紐西蘭人，但他們的確與其他東方國家一樣，天生就懂得色彩協調的概念。與其說這是一種技藝，倒不如說是才能，這正是我們的期望；人們開始純粹欣賞形式之美，是一段特別奇妙的過程，這是經過各世代藝術家相互切磋，在展現天生的本能或發展原始概念之後得來的成果。

　　中國瓷器花瓶的造形大多以優美的輪廓著稱，但如果與尼羅河畔溫馴民族以多孔泥土、及其天生本領捏出的質樸阿拉伯陶罐相比，也不過如此爾爾。此外，中國花瓶的形貌時常被表面堆疊非自然生成的怪異圖像、或不知所云的紋飾破壞：可以說，中國人雖懂得欣賞造形，但不過是最低等的欣賞而已。

　　不論是繪製或編織的中國裝飾，都屬於原始民族的展現。而其中最成功的是形構其紋飾基礎的幾何圖案組合。但即便如此，如果少了以相同線條交錯形成的圖案，他們對空間分配似乎就毫無頭緒了。中國人與生俱來的色彩敏銳度在某個程度上確實能使造形均衡，然而一旦喪失這項優勢，就不會有同樣卓越的成果。圖版59的菱形便為一例，以完全均等分配的圖形構成的樣式如1、8、13、18、19，就優於配置多變的紋飾如2、4-7、41。另一方面，圖案28、33、35、49及圖版上其他同類型紋飾，則證明了對均衡色彩用量的直覺確實會影響量體的表現。中國人和印度人均受益於善用編織布料的天賦；布料底色

[1] 編按：這裡指的是二十世紀初英國著名的建築史學家詹姆斯‧佛格森（James Fergusson）及其 1855 年於倫敦出版的《建築史圖說手冊》（The Illustrated Handbook of Architecture）。

的色調與上頭承載的紋飾數量搭配得恰到好處。中國人是真正懂得善用色彩的民族，他們能以最豐潤的色調和精巧的陰影搭配出最和諧的效果。

中國人不僅善用色彩三原色，二次色和三次色的拿捏也不遑多讓，其中最了不起的應屬單一淺色調的處理——主要是淡藍色、淡粉色、淡綠色。

純以紋飾或傳統的造形來看，中國除了幾何圖案之外，極少其他的特色。以圖版60的圖案1-3、5、7、8為例，這些紋飾沒有我們在其他風格裡看到的流線型傳統紋飾，反而多以自然花朵與線條紋飾交錯表現，如圖版61圖案17、18或圖版62的水果圖案。無論如何，中國人因性格使然所以「自我侷限」，但就算中國紋飾排列起來通常不太自然也不怎麼有藝術感，他們絕不像我們一樣會利用陰影來破壞畫面的統整性。從中國書畫來看，其人物、風景和紋飾的處理多流於傳統，或許沒有藝術感，但我們也不至於因為過度的裝飾而感到驚訝。此外，中國的花朵圖案總能表現出從主莖向外放射生長的自然線條和相切曲線，這很可能也是中國人的另一項特質，即精準的複製能力；我們由此推斷，中國人是大自然的觀察者，因為只有謹慎仔細的觀察才能達成完美的臨摹。

先前我們已經在希臘紋飾篇提過中國回紋裝飾的特別之處。圖版61的圖案1和希臘紋飾一樣是連續的波型樣式；圖案2-9、18是不規則的回紋；圖版60圖案4則是另一例以曲線作結的有趣回紋裝飾。

整體來說，中國紋飾充分展現此一特殊民族的天性，一種奇怪的特質——稱不上善變，因為變幻無常需要想像力的馳騁；中國人實在太缺乏想像力了，以至於他們的作品經常遺漏了藝術的至高恩典——理想性。

圖版 59

1、8-17、24-28、33-35、40、42 為瓷器上的繪製紋飾。
2-7、18-23、20-32、36-39、41 的紋飾則取自繪畫。

圖版 60

1-12、16、19-21、24 為瓷器上的繪製紋飾。

17、18 取自繪畫。

13、22、23 取自織品。

14、15 為木盒上的繪製紋飾。

圖版 61

1-3 為木頭上的繪製紋飾。

4-6、9、10、12-15、17、18 為瓷器上的繪製紋飾 。

7、8、11 取自織品。

16 取自繪畫。

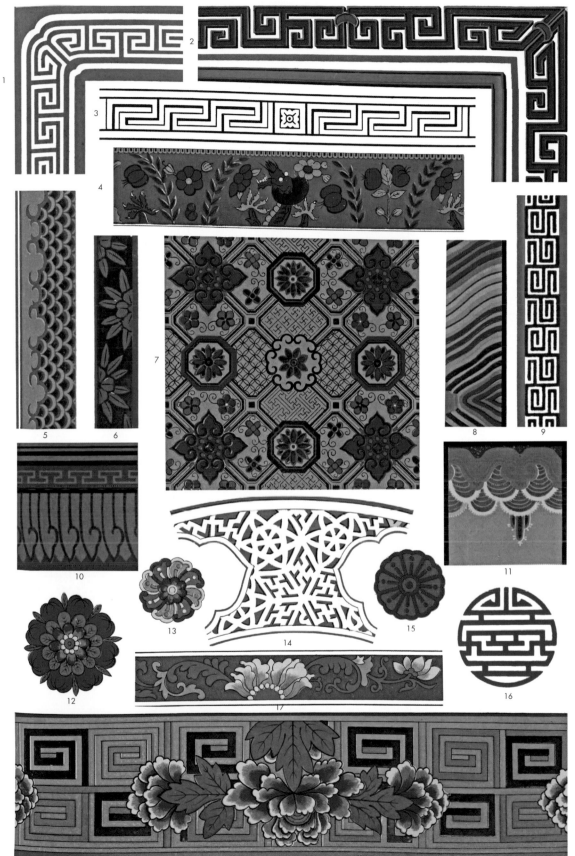

圖版 62

繪製在瓷器上的傳統花卉蔬果紋飾。

15 凱爾特紋飾

　　不管任何時間點，從某個類別或風格的作品來看，不列顛群島
（British Islands）人民的創造力比起世界其他地方，都是這麼的與眾
不同。尤其以我們這個世代從遠古先祖身上繼承的特質更是如此。在
藝術方面，宏偉的德魯伊神殿（Druidical Temple）依舊是外人眼中的
奇觀；而後來出現、部分高達30呎的巨型石刻十字架，也有著與其他
國家不同的精緻雕刻與紋飾，展現因應新宗教出現而改良的寶石打造
技術。

　　目前英國掌握到最古老的文物和紋飾藝術的遺跡（其數量非一般
人所能想像）與早期基督教傳入島上的歷史[1]有十分密切的關係，因
此我們在致力探索凱爾特藝術的歷史和特色時，不得不提到基督教：
此研究很難付諸實行，因為就算知道凱爾特人擁有強悍的民族性和強
烈的興趣，一般人也只會將其連結到其他國家的紋飾藝術。

　　1. 歷史證據——在統整歷史學家對宗教傳入大不列顛的各種說
法之前，我們已經掌握最有力的證據，像是基督教文化早在公元 596
年聖奧古斯丁（St. Augustine）抵達英格蘭之前就已建立，對於許多
重要的教條，古老的英格蘭宗教狂熱者與教宗聖格列哥里一世（St.
Gregory the Great）派來的傳教士也秉持著迥異的見解。現存的藝術
幾乎足以佐證此點。聖格列哥里一世派人帶入英格蘭的眾多聖經文
本尚有兩份保存至今：一份保存在牛津的博德利安圖書館（Bodleian
Library），另一份則在劍橋的基督聖體學院圖書館（Library of Corpus
Christi College）內。這兩份文本都是以義大利文書寫的福音書複本，
使用義大利常見的安色爾字（uncial）或圓體字，上面少有紋飾。每
篇福音的起首字母字體與內文幾乎沒有不同，首行或首兩行僅以紅墨
水書寫，開頭有福音書作者的肖像畫（目前僅存聖路佳 St. Luke 的肖
像），畫中人物坐在以大理石柱支撐的圓拱下方，並以古典手法添加
葉飾。古老的義大利文手抄本幾乎少有精巧繁複的紋飾。

[1] 非基督教信仰的凱爾特民族目前還存在愛爾蘭紐格萊奇（New Grange in Ireland）和布列塔尼的嘉福爾島（Gavr' Innis in Brittany），而我認為威
爾斯哈萊克（Harlech）附近的德魯伊教遺跡展示了形象粗獷的紋飾，包括鋸齒狀螺旋、圓形或多角的線條。

島上的古老手抄本則完全不同；而這些手抄本正是我們推測凱爾特紋飾有其獨立起源的主要證據，可是這些珍貴文物的年代卻始終讓人感到困惑，因此我們必須進一步探討古文字學，才能證實它們的悠久歷史。事實上，這些手抄本沒有日期標註，但由於抄寫員在其中幾份留下了姓名，我們才得以從早期的編年史中抽絲剝繭，整理出各冊的製作年代。透過這種方式，聖高隆巴（St. Columba）親自撰寫的《福音書》、《迪瑪經》（Leabhar Dhimma，或稱Gospels of St. Dimma Mac Nathi）、邁克·雷格爾（Mac Regol）撰寫的《博德里安福音》（Bodleian Gospels）、《阿爾瑪之書》（Book of Armagh）都順利地證實是九世紀以前的手抄本。另一項同具有公信力、能證實手抄本年代的證據，即現存於大英博物館和其他圖書館的當代盎格魯薩克遜憲章（Anglo-Saxon Charters），這部無與倫比的手抄本大約是在七世紀下半葉到諾曼人攻占期間所製作。雖如艾斯妥（Astle）觀察到的，「比起同年代的書籍，這些憲章在書寫上顯得較為奔放潦草，其字體確實與同世紀的作品相似，彼此相輔為真。」如今，當然很難拿普遍稱作《聖奧古斯丁詩篇集》（Psalter of St. Augustine）的科頓手抄本維斯帕先系列（Cottonian MS. Vespasian, A1）來與凱斯里手抄本卷中（Casley's Catal. of MSS.）第24頁提及的670年東薩克遜瑟比國王（Sebbi King of the East Saxons）憲章、或679年雷庫爾弗（Reculver）出土的肯特國洛薩劉斯國王（Lotharius King of Kent）手抄本相比；又或者拿769年埃塞爾博爾德（Æþelbald）的憲章與邁克·雷格爾或聖嘉德（St. Chad）的福音書相比，因為沒有充分證據顯示這些手抄本和憲章的年代一致。

至於能夠證實這些古老手抄本的第三項證據，就是目前尚有許多現存檔案因為愛爾蘭或盎格魯薩克遜傳教士而傳到其他國家。我們民族在歐洲各地興建的大量修道院就是貨真價實的歷史紀錄；只要提到愛爾蘭人聖高爾（St. Gall）就能明白，他的名字不只被用來命名他所建立的修道院，甚至還被瑞士的行政區所沿用。這些修道院文本，如今被存放在當地的公共圖書館，包括許多歐洲的古老手抄本，以及許多曾在此群島上製作、帶有精美紋飾的書卷殘片等，都像創立者的遺物一樣備受崇敬。同樣地，聖波尼法福音書（Gospels of St. Boniface）仍保存在弗爾達（Fulda）的教堂裡，受到虔誠的照料；在法蘭克尼亞使徒（Apostle of Franconia）聖基里安（St. Kilian，愛爾蘭人）墓中發現沾染其血跡的福音書，至今也保存在符茲堡（Wurtzburgh），每年在使徒殉教紀念日擺在教堂的聖壇上展示。

如今，這些手抄本均證實是在九世紀末以前於大不列顛群島上著作的，上面的紋飾特徵與其他國家有所不同，現只留存在愛爾蘭或盎格魯薩克遜傳教士傳教時所到之處，就算有所調整也僅針對現有風格修改。由此可知，雖然我們的論點是來自這些古老的手抄本，但這個

結論也同樣適用於當代的凱爾特金屬或石雕紋飾；這些紋飾的設計完全與手抄本相符，因此可以說，某一類紋飾的設計者為其他類別的紋飾提供了靈感。所以觀察石刻十字架上的紋飾，和我們直接用放大鏡檢視華美的泥金書頁是一模一樣的道理。

2. 凱爾特紋飾的特色──凱爾特紋飾的首要特色是完全沒有葉片、變形的葉飾或植物圖案，絲毫不見古典的莨苕葉圖案的蹤影；再者，此風格採用多種極為精細、過於繁複、多呈幾何造形的圖案，包括交錯的結繩、斜線或螺旋線條，還有穿戴長頂髻、長舌頭、長尾巴的奇珍異獸，纏繞出無數的繩結圖案。

在華麗的手抄本，如《凱爾經》（Book of Kells）、《林迪斯法恩福音書》（Gospels of Lindisfarne）或聖嘉德福音書（Gospels of St. Chad）和一些聖高爾地區的手抄本當中，所有篇幅都布滿做工精巧的圖案，形構出美麗的十字形，與四大福音書開頭的圖案相對。製作這等鉅著肯定需要高超的技巧[2]，並且費盡心思，即便用放大鏡審慎檢視，這些線條的準確度或圖案的規律也絕對找不到任何瑕疵；而如此細膩的處理，還創造出最和諧的色調效果。

與過往起首字字體和內文完全一致或僅稍微不同的手抄本相比，這裡所說的每部福音書開頭，和相對以鑲嵌工藝製作的其他華麗書頁，均以同樣精巧的手法添加紋飾。起首字通常巨大到占據一大半頁面，後面再接上平均約為一吋高的字母或詞語。我們發現有這些起始頁和十字型圖案的設計一樣，多多少少都採用了各式各樣的紋飾來點綴細節。

工藝師最常應用在金屬、石頭或手抄本上特別多變的紋飾，是由一個或多個相互交錯且打結的窄幅飾帶，經常以過於複雜的迴旋（convolution）和對稱與幾何的樣貌出現。圖版63和64即是以此類紋飾變化出不同風格的圖例，不論底色是彩色或黑色，上了不同淡色的繩結都散發出迷人的效果。從這些精巧的繩結圖案來看，不難看出當中錯綜複雜的設計，圖版63上半部的圖案5便是一例。兩個繩結有時平行排列，有時又相互交錯，如圖版64圖案12。必要時繩結可能放大，或是為了填補特意設計的空間而變得有稜有角，如圖案11。此圖案最簡單的形式當然是雙橢圓的造形，如圖案27的四個轉角。此紋飾出現在希臘和敘利亞的手抄本，以及羅馬的鑲嵌鋪面（tessellated pavement）上，卻鮮少出現在我們的早期手抄本當中。另一種簡單的類型是凱爾特三角（triquetra），常見於手抄本和金工作品中，如圖版64圖案36的四個凱爾特三角。圖案30和35則是此圖形的變化版本。

[2] 我們想方設法複製了聖嘉德福音書的某一頁，上頭有超過120種形態奇特的動物。

另一類大量應用在早期手抄本上的特殊紋飾是型態迥異的怪獸、鳥類、蜥蜴和形形色色的蛇類，牠們多半有著特長的尾巴、頂髻和舌頭，甚至延長成交錯的繩結，纏繞的方式奇妙至極，有時對稱、有時則不規則狀，還會為了補足空間而拉伸。偶爾會出現人形，比如水晶宮裡陳列的一座莫納斯特博因斯十字雕像（Monasterboice Cross）上就有交錯排列的四個人像，而德文郡公爵利斯摩爾牧杖（Duke of Denvonshire's Lismore crozier）的浮雕（boss）也有一尊類似的組合。圖版 63 是交錯排列的動物圖案組合，其中手法最精巧的是聖高爾手抄本中某一頁的八隻狗（圖版 65 圖案 17）和八隻鳥（圖版 65 圖案 15）；最優美的是蘭柏宮（Lambeth Palace）收藏之麥杜南福音書[3] 書頁的邊緣紋飾（圖版 65 圖案 8）。後來的愛爾蘭和威爾斯手抄本，交錯繩結圖案的排列緊密、幾何表現較弱也較為雜亂。至於奇特的圖例（圖版 65 圖案 16），無非是公元 1088 年聖大衛主教萊斯馬契詩篇集（Psalter of Ricemarchus）中〈Quid Gloriaris〉的起首字母 Q。它看似一隻怪獸，頂髻一端往前延伸至鼻子，另一端則在頭頂形成奇特的螺旋，頸部有珍珠排列、身形長且有稜角、兩腿扭曲、腳爪恐怖再加上尾巴打結，充滿重重的謎團。此外，書頁結尾的紋飾圖案通常會是鳥類或野獸的頭部，如圖版 64 的各種圖例，以血盆大口或長舌頭這類不太優雅的圖案來收尾。

不過，凱爾特圖案最大的特色，是從一個定點延伸 2 或 3 條螺旋曲線，曲線的兩端往其他螺旋線形成的線圈中心延伸，圖版 65 圖案 1、5、12 稍微放大，圖案 22 是實際的大小。圖版 63 圖案 3 則是經過巧妙轉化成對角圖形的版本。在手抄本和所有精美、古老的金屬和石雕作品上，這些螺旋曲線總是以 C 而絕非 S 的方向排列。因此，從螺旋的走向，及其本身不規則的設計明顯可以看出，圖版 63 圖案 1 的中央紋飾不但不是出自擅長凱爾特圖案的工藝師之手，反而是流露草率、或受外在影響的結果。此圖案又稱為喇叭圖形（trumpet pattern），任兩條線中間形成狹長彎曲的空間，像一把古老的愛爾蘭喇叭，開口以寬邊橫躺的小型尖頭橢圓形來表示。有這類圖案的金屬作品恰巧就是出土於愛爾蘭，為數個用途不明、直徑大約一呎的環狀青銅器，此外還有在英格蘭各地發現，屬於早期盎格魯薩克遜作品的小型環狀琺瑯盤。就我們所知，這種圖案鮮少出現在石器上，唯一出土於英格蘭的是迪爾赫斯特教堂（Deerhurst Church）的洗禮盤。請記住，此種紋飾並未出現在手抄本中，而且是九世紀後在英格蘭製作，由此可知此為英國最古老綴有紋飾的洗禮盤。

[3] 編按：麥杜南福音書（Gospels of Mac Durnan）現藏於倫敦坎的蘭柏宮（Lambeth Palace）的圖書館。據載，此書於九世紀季末或十世紀初由愛爾蘭阿馬郡（Armagh）的修道院院長麥杜南（Mac Durnan）統籌編撰，內容收錄馬太、馬可、路加、約翰四大福音，精美的泥金書頁以當時流行的小寫草字體寫成。

同樣特色十足的另一款圖案是由完全不交錯的對角線構成，它們多半等分排列，組成中國式的圖案[4]，上頭的字母 Z 或倒 Z 似乎是主要的元素，因此又稱為「Z 形圖」，可做出各種變化如圖版 65 的圖案 6、4、9、10、11 和 13。在最精巧的手抄本上，此圖案會呈規律的幾何狀，但在比較粗略的作品中則成不規則配置，如圖版 63 圖案 1 和 3。

還有一種偶爾應用在手抄本上的簡單紋飾，是由等距排列的多角線條構成階梯狀的圖案。請參見圖版 64 的圖案 28 和 36 及圖版 65 的圖案 2。不過此圖案絕不具備早期各地所見的凱爾特紋飾特色。

最後一種要介紹的紋飾最簡單，因為它只有紅點或圓點。這種紋飾大量應用在起首字母的邊框紋飾，其精巧的細節也是區分盎格魯薩克遜與愛爾蘭手抄本的一大要點。這些紋飾偶爾也會自成圖案，如圖版 64 圖案 34 和 37。

3. 凱爾特紋飾的起源——前述提及的各種紋飾類型，從公元四、五世紀開始至十、十一世紀廣泛應用在大不列顛和愛爾蘭境內，正因為這些紋飾以其最純粹、精緻的樣貌出現在古老凱爾特民族淵源最久遠的地區，我們毫不猶豫地以此民族為此紋飾命名。

事實上，我們特意避免討論一個問題：愛爾蘭人是不是最早從大不列顛基督教徒那裡習得字體和紋飾風格的民族，或者這種字體和紋飾其實起源於愛爾蘭，再輾轉流傳至英格蘭。仔細檢視古代盎格魯薩克遜手抄本，以及英格蘭與威爾斯西半部出土石雕上的羅馬、不列顛尼亞（Romano-British）和早期基督教銘文的出處後，對我們釐清這個問題有很大的幫助。可敬的比德[5]指出，大不列顛和愛爾蘭教堂的特徵及兩方的文物均有相似之處這一點，已足夠支持我們的論述。盎格魯薩克遜人和愛爾蘭人確實採用了這幾類風格的紋飾。現存大英博物館科頓圖書館、著名的《林迪斯法恩福音書》或《聖庫斯伯特福音書》（Book of St. Cuthbert）是這類應用的最佳鐵證；而我們也欣然得知，這些書卷是七世紀晚期由盎格魯薩克遜藝術家在林迪斯法恩（Lindisfarne）地區編撰而成。林迪斯法恩聖島正好就是由愛奧那島（Iona）的修士，即愛爾蘭聖高隆巴教徒所建立；所以可想而知他們的盎格魯薩克遜學者沿用其愛爾蘭先祖的紋飾風格。薩克遜人初抵英格蘭時仍是異教徒，沒有自己設計的紋飾風格，德國北部至今也沒有相關文物存留，由此可知，盎格魯薩克遜手抄本等文物紋飾源自於條頓[6]的說法亦無從得證。

[4] 中國風格的圖版 59 上半部就有這類圖案，但此圖案在英國的石器、金屬器和手抄本上則鮮少變化。
[5] 編按：可敬的比德（Venerable Bede）又稱聖比德（672~735 年），為英國盎格魯撒克遜時期的編年史家及神學家。
[6] 譯注：條頓（teuton）源於古日耳曼語的 diutisc，意思為「人民」，可能並非是單一族群，而是泛日耳曼民族的總稱。中世紀時此詞語使用來泛稱所有的日耳曼人。

許多推測都認為，這些紋飾特色源自群島上的早期基督徒。曾有一派作家因為急欲推翻古代英國和愛爾蘭教會獨立一事而稱此紋飾源自於羅馬，甚至假設幾座愛爾蘭巨型十字是在義大利製作完成。然而，由於找不到任何一份早於九世紀的義大利手抄本，或與這些愛爾蘭文物特徵有任何相似之處的義大利石雕紀錄，因此可以直接否認這項推斷。近期法國政府在一份關於羅馬一處龐大地下墓穴的調查中指出，這些早期基督徒製作的文物具有相當精美的銘文和壁畫，這點充分證明了早期基督教藝術和羅馬紋飾與大不列顛群島的文物發展毫無關聯。前述提及的華美鑲嵌手抄書頁，整體上確實與羅馬的鑲嵌鋪面非常相似，而且只出現在盎格魯薩克遜的手抄本上，因此我們推測手抄本創作者的靈感來源是可能是英格蘭各地的鋪面，只是七、八世紀時還不為人知；但在愛爾蘭和明顯受愛爾蘭影響的手抄本中，我們發現書頁上綴有精巧的紋飾；羅馬人根本從未踏上愛爾蘭，遑論愛爾蘭的土地上會有羅馬式鑲嵌鋪面了。

　　或許我們可以說，手抄本等物品上常見的交錯繩結圖案源自於羅馬的鑲嵌及拼貼作品；可是羅馬圖案除了樣式簡單，排列方式也非相當單調，與圖版 63 這樣繁複的交錯繩結大不相同。事實上，羅馬文物的飾帶只是簡單地交疊，凱爾特的飾帶則是成結排列。

　　另一派作者則主張這些紋飾源自於斯堪地那維亞，也就是至今仍經常聽到、與斯堪地那維亞迷信有關的「如恩文字結（Runic knot）」。的確，我們是在曼恩島（Isle of Man）、蘭卡斯特（Lancaster）和布由卡索（Bewcastle）地區發現了十字架上的如恩銘文和許多前述的特別紋飾；但斯堪地那維亞各國之所以變成基督教國家的原因，正是從這些群島過去的傳教士所造成，而且英國的十字架也與丹麥和挪威的十字架有所不同，此外，相較於最古老精美的英國手抄本，斯堪地那維亞的十字架是在非常後期才出現，因此無從論斷手抄本上的紋飾屬於斯堪地那維亞風格。光是拿本篇的圖版和哥本哈根博物館近期展出的斯堪地那維亞古文物中絕佳的圖畫收藏[7]相比，便足以推翻此一說法。該館展出的 460 幅圖畫當中，只有一幅（圖號 398）和我們手抄本中的圖案相同，而我們可以馬上斷定它來自於愛爾蘭的聖骨匣（reliquary）。斯堪地那維亞藝術家吸納了凱爾特，尤其是十世紀末或十一世紀的紋飾，比較木雕教堂（達爾 M.Dahl 繪製的細部）和同期的愛爾蘭金屬文物，如都柏林愛爾蘭皇家研究院博物館（Museum of the Royal Irish Academy）館藏的康格十字架（Cross of Cong）兩者的相似之處，即可見一斑。

[7] 在據說是青銅器時代的丹麥作品中，我們發現許多金工製品上有螺旋紋飾，但它們均是以橫躺的「S」形式排列，而且少有不自然的圖案組合。至於鐵器時態的第二區作品中，我們也發現有很多精美交織的動物圖案出現在金工製品上。不過不論是哪一種，都沒有出現交織的繩結、對角交錯的 Z 字型圖案、或是小型的螺旋圖示。

除了斯堪地那維亞人，更早以前在查理曼大帝（Charlemagne）
及其繼任者執政時期技藝精湛的藝術家和倫巴第（Lombardy）的藝術
家，也都在他們令人讚嘆的泥金手抄本上採用特殊的凱爾特紋飾。
然而，他們亦在頁面上散布古典的紋飾如莨苕葉和葉飾，雖然看似
優雅，卻只有刻意、惱人繁複而非精巧的感覺。圖版 64 圖案 25，仿
自大英博物館館藏的九世紀法蘭克藝術傑作《金福音書》（Golden
Gospels）上面有不同紋飾的結合；不過，盎格魯薩克遜和愛爾蘭的圖
案（總會稍微放大）復刻在一些法蘭克手抄本上，因此這個流派的藝
術也有法蘭克薩克遜（Franco-Saxon）一稱，好比巴黎國家圖書館館
藏的聖德尼（St. Denis）聖經，目前就有四十頁保存在大英博物館的
圖書館內，圖版 64 的圖案 31 正是依照經本原件大小翻製的複本。

　　值得商榷的是，凱爾特基督教傳教士發展出的這些精緻圖案，是
否未曾受到拜占庭和東方文化的影響？事實上，這種紋飾風格在七世
紀末以前已經發展完備，並與拜占庭在四世紀中葉成為藝術重鎮事實
息息相關，所以很可能真的是因為（經常到聖地和埃及旅行的）英國
或愛爾蘭傳教士從該地的紋飾上獲悉了相關的概念或法則。要證實此
推論固然困難，因為對於七或八世紀以前拜占庭藝術的真正面貌，我
們所知有限。不論如何，可以確定薩忍伯格（H. Salzenberg）費心繪
製的聖索菲亞大教堂紋飾，無法和我們的凱爾特圖案類比；不過凱爾
特紋飾和狄德隆（M. Didron）《神祇圖像》（Iconographie de Dieu）
書中展示的亞陀斯山（Mount Athos）早期文物又有非常相像的地方。
本書第二篇〈埃及紋飾〉中，圖版 10 圖案 10、13-16、18-23 及圖版
11 圖案 1、4、6、7 這類以螺旋線條或繩索構成的圖案，很可能啟發
了凱爾特紋飾中的螺旋圖案。我們發現，雖然大部分埃及圖例中的
螺旋線皆呈「S」形排列，但圖版 10 圖案 11 的「C」形螺旋線條和
本篇講解的圖案比較相似，即便兩者的細節仍明顯不同。摩爾紋飾
經常呈現繁複的交錯排列，某種程度上與席爾維斯特（Silverstre）和
《古寫本聖圖像研究》[8]（Palaeographia Sacra Pictoria）書中的斯拉維克
（Sclavonic）、衣索比亞紋飾和古敘利亞語手抄本的紋飾表現一致；
由於這些紋飾可能全都源自於拜占庭或亞陀斯山，因此我們得到一個
結論，那就是雖然愛爾蘭和盎格魯薩克遜藝術家的手法不同，其靈感
和成果確實與上述紋飾享有共同的起源。

[8] 編按：《古寫本聖圖像研究》（Palaeographia sacra pictoria: being a series of illustrations of the ancient versions of the Bible）為本文作者，即
十九世紀英國考古學者維斯伍德（John Obadiah Westwood, 1805-1893）之著作，1843 年於倫敦出版。內容研究四～十六世紀的泥金手抄本，並收
錄大量精美的書頁與圖像。

因此我們極欲證實，就算早期群島上的藝術家所發展的特殊紋飾風格並不是自己國家的原創，而另有起源，但從基督教引進一直到八世紀初這段期間，他們仍建立了多種獨特的紋飾系統，與其他國家截然不同。隨著日後羅馬帝國分崩離析，凱爾特紋飾和大半個歐洲一樣，共同經歷了藝術產出上全然的黑暗時期。

　　4. 後期盎格魯薩克遜紋飾──大約在十世紀中葉，有些盎格魯薩克遜藝術家開始以同樣驚奇的另一種紋飾風格來裝飾其精美的手抄本，這種做法異於其他國家。此風格有邊框設計，由環繞頁面的金色粗框組成，小張的圖像或標題則擺在中央開闊的空間。邊框以葉飾和花苞妝點，但如早期的交錯手法，葉片和根莖相互交織──此外，邊框的四角還多了優雅的圓圈、方塊、菱形或四葉形（quatrefolis）等裝飾。這種風格在英格蘭的南部發揚光大，並以十世紀下半葉溫切斯特（Winchester）聖艾斯沃德修道院（Monastery of St. Aethelwold）製作的手抄本最具代表性。最華麗的範例有《考古學》（Archaeologia）書中描繪的德文郡公爵賜福物品（Benedictional belonging）；兩件目前存放在盧昂（Rouen）公共圖書館的文物；一部由劍橋三一學院圖書館收藏的福音抄本也不遑多讓。圖版 65 圖案 20，大英博物館的克努特國王福音書（The Gospels of King Canute）也是一例。

　　至於查理曼時期法蘭克學派（Frankish schools）繪有葉飾的手抄本，無疑是後期盎格魯薩克遜藝術家在紋飾上添加葉飾的效法對象。

維斯伍德
J.O. Westwood

230

參考書目

Ledwick. Antiquities of Ireland. 4to.

O'Conor. Bibtioth. Stowensis. 2 vols. 4 to. 1818. Also, Rerum Hibernicarum Scriptores veteres. 4 v Spalding Club. Sculptured Stones of Scotland. Fol. 1856. ols. 4to.

Petrie. Essay on the Round Towers of Ireland. Large 8vo.

Betham. Irish Antiquarian Researches. 2 vols. 8vo.

O'Neill Illustrations of the Crosses of Ireland. Folio, in Parts.

Keller, Ferdinand, Dr. Bilder und Schriftziige in den Irischen Manuscripten ; in the Mittheilungen der Antiq. Gesellsch. in Zurich. Bd. 7, 1851.

Westwood, J. O. Palceographia Sacra Pictoria. 4to. 1843-1845.
 In Journal of the Archceological Institute, vols. vii. and x. Also numerous articles in the Archeologia Cambrensis.

Cumming. Illustrations of the Crosses of the Isle of Man. 4to. [In the press.

Chalmers. Stone Monuments of Angusshire. Imp. fol.

Spalding Club. Sculptured Stones of Scotland. Fol. 1856.

Gage, J. Dissertation on St. JEthelwold's Benedictional, in Archceologia, vol. xxiv.

Ellis, H. Sir. Account of Cadmon's Paraphrase of Scripture History, in Archaologia, vol. xxiv.

Goodwin, James, B.D. Evangelia Augustini Gregoriana ; in Trans. Cambridge Antiq. Soc. No. 13, 4to. 1847, with eleven plates.

Bastard, Le Cointe de. Ornaments et Miniatures des Manuscrits Francaises. Imp. fol. Paris.

Worsaae, J. J. A. Afbildninger fra det Kong. Museum i Kjobenhavn. 8vo. 1854.

以及所有 Willemin, Strutt, Du Sommerard, Langlois, Shaw, Silvestre and Champollion, Astle (on Writing), Humphries, La Croix, and Lysons (Magna Britannia) 等人的作品。

圖版 63

寶石紋飾

1 以單片石版製作的雅伯倫諾十字（Alberlemno Cross），約 7 呎高一取自喬莫斯（Chalmers）的著作《安格斯郡石刻文物》（Stone Monuments of Angusshire）。

2 安格斯郡聖威金教堂（St. Vigean Church, Augusshire）石刻十字架基座上的環狀紋飾，出處同上。

3 蘇格蘭英克布拉約島（Island of Inchbrayoe）墓地的石刻十字架中心（未發表文獻）。

4 安格斯郡彌格爾教堂墓地（Meigle Churchyard）的十字架紋飾，出處同上。

5 安格斯郡伊錫（Eassie）古教堂附近十字架基座上的紋飾，出處同上。

補充說明：除了上列的石刻文物紋飾，蘇格蘭十字架上經常出現一種特定紋飾，稱為「目鏡圖（Spectacle Pattern）」，由兩條曲線連接兩個圓圈，曲線上有閃電狀的 Z 字符號交錯。此紋飾的起源和意涵因為時間太過久遠而未知：我們唯一見過的相似紋飾來自沃許（Walsh）《論基督教錢幣》（Essay on Christian Coins）書中提過的諾斯底寶石（Gnostic Gem）。

在某些曼克斯（Manx）和坎伯蘭（Cumberland）地區，以及安格爾西島彭蒙（Penmon, Anglesea）地區的十字架上則出現一種可與本書希臘圖版 8 圖案 22 和 27 相比擬的圖案。可能參考了羅馬式的鑲嵌鋪面，因為在圖案上頭偶爾可以看到；此圖案從未出現在手抄本和金工製品中。

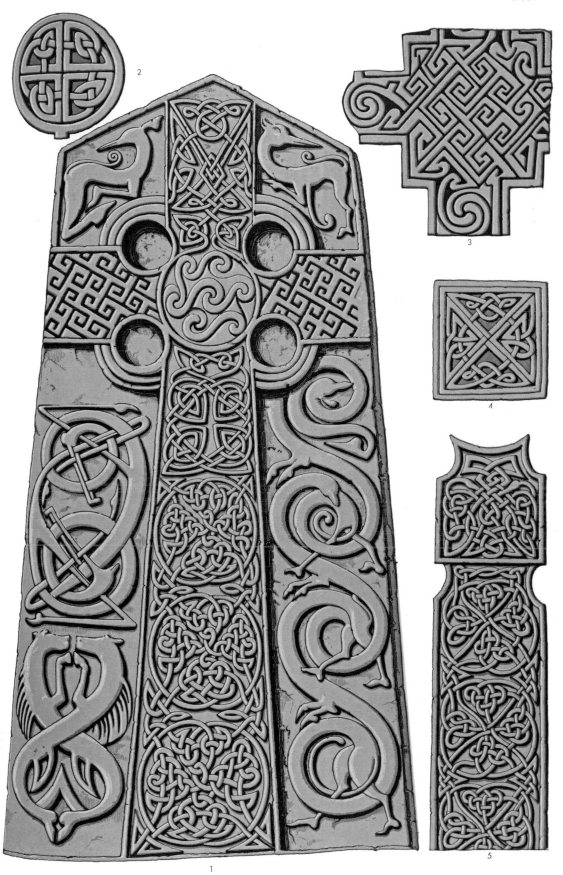

圖版 64

交錯紋飾

1-5、10-22、26、42-44 盎格魯薩克遜和愛爾蘭手抄本上交錯飾帶圖案的邊框；現存於大英博物館、牛津博德利圖書館、聖高爾圖書館和都柏林三一學院。

6、7 《金福音書》上的交錯飾帶圖案，現存於大英博物館哈雷圖書館（Harleian Library）—取自杭伏利（Humphries）的著作。

8 法國國家圖書館第 693 號福音書副本上起首字母的尾端紋飾，由交錯的螺旋曲線構成—取自席爾維斯特（Silverstre）的著作。

9 聖加爾大教堂內愛爾蘭手抄本的交錯紋飾—取自凱勒（Keiler）的著作。

10 《盎格魯薩克遜國王加冕書》起首字母的尾端紋飾，由法蘭克薩克遜派的藝術家製作—杭伏利。

24 巴黎圖書館館藏《提洛尼亞詩篇》（Tironian Psalter）起首字母的交錯緣飾—席爾維斯特。

25 《金福音書》上帶有葉飾和自然動物圖案的緣飾—杭伏利。

27 九世紀《聖丹尼斯聖經》上交織排列的有稜角紋飾。

28 七世紀末《林迪斯法恩福音書》上以稜角線條構成的圖案。

29 六或七世紀《聖奧古斯丁詩篇集》上交織排列的飾版，現存於大英博物館。

30 四個凱爾特三角結合的紋飾，取自法國漢斯圖書館（Library of Rheims）館藏之法蘭克薩克遜的聖格列高里禮書（Sacramentarium of St. Gregory），九或十世紀的作品—席爾維斯特。

31 九世紀《法蘭克薩克遜聖德尼聖經》（Franco-Saxon Bibile of St. Denis）大型起首字母的局部—席爾維斯特。

32 《漢斯禮書》上由四葉草圖案交織而成的紋飾—席爾維斯特。

33 《金福音書》上由稜角圖案構成的交織紋飾。（放大版）

34、37 《林迪斯法恩福音書》上由紅點構成的交織紋飾。

35 《盎格魯薩克遜國王加冕書》上交錯的凱爾特三角圖案。

36 《漢斯禮書》上由四個凱爾特三角結合而成的環狀紋飾。（放大版）

38、40 七世紀末《林迪斯法恩福音書》上由交織圖案、動物和稜角線條構成的起首字母。（放大版）

39 《法蘭克薩克遜漢斯禮書》上具有犬首造形的緣飾—席爾維斯特

41、45 《利奧弗里克彌撒書》上呈四邊形的交錯紋飾，現存於博德利圖書館。

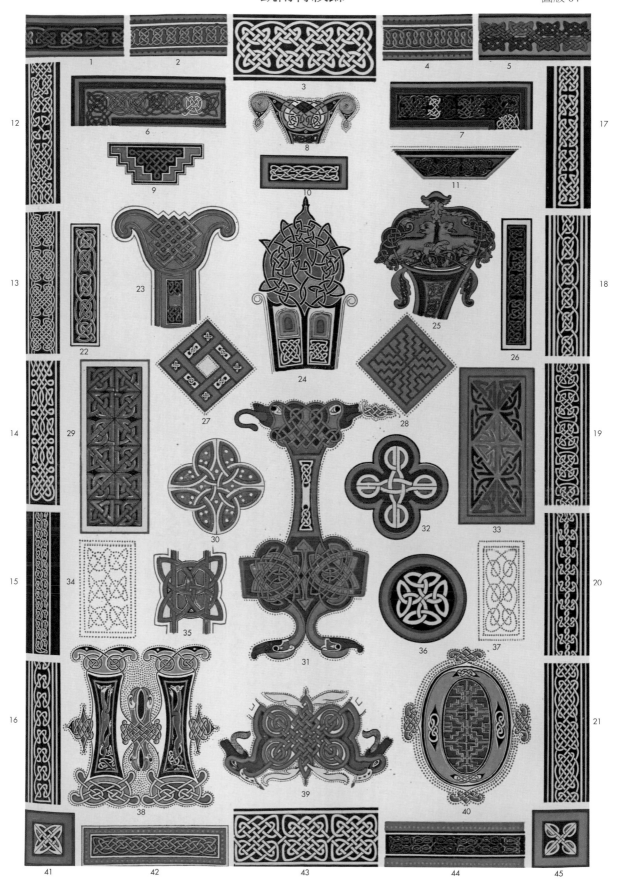

圖版 65

螺旋狀、對角線、獸形和後期盎格魯薩克遜紋飾

1 七世紀末《林迪斯法恩福音書》上的起首字母，現存於大英博物館。（放大版）

2 《格列哥里福音書》上以稜角線條排列的紋飾，現存於大英博物館。（放大版）

3 《凱爾經》上交織排列的動物圖案，現存於都柏林三一學院圖書館。（放大版）

4 九世紀《麥杜南福音書》上的菱形圖案，現存於蘭柏宮圖書館。（放大版）

5、12 《林迪斯法恩福音書》內的渦形圖案。（放大版）

6 取自聖高爾愛爾蘭手抄本上的菱形圖案，九世紀。（放大版）

7 交織紋飾，出處同上。

8 瑪寶福音書內交織排列的動物圖案。（放大版）

9、10、13 瑪寶福音書內的菱形圖案。（放大版）

11 《林迪斯法恩福音書》上的菱形圖案。（放大版）

14 《林迪斯法恩福音書》上交織排列的動物造形緣飾。（放大版）

15、17 八或九世紀聖高爾地區的愛爾蘭福音書上，以獸形、鳥類圖案交織排列的飾板。

16 由某種有畸角和長尾巴的動物組成的起首字母 Q，取自現存於都柏林三一學院所藏之《萊斯馬契詩篇集》。為十一世紀末的作品。

18 盧恩埃塞爾加（Æthelgar）賜福之彩稿的四份之一邊框或邊緣，十世紀的作品—席爾維斯特。

19 第 155 號阿倫德爾詩篇的四分之一邊框或邊緣，現存於大英博物館—杭伏利。

20 十世紀末《克努特國王福音書》的四分之一邊框或邊緣，現存於大英博物館。

21 同上，取自埃塞爾加（Æthelgar）賜福之文物。

22 《林迪斯法恩福音書》上大型起首字母的局部，具有鳥類圖案的螺旋緣飾（真實大小）—杭伏利。

16 中世紀紋飾

威爾斯地區的早期英格蘭風格，
取自柯林斯（Collins）的著作。

北罕布夏郡的華明頓教堂──圖配尼

北罕布夏郡的華明頓教堂，
取自圖配尼（W. Twopeny）的著作。

威爾斯地區的裝飾風格　柯林斯

　　從羅馬風格的環形拱到十三世紀的尖拱這段轉變過程，在兼具
兩種風格的建築物上清晰可見；但從羅馬紋飾到十三世紀流行紋飾中
間的流變仍尚未明瞭。當時原有的莨苕葉痕跡已不復見，建築上常見
的是純正的傳統紋飾風格。此風格最早出現在十二世紀的泥金手抄本
上，部分特徵則明顯源自於希臘手抄本。這些紋飾是由連綿的根莖組
成，葉片向外側舒展，最後再以花朵結尾；不論出現在何處，其線條
的配置和排列均與早期的英國雕飾非常雷同。

地質學會（Topographical Society）發表的肯特郡（Kent）的石砌教堂圖案。

　　早期英國紋飾的設計原則和製作，均屬哥德時期的完美之作。這些紋飾在形式調整之後更顯典雅精緻，有如希臘紋飾一般，不但與結構完美相稱，也總流露著自然生長的感覺，完全滿足我們在完美藝術品中渴望見到的種種情形。但如此完美的情形只在紋飾保持傳統風格時才會出現，一旦紋飾不採理想化、而是直接臨摹的手法，就會喪失原本的獨特感，不再有結構特色，只是為人所用的紋飾而已。

　　早期英國建築的圓柱柱頂，紋飾是直接由柱身向上發展，越過柱頸後分裂成一系列的莖束，再分別以花朵作結。做法跟埃及的柱頂相同。相較之下，裝飾風格比較自然，葉片不再只是柱身的一部分；柱身末端呈鐘型，並以成對的葉片環繞。當這些紋飾愈顯自然，排列就愈缺乏藝術感。

　　同樣的現象也發生在蓋住葉脈交錯部位的浮雕（boss）上。以拱頂結構來說，早期的英國浮雕是由花莖組成，此為葉脈造形的延伸，到了後期，葉脈交錯的部位改由交疊的浮雕覆蓋，這樣的手法就好比將茛苕葉設置在科林斯柱頭的鐘型部位一樣。

　　至於拱型建築拱腹上的紋飾，長久以來總維持著傳統樣式，即以強而有力的主莖蔓延其上，並從中延伸出葉片和花朵；但轉變為自然的做法後，主莖就不再是紋飾的主導樣式，而且為了在石頭上有自然的表現，反而失去優雅的感覺。做為主要特徵的主莖慢慢消失，改以正中央蜷曲枝莖延伸出去的三片大葉子覆滿拱腹。

　　從少數仍保有建築內部裝飾的文物當中，我們無法梳理出這種十三世紀紋飾風格的完整概念。泥金手抄本的紋飾並非可靠的依據，因為十二世紀之後，紋飾風格已鮮少具有建築特色，此外還有眾多泥

金派別，他們相互借鏡，因此同樣的泥金上也常見大量混合的情況。當雕刻的紋飾普遍採取傳統手法，同一建築中的裝飾部位不太可能跳脫同一種風格。

圖版67提供我們從九到十四世紀的泥金手抄本中選出的幾種邊框；圖版68則是牆上的菱形圖案，主要取自十二到十六世紀的泥金本底圖。不論是哪一種類型，都不常被拿來搭配早期英國風格純正的傳統紋飾。

十三世紀時，建築是發展最鼎盛的藝術形式。開羅、阿爾罕布拉、索爾茲伯里（Salisbury）、林肯、西敏區的清真寺，全都結合了最精緻的裝飾，展現恢宏的氣勢。這群建築物之間的共同點是，儘管外觀造形不同，但應用的基本法則是相同的。主要配置看得出經過細心處理，崇尚波浪形式，紋飾上都能觀察到同樣的自然法則，裝飾也同樣雅緻。

要在我們這個時代重製一座十三世紀的建築是不可能的。就算有刷白的牆壁、彩繪玻璃和釉燒彩磚也比不上——當所有的線腳都有適合其造形發展的顏色，從地板到天花板的每一吋空間都有最合宜的紋飾——這般不可思議的壯觀效果。事實上，該風格的巔峰，是窮盡一切努力才達到的境界——爾後，燈火燃盡：不只建築本身，包括附隨的所有裝飾都立即褪色，直到風格完全滅絕為止。

以圖版70的釉燒彩磚為例，效果愈強烈，用途愈能好好展現，最早的例子好比圖案17和27。儘管上頭的浮雕看起來並沒有褪色，但在圖案16中看得見自然的葉片；圖案23則明顯褪色，彰顯出建築物的花飾窗格和建築特色。

圖版71排列著多種取自泥金手抄本的傳統葉片和花朵圖案，雖然許多圖案在原件上的色彩豐富，但此處我們僅以兩種顏色印製，好彰顯如何以線圖來表現葉片的整體特色。只要將這些葉片或花朵攤在渦旋的莖幹上，就能按照其外貌呈現出此頁圖版上的各種紋飾。若結合不同種類的圖案，還可能有更多變化；若再按照相同法則，以傳統手法表現自然葉片或花朵的方式來新增紋飾類型，藝術家的創意將無所設限。

我們已經盡力將十二至十五世紀末的各種泥金紋飾彙整在圖版71、72、73上，並從中看出此紋飾風格即將邁向衰退的端倪。圖版71，字母N並未被任何後繼風格的再製圖案超越，在此，泥金手抄本的真正目的終於達成，不管怎麼看，它就是純粹裝飾用的書寫。字母做為紋飾的主角，由此延伸出主莖，從底部大膽蔓延、膨脹成巨大的渦卷，正好和字母的稜角線條形成對比；然後再由環繞N字上半部的綠色渦卷牢牢支撐，不僅避免渦卷垂墜，比例也配置得剛好足以支撐另外延伸的紅色渦卷。此外，色彩的平衡和對比十分得宜，球狀的莖雖然不是明顯的浮雕做法，卻展現巧妙而豐富的效果。此類手稿眾

多，但我們認為這是最棒的一幅圖例。此風格當然充滿東方色彩，而且可能沿襲自拜占庭的泥金彩飾。我們認為，早期英國紋飾之所以普遍採用同一種做法，也就是和此風格一模一樣的造形布局，應是受此風格廣泛流行的影響。

由於重複性高，紋飾逐漸喪失最初特有的美感與適當，甚至在渦形裝飾愈發精細時完全失色，如圖版71的圖案13。我們再也看不見同樣均衡的造形，只剩下四組相互重複、毫無變化的渦卷而已。

自此，我們再沒見到書頁以起首字母做為重點紋飾，反倒改以一般文字緊密環繞在書頁四周的邊框上，如圖版72圖案1，或是在書頁的一側拖曳長尾，如圖案9、10、11、12。邊框的角色日漸重要，本來一般的藤蔓式樣，從圖案15逐漸演變成圖案7和2，邊框受限在紅線的外側，中間填滿花莖和花朵，色調也變得均衡。圖案8是十四世紀時相當常見的風格，極具建築特色，通常出現在小本的彌薩書上，環繞在優美的小幅插圖旁邊。

從傳統平面紋飾如圖案13和14，逐漸演變成展現自然形態的浮雕如圖案15、7、2，中間過程透過圖案9、10、11可略知一二。值得一提的是，主莖蔓延的情形逐漸消退，此外雖然圖案15、7、2上的所有花朵或和葉叢的根部仍清晰可見，但在圖形配置上已經出現分散的現象。

直至此時，紋飾的創作仍屬於抄寫員的工作範圍，他們總會先以黑線描出輪廓再上色，但在圖版73上，我們發現他們的工作場域被畫家所霸占，愈是觀察後期的作品，以泥金上色的物件愈失其正統的樣貌。

上述演變的第一階段詳見圖案5，圍繞金色鑲板的傳統紋飾呈幾何排列，上面有偏傳統畫法的花團。圖案6、7、8、9、10、15中，傳統紋飾夾雜著表現自然的花朵，造就一種零碎感，整體設計已不具連續性；接著來到圖11，自然的花朵和傳統的紋飾同時出現在一條花莖上，圖12和13則見到畫家掌控全局，在書頁上展現花朵和昆蟲的陰影。泥金藝術發展至此，差不多也走到盡頭——理想已不復存在——最終只剩下如實複製昆蟲樣貌、彷彿它能從書頁上飛起的念頭。

圖案1和2取材自某種風格特殊的義大利手抄本，該風格原本盛行於十二世紀，後來在十五世紀重現。此後發展成圖案3，以金色為底色、色澤明豔的交織圖案。此類紋飾也因為這個原因而走下坡，原本交織的部分從幾何排列變成對自然枝條的描摹，很難再有後續發展。

彩繪玻璃的紋飾特色看起來比較接近泥金手抄本，而非同期文物上的雕刻紋飾。且如同手抄本上的紋飾，彩繪玻璃紋飾也總是超前於結構性紋飾。舉例來說，十二世紀的彩繪玻璃和十三世紀的雕刻紋飾有著同樣的裝飾效果和構成方法，然而據我們所見，十三世紀的彩繪玻璃已有退化的態勢。在比對圖版71圖案13和12時，可以看出這樣的

演變。

　　同樣的紋飾形式經過不斷重複，最終會導致太過繁複的細節，大大損害整體效果，在整個量體表現上失衡。現在，此類紋飾是早期英國風格中最美麗的特徵，在被裝飾的部件上均展現完美的比例和效果，如果事實真是如此，的確是相當有趣的現象。圖版69圖案12～28為十二世紀的紋飾，圖案3和7來自十三世紀，圖案1、2、4、5、6、8、9、10、11則是十四世紀的產物，只要輕輕一瞥這張圖版就能明瞭以上我們提出的見解。

　　透過十二世紀的彩繪玻璃，我們總能獲悉真正的藝術風格想要向世人透露的箇中原則。只需留意其中的直線、斜線和曲線是如何在所有菱形圖案中巧妙地達成均衡和對比即可。

　　圖案2和4應用的是非常普通的原則，具有十足的東方特色，即以連綿排列的底圖樣式構成淡色底，再和另一種較有整體感的平面樣式相互交織。

　　十四世紀的圖案1、5、6、8開始了直接的自然紋飾風格，最終完全無視彩繪玻璃的設計法則，為使光線穿透的紋飾和人像更加真實，在上面添加了暗部和陰影。

威爾斯地區的裝飾風格—柯林斯

243

圖版 66

傳統花葉，取自不同時期的手抄本。

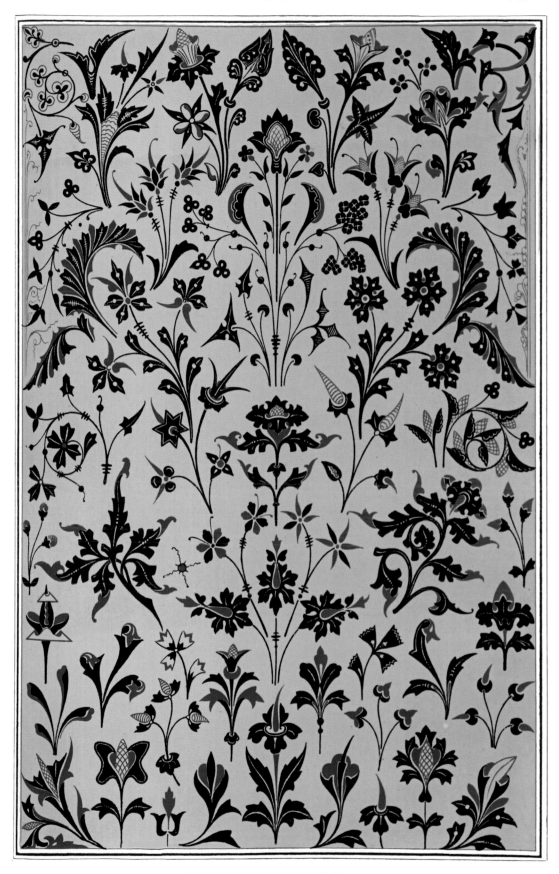

取自泥金手抄本上的傳統花葉。

圖版 67

取自九～十四世紀泥金手抄本的邊框集合。

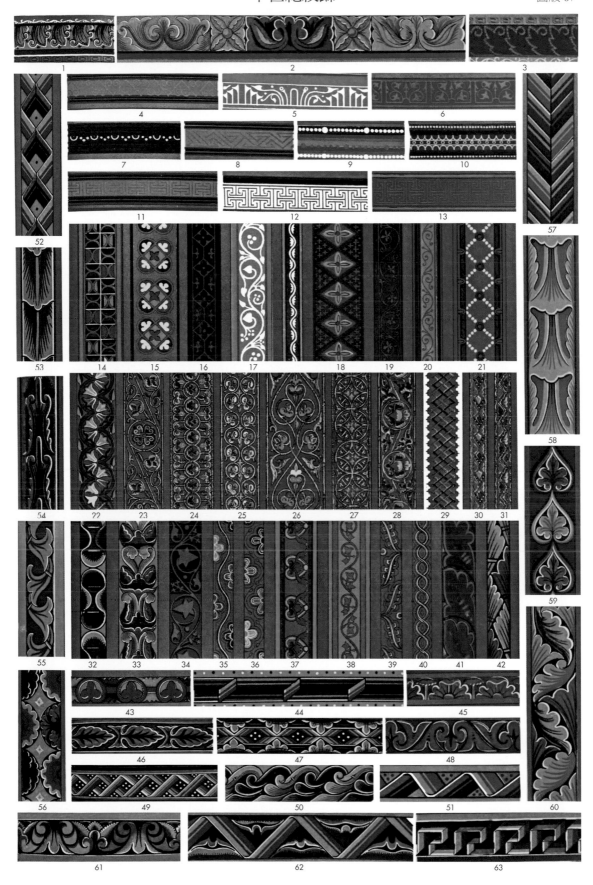

圖版 68

牆上的菱形紋飾，取自十二～十六世紀泥金手抄本中的小幅插圖。

圖版 69

不同時期和風格的彩繪玻璃

1、5、6、8 科隆附近、阿騰堡（Attenberg）地區的教堂
2、4 約克大教堂內的修士會堂（Chapter-House）
3 諾丁漢郡的紹斯韋爾教堂（Southwell Church）
7 約克大教堂的北袖廊（North Transept）
9、11 蘇瓦松主教教堂（Cathedral of Soisson）
10 史特拉斯堡的聖多馬教堂（St. Thomas）
12、17 科隆的聖庫尼伯特教堂（St. Cunibert）
13 特魯瓦主教教堂（Cathedral of Troyes）
14、15 坎特伯里大教堂（Canterbury Cathedral）
16、26 聖德尼修道院（Abbey of St. Denis）
18-24、25、27、29 布爾日主教教堂（Cathedral of Bourges）
28 昂熱大教堂（Cathedral of Angers）

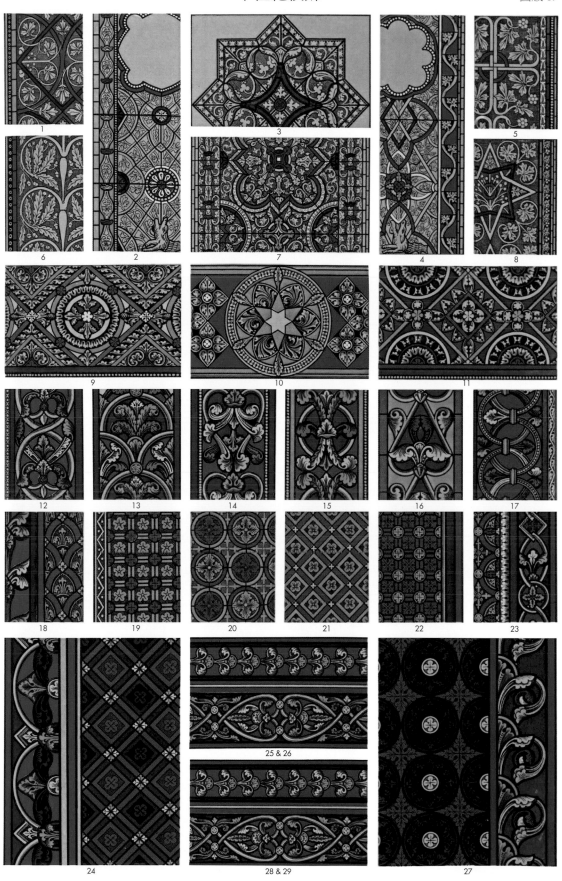

圖版 70

十三、十四世紀的釉燒彩磚。

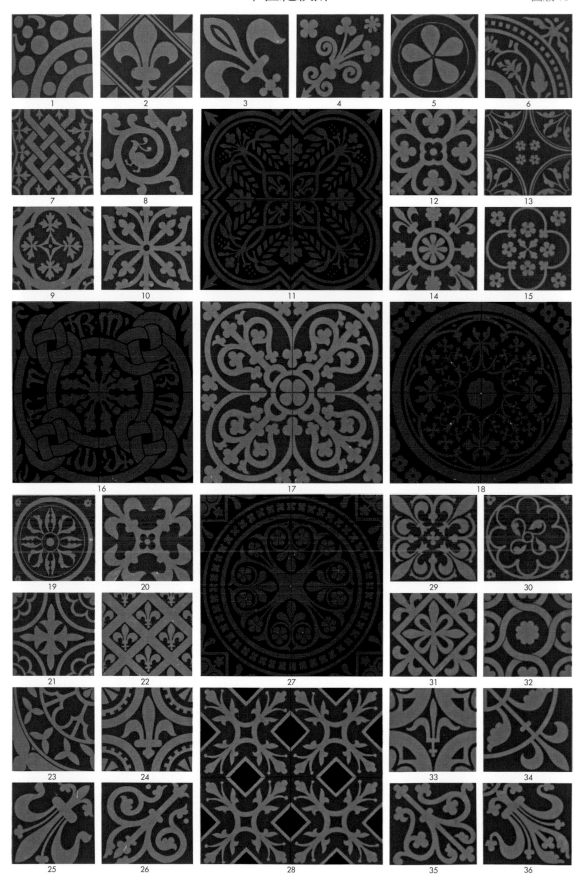

圖版 71

1 號泥金手抄本

圖案 1-12 來自十二世紀；圖案 13 來自十三 世紀。圖案 12 和 13 取自亨弗瑞（Humphreys）的著作《中世紀泥金書稿》（Illuminated Books of the Middle Ages）。其他紋飾則取自大英博物館。

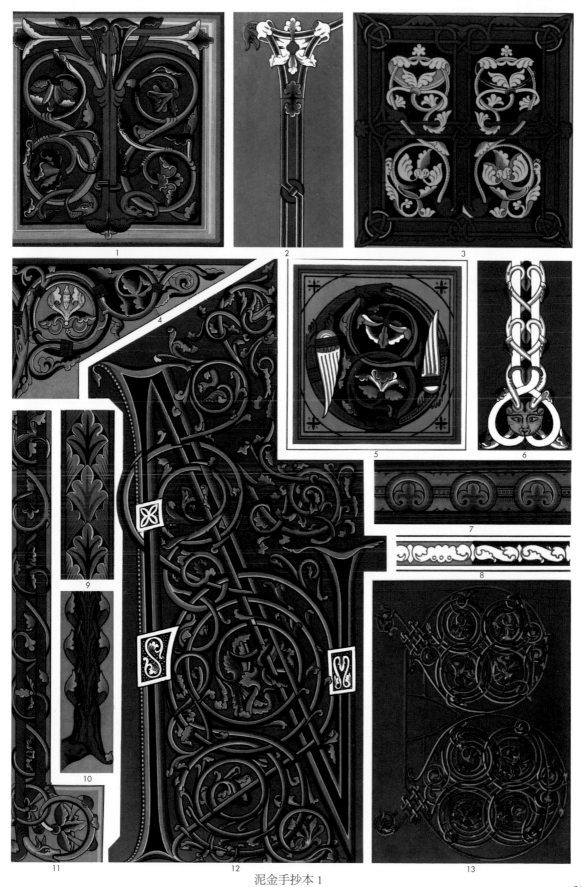

泥金手抄本 1

圖版 72

2 號泥金手抄本

圖案 13、14 來自十三世紀；圖案 1、3-6、8-11 來自十四世紀；圖案 2、7、12、15 來自十五世紀。圖案 1、2、3、7、8、15 取自《中世紀泥金書稿》，圖案 15 取自作者私藏的某份手抄本，其他紋飾則取自大英博物館。

泥金手抄本 2

圖版 73

3 號泥金手抄本

手抄本為十五世紀初期至晚期的作品，圖案 11-15 取自
《中世紀泥金書稿》，其他紋飾則取自大英博物館。

17 文藝復興紋飾

　　如果有兩名修習義大利藝術與文學的學生，其中一人去查訪在羅馬榮光曾經照耀的土地上，羅馬文化的餘暉究竟是什麼時候轉為黯淡；另一人則去調查，被多數歷史學家宣判在時間洪流中僅存的古典之美，最早從什麼時候開始被奉為楷模——這兩人在費盡心思的探尋過程中，無疑地將在某一點交會，再彼此錯身而過。事實上，古羅馬人的有形文物密集散落在義大利各地，數量豐盛且形貌壯闊，世人大多都對其庇蔭難以忘懷。石頭、青銅、大理石精美文物的斷垣殘片不為泥塵覆蓋，幾乎不須翻攪泥土就能取得；因此隨時間變化，這些文物便暫時成為墓地、建築物的飾件，以藝術標準來看，這些殘片被設置在不再能體現其美感的建築當中。因此，哥德風格（Gothic style）儘管為時不長但終究成功發揚光大，一度扎根於義大利。幾乎同一時間，一位英國人將尖拱（pointed arch）引進義大利北部，如十三世紀初韋爾切利城（Vercelli）的聖安德肋聖殿（St. Andrea），以及阿西西地區（Assisi）出自德國人雅各布斯大師（Magister Jacobus）的作品，一場讚揚古典藝術的抗爭活動就此展開，而這場抗爭的領袖正是偉大的古典雕塑復興者尼可拉‧皮薩諾（Nicola Pisano）。十三世紀末更爆發了全面的知識革命。但丁（Dante）在當時幾乎等同一位基督教詩人，而不是偉大的曼圖安[1]（Mantuan）的仿效者；此外，他也對古典學識的造詣甚深。十四世紀，佩脫拉克（Petrarca）與薄伽丘（Boccaccio）這兩位摯友在我們知道的義大利詩文創作之外，事實上更是窮盡畢生心血、鍥而不捨地保存並修復遺失已久的古羅馬和古希臘作品。奇諾‧達皮斯托亞（Cino da Pistoia）和其他學識豐富的評論家和法學家，紛紛投入研習偉大古代律法「大全」（Corpus）的風潮，並依文本所載來維持其中的理論。薄伽丘是第一位在義大利清楚介紹異教神話（Heathen Mythology）的人，也是在佛羅倫斯開設古希臘語課程的先驅，他還影響君士坦丁堡的希臘學者李奧久

[1] 編按：曼圖安（Mantuan, 1447～1516）為出生西班牙、後定居義大利北部曼圖瓦城（Mantua）的僧侶文學家，他的詩文創作豐富、最為人所知的是田園詩作品《青年》（Adulescentia）。

斯・皮拉圖斯（Leotius Pilatus）來到此地成為第一位老師。復興古典學識的現象在眾多名人加持下大綻光芒，這些受歡迎的名人包括拉維納的約翰（John if Ravenna，佩脫拉克的學生）、李昂納度・布倫尼（Lionardo Aretino）、波焦・布拉喬里尼（Poggio Bracciolini）、伊涅阿斯・西爾維斯（Aeneas Sylvius，教宗庇護二世Pope Pius II，在位期間為1458～1464年）及麥第奇家族之父科希莫（Cosmo）。在他們致力從公共和私人圖書館中盡可能挖掘古典學識的同時，大約在十五世紀中期，印刷術也引進了義大利。在蘇比亞科本篤會（Benedictines of Subiaco）的協助之下，德國人斯韋恩海姆和潘納爾茨（Sweynheim and Pannartz）在馳名的聖思嘉修道院（Monastery of Santa Scholastica）內架設印刷機，於1465年成功印製發行新版的拉克坦提烏斯[2]（Lactantius）作品；1467年他們遷往羅馬，首次推出的作品便是西賽羅的《理想中的演說家》（Cicero de Oratore）。因此，儘管當時德國和法國是以聖經和教會文學為主流、英國也才開始印刷行業，義大利卻有好一段時間以古典文學最受注目。法國人尼古拉斯・簡森（Nicholas Jenson）奉路易十一之命，前往傅斯特與薛法（Fust and Scheffer）的工作室學習「製作書本的全新工藝」，然後帶著習得的知識從美因茨（Mayence）到達威尼斯，發明了斜體字，為日後博學的阿爾杜斯・馬奴提烏斯（Aldus Manutius）採用；這位傑出的學者不只是博學多聞的編輯，更是積極熱情的印刷商，1490年左右他印製的希臘和拉丁文經典接二連三問世。在他早期出版作品中最值得紀念的是藝術史書籍、由才華洋溢的修士弗朗切斯科・科隆那（Fra Colonna）撰寫的《尋愛綺夢》（Hypenerotomachia或稱dream of Poliphilus）。這本名著精美地刻畫在木板上，設計更常被拿來與安德烈亞・曼特尼亞[3]（Andrea Mantegna）相比。這些圖畫展現出對古老紋飾的研究心得，在樣式上與中世紀時歐洲大陸普遍流行的紋飾大相徑庭。維特魯威（Vitruvius）的著作分別於1486年在羅馬、1496年在佛羅倫斯出版、1511年的威尼斯版本附有彩圖；阿伯提（Alberti）的《論建築》（De Re AEdificatoria）則在1485年於佛羅倫斯出版，至此奠定藝術領域以古典主的時代潮流，將全義大利都熱衷的古典設計細節藉由快速的傳播方式傳至其他國家。老阿爾杜斯的後繼者，包括同為威尼斯人的喬力提（Gioliti）和佛羅倫斯人裘恩提（Giunti）快速且大量印製標準的古典文學；印刷術的發展很快使得復興運動成為都城上下響應的運動，將原本不為人知、很可能面臨諸多限制的貴族藝術在義大利的土地上推向極致。

[2] 編按：拉克坦提烏斯（Lactantius, 240～320）為古羅馬的基督教作家，著有眾多解釋基督教教義的作品，在文藝復興時期仍具有廣泛影響力，並且被後人多次再版發行。
[3] 編按：安德烈亞・曼特尼亞（Andrea Mantegna）為北義大利第一位文藝復興畫家，作品大多描繪古羅馬的建築和雕像，題材則來自古代的歷史神話和文學，著名作品是以正面透視法繪製的《哀悼死去的基督》。

但就我們推斷，早在第一批受古典文化薰陶的文人大顯身手之前，義大利某些地區似乎已經出現與哥德風格對立的跡象。阿西西教堂的天花板上有繪畫之父契馬布耶（Cimabue）精準描繪的莨苕葉飾；同時，皮薩諾與其他十三或十四世紀的名家也紛紛以古典文物為參考、找出重要的設計元素。不過這場復興運動一直要到十五世紀初才稱得上成果豐碩。義大利文藝復興時期的藝術最早只能算是各種原則的復興（revival of principles）；十五世紀中葉才真正落實到文學作品上（literal revival）。我們可能會察覺，初期作品的主題回歸自然，古典造形的細節仍舊較不為人熟悉也較少人模仿，而這其中偶爾出現的錯誤在後期比較規律的教育系統中得到了修正；然而我們還是忍不住承認對於前者帶來的清新和純真感的偏愛，大過於後者直接模仿古典作品而輕易得到的美感。

　　成功踏出第一步的人是知名的雅各波・德拉・奎爾恰（Jacopo della Quercia），他於1413年從故鄉錫耶納（Sienna）前往盧卡（Lucca），受該城城主鳩尼基・迪卡雷托（Giunigi di Caretto）所託，在教堂裡打造其亡妻雅莉亞・迪卡雷托（Ilaria di Caretto）的紀念雕像。在這件迷人的作品上（水晶宮目前仍保存此作品的完好模型），不管是環繞台座上半部的花綵紋飾，還是托住這些紋飾的邱比特（puttini）雕像，雅各波謹慎訴諸自然，從其中一名可愛小童朝外彎曲的腿部就可窺見雕刻家對自然的直接模仿。不論如何，奎爾恰最傑出的作品仍屬錫耶納市集廣場（Piazza del Mercato Siena）的噴水池，工程花費 2,200 杜卡特[4]金幣，即便今日已然褪色，也難以抹滅他的精湛技藝。他在完成這件傑作之後獲得了「噴泉奎爾恰」（Jacopo della Fonte）的稱號，此作為他帶來盛名，並因此榮任該城市的「教堂守護者」；奎爾恰奔波勞碌的一生，在 1424 年 64 歲時畫下句點。雖然他是佛羅倫斯洗禮堂（Florence Baptistery）第二座青銅大門的落選者，如今看來，他這輩子極受尊崇，死後仍對雕塑藝術留下非常深遠的影響。不過就算他技藝高超，但對自然的模仿卻遠遠不及同時代以優雅、靈巧手法和展現紋飾組合見長的洛倫佐・吉爾貝帝（Lorenzo Ghiberti）。

　　公元 1401 年，採行民主的佛羅倫斯已躍升為歐洲的繁榮城市之一。在此公民社會當中，商業活動發展出各種公會組織（稱為Arti），並有代理人（consoli）管理，同年選出的執政官決定要為洗禮堂新建一道青銅門，而且必須比照皮薩諾的花綵紋飾，打造成宏偉的哥德風格。

[4] 譯注：杜卡特金幣（ducat）的字面涵義為「公爵的貨幣」，為歐洲中世紀至二十世紀期間各國的流通貨幣。威尼斯財政當局先行推出金幣，其流通程度的影響力之大，成為專有名詞，杜卡特銀幣後來改稱為格羅西（grossi）。

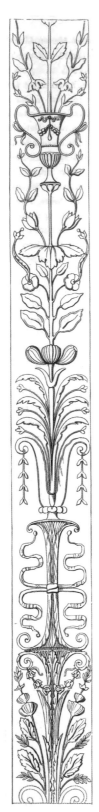

倫巴第藝術家為羅馬聖奧斯丁聖殿所設計的阿拉伯式花紋。

執政的領主政府（Signoria）希望將這件差事交付給義大利最優秀的藝術家，於是展開公開遴選。出身佛羅倫斯的洛倫佐以 22 歲的年輕之姿，擊敗了其他兩名聲望頗高的參賽者——布魯內雷斯基（Brunelleschi）和多納泰羅（Donatello），令這兩位藝術家自願退出；而自那天開始，這道銅門花了二十三年才竣工。基於銅門的設計和技術，領主再次請他打造另一道門，約至 1444 年才完成。此作品的重要性當然不容小覷，不論是對藝術史的影響或其本身的精湛程度皆如此門的樣貌一樣屹立不搖，即便任何時代出現相似作品，也絕對無法超越它。圍繞銅門的嵌條紋飾（有一部分可詳見圖版 75 圖案 3）是最值得細究的部位。吉爾貝蒂既不屬於任何學派，也不算自創門派，他向擔任金匠的岳父學習技藝；他對藝術的影響力，與其從他的學生來看，還不如從研習他作品的藝術家如布奧納羅蒂（Buonarotti）[5] 和拉斐爾（Raffaele）等人對他的尊崇得知。1455 年，吉爾貝蒂以高齡逝世於故鄉，追隨者之一的多納泰羅在藝術上也窮盡畢生努力，儘管兩人的作品自成美感，但後者的作品總是缺少像吉爾貝蒂一樣的構圖；這兩位藝術家的特質成功融合在盧卡·德拉·羅比亞（Luca della Robbia）身上，他在漫長的一生中（1400～1480）創作過不少作品，應用的紋飾細部多帶有率性自由的特色，同時又以最優雅的形式來模仿古典。菲力波·布魯內雷斯基（Filippo Brunelleschi）則兼具雕塑師和建築師的才華，羅比亞在他與吉爾貝蒂共同角逐的聖喬凡尼洗禮堂（San Giovanni Battista）的大門競賽上力展長才，布魯內雷斯基則以佛羅倫斯巍峨的聖母百花大教堂（Cathedral of Sta. Maria delle Fiore）聞名。這種結合建築與雕塑的才華在當時確實非常傑出。人像、葉飾和傳統紋飾，與建築的線腳和結構形貌完美融合，彷彿想藉由此作品，展現藝術家心智蓬勃的完美狀態。

此品味的發展與托斯卡尼地區不謀而合，那不勒斯、羅馬、米蘭和威尼斯紛紛響應。那不勒斯馬薩喬（Massuccio）點燃的火炬，再接著傳至安德雷·西席翁內（Andrea Ciccione）、邦薄丘（Bamboccio）、莫納可（Monaco）和艾米羅·菲歐雷（Amillo Fiore）的手上。

羅馬皇城則由於王族的財富，以及各任教宗完成的偉大工程而保有最大的實力，因此許多地方和教堂至今都還能看見裝飾性雕塑的精緻殘片。布拉曼特（Bramante）、巴達薩瑞·佩魯齊（Baldassare Peruzzi）和巴奇奧·平特利（Baccio Pintelli），負責設計皇城內最早一座文藝復興教堂聖奧斯丁聖殿——（Sant. Agostino）的外牆阿拉伯花紋（詳見左右兩側長條型的優雅木刻圖例），甚至連偉大的拉

[5] 譯注：布奧納羅蒂即為米開朗基羅（全名為 Michelangelo di Lodovico Buonarroti Simoni）。

斐爾本人，也願意替雕刻師設計品味絕妙的精美紋飾。拉斐爾的紋飾作品，就屬佩魯賈聖彼得大教堂（San Pietro dei Casinensi, Perugia）唱詩班的木座椅最為完美；經由斯提法諾・達伯爾賈莫（Stefano da Bergamo）巧手完成的木刻，忠實展現拉斐爾令人稱道的構圖功力。

在米蘭，米蘭大教堂（Duomo）和帕維亞卡爾特修道院（Certosa at Pavia）這兩座重要建築，造就了一個傑出的藝術學派。此學派聞名的藝術家包括福席那（Fusina）、索拉里（Solari）、阿格拉迪（Agrati）、阿瑪迪歐（Amadeo）和沙奇（Sacci）。米蘭原本就有不少傳統技藝高超的雕刻師，因此這群藝術家當然也精通「科摩大師」或科摩自由石匠（Freemasons, of Como）的傳統，中世紀的許多著名建築物在他們巧手打造下，獲得極致優美的裝飾。無論如何，在所有十六世紀倫巴第人之中，最受景仰的絕對是人稱為邦巴亞（Bambaja）的阿格斯丁諾・布思帝（Agostino Busti）；他的學生布朗姆比拉（Brambilla）在卡爾特修道院的精美阿拉伯風格作品至今仍展現令人驚豔的樣貌。下方的木刻圖例取自土祭台的洗盤，方便讀者了解帕維亞阿拉伯花紋（Pavian arabesques）的大致樣貌。

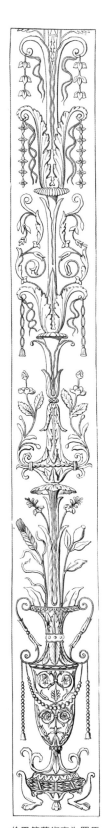

帕維亞卡爾特修道院主祭台洗盤上的紋飾。

帕維亞卡爾特修道院主祭台洗盤上的嵌畫。

威尼斯奇蹟聖母教堂的局部壁柱，出自倫巴第藝術家之手。

帕維亞卡爾特修道院主祭台洗盤上的嵌畫。

倫巴第藝術家為羅馬聖奧斯丁聖殿所設計的阿拉伯式花紋。

威尼斯奇蹟聖母教堂的局部壁柱。

威尼斯地區引人注目的是出身倫巴第的藝術家，包括皮耶特羅（Pietro）、圖里歐（Tullio）、鳩力歐（Giulio）、桑特（Sante）和安東尼歐（Antonio）等人，他們的才華洋溢，幫助威尼斯矗立起許多著名的雕像。之後還有里奇歐（Riccio）、貝爾納多（Bernardo）、曼托瓦的多明尼科（Domenico di Mantua）和其他雕塑家，不過就算集結這些人的作品，也無法超越賈柯波·薩索維諾（Jacopo Sansovino）。在盧卡（Lucca）一帶，馬提歐·西維塔利（Matteo Civitale, 1435～1501）完全延續此時期的藝術風格。回到托斯卡尼地區，我們發現接近十五世紀末時，完美的紋飾性雕塑不再是對大自然的精雕細琢和純粹模仿，而改採以古典的傳統手法。費耶索拉尼（Fiesolani）地區的著名學派——米諾·達費耶索雷（Mino da Fiesole）中的班尼迪托·達馬雅諾（Benedetto da Majano）和貝爾納多·羅塞里尼（Bernardo Rossellini），帶我們回想起佛羅倫斯各大教堂和各個大公國（Grand Duchy）要城中的精美文物。這些藝術家擅長使用木頭、石塊和大理石，他們的作品只有我們提過的前人和與其同世代的藝術家能夠超越。其中，人稱老桑索維諾（the elder Sansovino）的安德烈·康圖奇（Andrea Contucci）的成就最為卓越；他為了彰顯羅馬人民聖母教堂（Church of Sta. Maria del Popolo）的榮耀，在紀念碑上妝點了幾近完美的紋飾。他的學生雅各波·塔提（Jacopo Tatti）不只沿用了師名，還被視為老桑索維諾的唯一對手。而在他之後，就後繼無人了。

簡要回顧義大利偉大雕塑家的更迭之後，我們必須謹記他們同為紋飾設計者（ornamentist）的身分，接下來的範例，可能取自其他藝術家和工匠對上述人物作品的研究。十六世紀義大利文藝復興極盛時期（Cinque-cento）浮雕紋飾最獨特且令人讚嘆的特色，是藝術家們善用光影使平面出現無限變化的加工技巧，不僅使紋飾在與地面平行的平面上浮現成形，還能從各種不同角度切面上呈現出效果。

一個渦卷的形狀差異，其中的浮雕表現是從外圍逐漸往渦眼消退，整體浮雕均勻，效果極佳；而且，他們始終偏好前一個渦卷疊在後一個渦卷上方的順序，由此來看，十六世紀義大利術家肯定從這樣簡單又複雜的螺旋組合中得到了精準操作的樂趣。

浮雕陰影帶來的精緻鑑賞趣味，因為多納泰羅的創作而達到顛峰，他的品味受到當時佛羅倫斯人的高度敬重，作品也成為各類型藝術家景仰追崇的對象。他不僅是第一個製作淺浮雕（bassissimo relievo）的人：突破浮雕看似難以駕馭的限制，達成投影和圓雕的效果；更是第一個將半浮雕（mezzo）和深浮雕（alto relievo）概念結合的人，藉此將幾乎只能圖像化的主題保留在塑像的數個平面上。多納泰羅技藝之高超，不但不違犯雕塑的特有傳統，反而還從繪畫這項姊妹藝術中找出多種元素，提升了十六世紀佛羅倫斯藝術家的技能。這些發明——儘管是因為研究古典作品才得到啟發，也幾乎值得冠上專

有名稱——被當時的紋飾設計師採用並瘋狂仿效；我們因此得以見識文藝復興時期雕刻和鑄模技藝的優異表現。

　　最後當藝術達到極致，這種將紋飾放入平面的規律排列系統慧與光影巧妙搭配：從遠處觀賞，浮雕只會出現以主要幾何圖象為參考的對稱端點。走近幾步，最凸出部位的端點會連成線條和圖像；再近一點則浮現用來表達傳統自然類型中真實形體的樹葉和細緻卷鬚。經過層層剖析，我們再也不必質疑創作者處理平面紋理的完美功力。十六世紀義大利最優異的紋飾「鏤刻」（cisellatur 或 chasing）範例，包括威尼斯奇蹟聖母教堂（Church of the Miracole）中倫巴第藝術家的紋飾（圖版 74 圖案 1、8、9）、桑索維諾打造的羅馬人民聖母教堂製作的局部（圖版 76 圖案 1）、吉爾貝蒂建造的佛羅倫斯洗禮堂大門（圖版 75 圖案 3）、聖米凱萊島修道院（San Michele di Murano）的雕刻（圖版 74 圖案 4、6）、聖馬可大會堂（Scuola di San Marco，圖版 74 圖案 2）、巨人階梯（the Scala dei Giganti，圖版 74 圖案 5、7），還有許多威尼斯的建築都值得一再欣賞。這些樹葉或卷鬚的紋理從不紊亂，自然的走向也絕不扭曲或難以分辨。除非有特殊功用，否則也不會隨意增添滑順感和細節；雖然耗費心力，但每一道觸感都代表藝術家對作品毫不讓步的熱愛。現代作品太常拋棄這份堅持，就好比將該用二次色或三次色的部位貿然換成一次色的草率做法。

　　其他比多納泰羅遜色的藝術家經手的雕塑仍然不脫傳統限制，圖像化元素在淺浮雕上的效果很快就消退且令人難懂。即便是偉大的吉爾貝蒂，也曾在引介此概念時使得許多優雅的圖示配置完全失效，而且有太多元素都是直接模仿自然而來。卡爾特修道院裡也有許多同類型失誤的紋飾性的雕塑，一直到能引起觀者讚嘆其中美感和莊嚴的文物出現，這些雕塑都只有娛樂的作用——比如一座娃娃屋，裡面有小妖精入住、花環裝飾，還吊掛著木簡和意想天開的茂密葉飾，完全不像紀念逝者或有神聖用途的莊嚴之作。

　　對這類文物的另一項合理批評則是作品的概念與主要意圖不一致，這種情形顯現在橫飾帶、壁柱、鑲板畫、拱肩和其他裝飾的紋飾上頭。悲傷和滑稽表情的化妝舞會面具、樂器、不完整陽具造形的端飾、古祭壇、三腳桌、獻酒器皿、跳舞的邱比特、混種的海怪和奇美拉[6] 等，縱然在被裝飾物體上得以協調、卻無法展現作品的神聖或宗教服務意義。不過扭曲、甚至褻瀆神聖作品的過失，可不能完全加諸在文藝復興藝術家身上，畢竟他們的作品確實反映出當時的社會氛圍：重振神話象徵主義。這個訴求其實是為了對抗在東方統治者主宰之下，禁慾的束縛成為教條，加上數世紀以來，無知而騷亂的人民受

威尼斯奇蹟聖母教堂內大理石階上的小型壁柱。

威尼斯奇蹟聖母教堂內大理石階上的小型壁柱，為圖里歐·隆巴爾多於1485 年製作。

[6] 編按：奇美拉（Chimera）是希臘神話中獅頭、羊身、蛇尾三種合一的的噴火母獸。

威尼斯奇蹟聖母教堂
內縱向排列的紋飾。

威尼斯總督宮（Ducal
Palace）巨人階梯上
的小型壁柱，由曼托
瓦的班迪托與多明尼
科製作。

熱那亞聖瑪竇堂（Church of San
Matteo）附近其中一座多利亞宮
（Palaces of the Dorias）的門口。

到支持此觀點的教會以權勢欺壓的情形沸騰到了最高點。即便信仰最堅貞的人也深受十四世紀如此矛盾的概念影響，更不用說在文學界奉為「神曲」的但丁「喜劇」中，就可以看出哥德風格、古典啟蒙與當時的文學形式之間三方錯綜複雜的樣貌。

對建築師來說，研究十六世紀義大利浮雕紋飾的好處絕不會比一般雕刻師得到的少，因為從未有一種風格能使紋飾之間維持較適當的區隔，或排列上能好好與相鄰建築線條的方向形成對比，維持既受約束又維持主次的關係。此前，適合橫放的紋飾很少能直立擺放，反之亦然；紋飾和線腳的比例、或門板邊框也鮮少能將規律和對稱的特性推及至整體，和局部相比總是互不協調。圖版74、75、76集結了同一系列的圖例，大多都能展現線條美感、明顯的人工痕跡，雖然上頭的紋飾分布偏向自然，卻是很流行的做法。倫巴第派別在威尼斯奇蹟聖母教堂的作品（圖版74圖案1、8、9和圖版76圖案2）、安德烈·桑索維諾在羅馬的作品（圖版76圖案1），以及多明尼科和曼托瓦的伯爾納迪諾（Bernardino di Mantua）在威尼斯的作品（圖版74圖案5、7）都很優異。後期，紋飾一般都加工在深浮雕上，莖葉和卷鬚變得厚實、不再均勻地縮窄，模仿自然的情形減少，鑲板上布滿裝飾，整體看來較為擁擠、不精緻。雕刻師自認能與建築師相提並論；建築師則為了自保和貶抑雕塑的重要性而強化線腳，雙方的競爭不知不覺就帶起沈重的風格。這種「過剩」（plethora）的紋飾趨勢發生在許多熱那亞地區的作品當中，如圖版75圖案1、2、4、5、8、9、11，和圖版76圖案4、5、7、8、10。圖版76圖案6取自布雷西亞著名的馬丁能戈之墓（Martinengo Tomb at Brescia），也同樣有著填滿畫面的趨向。

繪畫的發展和雕塑類似，契馬布耶（Cimabue）的學生喬托（Giotto）掙脫了希臘傳統的束縛，大方擁抱自然。他的紋飾如恩師一般，由繪製的拼貼作品、交錯飾帶和自然發展的莨苕葉飾組合而成。他在阿西西、那不勒斯、佛羅倫斯和帕多華的各種作品，壁畫和壁飾之間不論是數量、配置和色調對比上，一律展現出典雅和均衡之感，而這種恰如其分的均衡原則在十四世紀期間普遍被認同。西蒙尼·馬蒂尼（Simone Memmi）、泰迪歐·巴爾托洛（Taddeo Bartolo）、奧卡尼亞家族（the Orcagnas）、皮耶特羅·狄羅倫索（Pietro di Lorenzo）、斯皮內羅·阿雷提諾（Spinello Aretino）等人，也都是公認善用壁飾的大藝術家。後來出現的罕見奇才——貝諾佐·哥索里（Benozzo Gozzoli）是一位勤奮研習古典的藝術家，從他在比薩洗禮堂墓園（the Campo Santo）畫作裡的背景建築，以及在聖吉米尼亞諾（San Gimignano）多件作品中的華麗阿拉伯花紋，都可看出他的藝術天份。無論如何，只有安德列阿·曼帖那（Andrea Mantegna）才能夠像多納泰羅一樣在雕塑中應用繪畫元素，他不光將古典元素應用在人物畫上，甚至還在不同的紋飾上。我們有幸能將他驚人的諷刺畫收藏

在漢普頓宮（Hampton Court），儘管其中最微小的裝飾細節可能是由另外一位古羅馬人填補的。近十五世紀末，多彩風格再度復興，我們後續再來討論有關阿拉伯花紋和怪誕紋飾的特色。

　　義大利以降，法國成為第一個接續點燃文藝復興藝術之火的歐洲國家，我們從查理八世和路易十二的遠征得知，法國貴族在佛羅倫斯、羅馬和米蘭接觸此類藝術之後大為讚賞。面對即將到來的變革，第一個明顯的徵兆可能是 1499 年為查理八世打造的紀念碑（不幸在 1793 年摧毀），四周圍繞的美德女神青銅像完全是義大利風格。同年，路易十二邀請義大利維洛納城知名的建築師、與老阿爾杜斯亦師亦友，更是維特魯威著作的第一位優秀編輯——福拉·吉歐鞏多（Fra Giocondo）造訪法國。他從 1499 年開始待在法國，直到 1506 年這段期間為皇家設計了橫跨塞納河的兩座橋樑，可能還有許多已經毀壞的小型作品。1502 年起安布瓦茲主教（Cardinal d'Amboise）主持興建宏偉的蓋隆城堡（Chateau de Gaillon）雖然公認是他的作品，但艾莫瑞克·大衛（Emeric David）和其他法國考古學家認為，這種說法並無充足證據，城堡內部的文物全然偏向法國起源，他們主張吉歐鞏多比較像工程師和學生而非紋飾藝術家的角色。此外，城堡混雜的古典風格比較像出自勃根地藝術家之手，而不是吉歐鞏多，對法國人來說，建造首座文藝復興建築的應該就是法國藝術家。這個爭議說法後來由德維爾（M. Deville）在 1850 年的出版作品中定調，我們亦從中得知，圭勞姆·賽納爾特（Guillaume Senault）其實同時身兼建築師和石匠身分。不過，主教很有可能是向吉爾鞏多請教了整體的建築計畫，再交由賽納爾特和他多半是法國人的工班來規劃細部。如果我們從精心構思、最經典的阿拉伯花紋風格來看，主要採用義大利風格的是伯特蘭德·迪梅納爾（Bertrand de Meynal），來自熱那亞的他受託建造美麗的威尼斯噴泉，也就是現今存放在羅浮宮的「蓋隆城堡的水池」（Vasque du Chateau de Gaillon），我們在這件文物上找到一些典雅的紋飾（圖版 81 圖案 27、30、34、38）。工匠名單中的一位特別人物科林·卡斯提爾（Colin Castille）據說被人稱作「古典風格的裁縫師」，可能是一位曾於羅馬研習的西班牙人。除去某些勃根地風格的特例，其他部位是非常單純的文藝復興風格，與那些精彩的義大利作品沒有兩樣。

　　無論如何，今日巴黎附近聖德尼教堂（St. Denis）的路易十二紀念碑是法國首次將對稱的建築配置和細部施工結合的典範，可說是十六世紀最精彩的作品。這座美麗的藝術品是在 1518 年至 1530 年間，由圖爾斯（Tours）的尚·賈斯德（Jean Juste）奉法蘭西斯一世（Francis I）之命建造。十二座拱形圍繞著兩位赤裸的皇族身軀：每座弧形下設置一座使徒像，四個轉角有代表正義、力量、審慎和智慧的四座大雕像，正上方則設置國王和皇后的跪禱像。淺浮雕部位表現

威尼斯奇蹟聖母教堂大理石階上的小型壁柱。

269

的是路易十二成功進軍熱那亞、一戰成名的阿夸戴爾之役（the battle of Aguadel）。

　　路易十二紀念碑一直以來公認出自於特雷巴蒂（保羅・彭內 Paul Ponee）之手，但皇室的紀錄可以證實，其實在他抵達法國之前就已經竣工。這段法蘭索瓦一世當時和杜普拉主教（Cardinal Duprat）的信件內容：「這筆錢 400 埃居（escus）要給我那平凡的雕刻師尚・賈斯德，另外的 1200 埃居之前已經交給他去修整法國圖爾城而非聖德尼的路易和安妮大理石像。1531 年 11 月。」可以為證。

　　除了路易十二墓碑，值得細究的還有在同時期建造、圍繞沙特爾主教教堂唱詩台外部的深浮雕和淺浮雕。浮雕主題敘述的是救世主和聖母的一生，分為四十一組故事，其中十四組由尚・泰克西爾（Jean Texier）在 1514 年完成新鐘塔的局部後開始製作。這些雕刻的構圖既真實又美麗，人像栩栩如生，衣袍垂墜自然優雅，頭像充滿生氣；不過遍布在壁柱、橫飾帶、基柱線腳所有凸出部位的阿拉伯花紋紋飾或許才是最美的地方，這些紋飾的尺寸非常細小，就算是覆蓋在壁柱上的最大群組，寬度也不過 8 或 9 英吋而已。儘管形貌微小，這些雕刻品蘊含的精神和紋飾圖案的變化卻相當驚人。大量的葉飾、樹枝、鳥兒、噴泉、成排的紋章、撒特[7]、軍旗，以及不同的美術工具，都以同樣的品味一一排列。嵌上 F 字樣的王冠圖案──法蘭西斯一世的花押字──在這些阿拉伯花紋當中顯得相當出色，而從衣袍上可以看出年代，依序是 1525、1527 和 1529。

　　布列塔尼的安妮（Anne of Brittany）為了紀念父母而下令修建的墓碑此時業已完成，並於 1507 年 1 月 1 日安置在南特主教教堂（Carmelite Church at Nantes）的詩班席內，這件作品為天賦異稟的藝術家米歇爾・柯倫貝（Michel Colombe）的傑作，紋飾特別優雅；安布瓦茲主教的紀念碑則設置在盧昂主教教堂（the Cathedral at Rouen），1515 年時由當時的教堂工匠胡蘭特・勒胡克斯（Roulant le Roux）製作。這件作品沒有絲毫義大利風格的痕跡，可視為文藝復興「荼毒」法國本土藝術家的有力證明。

　　1530 至 1531 年間，法蘭西斯一世邀請羅索（Rosso）和普黎馬提奇歐（Primaticcio）到法國，接連又有尼柯羅・德爾阿巴特（Nicolo del'Abbate）、盧卡・佩尼（Luca Penni）、切里尼（Cellini）、特列巴提（Trebatti）、吉羅拉莫・德拉洛比亞（Girolamo della Robbia）等人加入。隨著他們的來訪和楓丹白露學派（school of Fontainebleau）的

[7] 譯注：撒特（satyr）是希臘神話裡的森林之神，上半身是人類，下半身則是山羊的後半身軀。

創立，法國文藝復興因此注入許多新血，接下來我們會陸續說明。

若要從目前粗略的介紹再深入探討木刻藝術的歷史，實在會超出篇幅設定。讀者只須知道，石頭、大理石或青銅上發現的紋飾，很快就應用在木刻作品上，而綜觀工藝美術史，還從未出現比當時更擅長為奢華家具添加裝飾的雕刻師。圖版81和82中富麗堂皇的家具即證實了我們上述的推斷。不過，細心的學生在研究這些紋飾時，一定會發現早期的文藝復興藝術家逐漸遠離常用的葉飾圖案。他開始留意到不同物品的堆疊，以及來自古典時期、凸起完整且形象繁重的怪異奇想（capricci）。最終他會發現一個完全異於義大利風格、只屬於法國的改良形式，比如嵌在小方形或矩形中的傳統渦卷圖案（圖版81圖案17和20）和獎章形的頭像（圖版81圖1和17）。

法國的文藝復興曙光很難從十五世紀的彩繪玻璃中一探究竟。雖然紋飾、頂篷、葉飾和銘文的風格自由而舒緩，但整體風格仍屬華麗曲折，人物表現也受到當時流行的繪畫風格影響。彩繪玻璃儘管賞心悅目，厚度卻比起十三世紀的彩色玻璃薄，特別是藍色部位。大量的彩繪玻璃窗在此時期完成，幾乎所有法國的大教堂都能看到，只是完美程度不太一致。盧昂聖旺教堂（St. Ouen）高側窗的白砂石窗台上就有幾座精美雕像；巴黎的聖傑維教堂（St. Gervais）和馬恩河畔沙龍（Chalons-sur-Marne）聖母教堂也是同一世紀的精彩典範。

法蘭西斯二世、布列塔尼公爵及其妻弗瓦的瑪格麗特（Marguerite do Foix）的陵墓局部。布列塔尼的安妮下令於法國南特主教教堂內建造，1507年由米歇爾‧柯倫貝打造。

文藝復興時期的藝術引進了許多改良做法。一流的大師們開始繪製諷刺畫；在顏料中加入可提升光澤、但不影響色彩豐富度的瓷漆，同時開始大量使用白色。此時的玻璃窗也常使用灰色彩繪法（grisailles），比如尚‧庫桑（Jean Cousin）為文森地區聖禮拜堂（Sainte Chapelle, Vincennes）設計的玻璃窗；其中，天使吹奏第四支喇叭這一扇窗的構圖和繪圖都很值得一看。奧許大教堂（Cathedral of Auch）藏有很棒的阿諾德‧狄莫雷（Arneaud Demole）作品。波維（Beauvais）區也有大量同時期的玻璃窗，尤其以翁奎蘭德‧勒普林斯（Enguerand le Prince）打造的耶穌家譜之窗（Jesse window）最為精緻；頭像較大、人物的姿勢常令人回想到阿伯爾特‧杜勒（Albert Durer）的作品。

　　灰色彩繪法常用來裝飾貴族、甚至是布爾喬亞階級住宅的窗戶，儘管尺寸不大，做工卻相當精緻，在繪畫和排列組合方面已臻於完美境界。

　　近十六世紀末時，此類藝術開始走下坡，許多玻璃彩繪師因此失業，連一向火紅的貝爾納德‧帕利希（Bernard de Palissy）也面臨巨大的事業困境，但他終究保有良好聲譽。因為這位藝術家，我們才有幸見到拉斐爾為其庇護者蒙莫朗西統帥（Constable Montmorency）的宅邸埃庫恩城堡（Chateau of Ecouen）設計、以邱比特與賽姬（Cupid and Psyche）神話為主題的灰色彩繪畫。

　　文藝復興風格的紋飾很早就傳到德國，但花了很長的時間，直到書本和版畫的傳播才加速德國人的接受程度。早期常有德國和法蘭德斯藝術家離鄉背井到義大利人師的工作室研修，包括花了大半輩子待在義大利、於1464年逝世的布魯日的羅傑爾（Roger of Bruges）、赫姆斯科克（Hemskerk）和阿爾伯特‧杜勒等人，對德國人的影響特別大。杜勒的許多版畫作品展示出他對義大利設計的掌握與完美詮釋，有時偏向他的導師沃爾格穆特引進的哥德風格，有時又偏向馬爾坎托尼奧（Marc' Antonio）的拉斐爾式質樸表現。杜勒版畫的流行確實也影響了後人的品味，比如彼得‧費雪（Peter Vischer）就是首位將義大利造形藝術（plastic art）帶入德國並引為風潮的人。儘管極盛時期的德國文藝復興並不那麼純粹——但德國人在手工技藝而非腦力上的勤奮不倦，很快練就成為精工方面的佼佼者；帶狀紋飾、珠寶形貌和形態複雜的奇獸，大多展現生動而不是優雅感，取代了早期義大利和法國阿拉伯花紋的細緻典雅（詳見右頁版畫）。

1598 年德國小大師時奧多雷‧德布利（Theodore de Bry）的阿拉伯花紋作品，風格模仿義大利，但加入飾帶、諷刺畫、珠寶等元素。

現在該是時候從美術領域轉進工業藝術的話題，也是時候追溯當代生產者重現文藝復興設計的表現形式。從一成不變且難以多做變化的玻璃和瓷器產品來看，歷史上沒有一種風格比它們還要完整且令人滿意，因此我們得用三幅完整的圖版（圖版78、79、80）來輔助闡明。圖版上的多數圖案取自義大利「馬約里卡陶器」（Majolica），再來我們將討論這些趣味十足的造形和紋飾，並找出其特色所在。

釉陶藝術看起是由摩爾人引入西班牙和巴利亞利群島（Balearic Isles），而且摩爾人老早便將此技術應用在裝飾建築物的彩色磁磚上。馬約里卡陶器之名，據說源自於馬約卡島（Island of Majorca），上釉的陶器製造技術從此地傳入義大利中部，而這種說法，更在義大利人早期開始以幾何圖案和具有撒拉遜[8]（Saracenic）特色的三葉草葉飾做為紋飾（圖版79和80的圖案31和13）後更具說服力。此技術最早應用在砌磚工程的多彩凹瓦上，之後則做為蠟彩地板的材料。此陶器的製作大約是1450至1700年間在諾切拉（Nocera）、阿雷索（Arezzo）、卡斯提城（Citta di Castillo）、弗利（Forli）、法恩札（Faenza，即彩瓷 fayence 一詞的由來）、佛羅倫斯、斯佩羅（Spello）、佩魯吉亞（Perugia）、德魯塔（Deruta）、波隆那、里米尼（Rimini）、費雷拉（Ferrara）、佩薩羅（Pesara）、費爾米尼亞諾（Fermignano）、卡司特·杜蘭特（Castel Durante）、古比歐（Gubbio）、烏爾比諾（Urbino）、拉文納（Ravenna）和阿布魯佐（Abruzzi）大區的許多地區大量生產；不過真正讓釉陶聲名大噪的其實是佩薩羅小鎮。一開始釉陶稱為「半馬約里卡」（mezza majolica），通常被製成厚重粗糙的厚重餐盤。瓦片呈暗灰色，背面帶暗黃色。質地含沙而顯粗糙，但多半呈珠光色調，從中隱約透出金色和多色光澤。帕薩里[9]（Passeri）和其他人相信這種「半馬約里卡」應該是在十五世紀時製造，之後才出現超越它的「上好馬約里卡」（fine majolica）。

另一種上釉陶器的製法是1399年出身佛羅倫斯的盧卡·德拉·羅比亞（Luca della Robbia）發明，據說他曾以此技術製造出一種混合銻、錫和其他礦物元素的物質，將其當成亮光漆塗抹在美麗的陶像和淺浮雕表面。羅比亞家傳的亮光漆祕方一直到1550年，才因為最後一名家族成員逝世而失傳。許多佛羅倫斯藝術家都曾經嘗試恢復羅比亞的做法，但因為難度太高所以成功的案例不多。羅比亞的淺浮雕多以宗教為主題，上面通常有純白發亮的人像，眼睛呈深色以加強人物的臉部表情，並以深藍色來襯底。羅比亞的追隨者引進自然色調的環狀花飾和果飾，有些人會將人像的衣著上色，人體的部分則保留原貌

[8] 編按：撒拉森人（Saracen）為居住在敘利亞和阿拉伯沙漠中的遊牧民族，泛指亞洲和北非的伊斯蘭教徒。
[9] 編按：帕薩里（Giambattista Passeri）為本文參考資料 "Histoire des peintures sur majoliques faites à Pesaro et dans les lieux circonvoisins, décrite par Giambattista Passeri, ... traduite de l'italien et suivie d'un appendice par Henri Delange" 一書之作者。參考書目請詳見文末。

不上釉。帕薩里主張，多彩釉漆的發現遠遠早於十四世紀大量製造陶器的佩薩羅小鎮；不過儘管早就出現色彩與藝術的結合做法，卻要到1462年當卡利（Cagli）的馬提歐・迪拉涅雷（Matteo di Raniere）和錫耶那（Siena）的席蒙內・迪皮科羅米尼（Simone dei Piccolomini）來到佩薩羅繼續生產當地原本的陶器時才開始建立名聲。也可能是因為他們受到羅比亞作品的吸引才來到此地；羅比亞當時在里米尼為西吉斯蒙德・潘多爾弗・馬拉泰斯塔（Sigismond Pandolfo Malatesta）工作，他本人及其家族對亮光漆的發明過程三緘其口，也因此坊間傳出了許多謠言。我們認為，這個祕方的關鍵在於如何徹底鍛煉並燒製大量陶土、而不是保護釉料，這個部分少有創新或保密的必要。

多彩色澤和光輝透明的白色，是上好馬約里卡陶器和古比安陶器（Gubbian ware）的主要特徵，上頭的金屬色澤主要來自鉛、銀、銅、金的調製品，在古比安陶器上的施用表現可說是冠絕群雄。陶器上白光閃耀的部分則來自含錫的亮光漆，此種漆在加熱烘烤至一半的過程中，陶器表面會陷落，使此前畫上的圖案很快烘乾定色；也難怪我們在畫作裡經常看到不準確的描繪。

海牙一間博物館收藏的早期佩薩羅陶器，上頭有一組寫著像是 "C. H. O. N." 的暗號。龐吉里歐尼（Pungileoni）也提到另一件作品上有 "G. Λ. T." 幾個字母交錯而成的記號。這類範例很罕見，因為器皿創作者很少會在作品上署名。

陶器的主題通常與聖經裡的聖人和歷史事件有關，不過多以聖人為主，盛行到十六世紀，才被奧維德（Ovid）和維吉爾（Virgil）的作品內容取代，不過引用聖經的設計仍有人使用。這類主題一般都會取一段文本中的文字用藍色寫在陶盤底部做為簡單介紹，以歷史、古典和當代名人的肖像為主、配上人名的紋飾，相對於神聖主題是很晚才出現的風格。這些主題皆以平淡、單調的方式繪製，可能添上一些陰影，並環繞簡陋的撒拉遜紋飾，與後期圭多巴爾多（Guidobaldo）主政期間流行的拉斐爾式阿拉伯花紋截然不同；至於器皿上的多彩水果浮雕，可能是以羅比亞陶器為靈感。

由於公爵的收入大減，繼任者對陶器的興趣也不大，陶器的風潮因此消退；此現象更在東方瓷器引進、為富人階級大量使用後加遽。即使此時歷史主題不受重視，馬約里卡陶器上仍有精緻的鳥類、獎盃、花朵、樂器、海怪等紋飾，只是顏色愈顯淡薄，最後更被賽德樂家族[10]（Sadeler）和其他佛萊明人的雕刻作品取代。儘管當時樂葛特・斯托帕尼主教（Cardinal Legate Stoppani）曾力圖復興，但在種種原因之下，陶器的製作急遽下滑。

[10] 編按：賽德樂家族（Sadeler）為十六、十七世紀時歐洲最著名的雕刻世家。

佩薩羅鎮出產的上好馬約里卡陶器在圭多巴爾多二世主政期間達到巔峰，受到君主大力讚賞。自此，佩薩羅的馬約里卡陶器和烏爾比諾的陶器如出一轍，兩地的產品難以分辨、質地相當，同一群藝術家在兩地的陶器工坊之間來回穿梭。1486 年起，帕薩羅的陶器公認在義大利器皿中獨占鰲頭，當時的佩薩羅領主還因此頒布保護令，不但明文禁止外地陶器進入該城，犯者處以罰款並將貨品充公，任何外來花瓶必須在八天內運出城去。此保護令為 1532 年由弗朗切斯科・瑪莉亞一世（Francesco Maria I）訂定。1569 年，圭多巴爾多二世更同意讓佩薩羅的喬柯莫・蘭弗朗科（Giacomo Lanfranco）擁有為期 25 年、其中罰款達 500 盾的專利權，因為他發明了以浮雕方式製作古典樣式的大尺寸花瓶，甚至在作品上應用黃金。此專利讓蘭弗朗科父子免去了所有稅收和關稅的負擔。

由於馬約里卡陶器的多樣性和新奇程度，成為多數領主致贈給外國王族愛不釋手的選禮。1478 年，柯斯坦薩・斯福爾薩（Costanza Sforza）派人送「土製品」給教宗思道四世（Sixuts IV）；在偉大的羅倫佐 [11]（Lorenzo the Magnificent）致羅伯特・馬拉提斯塔（Robert Malatista）的信函中，也曾表達對相似之贈禮的感謝。此外，圭多巴爾多曾贈予西班牙腓力二世一件由奧拉齊歐・馮塔納（Orazio Fontana）繪製、塔迪歐・祖卡羅（Taddeo Zuccaro）設計的作品，一樣的禮物也曾贈予查理五世。由弗朗切斯科・瑪莉亞二世（Francesco Maria II）致贈洛雷托財庫（Treasury of Loreto）的陶罐組，則是奉圭多巴爾多二世之命，為其研究室而打造。有些陶罐以肖像或其他文字做為紋飾，全都以藥物或混合物名稱標記，這些陶罐有藍、有綠還有黃色，其中的三百八十件仍存放此地。帕薩里以一種有趣的方式，也就是根據工匠繪製紋飾時使用的畫法和他們給委託藝術家的報價，來區分繪有紋飾的陶器。帕薩里對十六世紀中葉皮科爾帕索（Piccolpasso）關於「馬約里卡陶器」的手稿做了一份有趣的摘要；在理解摘要內容之前，得先知道：波隆尼諾（bolognino）等於 1/9 個保羅幣（paul）、大埃居（gros écu）等於 1/3 個保羅幣（約為 5 又 1/8 便士）；里弗爾（livre）等於 1/3 個小埃居（petit écu）、弗洛林（florin）則價值 2/3 個小埃居；小埃居可以寫成公爵埃居（écu ducal），約為 2/3 羅馬克朗（Roman crown，十九世紀時大約價值 4 先令 3 便士又 1 法尋）[12]。

[11] 編按：偉大的羅倫佐指的是羅倫佐·德·麥第奇（Lorenzo de' Medici, 1449～1492）、文藝復興時期佛羅倫斯的實際統治者。他存活的時代正好是義大利文藝復興的黃金時期，他的逝世也代表著文藝復興風潮開始衰退。羅倫佐死後安葬在佛羅倫斯的麥第奇家族墓地。
[12] 編按：波隆尼諾（bolognino）為十二世紀晚期至十七世紀波隆納及周邊城市的貨幣單位；里弗爾（livre）為法國的古代貨幣單位；弗洛林（florin）則是佛羅倫斯鑄造的金幣；法尋（farthing）為英國貨幣單位，約為 1/4 便士。

●獎章紋飾：此類紋飾圖案大多是古今武器、樂器、算數工具和敞開的書卷，通常會以黃豆沙色畫在藍底上。主要在製造省份卡司特·杜蘭特（Castel Durante）販售，每一百件會支付畫家 1 克朗的報酬。這種風格深受十六世紀義大利文藝復興的大理石和石雕藝術影響；範例之作包括帕維亞切爾托薩地區的吉安·加雷佐·維斯康提（Gian Galeazzo Visconti）紀念碑，還有熱那亞皇宮大門的局部銘刻。

●阿拉伯花紋：由一組文字碼鬆散地與繩結、花束圖樣交雜在一起。以這類紋飾妝點的作品通常會運往威尼斯和熱那亞，每一百件可賣出 1 弗洛林。

●橡樹紋飾（cerquate）：因交錯的橡樹枝葉而起名，深黃色圖案繪製在藍底上，因為橡樹是烏爾比諾公爵家族的紋飾特徵之一，所以得到「烏爾比諾之圖」（Urbino painting）之稱。每製作一百件紋飾通常可賺得 15 大埃居。器皿底部除了原本繪製的紋飾，如果多添加一些小故事的圖畫，還能額外賺得 1 小埃居。

●怪誕紋飾：長有翅膀的雄性或雌性怪獸圖案交錯，尾部以葉飾或枝條作結。通常會以白豆沙色畫在藍底上，每一百件可賣出 2 埃居，若是來自威尼斯的委託則價值可達 8 里弗爾。

●葉片紋飾：這類紋飾由幾株帶葉的樹枝組成，點綴整片背景；價格為 3 里福爾。

●花果紋飾：這類小型討喜的紋飾作品多運往威尼斯，每一百件可幫畫家賺得 5 里福爾。另一種相似的紋飾是在多彩的底色上繪製 3 或 4 大片單色樹葉，每一百件約為半個弗洛林。

●青花瓷：白底上繪有精緻、帶小型葉片和花苞的藍色花朵的都稱為青花瓷。這類瓷器每一百件能賺得 2 里福爾以上。極有可能仿造從葡萄牙進口的瓷器。

●寬帶紋飾（Tratti）：主要是以不同方式打結的寬帶，加上從中間延伸出的小支帶圖案，價格也是每一百件 2 里福爾。

●白彩加白瓷（Soprabianco）：在白鉛底色上繪製白色的圖案，器皿的周圍以綠色或藍色繪製邊框；每一百件可賺得半個小埃居。

●區塊紋飾（Quartieri）：藝術家將器皿底部從中心往周邊切分出 6 或 8 個放射狀區塊，每一塊使用一種顏色，上頭再繪上色彩濃淡不一的花束。每一百件可賺得 2 里福爾。

★群帶紋飾（Gruppi）：這類紋飾是在寬帶上以小型花朵點綴，此圖案只比「寬帶紋飾」略大，有時候還會在器皿中央裝飾小幅圖畫，這樣的價格是半個小埃居，沒有加圖僅價值 2 朱爾（jule）。

●花燭紋飾（Candelabri）：此類紋飾是指花束由圖版的一側向上延伸至另一側，兩側留白部位皆以零散的葉片和花朵填滿。花燭紋飾的價格為每一百件 2 弗洛林。從木刻作品中可以看出此主題不但常見、古老，更是深受十六世紀義大利文藝復興藝術家喜愛的主題。

由熱那亞人安德列·多里亞（Andrea Doria）打造，此柱腳為皇宮門廊的一部分。

由熱那亞人安德列·多里亞打造，此局部壁柱為皇宮門廊的一部分。

由熱那亞人安德列·多里亞打造，此局部壁柱為皇宮門廊的一部分。

威尼斯奇蹟聖母教堂（Santa Maria dei Miracoli）小型壁柱的下半部有跳躍的葉卷，出自倫巴底藝術家之手。

　　如要進一步探討特定藝術家作品的優點，喬治・安德利奧大師（Maestro Giorgio Andreoli）、歐拉齊歐・馮塔納（Oranzio Fontana），以及羅維戈的弗朗切斯可・桑妥（Francesco Xanto of Rovigo）的作品將在此討論範疇之外，而羅賓森先生的蘇拉傑斯系列（Soulages Collection）目錄近年針對這個主題各種難題提出的有趣觀點，也非此刻的重點。這些話題的重要程度都比不過法蘭西斯一世御用陶藝大師——堅毅不撓的伯納德・帕利希對法國陶瓷進行的設計和製造的改造來得重要。圖版 79 圖案 1 和 3 取自於帕利希的精緻陶器裝飾，藉此探討許多法國文藝復興其他紀念建築的設計，其作品的地位等同於早期馬約里卡陶器之於義大利文藝復興時期紀念碑的地位。一開始這種風格現蹤於路易十二統治時期的法國珠寶商作品中，雖然正逢安布瓦茲主教大權在握、獲取大量贊助而全力投資藝術的時期，卻是在法蘭西斯一世邀請文藝復興巨匠切里尼（Cellini）前往宮廷之後，才使法國珠寶設計藝術到達巔峰。然而，要想正確欣賞貴金屬工藝的絕佳狀態和特性，就不能不提那令人讚嘆的琺瑯學派，他們在十五世紀、多半是十六世紀的作品，將當時已經應用在金工上的優美紋飾發揚光大。

　　約在十四世紀末，里摩居（Limoges）的藝術家發現不光是古老的內填琺瑯（champlevé enamels），如圖版 77 圖案 1、3、4、8、29、40、41、50、53、57、61；甚至不論是從義大利進口、或者憑金匠一己之力生產的半透明琺瑯，均已不再流行。為此，與其徒勞地競爭，他們發明了一種全新產品，製造過程只需要釉彩專家，不須金匠的雕刻步驟（burin）。起初的製品相當粗糙，只有少數幾件保存至今，加上技術發展緩慢，直到十五世紀中葉才開始有一些典範或是傑作留下。這項技術的製造過程如下：先用尖銳物品在未拋光的銅製器皿上設計圖案，接著蓋上一層薄薄的透明釉料。製作者以粗黑線條描繪先前設計的輪廓線條後，再使用不同顏色將圖案內部著色，大部分仍屬透明，黑線即是掐絲琺瑯（cloissonne）的金線所在。淡紅色區域展現高難度的技藝，首先全部覆上黑色，其他需要加強和調色的部位則加上不透明的白色模子，偶爾略透紅光。最後一道步驟是鍍金和附加仿寶石的物品——這最後的一步也曾經大大影響阿基坦（Aquitaine）地區的拜占庭學派。

　　新技法的完成品，外觀與大型粗糙的半透明琺瑯非常相似，看起來是特意製作成相像的模樣，特別是半透明琺瑯從未製作成大尺寸，因此適合用來填補小幅三聯畫的象牙部位；三聯畫是中世紀富人裝飾房間和祈禱室的必需品。正因如此，我們發現幾乎所有早期的畫琺瑯（painted enamel）都被應用在三聯畫或雙聯畫中，其中許多保有黃銅外框的作品，古董收藏家認為應該來自蒙維爾尼（Monvearni）的工坊，因為上頭經常可見這位大師的姓名字首縮寫。除了蒙維爾尼和尼可拉

特（P. E. Nicholat），以及題名能明確辨識的佩尼寇德（Penicaud）之外，其他藝術家很不幸地只擁有一般中世紀工匠的技術，名聲也就此被埋沒遺忘。

十六世紀初期，文藝復興運動大幅進展；在其他變革方面，繪畫領域逐漸發展出「單彩畫」（camaieu）或「灰色彩繪」的流行品味。里摩居的藝術家工作室曾一度流行新的風潮，造就了所謂的第二代畫琺瑯。第二代的製作過程幾乎與早期淡紅色範例的做法相同，首先是在銅板上覆蓋黑色釉彩，然後使用不透光的白色顏料上亮色調或淡色調的圖案；至於需要額外上色的部位，比如人臉和葉飾，則會根據其濃淡來上釉——整張畫作幾乎都會使用金色，偶爾為了創造特殊的光澤，還會在黑底上加入細薄的金箔或銀箔，稱為「金箔繪」（paillon），最後再疊加一層釉料。上述技法可以在法蘭西斯‧世和亨利二世的兩張圖畫中看到；這兩張畫是李歐納德‧利穆辛（Leonard Limousin）為裝飾聖禮拜堂（Sainte Chapelle）而製作，如今收藏於羅浮宮博物館。

里摩居派藝術家真該大力感謝前一任君主，因為他不僅下令在城裡建造一座工廠，還以「畫家、瓷藝師、國王的侍從」尊稱廠長李歐納德（Leonard），同時還以「利穆辛人」來區分他和當時較為人所知的李奧納多‧達文西。不論從這位利穆辛人早期臨摹德國和義大利人師的作品，或是為名人如吉斯公爵（the Duke of Guise）、蒙莫朗西統帥、凱薩琳‧麥第奇（Catherine de Medicis）製作的肖像畫來看，他確實是一位藝術家——我們必須謹記，這是藝術應用上目前最難駕馭的材料。李歐納德的作品橫跨 1532 至 1574 年，連帶鼓舞了大批同時代的琺瑯藝術家，他們的作品就算沒能超越李歐納德，也都實力相當。當中，值得一提的是皮耶‧雷蒙德（Pierre Raymond）和佩尼寇德、寇特尼（Courtney）兩大家族、尚和蘇珊娜‧寇爾特（Jean and Susanna Court）和帕佩（M.D. Pape）。寇特尼家族中最年長的皮耶（Pierre）不只是一位屬害的藝術家，更因為他為法蘭西斯‧世和亨利二世揮霍建造而成的馬德里城堡（Chateau de Madrid）的外牆打造了有史以來尺寸最大的琺瑯而名聲響亮（其中九件作品存放在克魯尼博物館 Museum of the Hotel de Cluny；另外三件根據拉巴特[13] 先生所說，目前都保存在英格蘭）。我們觀察到在這最後的階段，里摩居藝術家的琺瑯已經跳脫過去精緻神聖物品的限制；相反地，傑出的藝術家並不以設計花瓶、首飾盒、水盆、廣口瓶、杯子、托盤等各種日常生活用具為恥，這些器具之後全都以黑色琺琅瓷為主，再以不透明的白色獎章等圖案做裝飾。在大量製造全新產品時，大部分琺瑯主題多取自德國

[13] 編按：拉巴特（Labarte）為本文參考資料 "Description des objets d'art qui composent la collection Debruge Dumenil" 一書之作者。參考書目請詳見文末。

藝術家的版畫，像是馬丁‧碩恩（Martin Schöen）、依瑟雷‧凡梅肯（Israel van Mecken）等；之後由馬克安東尼歐‧萊蒙迪（Marc'Antonio Raimondi）和其他義大利藝術家取代，因此十六世紀中葉才得以有維吉爾‧索利斯（Virgilius Solis）、特奧多雷‧德布利（Theodore de Bry）、埃提安涅‧德勞尼（Etienne de l' Aulne）和其他大師的作品。

　　十五到十七世紀，畫琺瑯製品在里摩居非常盛行，一直要到十八世紀才真正退流行。最後一群藝術家有諾艾樂（Nouaillers）家族和勞丁斯（Laudins）家族，他們的作品是以非金箔繪而聞名，繪畫風格也難以界定。

　　總結來說，我們只能寄望學生持續培養這種美感，盡量避免文藝復興過於鋪張的風格；因為如果藝術的自由超過政治，須承擔的責任也會愈大。那些只能從作品去探查設計者想像力的風格，設計者特別需要去拿捏自己的想像力。紋飾帶給設計者無限的想像空間，實際的配置卻讓他們必須行為得體，以避免深怕被扒光一樣地做了過度的裝飾。如果設計師沒有任何想傳遞的故事，就讓他以花葉和傳統的元素製作紋飾，專攻視覺上的表現、不引發其他意義上的聯想；如果他真的想直接以物件的表現來吸引目光，就必須有明確的目的。對於文藝復興這種允許、或確實需要與其他藝術領域產生連結的風格，藝術家不應該忽略彼此的整體性和特殊性。將所有藝術形式想像成一個秩序良好的家族，彼此維繫著緊密和諧的關係，不相互超越、爭執、甚至侵略對方的領域。就像文藝復興時代的建築、繪畫、雕塑和最高等的工藝技術，在充分發揮各自的獨特內涵之前必須先行整合一樣，這些藝術風格之間如果也能維持和諧的秩序，必能成就最高貴而華麗的作品，並且因應高度人工社會的複雜需求做最好的調整。

迪格比‧懷亞特
M. Digby Wyatt

参考書目

Alciati (A.) Emblemata D. A. Alciati, denuo ab ipso Autore recognita; ac, quce desiderabantur, imaginibus locupletata. Accesserunt noua aliquot ab Autore Emblemata suis quoque eiconibus insignita. Small 8vo., Lyons, 1551.

Antonelli (G.) Collezione dei migliori Ornamenti antichi, sparsi nella citta di Venezia, colV aggiunta di alcuni frammenti di Gotica architettura e di varie invenzioni di un Giovane Alunno di questa I. R. Accademia. Oblong 4to., Venezia, 1831.

Ba.lt ard. Paris, et ses Monumens, mesures, dessines, et graves, avec des Descriptions Historiques, par le Citoyen Amaury Duval: Louvre, St. Cloud, Fontainbleau, Chateau d'Ecouen, fye. 2 vols, large folio. Paris, 1803-5.

C. Becker and J. von Hefner. Kunstwerke und Gerdthschaften des Mittelalters und der Renaissance. 2 vols. 4to. Frankfurt, 1852.

Bergamo Stefano Da. Wood- Carvings from the Choir of the Monastery of San Pietro at Perugia, 1535. {Cinque-cento.} Said to be from Designs by Raffaelle.

Bernard (A.) Recueil d' Ornements de la Renaissance. Dessines et graves a Veau-forte. 4to. Paris, n d

Chaput. Le Moyen-Age Pittoresque. Monumens et Fragmens d' Architecture, Meubles, Armes, Armures, et Objects de Curiosite du X e au XVIP Siecle. Dessine d'apres Nature, par Chapuy, $c. Avec un texte archeologique, descriptif, et historique, par M. Moret. 5 vols, small folio. Paris, 1838-40.

Clerget et George. Collection portative d' Ornements de la Renaissance, recueillis et choisis par Ch. Ernest Clerget. Graves sur cuivre d'apres les originaux par C. E. Clerget et Mme. E. George. 8vo. Paris, 1851.

D'Agincourt, J. B. L. G. S. Histoire de V Art par ses Monumens, depuis sa Decadence au IV e . Siecle jusqu'a son Renouvellement au XVP. Ouvrage enrichi de 525 planches. 6 vols, folio, Paris, 1823.

Dennistoun (J.) Memoirs of the Dukes of Urbino, illustrating the Arms, Arts, and Literature of Italy from 1440 to 1630. 3 vols. 8vo. London, 1851.

Deville (A.) Unedited Documents on the History of France.
Comptes de Defenses de la Construction du Chateau de Gaillon, publies d'apres les Reglstres Manuscrits des Tresoriers du Cardinal d'Amboise. With an Atlas of Plates. 4to. Paris, 1850.
—— Tombeaux de la Cathedrale de Rouen; avec douze planches, gravees. 8vo. Rouen, 1837.

Durelli (G. & F.) La Certosa di Pavia, descritta ed illusirata con tavole, incise daitratelli Gaetano e Francesco Durelli. 62 plates. Folio, Milan, 1853.

Dussieux (L.) Essai sur l'Histoire de la Peinture sur Email. 8vo. Paris, 1839.

Gailhabaud (J.) V Architecture du V e . au XVI". Siecle et les Arts qui en dependent, le Sculpture, la Peinture Murale, la Peinture sur Verre, la Mosa'ique, la Ferronnerie, fyc, publies d'apres les travaux inedits des Principaux Architectes Francais et Etrangers. 4to. Paris, 1851, et seq.

Ghiberti (Lorenzo). Le tre Porte del Battisterio di San Giovanni di Firenze. 46 plates engraved in outline by Lasinio, with description in French and Italian. Folio, half-morocco, Firenze, 1821.

Hopfer. Collection of Ornaments in the Grotesque Style, by Hopfer.

Imbard. Tombeau de Louis XII. et de Francois L, dessines et graves au trait, par E. F. Imbard, d'apres les Marbres du Musee des Petits Augustins. Small folio, Paris, 1823.

Jubinal (A.) Recherches sur V Usage et VOrigine des Tapisseries a Personnages, dites Historiees, depuis V Antiquite jusqu'au XVP. Siecle inclusivement. 8vo. ph. Paris, 1840.

De Laborde (Le Comte Alexandre.) Les Monumens de la France, classes chronologiquement, et consideres sous le Rapport des Faits historiques et de l'Etude des Arts. 2 vols, folio, Paris, 1816-36.

De Laborde. Notice des Emaux exposes dans les Gaieties du Musee du Louvre. Premiere partie, Histoire et Descriptions. 8vo. Paris, 1852.

Labarte (J.) Description des Objets d'Art qui composent la Collection Debruge-Dumenil precedee d'une Introduction Historique. 8vo. Paris, 1847.

Lacroix et Sere. Le Moyen Age et la Renaissance, Histoire et Description des Mozurs et Usages, du Commerce et de V Industrie, des Sciences, des Arts, des Litteratures, et des Beaux Arts en Europe. Direction Litteraire de M. Paul Lacroix. Direction Artistique de M. Ferdinand Sere. Dessins facsimiles par M. A. Rivaud. 5 vols. 4to. Paris, 1848-51.

Lenoir (Alex.) Atlas des Monumens des Arts liberaux, mecaniqnes, et industries de la France, depuis les Gaulois jusqu'au regne de Francois I. Folio, Paris, 1828.
—— Musee des Monumens Francais: ou Description historique et chronologique des Statues en Marbre et en Bronze, Bas-reliefs et Tombeaux des Hommes et des Femmes celebres, pour servir a V Histoire de France et a celle de l' Art. Ornee de gravures et augmentee d'une Dissertation sur les Costumes de chaque siecle. 6 vols., 8vo., Paris, 1800-6.

Marryat (J.) Collections towards a History of Pottery and Porcelain in the Fifteenth, Sixteenth, Seventeenth, and Eighteenth Centuries, with a Description of the Manufacture ; a Glossary, and a List of Monograms. Illustrated with Coloured Plates and Woodcuts. 8vo. London, 1850.

Morlet (H.) Palissy the Potter. The Life of Bernard Palissy, of Saintes, his Labours and Discoveries in Art and Science, with an outline of his Philosophical Doctrines, and a Translation of Illustrative Selections from his Works. 2 vols. 8vo., London, 1852.

Passeri (J. B.) Histoire des Peintures sur Majoliques faites a Pesaro et dans les lieux circonvoisins, decrite par Giambattista Passeri {de Pesaro). Traduite de l'Italien et suivie d'un Appendice par Henri Delange. 8vo. Paris, 1853.

Queriere (E. de la.) Essai sur les Girouettes, Epis, Cretes, § c, des Anciens Combles et Pignons. Numerous plates of Ancient Vanes and Terminations of Roofs. Paris, 1846.

Renaissance. La Fleur de la Science de Pourtraicture et Patrons de Broderie. Facon Arabicque et Ytalique. Cum Privilegio Regis. 4to. Paris.

Reynard (0.) Ornemens des Anciens Maitres des XV, XVL, XVII. et XVIIL Siecles. 30 plates comprising copies of some of the most ancient and rare prints of Ornaments, Alphabets, Silverwork. Folio, Paris, 1844.

Sere (F.) Les Arts Somptuaires des V e . au XVIP. Siecle. Histoire du Costume et de V Ameublement en Europe, et des Arts que en dependent. Small 4to. Paris, 1853.

Sommerard (A. Du.) Les Arts au Moyen Age (Collection of the Hotel de Cluny.) Text, 5 vols. 8vo. ; Plates, 6 vols, folio. Paris, 1838-46.

Verdier et Cattois. Architecture Civile et Domestique au Moyen Age et a la Renaissance. 4to. Paris, 1852.

Waring and MacQuoid. Examples of Architectural Art in Paly and Spain, chiefly of the \Zth and 16<A centuries. Folio, London, 1850.

Willemin (N. X.) Monuments Francais inedits, pour servir a VHistoire des Arts, depuis le VP. siecle jusqu'au commencement du XVIP. Choix de Costumes civiles et militaires, d' Armes, Armures, Instruments de Musique, Meubles de toute espece, et de Decorations interieures et exterieures des Maisons, dessines, graves, et colories
d'apres les originaux. Classes chronologiquement, et accompagnes d'un texte historique et descriptif, par Andre Pottier. 6 vols, small folio, Paris, 1806-39.

Wyatt, M. Digby, and J. B. Waring. Hand-book to the Renaissance Court in the Crystal Palace, Sydenham. London, 1854.

Wyatt, M. Digby. Metal work and its Artistic Design. London, 1851.

圖版 74

1、8、9 威尼斯奇蹟聖母教堂的淺浮雕
2 威尼斯聖馬可大會堂的淺浮雕
3 圖案 2 的上半部淺浮雕
4、6 威尼斯穆拉諾島聖米凱萊修道院（San Michele in Murano）的淺浮雕
5、7 威尼斯巨人階梯上的淺浮雕

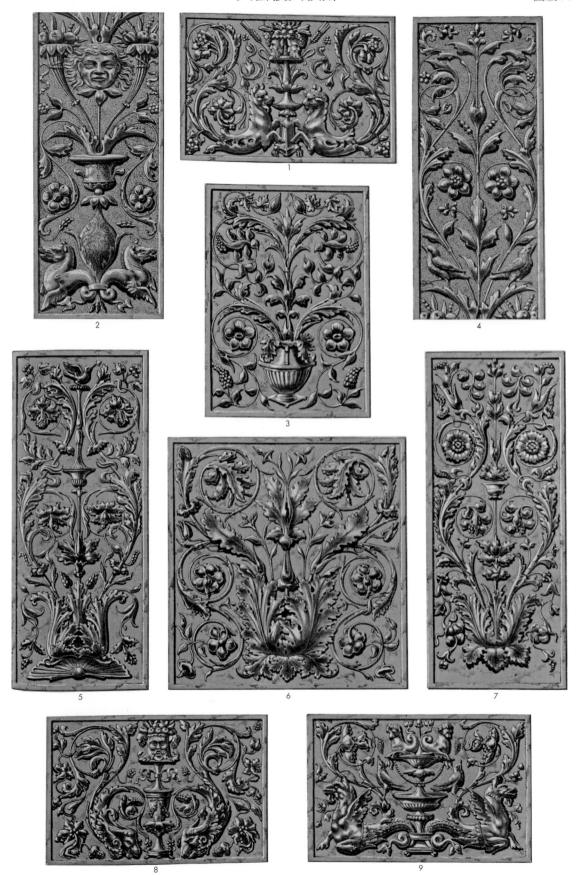

圖版 75

1、2 在瓦爾尼（Varny）教授監督下翻模製作的十六世紀熱那亞主要紀念碑系列作品。

3 取自吉爾貝帝為佛羅倫斯打造的第一道洗禮堂大門。

4、5、8、9、11 取自熱那亞。

6 取自威尼斯。

7 取自威尼斯聖喬凡尼及保祿大殿（Church of Santi Giovanni e Paolo）。

10 取自盧昂的布爾格德魯德酒店（Hôtel Bourgtheroulde）。

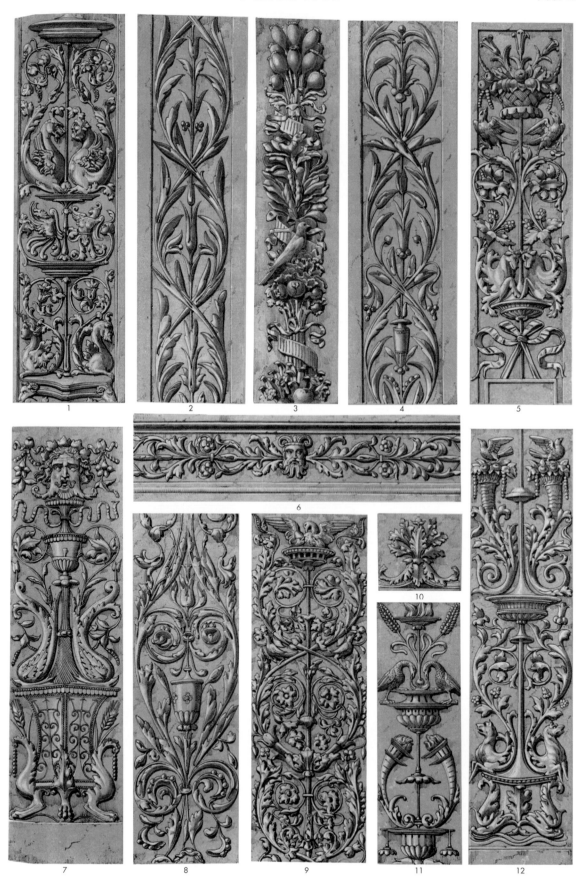

1　　　　2　　　　3　　　　4　　　　5

6

7　　　　8　　　　9　　　10　　11　　　12

圖版 76

1 羅馬人民聖母教堂的淺浮雕，出自老桑索維諾之手。

2 威尼斯奇蹟聖母教堂的淺浮雕

3 盧昂布爾格德魯德酒店的淺浮雕

4 在瓦爾尼（Varny）教授監督下翻模製作的十六世紀熱
那亞主要紀念碑系列作品。

5、7、8、10 熱那亞的淺浮雕

6 布雷西亞馬丁能戈之墓的淺浮雕

9 傑曼‧皮隆（Germain Pilon）作品「優美三女神」基座
上的淺浮雕，現藏於羅浮宮。

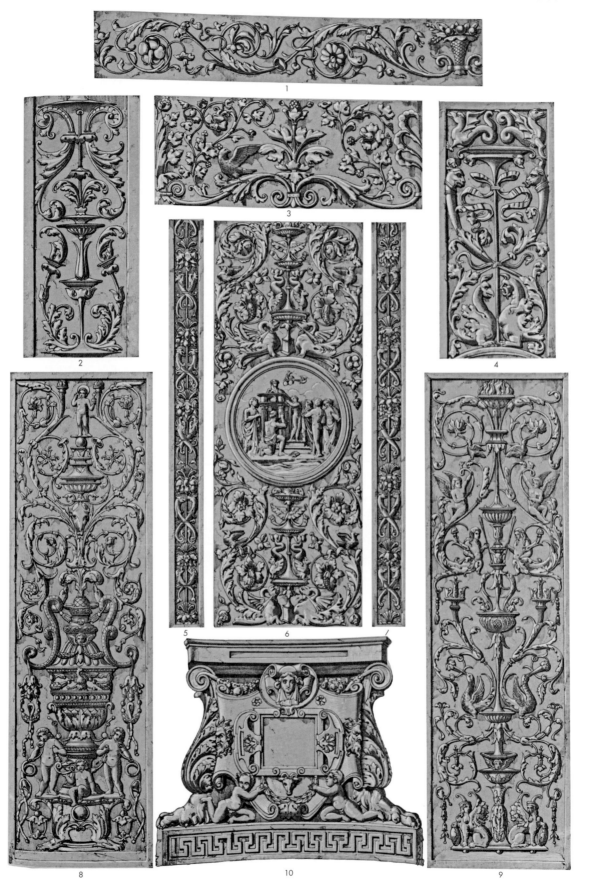

圖版 77

1-3 以內填琺瑯技術上釉的早期里摩居黃銅紋飾，取自巴黎克魯尼博物館。

4-8 同上，後期的作品。

9 克魯尼博物館某幅圖畫的背景紋飾。

10、11 黃金底色上面的琺瑯，取自羅浮宮。

12 現藏於克魯尼博物館的十六世紀鑲銀象牙。

13 現藏於克魯尼博物館的首飾盒。

14 現藏於克魯尼博物館的十六世紀象牙火藥筒。

15-17 克魯尼博物館內的黃楊木火藥筒。

18-20 克魯尼博物館十六世紀的里摩居琺瑯。

21 同上，現藏於羅浮宮。

22-24 黃金底色上面的琺瑯，十六世紀作品、現藏於羅浮宮。

25 現藏於克魯尼博物館的十六世紀黑檀木櫃局部。

26 現藏於克魯尼博物館的十六世紀刀鞘護套內嵌紋飾。

27、28 羅浮宮的十六世紀陶器。

29 現藏於克魯尼博物館、以內填琺瑯技術上釉的里摩居黃銅紋飾。

30 克魯尼博物館的繪製紋飾。

31 現藏於羅浮宮的亨利三世紋章。

32 現藏於羅浮宮的金屬器皿。

33-35 取自羅浮宮內的某件金工作品。

36 現藏於羅浮宮的法蘭西斯二世紋章。

37-39 克魯尼博物館的黃銅雕刻紋飾。

40、41 現藏於克魯尼博物館、以內填琺瑯技術上釉的里摩居銅製紋飾。

42-44 現藏於羅浮宮的十六世紀金匠作品。

45、46 現藏於克魯尼博物館的十六世紀里摩居畫琺瑯。

47 銅製紋飾，出處同上。

48 鑲象牙的黑檀木，出處同上。

49 繪製紋飾，出處同上。

50-53 里摩居的內填琺瑯，出處同上。

54-56 圖畫的配件，出處同上。

57-61 里摩居的內填琺瑯釉瓷。

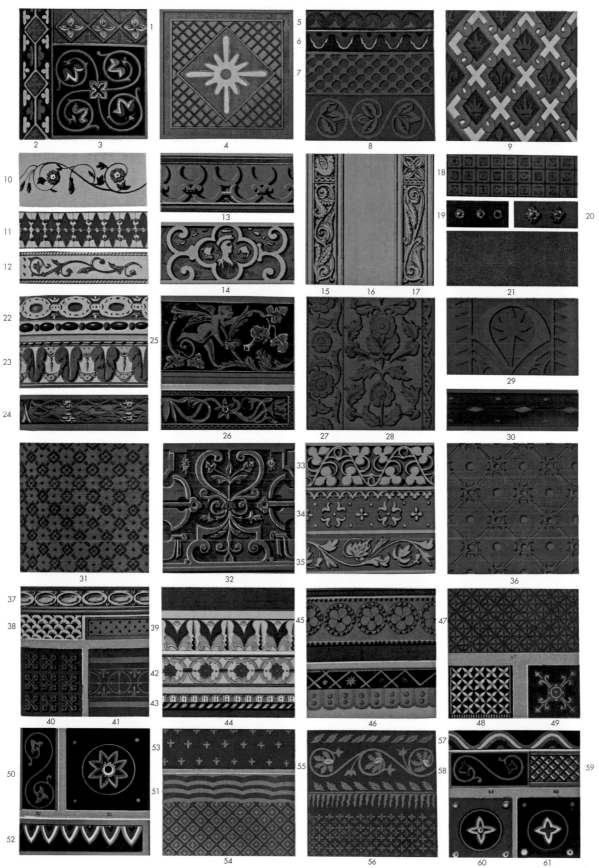

取自羅浮宮（Louvre）及克魯尼廣場酒店（Hotel Cluny）的琺瑯藝品。

圖版 78

1-36 紋飾取自西班牙阿拉伯地區（Hispano-Arabic）、卡斯提亞（Castilian）、法國和義大利的陶器，現存於馬爾博羅大廈博物館；主要產地是佩薩羅、古比奧、烏爾比諾、卡司特·杜蘭特和其他十五、十六、十七世紀義大利城鎮的馬約理卡器皿。

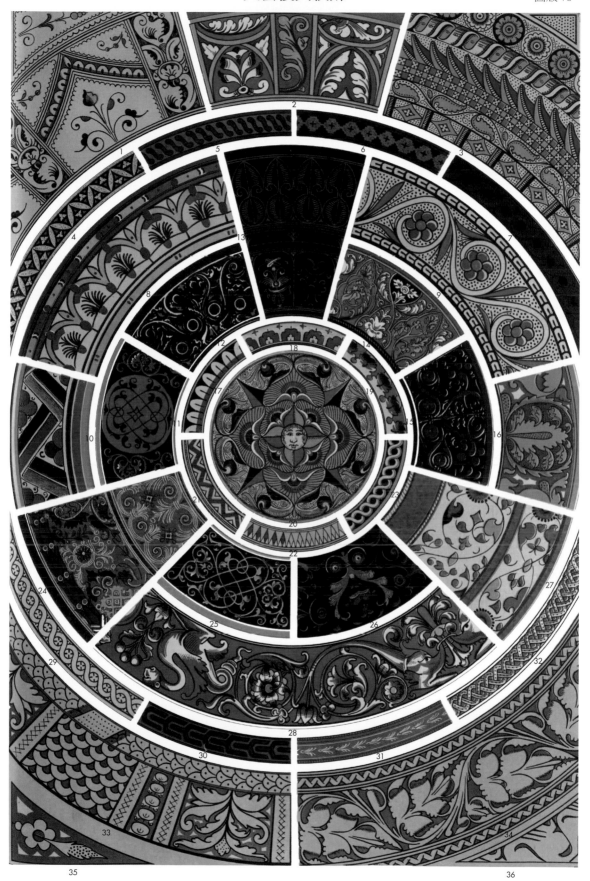

圖版 79

1-3　現藏於克魯尼博物館、由帕利希設計的彩瓷（faience）
或釉瓷上的紋飾。

4-10　現藏於克魯尼博物館的馬約理卡陶器樣本。

11-13　現藏於克魯尼博物館的十五世紀彩瓷。

14-18、21　現藏於羅浮宮的十六世紀彩瓷。

19、20　現藏於羅浮宮的十七世紀彩瓷。

22、23　現藏於克魯尼博物館、上有亮漆的十六世紀德國
陶器。

24-33　現藏於克魯尼博物館的法國、西班牙和義大利陶
器。

34　取自羅浮宮。

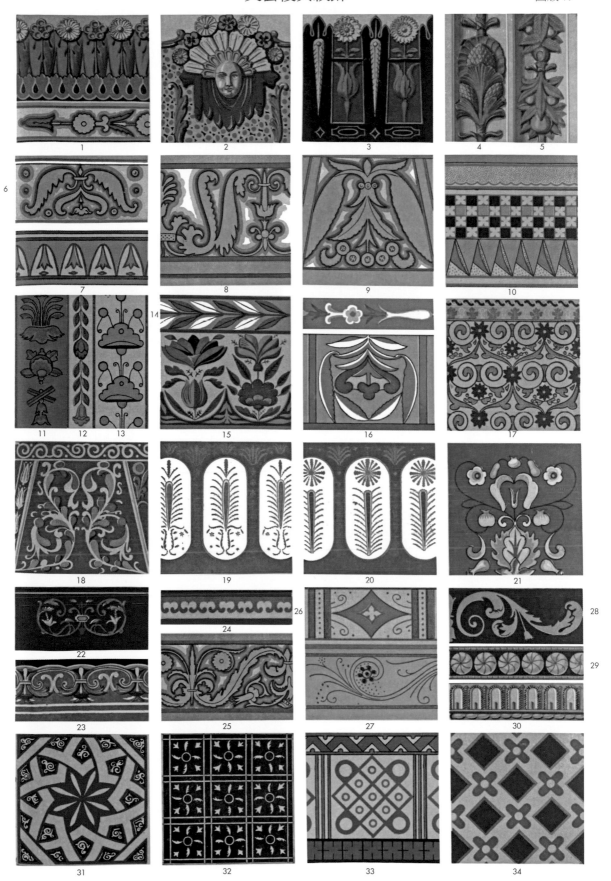

圖版 80

1、2 彩瓷上的紋飾。

3-6 十六世紀彩瓷上的紋飾。

7-10 十七世紀彩瓷上的紋飾。

11、12 取自有金屬光澤的彩瓷。

13 取自十六世紀的威尼斯玻璃花瓶。

14-21 取自十六世紀的彩瓷。

22、23 取自早期的彩瓷。

24-27 取自陶器作品。

28-32 取自十六世紀的彩瓷。

33 取自十七世紀的木刻嵌畫。

34-38 取自釉陶作品。

39-42 取自絲絨上的絲繡。

此圖版的所有圖例皆取自巴黎克魯尼博物館。

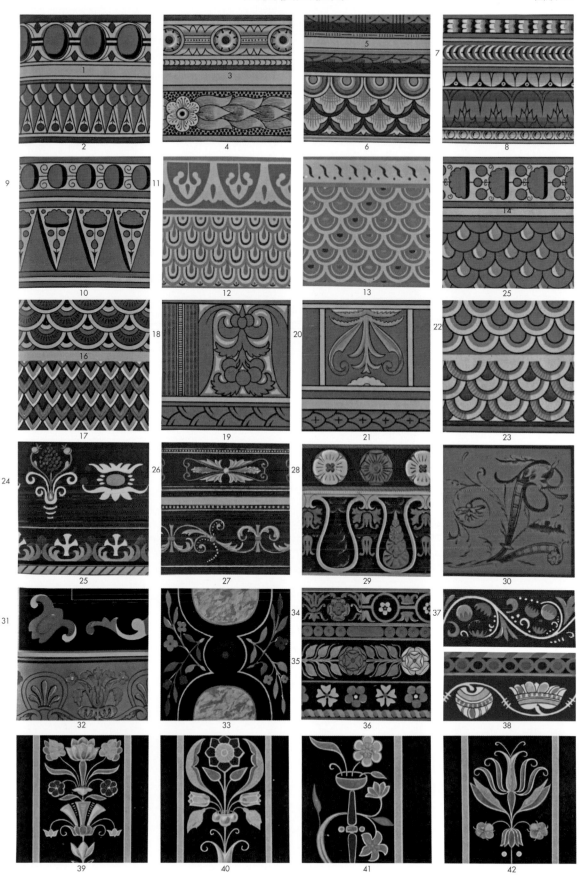

圖版 81

1 現藏於克魯尼博物館的 1554 年木餐具櫃。

2 現藏於克魯尼博物館的十六世紀木刻嵌板。

3 現藏於克魯尼博物館的橡木椅椅背。

4-6 現藏於克魯尼博物館的十五世紀木刻座席。

7-10、25、26、35、36 克魯尼博物館內的家具藏品。

11 克魯尼博物館某處十五世紀末的橫樑末端。

12、13、20、21、39、40 克魯尼博物館內的十六世紀的家具。

14、15 克魯尼博物館內的十五世紀家具。

16 克魯尼博物館內的某間餐具櫃。

17 克魯尼博物館內的十五世紀末單扇窗。

18 雕刻紋飾,取自羅浮宮。

19 黃楊木梳子,取自克魯尼博物館。

22 石刻欄杆,取自阿奈特城堡(Chateau d'Anet)。

23 羅浮宮的某處石刻。

24 克魯尼博物館內某處煙囪的局部。

27-30 蓋隆城堡(Chateau Gaillon)著名的大理石水池雕刻,現藏於羅浮宮。

31、32 現藏於羅浮宮的十七世紀石刻。

33 克魯尼博物館內的木雕。

34、38 取自羅浮宮的蓋隆城堡水池。

37 現藏於克魯尼博物館的十六世紀火繩槍槍托。

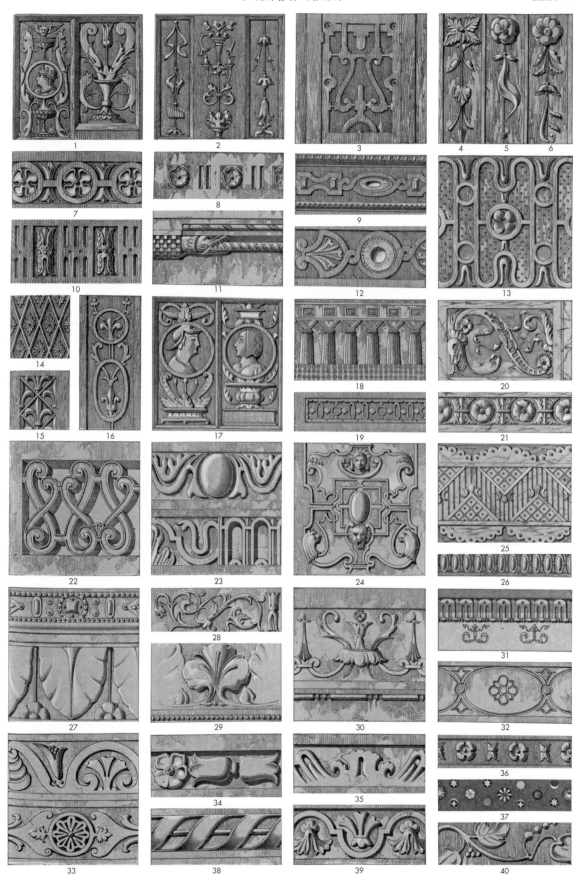

圖版 82

1-9 現藏於克魯尼博物館的十六世紀橡木家具上的紋飾。

10、11、19、34 現藏於克魯尼博物館的法蘭西斯一世寢具。

12、13、14、32、33 現藏於克魯尼博物館的十六世紀橡木家具上的紋飾。

15-17 取自十五世紀的餐具櫃。

18 現藏於克魯尼博物館的 1524 年橡木餐具櫃。

20-29 現藏於克魯尼博物館的十六世紀家具。

30、31 現藏於克魯尼博物館的十五世紀末百葉窗鑲板。

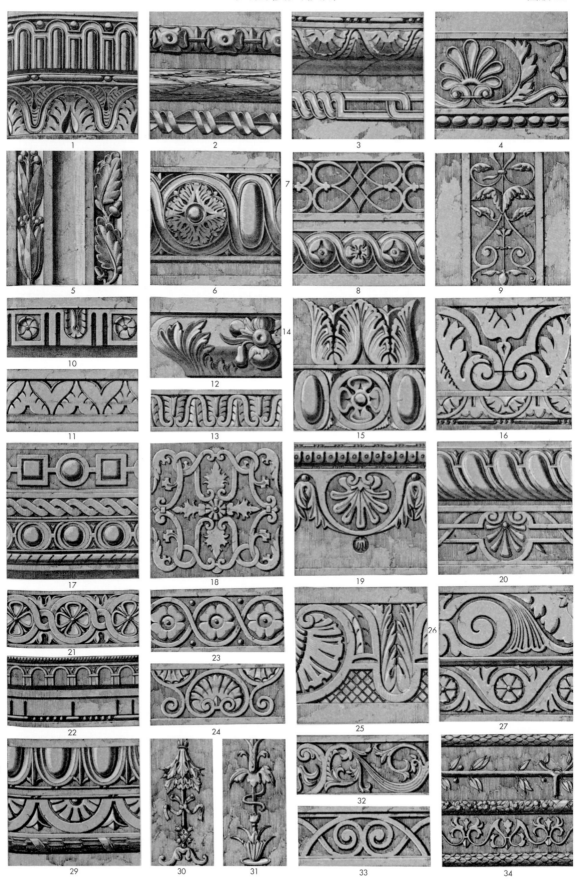

18 伊莉莎白時期
紋飾

　　在說明歸類為伊莉莎白時期的常見特徵之前，我們最好先簡短回顧古典風格[1]在英國復興的起源和進展，一直到十六世紀戰勝晚期哥德風格的過程。復興風格傳入英國的時間最早可以追溯到1518年，當時亨利八世找來托利亞諾（Torrigiano）設計至今仍保存在西敏寺的亨利七世紀念碑，此為當時正統義大利學派（Italian School）的作品。大約同一時期、同一種風格的作品還有在西敏寺內，同樣由托利亞諾設計的里奇蒙公爵夫人[2]（Countess of Richmond）紀念碑。沒過多久，這位藝術家就前往西班牙，但仍有許多義大利人留在當地為亨利服務，風格因此流傳下來。此時期知名的人物還有身兼建築師和工程師的吉羅拉莫・特雷維奇（Girolamo da Trevigi）、畫家巴爾托洛梅歐・潘尼（Bartolomeo Penni）和努恩賈塔・安東尼・多托（Antony Toto del 'Nunziata）、佛羅倫斯著名雕刻家班尼迪托・羅維薩諾（Benedetto da Rovezzano）；以及後期受重用的帕多瓦的約翰（John of Padua），他的重要作品包括1549年設計的薩默塞特府（Somerset House）。然而英國的全新風格，並不完全受到義大利的影響，就我們所知，包括來自根特（Ghent）的古拉德・荷倫布（Gerard Horebout，亦可寫成Gerard Hornebande）、路卡斯・孔內利斯（Lucas Cornelis）、約翰・布朗（John Brown）、安德魯・萊特（Andrew Wright）皆為國王的御用畫師（sergeant-painter）。1524年，知名的霍爾拜因[3]（Holbein）來到英國，對他和帕多瓦的約翰來說，

[1] 編按：古典風格意指古風、古希臘和古羅馬的藝術風格。
[2] 譯注：里奇蒙與德比公爵夫人（Countess of Richmond and Derby）為亨利七世的母親、亨利八世的祖母——瑪格麗特・博福特（Margaret Beaufort）。
[3] 編按：小漢斯・霍爾拜因（Hans Holbein der Jüngere, 約 1497-1543）為十五世紀的著名的德國畫家，因為宗教改革喪失繼續在當地發展的機會，因此遠渡重洋到英國謀求宮廷畫師一職。代表作品有「出訪英國宮廷的法國大使」、「死亡之舞」等。文中記載畫家的死亡年分在後來的文獻中證實應為 1543 年。

他們之所以落腳英國，主要是因為此地新興風格的自然發展，在個人天才和德國教育，以及當地典範和緬懷事物之間不斷擺盪修正，因此重新帶起復興風格中早期威尼斯學派的許多特色，儘管在英國經過了大幅調整。霍爾拜因於1554年逝世，帕多瓦的約翰在他之後仍活躍了好些年，並於1570年左右設計了朗列特（Longleat）豪宅。在1553年愛德華六世的葬禮上，我們也發現（上述）畫家安東尼·多托、尼克拉斯·利薩德（Nicholas Lyzarde）和雕刻師尼可拉斯·莫迪納（Nicholas Modena）的作品（詳見文末參考資料 Archaeol. vol. xii. 1796），此外，許多知名莊園的設計者皆為英國人。稍後，在伊莉莎白執政期間，我們只發現兩位義大利藝術家，一位是佛德里哥·祖切羅（Federigo Zucchero），據說他在佛羅倫斯的住宅是自己設計的，但與其說這棟建築是用來表現他對英國建築風格的影響，不如說是他受到英國建築風格的影響居多；另一位則是泥金手抄本畫家皮耶羅·烏巴迪尼（Pietro Ubaldini）。

　　儘管伊莉莎白時期的風格大致底定，我們仍須探討當時出現的多位荷蘭藝術家：根特的盧卡斯·德赫爾（Lucas de Heere）、豪達（Gouda）的康奈留斯·柯特爾（Cornelius Ketel）、布魯日的馬克·加拉德（Marc Garrard）、哈林（Haarlem）的弗洛姆（H·C·Vroom）等畫家，以及在薩佛克郡（Suffolk）伯爾罕教堂內打造薩賽克斯紀念碑（Sussex monument in Boreham church）的荷蘭人理查·斯蒂文斯（Richard Stevens）、以及建造劍橋大學凱斯學院（Caius College, Cambridge）四道大門——謙卑、美德、榮譽、智慧——並於1573年打造凱斯博士紀念碑的克里維斯的席爾托·哈維斯（Theodore Haveus of Cleves）。這群人之外，同期還有眾多知名的英國藝術家，當中成就最卓越的包括建築師——羅伯特與伯納德·亞當斯（Robert and Bernard Adams）、史密森家族（the Smithons）、布拉德蕭（Bradshaw）、哈里森（Harrison）、霍爾特（Holte）、索爾普（Thorpe）和舒特（Shute，1563年首位以英文著述建築技術專書[4]的作者）、金匠兼珠寶工匠希里亞德（Hilliard）和肖像畫家埃賽克·奧立佛（Isaac Oliver）。以上提到的大部分建築師在十七世紀初期都受到僱用，而當時新風格的相關知識更藉由亨利·沃頓爵士（Henry Wooton）《建築的要素》[5]（Elements of Architecture）一書向外傳播。在詹姆斯一世和查理一世掌權時期，出身荷蘭的伯納德·簡森（Bernard Jansen）和加拉德·克利斯馬斯（Gerard Christmas）兩人因為參與打造河岸街諾森伯蘭府（Northumberland House, Strand）的立面而大受歡迎。

[4] 編按：舒特的著作名為《建築的基石》（The First and Chief Grounds of Architecture）。
[5] 羅馬索（Lomazzo）和德隆姆（De Lorme）的著作據說都在伊莉莎白時期翻譯成英文，但我尚未有幸拜讀。

1619年，詹姆斯一世執政接近尾聲之前，伊尼戈‧瓊斯（Inigo Jones）重建白廳宮（Whitehall Palace）一舉幾乎宣告伊莉莎白風格的沒落；該建築未能展現藝術革命的嶄新樣貌。十六世紀的帕拉迪奧風格[6]（Palladian style）早在這之前就被荷雷修‧帕拉維奇尼爵士（Sir Heratio Pallavicini）運用在其劍橋郡小雪佛德鎮（Little Shelford）的家宅中，雖然尼古拉斯‧史東（Nicholas Stone）及其子這對建築師和雕刻家希望延續舊有風格，尤其在墓碑上，然而此風格仍然很快就被較為單純且非圖像流行式樣的義大利學派所取代。

　　因此，就 1519 年托利加諾在西敏寺的作品，以及 1619 年伊尼戈‧瓊斯開始建造白廳宮的兩個日期來看，我們可以將此世紀絕大部分的作品都歸入所謂的伊莉莎白執政時期。

　　在前述名單當中，我們發現義大利、荷蘭和英國藝術家輪番出現。第一階段、亨利八世主政期間，義大利人主宰著藝術領域，但我們也合理地提出霍爾拜因的地位，因為他的紋飾金工作品——比如他為珍‧賽莫爾（Jane Seymour）設計的手環，還有可能是為國王打造的匕首和刀劍——都展示可媲美切里尼[7]（Cellini）的純潔優雅風格。他在漢普頓宮為亨利八世家族畫的大幅肖像畫上的阿拉伯花紋，雖然怪誕繁重了些，仍仿造十六世紀義大利全盛時期（cinque-cento）的人文藝術模式；而他在1540年設計的聖詹姆士宮（St. James's Palace）神聖禮拜堂，其天花板則與威尼斯和曼托瓦兩地的豐富作品的風格雷同。

　　伊莉莎白在位期間，由於當時英國與荷蘭的政教關係緊密，我們因此見到許多優秀的荷蘭藝術家。雖然他們大多被稱為畫家，但我們要謹記當時的藝術形式之間其實有非常密切的關聯，畫家常被聘來設計繪製和雕刻兩類紋飾的模型、甚至設計建築，他們畫作上的裝飾也頻繁出現紋飾的設計—好比盧卡斯‧德赫爾繪製的瑪麗皇后肖像，上頭就以珠寶葉飾排列出交錯的幾何圖形。我們合理推斷，伊莉莎白女王在位初期，英國藝術肯定因為低地國家和德意志信奉新教之故而深受影響[8]。海德堡城堡（Heidelberg Castle）大約在此時期建造完成（1556～1559年），而且不太可能對英國藝術沒有影響，只要我們都還記得十七世紀初詹姆斯一世的女兒伊麗沙白公主正是此地的波希米亞皇后[9]（Queen of Bohemia）。

[6] 編按：安德烈‧帕拉迪奧（Andrea Palladio, 1508~1580）為義大利文藝復興晚期最具影響力的建築師，他善用的建築語彙包括柱列式的門廊和裝飾繁複的山牆，呈現古典莊嚴的風格。他在 1570 年發表了的《建築四書》（I quattro libri dell'architettura）收錄了多種希臘、羅馬古典柱式及自身作品的平面圖、立面圖與剖面圖，並附有詳盡的尺寸和說明，對當代建築的影響十分深遠。
[7] 編按：本韋努托‧切里尼（Benvenuto Cellini, 1500~1571）是文藝復興時期的義大利雕塑家與金匠。他著名的自傳當中記敘過往周遊列國的豐富經歷、不同藝術家的創作與生活，並且對外在事件多所著墨，為當時社會的忠實寫照。
[8] 西敏寺知名的法蘭西斯‧維爾爵士（詹姆斯一世在位期間）紀念碑，其設計幾乎與十六世紀時布雷達教堂（cathedral of Breda）內拿騷王朝的英格博特（Englebert of Nassau）雕像一模一樣。
[9] 編按：1613 年萊茵普法茲選帝侯、海德堡主人腓特烈五世（Friedrich V der Winterkönig）與英王詹姆斯一世的長女伊莉莎白‧斯圖亞特（Elizabeth Stuart）結婚，藉此鞏固自己在新教諸侯間的領軍地位。

伊莉莎白執政後期和詹姆斯一世掌權期間出現非常多的英國藝術家，除了簡森和克利斯馬斯，多數人都有自己的一席之地。因此可以說此時期的英國藝術相當具有在地色彩。事實上，現在正是時候介紹奧德利莊園（Audrey End）、荷蘭大宅（Holland House）、沃萊頓莊園（Wollaton）、諾爾（Knowle）、伯利莊園（Burleigh）等建築（及其建築裝飾）的英國設計師。因此，我們期待看到亨利八世主政時期藝術家製作的純正義大利風格紋飾，這些作品在上述提及的物品、圖版83圖案1和3上都能看到。伊莉莎白在位期間的作品不僅稍微帶有義大利風格的影子，更完全吸納德國和荷蘭藝術家的紋飾風格。詹姆斯一世在位時，英國藝術家雖然沿襲同樣的風格，但應用範圍較廣，圖版84圖案5和11即取自詹姆士一世執政後期建造的阿斯頓廳（Aston Hall）。此時期的紋飾特色難以稱之為原創，畢竟那只是改造自外國的模型而已。到了十五世紀末，仍然可以在許多義大利裝飾作品如彩繪玻璃和泥金手抄本上見到開放的渦卷造形。朱利歐・羅馬諾（Giulio Romano）的學生朱利歐・克勞維奧（Giulio Clovio, 1498～1578）精心製作的紋飾邊框，大量現蹤在伊莉莎白時期的書卷、飾帶、釘頭和花綵上；同樣的情況也出現在喬凡尼・烏迪內（Giovanni da Udine, 1487～1564）設計的勞倫先圖書館（Laurentian Library），更明顯的還有1545年塞利歐（Serlio）在巴黎出版的建築鉅著[10]卷頭插畫。再說到伊莉莎白紋飾風格的另一項特色，即複雜華麗的交錯的飾帶，我們必然得從被譽為「小大師」（petits maitres）的德國、荷蘭雕刻師的絕妙設計中追本溯源，尤其阿德格樂維（Aldegrever）、紐倫堡的維吉留斯・索利斯（Virgilius Solis of Nuremberg）、奧格斯堡的丹尼爾・霍坡夫（Daniel Hopfer of Augsburg）和德布利（Theodore de Bry）等人，都是十六世紀時將大量雕刻紋飾帶到世上的傑出藝術家。

除此之外，我們也不該忘記十六世紀末迪泰林（W. Dieterlin）的建築和紋飾作品亦展示了華麗且十足伊莉莎白風格的構成表現；克利斯馬斯更將這個「優點」應用在為諾森伯蘭府（Northumberland House）的立面設計上。這些作品正是奠定所謂伊莉莎白紋飾風格的主要來源；我們必須留意，儘管清楚知道裝飾應當（在某些情況下甚至必須）因應不同主題和裝飾對象的材質而有所改變；加上備受尊崇的義大利大師也認同上述美學，在大多數案例中確實謹慎避免將圖像式風格帶進雕塑和建築作品，使其控制在適當的範圍如手抄本、雕

[10] 編按：賽巴斯提諾・塞利歐（Sebastiano Serlio, 1475～1554）為出身波隆那的建築師暨建築理論家，生平總共撰寫八部建築鉅著，後人稱為《賽利歐建築八書》。本文所指 1545 年出版的作品為其中的第一、二書《Il primo -[secondo] libro d'Architettura di Sabastiano Serlio》

刻、大馬士革金工，和其他純紋飾的物品之中——然而，此時期在英國受僱的藝術家卻反倒將圖像式的紋飾風格引進藝術的各個分支，甚至以雕刻做為媒介，在建築物上大肆複製這種花俏做法。

說到伊莉莎白時期的紋飾特色，外界描述的不外乎是各種既怪誕又複雜的穿孔渦形圖案和捲曲的邊線；偶爾呈幾何排列、但一般多為排法流動多變的交錯飾帶，如圖版83圖案12、圖版84圖案26和27；寬帶和裝有釘頭的飾帶；彎曲且斷裂的輪廓；花綵（花圈或花環）、水果和打褶造形穿插在粗糙的人像之間；怪獸和動物造形以外布滿一大片自然流暢的枝幹和葉飾，如圖版83圖案7，這件尊貴的作品至今仍保存在約克夏郡柏頓艾克尼（Burton Agnes）地區的畫廊天花板上。球形和菱形毛石砌（rustication）的間隔多以葉飾或紋章填補；隨意應用奇形怪狀的石拱和托架；雕刻的部分，不論石刻或木刻，都展現出大膽顯著但是粗製濫造的成果。這類紋飾與歐陸復興風格、尤其法國和西班牙的早期案例不同；前者不應用在哥德式建築，而是在本質上具有義大利風格的基礎或建築量體上（除了玻璃窗）：胡亂採納一項又一項建築法則，比如建築外牆有飛簷和欄杆，內牆有橫飾帶和簷板，天花板有的平整、有的則內凹成穹窿；甚至是凹凹凸凸的山牆輪廓，出現在威尼斯文藝復興早期的作品當中。

彩色的菱形圖案——不論是在木刻、巨型雕像的衣著、或掛毯上——多半都表現出比雕刻作品更加精確、純粹的設計感且顏色特別豐富搶眼。大批用來裝飾牆壁和家具的作品，尤其是掛毯，確實多以法蘭德斯織布機（looms of Flanders）製造，而自從第一間織布機工廠於1619年在倫敦的摩特雷克（Mortlake）成立後，只剩下少數仍從義大利進口。

圖版85圖案9、10、11、13最能表現出義大利風格，圖案13實際上甚至是義大利藝術家的作品。同樣頗具義大利特色的圖案12、14、16取自伊莉莎白和詹姆斯一世時期的肖像畫，推測出自荷蘭或義大利畫家之手。圖案1、4、5、15、18雖具有義大利風格，但更著重原創性；圖案6和8則是一般的伊莉莎白風格。精緻的彩色紋飾現仍保存在五金商公司（Ironmonger's Company）收藏1515年份的棺罩上，金色底色搭配形色豐茂的紫色圖案；類似作品還有佛羅倫斯聖靈教堂（Santo Spirito）聖壇前的彩色帷幔（十五世紀作品），可能也是在義大利製造。

牛津聖母瑪利亞大學教堂（St. Mary's Church）保存了一座布道台，上面掛著帶有藍色圖案的金色帷幕；德比郡哈德威克莊園（Hardwicke Hall）則珍藏了一塊以黃色絲綢為底、上面搭配深紅色和金色螺紋的精美掛毯。不過在此類作品中，最華美的典範當屬馬具公司（Saddlers Company）所有，來自十六世紀初期、織有金色圖案的緋紅色絲絨棺罩[11]。儘管上述範例及圖版85大多以兩種顏色來搭配，其他類型的物品上還是能見到不同的顏色；比起一般的顏色，鍍金的部分通常更為搶眼——這樣的品味可能源自於西班牙在新世界發現黃金，導致在查理五世和腓力二世主政期間使用黃金做為裝飾的揮霍情形。舉例來說，查爾特公學（Charter-house）的校董室就保存了一座結合了精美鍍金雕紋和黑色大理石的華麗壁爐台。

到了十七世紀中葉，愈來愈多的特色消失殆盡，我們因為再也看不到華麗、豐富且充滿圖像的作品而感到遺憾，雖說這些特點缺乏規律而且容易造成困惑，但仍舊在觀賞者心中留下一定程度的高貴和華麗印象。

<div align="right">

沃林
J.R. Waring
1856年十月

</div>

[10] 詳見蕭（Shaw）《中世紀藝術》（Arts of the Middle Ages）書中的美麗作品。

参考資料

H. Shaw. Dresses and Decorations of the Middle Ages.
 " The Decorative Arts of the Middle Ages.
 " Details of Elizabethan Architecture.
C. J. Richardson. Studies of Ornamental Design.
 " Architectural Remains of the Reigns of Elizabeth and James I.
 " Studies from Old English Mansions.
Joseph Nash. The Mansions of England in the Olden Time.
S. C.Hall. The Baronial Balls of England.
Joseph Gwilt. Encyclopedia of Architecture.
Horace Walpole. Anecdotes of Painting in England.Archxologia, vol. xii. (1796).
 The Builder (several Articles by C. J. Kichardson), 1846.
Dallaway. Anecdotes of the Arts in England.
Clayton. The Ancient Timber Edifices of England.
Britton. Architectural Antiquities of Great Britain.

圖版 83

1 石造壁爐台的紋飾中段部位，原設立在西敏區的皇宮內，現存於皇座法庭（Queen's Bench）的法官更衣室內。

2 詹姆斯一世時期，布里斯托一處老屋的石刻。

3 亨利八世或伊莉莎白時期，赫爾佛德郡古德里奇堡（Goodrich Court, Herefordshire）內的橫飾帶，出自法蘭德斯工匠之手。

4 伊莉莎白時期威爾特郡佩烏教堂（Church Pew, Wiltshire）內的紋飾。

5、7 詹姆士一世時期，約克夏郡柏頓阿涅斯（Burton Agnes, Yorkshire）的木刻。

6 伊莉莎白時期，諾維奇（Norwich）附近一處房屋門口的木刻。

8 詹姆斯一世時期，貝德佛德郡帕文漢教堂（Pavenham Church, Bedfordshire）靠背長椅上的木刻。

9 詹姆斯一世時期，堡區（Bow）附近朗利舊宮莊園（Old Palace, Bromley）壁爐台上的木刻。

10、15 詹姆斯一世時期，西敏斯修道院的墓碑石刻。

11、12 、13 伊莉莎白時期，薩默賽郡蒙塔秋（Montacute, Somersetshire）的一處木刻。

14 詹姆斯一世時期，克魯莊園（Crewe Hall）的石刻。

16 劍橋三一學院（Trinity College, Cambridge）學堂內的木刻。

伊莉莎白時期紋飾

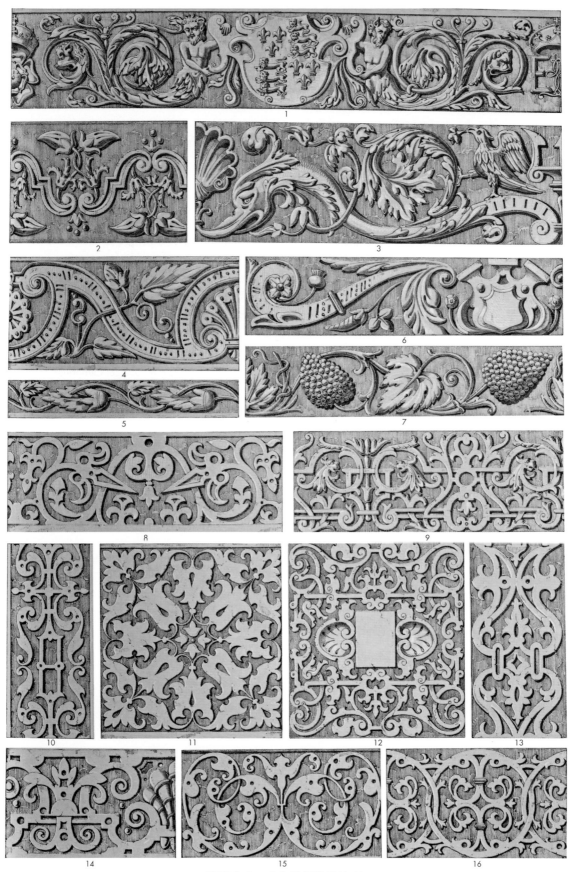

取自十六、十七世紀的手抄本。

圖版 84

1 詹姆斯一世時期，約克夏郡柏頓艾克尼的石刻紋飾。

2 詹姆斯一世時期，肯辛頓荷蘭大樓（Holland House）階梯上繪製的紋飾。

3 荷蘭大宅的木刻。

4 同上。

5 詹姆斯一世在位晚期，華威克郡阿斯頓廳（Aston Hall, Warwickshire）的木刻。

6 取自伊莉莎白時期的某張舊椅子。

7 伊莉莎白時期，西敏區某座墓碑上的石刻。

8、9 詹姆斯一世時期，約克夏郡柏頓阿涅斯的紋飾。

10 伊莉莎白一世時期，恩菲爾德舊宮莊園內的菱形木刻圖案。

11 詹姆斯一世時期，阿斯頓廳的菱形木刻圖案。

12、16 詹姆斯一世時期，貝德佛德郡帕文漢教堂靠背長椅上的木製紋飾。

13、14 取自柏頓艾克尼，查理二世時期的最後一間酒吧。

15、24、26 詹姆斯一世時期，徹什爾郡克魯莊園（Crewe Hall, Cheshire）的菱形石刻圖案。

17 肯特郡小查爾特莊園（Little Charlton House, Kent）大理石壁爐台上的紋飾。

18、20 詹姆斯一世時期，主教門市保羅賓達之屋（Peter Paul Pindar's House, Bishopsgate）的木刻紋飾。

19、21 詹姆斯一世時期，約克夏郡柏頓阿涅斯的木刻紋飾。

22 取自詹姆斯一世時期的某件櫥櫃，由法國人製作。

23 取自詹姆斯一世時期西敏寺的某座墓碑。

25 取自詹姆斯一世時期阿斯頓教堂（Aston Church）的某座墓碑

27 詹姆斯一世在位晚期，華威克郡阿斯頓廳階梯上的木刻。

28 查理二世時期，高門區克朗威爾廳（Cromwell Hall, Highgate）嵌條天花板上的石膏裝飾圖案。

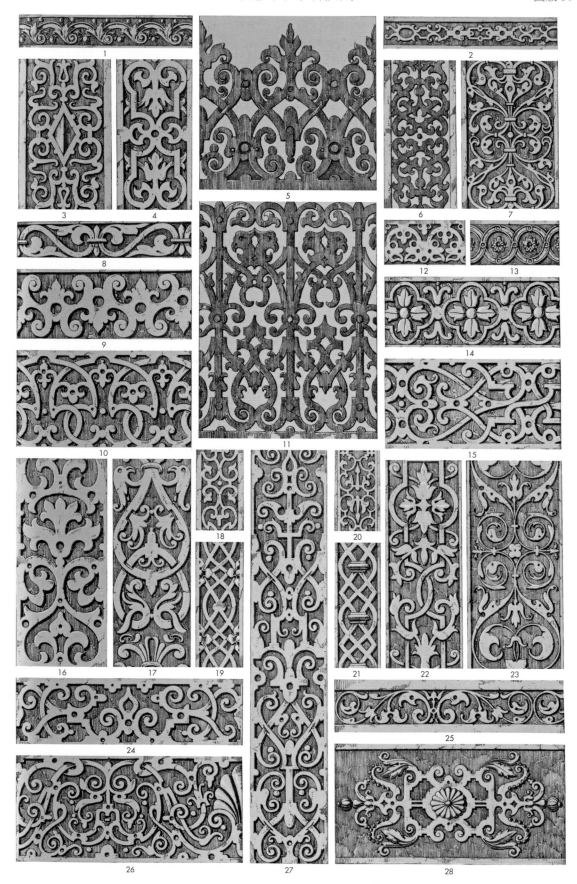

圖版 85

1、15、18 約克夏郡博恩艾涅斯的菱形圖案。

2 劍橋三　學院學堂的菱形木刻圖案。

6、8 同上，屬於詹姆斯一世晚期。

3 取自伊莉莎白時期，西敏區某處墓碑的衣飾打摺圖案。

4 詹姆斯一世時期，恩菲爾德（Enfield）一處老屋的菱形木刻圖案。

5 伊莉莎白一世時期，托特漢姆教堂（Tottenham Church）附近一處老屋的菱形石膏圖案。

7 伊莉莎白時期的針織掛毯（約原樣 ¼ 的大小），為麥金磊（Mackinglay）先生的收藏。淺綠底色，主圖為淺黃、淺藍或淺綠色，輪廓則使用黃色的粗線。

9 伊莉莎白時期，西敏區某座墓碑的衣飾打摺圖案。

10 取自詹姆斯一世時期，肯特郡諾爾（Knowle, Kent）的大馬士革椅罩。

11 詹姆斯一世或查理一世時期的花繡編織，為麥金磊先生的收藏。深紅底色，紋飾使用黃色絲稠，輪廓則使用黃色粗線。

15、14、16、17 伊莉莎白或詹姆斯一世時期，古肖像畫作服裝上的圖案。

13 詹姆斯一世或查理一世時期的花繡編織，出自義大利藝術家之手。

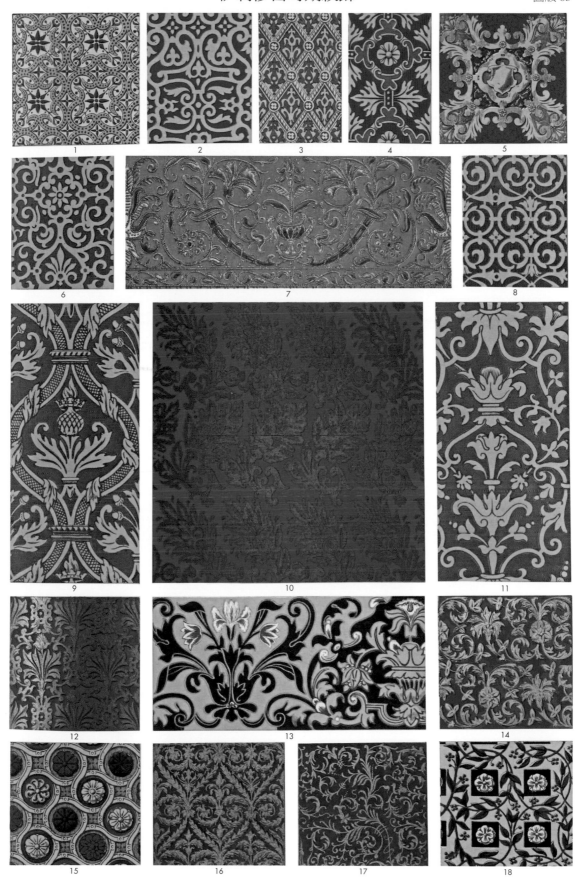

19 義大利紋飾

　　十五世紀時，原本只是片段進行且發展不全的義大利古典文藝復興，一到十六世紀就因為印刷和版畫技術的普及而轉為有系統的蓬勃運動。維特魯威和阿爾伯蒂兩人登載著大量描圖和精采評論的著作循著這些管道，攻占了義大利知名設計師的書架。十六世紀告終之前，塞利歐（Serlio）、帕拉底歐（Palladio）、維尼奧拉（Vignola）和拉斯孔尼（Rusconi）等人投入滿腔熱血的古典文物專門著述也流傳開來。由於十六世紀義大利的社會系統與羅馬王朝時代相差甚遠，對紀念性質的建築物需求也大不相同。十五世紀文藝復興風格的藝術家主要專注在臨摹古典紋飾，十六世紀則轉為古典比例的重建，五大柱式（5 orders）和建築的對稱性是此時關注的重點；純紋飾大多忽略細部，只看中整體紋飾附屬於建築物的裝飾功能。這些藝術形式在十五世紀時經常在大師指揮下的紀念碑工程中同步進行，十六世紀才開始自立門戶。天才的拉斐爾和米開朗基羅可以獨自勝任畫家、建築師和雕刻家三重身分，互不衝突；後期像是貝尼尼（Bernini）和皮埃特羅‧達科爾托納（Pietro da Cortona）雖然也做類似的嘗試，但他們的作品反而成效不彰、令人困惑。隨著藝術規則愈趨複雜，各學派也因為分工系統而崛起。除了少數重大的例外情形，分工的成效顯而易見：建築師關注的大多是平面圖、剖面圖和正視圖，再從中設計出柱式、拱門、壁柱、古典柱式的柱頂等等；畫家大多待在工作室、而非在建築物現場進行裝飾工作，因此容易忽略整體的裝飾效果，只講究如同解剖一般的精準度、明暗對比（chiar'oscuro）、完美構圖，以及色調和筆觸的幅度；上層階級的雕刻家屏棄紋飾的雕刻工作，幾乎只專注在製作獨立的雕像和群像，或是造形特徵重要性大過整體美感的紀念碑。紋飾基本上成為設計以外的偶然或隨興效果，而且大多由次等的藝術家來製作。次頁的木刻圖例是當時十分討喜的紋飾。而以義大利風格繪製的阿拉伯花紋和偶爾使用的灰泥（stucchi），與上述藝術類型大異其趣，值得另外觀察。雖然拉斐爾留下的佛羅倫斯潘多菲尼宮（Pandolfini Palace）、羅馬的卡菲拉利宮（Caffarelli）和後來的斯托潘尼宮（Stoppani）都是非常傑出的作品，但事實上，他是因為擅長阿拉伯花紋才在紋飾藝術領域出名，因此我們不對他做進一步討論。在

此，我們也不討論巴爾達薩雷·佩魯齊（Baldassare Peruzzi），他的作品儘管有趣，但以紋飾來說，因為太接近古典風格而缺乏特色。伯拉孟特（Bramente）除了文藝復興藝術家的稱號之外也沒有其他特殊成就。總之，我們必須從一位擁有熾熱靈魂、不受教條束縛、勇於突破傳統的佛羅倫斯偉大藝術家身上，探詢他那風靡當代所有藝術領域的原創靈感，觀察他恣意揮灑下不可抹滅的非凡成就，及其中不同凡響的獨到品味與純熟技藝。

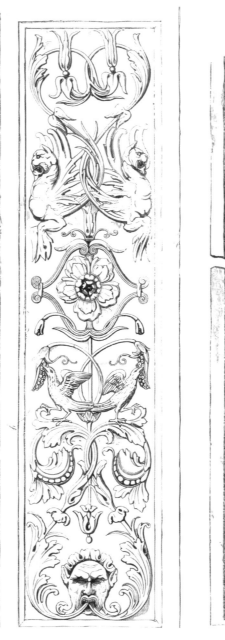

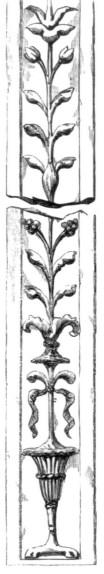

熱那亞某座皇宮內的拱腹嵌畫　　　　熱那亞的直立紋飾

1474 年，米開朗基羅（Michael Angelo）誕生在佛羅倫斯貴族伯納羅提（Buonarrotti）家族，為卡諾薩伯爵（Counts of Canossa）的後代。他師承多梅尼科‧基蘭達奧（Domenico Ghirlandaio），很早就嶄露雕刻方面的天賦，並應邀前往羅倫佐‧麥第奇設立的藝術學校修習。1494 年麥第奇家族被逐出佛羅倫斯，米開朗基羅轉至波隆那從事聖多明克（St. Dominic）的墓碑雕刻工程，過了一陣子他回到佛羅倫斯，在 23 歲以前完成了著名的「邱比特像」，再憑藉此作受邀至羅馬打造「酒神像」。駐羅馬期間的眾多作品當中，奉安布瓦主教（Cardinal d'Amboise）之命雕刻的「聖殤像」如今仍存放在聖彼得大教堂內；另一件偉大傑作則是佛羅倫斯的巨型「大衛像」。二十九歲時他奉教宗儒略二世（Julius II）之命返回羅馬建設教宗陵墓，這座位在聖伯多祿鎖鏈教堂（San Pietro in Vincoli）的「摩西像」和現藏於羅浮宮的「奴隸像」，完成品的規模均比原先設想的還要小。接下來在西斯汀禮拜堂（Sistine Chapel）創作的濕壁畫是他的巔峰之作，令我們見識到崇高的藝術表現及其對當代、甚至後代的深遠影響。1541 年他完成敬獻教宗保祿三世（Pope Paul III）的溼壁畫「最後的審判」。此後，他將漫長的餘生都奉獻在聖彼得大教堂的建設，謝絕所有報酬、致力工作直到 1564 年的過世前夕。

　　米開朗基羅畢生對創新的渴求，幾乎不亞於他對於完美的講究。他在紋飾方面的求新求變絕不會比對其他對藝術類型的要求低。不論是不連續的大型山牆和線腳、流線型托座和渦卷、以個人風格臨摹大自然的作品（不採誇張手法）和建築構圖中均勻的留白，都為藝術領域帶來新的氣象，受到許多缺乏創意的藝術家爭相仿效。羅馬學派的設計風格全因米開朗基羅一人而改變；賈科莫‧德拉波爾塔（Giacomo della Porta）、多梅尼科‧豐塔納（Domenico Fontana）、巴爾托梅洛‧阿曼那提（Bartolomeo Ammanati）、卡洛‧馬代爾諾（Carlo Maderno）和維尼奧拉（Vignola）等人的紋飾作品，從米開朗基羅風格中繼承的缺點卻多過優點，以誇張的手法最為嚴重。佛羅倫斯則有巴喬‧班迪內利（Baccio Bandinelli）和班韋努托‧切利尼（Benvenuto Cellini）這兩位米開朗基羅的崇拜者和仿效者。威尼斯有幸避免了此風格的感染——或者說，抵擋米開朗基羅影響的時間至少比義大利的其他地區都還要長。威尼斯具備這般免疫力的原因，很大一部分是因為威尼斯的代表人物的影響雖不及大膽的米開朗基羅，但走的是較為精緻與獨特的路線；想當然爾，我們必須提到兩位桑索維諾（Sansovino）當中比較偉大的那一位——賈各布（Giacopo）。

　　貴族藝術家賈各布生於 1477 年的佛羅倫斯，他的母親在看出兒子的藝術天分之後，便讓他跟隨當時在佛羅倫斯執業的安德雷‧桑索維諾（Andrea Contucci of Monto Sansovino，第十七篇曾經提過）身邊學習，維薩里（Vasari）曾說，「……那位青年才俊將來肯定成就

卓越。」師父桑索維諾和他的關係情同父子，沒多久賈各布就不再被稱為「塔提之子」（de Tatti），而是「桑索維諾之子」，後來他也順勢沿用了這個姓氏。他的才能在佛羅倫斯獲得認可，甚至被視為天賦異稟的青年，很快就被教宗儒略二世的建築師朱利亞諾·達·桑伽洛（Giuliano da San Gallo）帶到羅馬發展。在羅馬，他引起伯拉孟特的注意，並且（在他的指導下）打造了一座大型「勞孔」（Laocoon）蠟像，與其他藝術家如著名的西班牙建築師阿隆索·貝魯格特（Alonzo Berruguete）一較高下。桑索維諾勝出後所製作的青銅像，最終為洛林紅衣主教（Cardinal de Lorraine）所有，並於 1534 年隨主教運至法國。此時，桑伽洛因病離開羅馬，伯拉孟特於是讓賈各布頂替前人、與當時為教宗儒略二世繪製托雷伯吉亞（Torre Borgia）一處天花板的皮耶特羅·佩魯吉諾（Pietro Perugino）同住，佩魯吉諾非常欣賞賈各布的才華，同意讓他幫忙製作蠟模。賈各布陸續結交盧卡·西諾萊利（Luca Signorelli）、米蘭的布拉曼提諾（Bramantino di Milano）、賓杜里喬（Pinturicchio），還有曾以評述維特魯威著作出名、最終也受儒略二世重用的塞薩雷·切薩里亞諾（Cesare Cesariano）等友人；此時他正當前途無量，卻在重病下返回故鄉。在佛羅倫斯受僱喬凡尼·巴托里尼（Giovanni Bartolini）時期的傑作「酒神像」，現存於佛羅倫斯的烏菲茲美術館。

　　1514 年，佛羅倫斯城為了迎接教宗李奧十世（Leo X）的到來而展開盛大的準備工作，賈各布設計的各式凱旋門和雕像令教宗滿心歡喜，他在跟隨友人雅科布·薩維亞蒂（Jacopo Salviati）親吻教宗的腳時受到了特殊的禮遇。教宗也旋即任命賈各布為佛羅倫斯聖羅倫佐大教堂設計立面，此作品如此成功，甚至後來米開朗基羅與他角逐立面製作資格時還必須費點心思才能獲勝。對此維薩里表示「米開朗基羅決心求勝。」賈各布並未感到氣餒，他留在羅馬繼續從事雕塑和建築，終究因為成功打敗拉斐爾、桑迦洛（Antonio da Sangallo）和佩魯齊（Balthazar Peruzzi），贏得佛羅倫斯聖若翰施洗者洗禮堂（Church of St. John of the Florentines）的製作權而享有盛名。賈各布在監工時因為摔落重傷而離開羅馬，停擺的大小工程直到克雷芒教宗（Clement）上任後他才又返回羅馬重啟工事。從此以後，羅馬的各項重大建設他無役不與，直到 1527 年 5 月 6 日羅馬被法國攻陷才停歇。

　　賈各布隨後逃往威尼斯尋求庇護，並打算接受法國國王的邀請前去法國工作。不過當時的威尼斯總督安德烈·古利提（Andrea Gritti）說服他留下來重建聖馬可大教堂的穹頂。這項工程大獲好評，他也因此受命成為共和國的首席大師（Proto-Maestro），獲得了房產和薪餉。賈各布在建築改建和整修工程中展現的睿智和勤奮態度，為該城帶來豐厚的收入。駐威尼斯時期的眾多作品——優秀的義大利建築典範——包括韋基亞圖書館（Libreria Vecchia）、威尼斯鑄幣廠

（Zecca di Venezia）、柯納洛府（Palace of Cornaro）、莫洛府（Palace of Moro）、聖馬可鐘樓的涼廊、希臘聖喬治堂（Church of San Georgio dei Greici）、巨人階梯上的雕像、弗朗契斯科·維涅羅（Francesco Veniero）紀念碑、聖靈教堂（the Sacristy）的青銅門。維薩里曾描述他為人隨和、努力、睿智、寬厚、勇敢且活力充沛。他廣為世人尊崇、桃李滿門，有名的學生包括特里伯羅（Tribolo）、索洛梅歐·達尼斯（Solosmeo Danese）、費雷拉的卡塔涅歐·吉羅拉莫（Cattaneo Girolamo）、威尼斯的賈科波·柯隆納（Jacopo Colonna）、那不勒斯的路可·拉涅亞（Luco Laneia）、巴爾托洛梅歐·阿瑪納提（Bartolomeo Ammanati）、布雷西亞的賈柯波·德梅蒂耶（Jacopo de Mediei），以及特倫特的亞歷山德洛·維托里亞（Alessandro Vittoria）。他於 1570 年十一月二日逝世，享年九十三歲，（維薩里表示）「就算他的死亡是自然造化，威尼斯仍然慟悼這位偉人。」在桑索維諾的正面影響下，威尼斯學派的青銅紋飾因此名聞遐邇。

話題從義大利轉到法國，讓我們繼續討論法國的情形。法國的藝術進程因為一群為法蘭西斯一世服務的「楓丹白露學派」義大利藝術家而中斷。主導此學派的是最受歡迎的普烈馬提喬（Primaticcio），這位大師的繪畫風格依循米開朗基羅的比例系統，也就是將修長的肢體嵌入刻意塑造的明顯曲線中；楓丹白露畫派大師對於衣袍皺褶的絕妙處理和刻畫，對當地藝術家造成深遠的影響，不只在相關的藝術類別，紋飾方面也是如此。服裝部分，別緻的捲曲皺褶不採一般自然的垂綴方式，以便填補構圖的空缺，而此一手法也被套用在類似的元素上，「飄揚」的特色因此大量出現在同一派藝術家的作品當中，反映出當時繪畫的主流樣貌。在一群出色的藝術家當中，十六世紀初期在法國長大的尚·古戎（Jean Goujon）才智最過人。他的主要作品（至今仍大多幸運保存完好）包括 1550 年巴黎的「無罪者噴泉」和「百位瑞士軍人藝廊」；以四座巨型女子雕像為特色的「卡亞娣德廳」（des Caryatides）也是他的傑作之一。著名的「黛安娜·德·迪波耶」（Diane of Poitiers）又稱「狩獵女神黛安娜」是一座美麗的小型淺浮雕，此外還有他為魯昂聖瑪洛教堂（Church of St. Maclou）建造的木門、羅浮宮庭院的雕刻，以及存放在羅浮宮的「墓旁的基督」。古戎對修復維特魯威著作懷抱著高度熱忱，還因此寫了短文，交由馬丁翻譯向前人的偉大著作致敬。1572 年聖巴多羅繆大屠殺（massacre of St. Bartholomew）期間，古戎在羅浮宮一處鷹架上工作時不幸遭到射殺。比起古戎，另一名懷有更強烈義大利精神的楓丹白露派藝術家巴泰勒米·普何伊爾（Barthelemy Prieur）在蒙莫朗希元帥（Constable Montmorency）的保護下僥倖逃過一劫，元帥的雕像也終究在他的手中安座成功。與古戎和普何伊爾同期的還有極度熱衷米開朗基羅形式的尚·庫桑（Jean Cousin）。就像第十七篇提過的，庫桑主要以打造

查伯特上將（Admiral Chabot）的雕像和卓越的彩繪玻璃設計聞名。在這段藝術盛世期間，聲望最高的是出生盧埃勒芒（Loue, near Mans）附近的傑曼・皮隆（Germain Pilon）；他的早期作品為索樂梅斯女修道院（Convent of Soulesmes）中的雕像。大約 1550 年，父親將他送至巴黎，1557 年他為紀堯姆・杜貝萊（Guillaume Langei du Bellay）製作的紀念碑被設置在勒芒主教座堂（Cathedral of Mans）中；同時期依照菲利貝爾・德洛姆（Philibert Delorme）草圖打造的亨利二世和凱瑟琳・德・麥第奇紀念碑則安座在巴黎附近的聖德尼聖殿。比拉格主教（Chancellor de Birague）紀念碑則是他最好的作品。

著名的「優美三女神」群像鑿刻自一塊堅硬的大理石，本來是要用來支撐保存亨利二世與凱瑟琳・德・麥第奇心臟的容器，現今珍藏在羅浮宮。為了說明皮隆的紋飾特色，我們必須討論這座紀念碑的基座雕刻，請詳見圖版 76 圖案 9。法蘭西斯一世紀念碑的雕像和淺浮雕則由皮隆和皮耶・邦當（Pierre Bontemps）聯手打造；1590 年後，再不見皮隆的新作推出，因此庫格勒（Kugler）認定這就是皮隆的逝世年分。

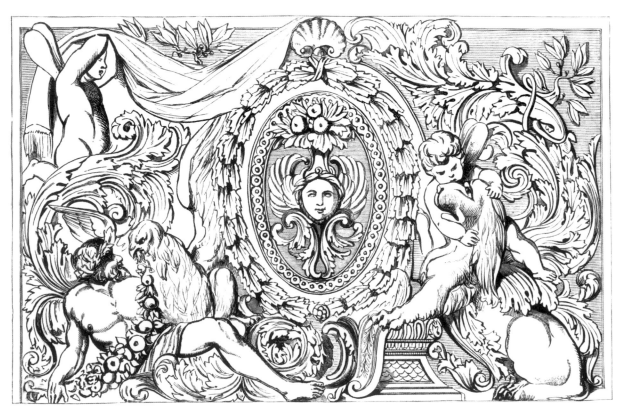

勒波特設計的天花嵌板。

楓丹白露學派的修長人像身軀和刻意營造的優雅曲線，在康布雷（Cambray）的弗蘭卡維拉（Francavilla 或 Pierre Francheville，1548 年生）手中達到極致。弗蘭卡維拉隨後被引薦至法國，認識風格更加顯著的波隆那的約翰（John of Bologna），並在約翰門下學藝多年。這一派風格盛行於 17 世紀上半葉，啟發了路易十四時期的作品；1620 年左右巴黎盧森堡宮（Palace of the Luxembourg）的瑪麗·德·麥第奇宅邸即是此風格的最佳例證。

天資聰穎且創造力旺盛的勒波特（Le Pautre）延續此一風格，請詳見前一頁的木刻圖例。

暫且放下義法兩國的雕刻紋飾，是時候來談談繪畫紋飾的情況了。繪畫紋飾的特別之處在於流行時間不長，在這短暫期間內，人們對保存古羅馬多彩裝飾文物的熱情高漲，因此獲得極好的成果。我們還須謹記，古文物上頭繪製和雕刻的阿拉伯花紋各異其趣；文藝復興早期，雕刻花紋幾乎不受重視，繪製紋飾則被成功模仿，詳見左側由巴喬·半特利（Baccio Pintelli）為羅馬聖奧斯丁聖殿設計的壁柱嵌畫。

繼古羅馬和古希臘雕塑的研究之後，不免俗地會談到在義大利被大量應用的古典大理石和石塊裝飾品，眾多完整或破碎文物在每日的開鑿過程中重見天日——不管是有紋飾的花瓶、聖壇、橫飾帶、壁柱等；成群或單一的全身像、半身像、嵌在圓形獎章或在建築背景上的頭像；水果、花朵、葉飾和動物則在碑牌上交錯排列，搭配著有寓意的銘文。各式各樣的稀世珍寶成功吸引了當時為了臨摹遺跡而前往羅馬的藝術家目光；在將古文物轉化成現代阿拉伯花紋的過程中，早期藝術家幾乎無法避免將原畫作中的物品的雕刻或實體特徵轉移到自己的繪畫作品上。

這種情形可以進一步解釋，為何在許多臨摹羅馬帝國繪製裝飾品的仿作和原作之間會存在如此明顯的差異。在這些聰明的學生當中，表現最出色的莫過於十五世紀後半葉居住在羅馬的彼得羅·佩魯吉諾（Pietro Perugino）。他在古典紋飾方面的高深造詣，隨即展現在受同鄉好友委託裝飾的交易所穹頂上，濕壁畫栩栩如生地重現了古典風格和特定的古物。這一件公認的傑作是在他從羅馬返回佩魯吉亞時完成，創作者對古典藝術的陶醉之情表露無遺。這確實可以說是第一件完整的古典再製品，格外有趣。這件作品不僅替彼得羅帶來「精準重現典雅裝飾風格的頭號人物」封號，也是他的眾多學徒通過試煉的完美之作。

巴喬·平特利為羅馬聖奧斯丁聖殿設計的阿拉伯花紋。

這群參與的學徒當中包括了年僅十六、十七歲的拉斐爾、人稱巴奇雅卡（Bacchiacca）的法蘭切斯科‧烏貝提尼（Francesco Ubertini）和賓杜里喬（Pinturicchio）。我們不免好奇這三位藝術家成名的背後原因。原來，拉斐爾和賓杜里喬曾經聯手裝飾錫耶納圖書館；拉斐爾深入研究作品，創作出梵蒂岡涼廊（Loggie of the Vatican）等建築上獨一無二的阿拉伯花紋；賓杜里喬則在羅馬打造人民聖母聖殿（Sta. Maria del Popolo）的詩班席天花板和波吉亞寓所（Apartamenti Borgia）等。巴奇雅卡對此風格深深著迷，他一生致力於描繪動物和花草等奇獸紋飾，最後終於在義大利闖出名聲，成為此領域的佼佼者。

佩魯吉諾的濕壁畫作品手法靈活、色彩協調、筆觸巧妙、虛實拿捏得當、臨摹得也相當接近古羅馬原畫，不過在收筆和細部描繪的精細程度上，實在無法與喬凡尼‧達‧烏迪內（Giovanni da Udine）和莫爾托‧達‧菲爾特洛（Morto da Feltro）後來的作品相比。

拉斐爾居住羅馬的期間正值教宗李奧十世在位，他奉教宗之命裝飾前任教宗儒略二世時期由拉斐爾的岳父伯拉孟特建造、但尚未完成的拱廊。

由於裝飾主題必須具備神聖性，採用的風格和製作方式必須要與當時羅馬出土的古畫傑作匹敵。拱廊很明顯是由拉斐爾獨立設計，細部則是由他選定的助手來執行，眾人竭盡所能只求實現這曠世鉅作。一雙雙勞動的手，在偉大的烏爾比諾人拉斐爾的精緻品味監督之下，竣工後的涼廊成為藝術圈大為讚賞的對象。我們仔細挑選了能夠展現主要紋飾圖樣的部位，請詳見圖版86。

將這些阿拉伯花紋與古代文物相比確實不太公允，畢竟前者出自於當時最偉大的藝術家之手，裝飾的是最雄偉的重要建築，後者則來自藝術才剛起步的階段；比起帝國時期帶有紋飾的建築物，現存建築物遠不如前者重要，再怎樣也比不上梵蒂岡之於教宗的意義。如果我們比較的對象是凱薩宮或是榮光已經消退的尼祿「金宮」（Golden House of Nero），那還比較合理。

「不管從哪個例子來看，古阿拉伯花紋總是維持縮小的尺度，以符合裝飾主體顯見的範圍，因此花紋的各部位之間通常會有一個主導的比例。古阿拉伯花紋絕不會像拉斐爾的阿拉伯花紋一樣，在主要題材之間出現明顯的尺度差異；拉斐爾的花紋細部有時會莫名放大，有時又小的難以置信，大花紋經常出現在小花紋的旁邊或上面，顯得更不協調，又因為缺乏對稱而使人不悅，裝飾母題的選擇也是如此。因此，拉斐爾幾近華麗的阿拉伯花紋展現出非常小規格、優雅卻微小的花果、動物、人像組合、神廟或風景，以及從花萼長出的迂迴花莖、樹葉和花朵——相較於剛開始提到的古阿拉伯花紋——呈現出異常的比例，如此一來，不只連帶破壞其他裝飾，也摧毀了整體建築的宏偉設計。

最後，在以抽象的概念及其相應的象徵物件來檢視裝飾題材的選擇時，我們發現，比起涼廊上以基督教符號混雜生成的虛構世界，古典作品的題材多半源於神話，在概念的統整上反倒具有優勢。」這一段結論是由研究古代多彩畫法（polychromy）有成的西托爾夫（M. Hittorff）提出，我們很難不同意他的論點。儘管不滿意拉斐爾的花紋組構方式，我們無論如何也不該忽略他和其他同期藝術家在作品細節中施展的獨特和優雅。「走在梵蒂岡往夫人莊園（Villa Madama）的路上，我們一踏入莊園的前廊就發現她的細分區域成效比較容易理解。所有的主要裝飾都依循著較好且較規律的比例，以及較明確的對稱感；儘管那座壯觀的屋頂上頭有多樣紋飾，卻令人感到滿意與平靜。在這裡，所有的主要題材都是古代神話故事的再現，而且蘊含了古畫氣韻才有的整體感。如果我們聽從一般意見，抬頭看向這幅拉斐爾以涼廊為楷模來設計、完全交由羅馬諾和烏迪內執行的美麗作品，我們會看到大師的愛徒們成功避免了破壞品味之舉，不像拉斐爾早期作品在自己與同期藝術家眼中那樣，終於能在一般大眾的奉承之外，得到藝術圈公認的讚賞。」比起梵蒂岡地區大多以白色為底的阿拉伯花紋，這座郊外莊園的花紋有著各種底色——這是羅馬諾不同於拉斐爾或烏迪內的一種繪畫偏好。

　　夫人莊園是由羅馬諾和他的工人一同為教宗克勉七世（Pope Clement VII）建造的，最早則是當時仍為紅衣主教的朱利歐・德・麥第奇（Giulio de Medicis）委託拉斐爾設計。當夫人莊園因為紅衣主教龐貝歐・柯隆那（Pompeo Colonna）為了報復克勉七世燒毀他在羅馬擁有的十四座城堡而遭到局部破壞時，其實尚未完全竣工。儘管這座莊園歷經滄桑，三大拱門的宏偉氣勢仍舊可看出拉斐爾的絕妙設計；卡斯蒂利奧內（Castiglione）寫給烏比諾公爵弗朗切斯科・瑪麗亞（Francesco Maria）的信函和附帶的圖畫，可以證實這就是拉斐爾的設計。

　　夫人莊園是 1537 年由查理五世之女、亞歷山大・德・麥第奇公爵的遺孀瑪格麗特在麥第奇家族資產被徵收之後買下，莊園的取名正是來自於她的夫人頭銜。這幢建築雖然從未竣工，但經過局部整修，瑪格麗特改嫁奧塔維奧・法爾內賽（Ottavio Farnese）之後便居住於此。後來，那不勒斯國王以聯姻方式入主莊園，並奪走了法爾內賽家族的其他資產。

　　拉斐爾的學生和追隨者創作了許多阿拉伯花紋裝飾，他們在這個領域的造詣之高，導致我們分不清羅馬周邊宮廷和莊園的美麗阿拉伯花紋到底都是出自哪些人之手。然而因為拉斐爾倉促離世，這些學徒之間的兄弟情誼也就此中斷，那些曾與他共事的能人奇才帶著在巨匠身邊得到的閱歷前往義大利各地，在四處留下繪製的阿拉伯花紋作品。整體來說，這些藝術家的作品遠離了古羅馬的影響，風格更加圖

像化，不再只是單純的裝飾；十七世紀的阿拉伯花紋幾乎完全融入華麗的裝飾風格當中，正好符合耶穌會大肆建造雄偉建築的思維。到了貝尼尼（Bernini）的黃金時期、博羅米尼（Borromini）成名的後期，灰泥工匠搶占了所有華美裝飾的工作，裝飾畫家只能在天使羽翼間的狹窄空隙、天使與聖人衣袍飄浮的拱頂上，表現一點帕卓·波佐（Padra Pozzo）學派的透視伎倆。

結束阿拉伯花紋的話題以前，或許我們還得再提幾位在各領域有成就的著名藝術家。我們合理推斷，在文物藏量最豐沛地點出土的古代文物，對當地的紋飾風格會有很大的影響。因此羅馬的阿拉伯花紋紋飾學派風格就幾近於古典，而像是曼托瓦、帕維亞和熱那亞等城市，則有其他值得細究的獨特風格與藝術影響力。以曼托瓦的紋飾系統為例，可以大致區分成自然派和接近誇張風格的傳統派，這是朱利歐·羅馬諾和一群在羅馬大受歡迎的異教徒藝術家帶來的影響。圖版87和88，取自公爵大宅棄置廳房內幾幅褪色卻不失優雅的濕壁畫，它們大致上以白色為底。葉片、花朵和卷鬚順著中央的蘆葦盤繞，如圖版87圖案7和9；大自然是這件作品的繆斯女神。其他如圖版87圖案1～6則是簡單的傳統風格，藝術家看似隨意揮灑，畫下重複卻

羅馬馬太宮（Palazzo Mattei di Giove）灰泥天花板的局部，為卡洛·馬爾代諾（Carlo Madeno）所作。

不單調的渦卷和曲線，花萼通常做為畫面重點，再以明顯的線條加以裝飾，時不時還有蔓生的葉飾穿插其中。

　　公爵大宅中另一種迥異的裝飾風格，請詳見圖版88（圖案1、2、4、5）。比起早期較單純的紋飾，這些藝術家脫離了大自然，作品中有更多圖像元素。雖然這並不代表高級且具建築特色的紋飾不能藉由傳統的概念來取得，但我們都認為至少在光陰和色彩方面，應該採用更加簡單平實的手法。構成此類紋飾的元素，在比例上已經或多或少與原有的自然概念產生歧異，創作模式也應該按照想描繪的紋飾對象而有所改變。因此，在圖版87這一類較為精緻的阿拉伯花紋當中，植物是從花園和田野中隨意畫下的；圖版88這種明顯傳統風格的圖例當中，則可能出現細緻的線腳和一些不經意的效果，反倒給人裝腔作勢的拙劣感。（圖版80）圖5，已經很混亂的線條之間穿插著飄揚的飾帶和不太明顯的珠寶圖案，再加上圖1單調的化妝舞會面具和圓錐帽子圖案，可以看出羅馬諾的誇張風格大為失色，而且很不幸這類紋飾的產量過多。長久以來，羅馬諾天馬行空的才華，因為建造大人莊園和其他羅馬作品，以及與一班品味比較單純的藝術家共事的緣故，受到相當的限制，因此也很少有人會批評他的風格；但是當他後來躋身曼托瓦「大師」之列，他卻沾沾自喜，幾乎在所有美麗作品當中都融入了荒謬誇張的元素。

　　圖版88收錄的是羅馬諾設計的阿拉伯化紋，展塊出他身為紋飾藝術家的才能和弱點。他一方面割捨不了對古典的追憶，一方面又太過自負，無法滿足於古典作品的再造；他從古典作品中借用的主題缺乏沉靜之美，很難被視為繼承古典風格的創作。此外，他提取自大自然的靈感也同樣使用不當，比如他總是以粗魯的方式對待花束。但無論如何，他的幻想叫人著迷，手法則是難得的瀟灑和精準，這些都是奠定他在藝術殿堂裡的尊榮地位的原因。「凡布羅缺少優雅，不缺幽默。」（Van who wanted grace, yet never wanted wit）這一句世人對劇作家凡布羅（Vanbrugh）的評價也可以套用在羅馬諾的身上；在那個年代，他的品味就像仲裁者一樣經常失準。羅馬諾輕浮的特色顯現在圖版89、取自曼托瓦得特宮（Palazzo del Te, at Mantua）的紋飾上頭。圖案2，竄出的渦卷紋飾被一個可笑的物體破壞；圖3，滑稽的化妝舞會面具正蔑視著周邊所有優雅的形體；圖4，自然和古典的圖案都被濫用；圖6則「點出」了一個嚴重的「道德」問題。紋飾中本來應該自由配置的主要線條受到了限制，一些既有的樣式卻又隨意表現；這個取材自古典圖案的流水型渦卷，正好背叛了羅馬諾的狂想及品味。

前面討論阿拉伯花紋時，我們提過影響紋飾風格的在地性因素，在早期印刷機器的排版和木版插圖上其實也有同樣的狀況。圖版 90 的圖案 4 ～ 7 和 9 ～ 16 取自 1499 年在威尼斯印製的《語源大典》（Etymologion Magnum），根據當時威尼斯大量的殘片判斷，紋飾的形式和均等的虛實配置明顯受到東方或拜占庭風格的影響。圖版 90 中，許多阿爾定出版社字體（Aldine）的首字母和當時開始在金工製品上雕刻大馬士革波形花紋的做法，看起來可能是出白同一人之手。1538 年的《托斯卡聖經》（Tuscan Bible）內大量以傳統手法演繹的作品，取材的根據則是十六世紀義大利文藝復興時期佛羅倫斯教堂豐富雕像藏品。巴黎出版社的紋飾也同樣得到大師的青睞。

早期巴黎出版社的印刷紋飾產品，取材斯帝凡版本的希臘文聖經（Stephans' Greek Testament）。

斯帝凡（Stephans）本人的作品（圖 29 取自他知名的希臘聖經）、他的學生科林納的作品（圖案 3）、1558 年梅斯・伯恩宏（Mace Bonhomme）在里昂、1574 年席爾多・里何（Theodore Rihel）在法蘭克福、1544 年賈克・德雷斯威德特（Jacques de Liesveldt）在安特衛普、讓・帕雷爾（Jean Palier）與雷諾特・紹狄耶勒（Regnault Chauldiere）在法國等地製作的紋飾細節中，都能見到富有各地色彩但仍保有古典特色的紋飾。

當我們回來討論義大利及其較為單純的風格，並且追溯古典文藝復興現象衰退的「主因」之前，最好先觀察產業裡的其他分支，否則會有失公允。其中最有趣的分支是威尼斯出產的玻璃——令威尼斯聲譽遠播全世界的商品。

1453 年當土耳其人攻下君士坦丁堡，技藝高超的希臘工匠因此流轉到義大利；威尼斯的玻璃製造業者藉機從這群流放的希臘人身上學到了增加產能的方法，也就是上色、鍍金和上釉的技術。十六世紀初期，威尼斯人發明了一種將彩色和乳白色（latticinio）摻入玻璃製品的方法，將美麗且色澤更持久的豐富效果帶入原本不引人注目的特徵之中，與其精緻的造形更加切合。這個機密受到國家等級的保護，只

要有工人洩密、或轉往其他國家工作都將遭到最嚴厲的懲罰。除此之外，穆拉諾島上玻璃工坊的名師備受尊崇，玻璃工匠的地位甚至不同於一般藝術家。1602 年，穆拉諾地區的一枚鑄造金幣上頭刻有島上第一批玻璃工坊創立者之名號，從中我們知道有：穆羅、雷古索、莫塔、畢加利亞、謬提、布里雅提加薩斌、維斯托希和巴拉林等人。 威尼斯人私藏此珍貴機密長達兩個世紀，並且壟斷全歐洲的玻璃貿易；直到十八世紀初，刻花厚玻璃的品味開始流行，玻璃貿易的足跡才遍及波希米亞、法國和英國等地。

　　許多令人驚豔的貴金屬作品也在這個時期完成。儘管當中大多都在羅馬被攻陷時熔毀，小部分用來支付法蘭西斯一世的贖金；毫無疑問的是，更多作品後來又重新流行起來；佛羅倫斯托斯卡尼大公的藏寶閣和巴黎羅浮宮保存、鑲有珠寶與琺瑯的茶杯與其他物件，足已讓我們好好檢視十六世紀金匠和珠寶商的技藝和品味。當時貴族帽飾或仕女頭飾上的華麗珠寶經常以一種金屬做為身份或品牌的識別，這樣的流行延續了好長一段時間。此外，在重要場合贈與禮物的習俗也讓這些國家的珠寶商持續有利可圖，甚至在亂世時期，宮廷附近仍有這樣的習慣。卡托康布雷奇和約簽訂以後（Chateau Cambresis），義大利終於恢復平靜，法國則因為亨利四世繼位而趨於和平；金工藝品的需求量隨之大增。接著呼應法國樞機主教黎胥留（Richelieu）和馬札然（Mazarn）締造的「偉大路易時代」，巴黎金匠克勞德・巴林（Claude

費伊設計的路易十六風格鑲板。

費伊（Fay）為鑲嵌細工作品設計的路易十六風格紋飾。

Ballin）和拉巴雷（Labarre）、文森・裴狄特（Vincent Petit）、朱利安・迪斯豐坦斯（Julian Desfontaines）及其他工匠於是受命聯手在羅浮宮打造許多重要作品。此時期的作品當中，珠寶設計師精心製作的羽飾（aigrette）通常是給貴族階級配戴 。之後，法國的珠寶風格迅速衰退，金工技藝逐漸轉向青銅和黃銅、最後是合金的應用，知名的高提耶（Gouthier）成為路易十六年代廣為眾人追捧的品牌。下方兩張討喜的圖例取自巴黎的雕刻作品，高超的技藝補足了此類紋飾的雜亂和輕浮感 。

　　這種精緻的技藝及其掀起的風潮形成全面的影響；當時的金匠雇用許多畫功了得的製圖師和版畫師來進行設計和圖案創作，許多特有的珠寶樣式自然而然被應用在不同的裝飾用途上。這個現象在德國特別明顯，其中又以薩克森邦為甚，為選帝侯打造的建築上面出現了大量混雜著文藝復興風格和低劣義大利風格的飾帶、螺旋，以及精細的複雜圖案。下方紋飾結合德布利的精準構圖和切里尼的上釉手法，拼湊出一種怪誕的風格，絕對是德布利手中一件極不得體的作品；而同樣的情形也發生在法國人艾提恩・德勞涅（Etienne de Laulne）、吉耶斯・雷葛雷（Gilles l'Egare）和其他人的蝕刻作品當中。

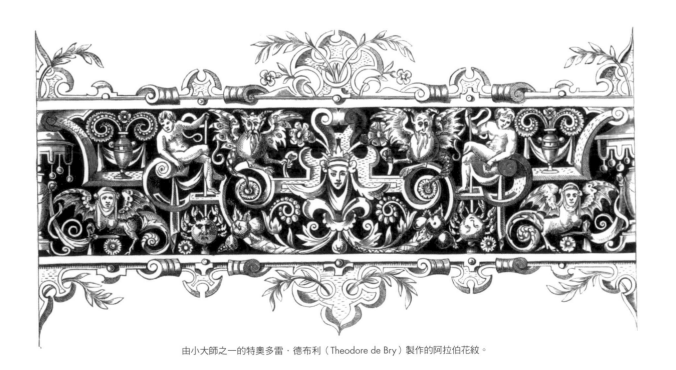

由小大師之一的特奧多雷・德布利（Theodore de Bry）製作的阿拉伯花紋。

在大馬士革波紋流行已久的德國、法國和義大利等地，也有許多同類型雕刻師和設計師受僱來製作波紋作品。

值得留意的是，即便基督教十字軍從大馬士革買入東方武器，甚至偶爾還將文森花瓶（Vase de Vincennes）之類的精品運回歐洲，當時都未曾有人試圖仿造這些作品；直到十五世紀中葉，義大利使用貴金屬來裝飾金屬板型鎧甲以後才逐漸傳開。最早可能是由貿易繁榮的城市如威尼斯、比薩和熱那亞從東方引進，之後才取代米蘭藝術家慣用的鍍金、成為鎧甲的特定裝飾手法。米蘭就好像大馬士革之於東方，扮演著歐洲武器鎧甲製造重鎮的要角。義大利作家稱這項特別的技藝為「在鑲金或鑲銀的鋼鐵中工作」（lavoro all' azzimina）；而此技藝之所以在十六世紀初傳至義大利之外的地方，肯定是因為品味高尚或浮華的法國和西班牙國王，要求旅行中的藝術家將這項技藝傳給自己的御用工匠。巴黎徽章古玩收藏館（Cabinet de Medailles）的法蘭西斯一世盔甲，可說是至今保存最完好的波紋作品。這件盔甲和溫莎城堡英國女王收藏的護盾均出自切里尼之手，但與切里尼的其他名作相比，前二者的人像畫法比較偏向德國奧格斯堡藝術家，而不是切里尼從米開朗基羅作品中習得的大膽風格。

一直到十七世紀中葉，大量採用波紋裝飾的精美盔甲作品分別收藏在羅浮宮、徽章古玩收藏館和軍事博物館（Musee d' Artillerie）；在這些波紋作品和一般盔甲藝品上不時可以見到米開朗基羅、內格羅里（Negroli）、皮切尼尼（Piccinini）和克絲內特（Cursinet）的署名；這種手法在英國則不那麼普遍，更常以鍍金、雕刻、表面描金、描紅來取代，現有的少量作品可能是進口或與外國交戰時掠奪回來的寶物，潘布羅克伯爵（Earl of Pembroke）在聖昆丁一役（battle of St. Quentin）以後帶回英國的輝煌戰甲就是一例。

我們很開心能夠記下這段十六世紀法國紋飾藝術藉由模仿義大利典範而重生的歷史，正因如此，我們實在不太願意探討為何同樣一件事到了十七世紀就產生質變、成為了反效果。

羅倫佐・貝尼尼（Lonrenzo Bernini）和弗朗切斯科・勃洛米尼（Francesco Borromini）這兩位天賦異稟、實則過譽的義大利藝術家的確成功締造了他們人生的巔峰，成為「眾人看齊的對象」，實際上卻對法國藝術造成嚴重禍害。佛羅倫斯雕刻師之子貝里尼生於1589年，很早就展現雕塑方面的天賦；然而他年輕時是以建築師、而非雕刻師的身分謀生。他一生幾乎定居在羅馬，曾經設計包括西班牙廣場的破船噴泉、巴貝里尼廣場（Piazza Barberini）著名的海神噴泉、納沃納廣場（Piazzo Navona）的大型噴泉、宗座傳信大學（College de Propaganda Fide）、巴貝里尼廣場面向斐里斯大街（Strada Felice）的門廊和立面、聖彼得鐘樓（後來遭到摧毀）、蒙特奇特利歐的魯多維科宮（Ludovico Palace, on the Monte Citorio）、知名的聖彼得廣場，

以及聖彼得廣場往梵蒂岡方向的巨型階梯和其他作品。此外，貝尼尼製作的半身像受到歐洲君主和貴族爭相追捧；當他六十八歲時，向來予取予求、不請求他人的路易十四透過教宗轉交一封親筆信邀請貝尼尼造訪巴黎一趟。貝尼尼在巴黎時儘管成果不多，據說每天仍有 5 金路易（golden louis）的薪酬，離開時還獲得了五萬克郎（crown）和兩千克朗的年度津貼，與他同行的兒子則獲得 500 克郎。貝尼尼返回羅馬後，打造了一座向路易十四致敬的騎馬像，如今存放在凡爾賽宮內。除了在建築、雕塑和青銅方面的作品，他還有一件機械發明，而光是在巴貝里尼（Barberini）和奇基宮（Chigi），他總共就繪製了高達五百幅的畫作。貝尼尼於 1680 年逝世。

勒波特設計的紋飾構圖。

1599 年，弗朗切斯科·勃洛米尼在科莫附近出生，少年時期他跟在卡洛·馬代爾諾（Carlo Mardeno）身邊學習，很快就成為一位才氣縱橫的雕刻家和建築師。馬代爾諾過世後，他接替先師在貝尼尼統籌下進行聖彼得廣場工程，卻經常與貝尼尼一言不和。集製圖和設計長才於一身的勃洛米尼，憑藉熾熱的想像與罕見的才能接下大量工作；貝尼尼式的華麗風格，在勃洛米尼千變萬化的奇想下，演變成誇張的風格。在他 1667 年逝世之前，他一直汲汲營營想要推翻所有已知的創作秩序和對稱原則，不僅是為了豐富自己的內涵，也為了獲得當時時尚領袖的讚揚。

他帶入設計領域的特殊手法，包括不成比例的線腳、零碎、衝突又重新接軌的曲線、中斷又曲折的線條與平面，都成了當時的「風尚」，類似的可怕設計在歐洲各地如雨後春筍一般湧現。這股熱潮在法國更是沸騰，不只取代了 1576 年杜塞索（Du Cerceau）雕刻作品中原本靜謐且饒富圖畫意象的風格，還有 1727 年馬羅（Marot）較少人喜愛但更為精緻的作品和 1726 ～ 1727 年的馬麗埃特（Mariette）之作。1725 年勃洛米尼發表的作品，以及 1740 年當時風格還沒不那麼單純的比比耶納（Bibiena）的作品——流通量非常大，就此確定了當時世人對技藝和精緻做工的偏好已經超越了原本簡約美好的品味。屏除這股負面的影響力，路易十四、十五兩位國王在任時期的許多法國藝術家，仍舊在其風格誇張的作品當中展現出難以超越、風情萬種的美麗紋飾。比如路易十四任內勒波特的幾幅設計作品，和路易十五任內布隆德（Blondel）的室內設計都可以看出這些特質。

在宮廷一片歡鬧的氣氛中，德·紐佛熱（De Neufforge）堪稱是理性節制的大帥，他優雅而接近傻氣的執著，充分展現在九百幅手繪的紋飾作品[1]中。繼續討論這群聰穎的紋飾設計師、製圖師和雕刻師，也就是從大君主（Grand Monarque）及其繼任者那裡得到高薪和

費伊設計的橫飾帶，路易十六風格。

費伊設計的橫飾帶紋飾，路易十六風格。

[1] 譯注：佛萊明建築師尚法杭索·德·紐佛熱（Jean-François de Neufforge, 1714 ～1791）在1757至1780年陸續出版的八大卷著作《建築學基礎選集》（Recueil elementaire d'architecture）中收錄了九百幅他參考古典建築所設計的圖樣，明確表現出古典幾何風格。

大量工作的人，目前不合時宜。值得一提的是身為太陽王路易十四御用製圖師的尚·貝杭（Jean Berain），因為此人，布爾（Buhl）這個姓氏才能成為流芳百世的上等鑲嵌家具工藝的代名詞。除了羅浮宮阿波羅畫廊的裝飾，1710 年某本著作也證實杜樂麗花園內的國事廳（State apartments）是他的設計。他另一批令人讚賞的有趣作品則由戴格樂蒙（Daigremont）、史考汀（Scotin）和其他人操刀雕刻。自從路易十五出現到他繼位的 1715 年期間——設計風格已從前任君王在位的鼎盛時期逐漸趨向「洛可可」和「巴洛克」風格。儘管建築師索弗洛（Soufflot）的作品展現他精湛的才能和許多好的範例，早期作品中扭轉且帶有葉片的渦卷和貝殼圖案，後來卻演變貝殼與石頭混合的裝飾圖案（rocaille）和石窟風格的作品；最終甚至變成中國裝飾（Chinoiserie）般的古怪面貌。路易十六在位期間，這種近乎死沉的紋飾風格才真正復興、走向一種線條優雅的風格，某種程度上這也正好與我國建築師羅伯特·亞當（Robert Adam）引進的藝術風格相呼應，他的作品主要是坐落在倫敦阿德爾菲街區（Adelphi）的住宅。此外，以精湛鑲嵌細工聞名的櫥櫃工匠雷斯納（Reisner）、瑪麗安東尼皇后的鐘錶師高第耶（Gouthier），以及皇室御用木雕師狄蒙特婁伊（Demontreuil）等三位能人的創造力，也對法國大革命爆發前夕的工業設計發展有深遠的影響。在法國大革命的亂世底下，為了支持共和派畫家大衛[2]提出的嚴謹畫法，發展出一種棄絕皇室小玩意兒（colifichet）的趨勢。只是當後來共和聲勢壯大，抱持嚴厲氣習的共

費伊為雷斯納的鑲嵌細工作品設計的圖版。

[2] 譯注：賈克·路易·大衛（Jacques-Louis David, 1748 ～ 1825）為活躍於法國大革命時期的新古典主義畫派奠基者，代表作為 1784 年古典莊重、構圖嚴謹的《荷拉斯兄弟之誓》。

和派人士又轉為擁護宏偉的帝國風格。

　　當時的頂尖藝術家受到拿破崙一世的器重，佩希耶（Percier）、封丹（Fontaine）、諾曼德（Normand）、弗拉戈納德（Fragonard）、普呂東（Prudhon）和卡維利耶（Cavelier）的技藝達到優雅而精湛的完臻境界，卻也顯出拘謹冷漠的帝國風格（style de l' Empire）。經過文藝復興，古典風格卻不再流行，因此各種困惑接踵而來。無論如何，法國人本身的天賦，加上明智而自由的學校教育，很快便使公眾意趣再興，隨後更重振某種對於考古的狂熱。法國人不僅全力照料、挖掘、修復、仿造中世紀和文藝復興時期的遺留文物，同時還啟動各式各樣的相關研究，其中偏向原創的兼容並蓄風格，迅速地在全國各地風起雲湧地展開。

　　坦白來說，法國當前各類紋飾的設計和製作表現確實非常出色；但以英國目前如此快速又有前景的進展，歷史學家也不是不可能將其他同盟國擺在與法國同等的地位。

迪格比・懷亞特
M. Digby Wyatt

參考書目

Adams (E.) The Polychromatic Ornament of Italy. 4to. London, n. d.

Alberti (L. B.) De Re ¡Edificatoria Opus. Florent. 1485, in folio.

Albertolli, Ornamenti diversi inventati, fyc, da. Milano. In folio.

D'Androuet du Cerceau. Livre d' Architecture. Paris, 1559, in folio.

D'Avxler, Cours d' Architecture, par. Paris, 1756, in 4to.

Bibiena, Architettura di. Augustae, 1740, in folio.

Boromini (F.) Opus Architectonicum. Romae, 1725, in folio.

Clochar (P.), Monumens et Tombeaux mesures et dessines en Italie, par. 40 Plans and Views of the most remarkable Monuments in Italy. Paris, 1815.

Dedaux. Chambre de Marie de Medicis au Palais du Luxemburg, ou Recueil d' Arabesques, Peintures, et Ornements qui la decorent. Folio, Paris, 1838.

Diedo E Zanotto. Sepulchral Monuments of Venice. I Monumenti cospicui di Venezia, illustrati dal Cav. Antonio Diedo e da Francesco Zanotto. Folio, Milan, 1839.

Doppelmayr (J, G.) Mathematicians and Artists of Nuremburg, fyc. His torische Nachricht von den Nurnbergischen Mathematicis und Kiinstlern, fyc. Folio, Niirnberg, 1730.

Gozzini (V.) Monumens Sepulcraux de la Tosoane, dessines par Vincent Gozzini, et graves par Jerome Scotto. Nouvelle Edition, augmentee de vingt-neuf planches, avec leur Descriptions. 4to. Florence, 1821.

Gruner (L.) Description of the Plates of Fresco Decorations and Stuccoes of Churches and Palaces in Italy during the Fifteenth and Sixteenth Centuries. With an Essay by J. J. Hittorff, on the Arabesques of the Ancients compared with those of Raffaelle and his School. New edition, largely augmented by numerous plates, plain and coloured. 4to. London, 1854.
—— Fresco Decorations and Stuccoes of Churches and Palaces in Italy during the Fifteenth and Sixteenth Centuries, with descriptions by Lewis Gruner, K.A. New edition, augmented by numerous plates, plain and coloured. Folio, London, 1854.
—— Specimens of Ornamental Art, selected from the best models of the Classical Epochs. Illustrated by 80 plates, with descriptive text, by Emil Braun. (By authority.) Folio, London, 1850.

Magazzari (G.) The most select Ornaments of Bologna. Raccolta de' piu scelti Ornati sparsi per la Cittd di Bologna, desegnati ed incisi da Giovanni Magazzari. Oblong 4to., Bologna, 1827.

De Neufforge, Recueil elementaire d' Architecture, par. Paris, (1757). 8 vols, in folio.

Pain's British Palladio. London, 1797, in folio.

Palladio, Architettura di. Venet. 1570, in folio.

Passavant (J. D.) Rafael von Urbino und sein Vater Giovanni Santi, In zweitheilen mit vierzehn abbildungen. 2 vols. 8vo. 1 vol. folio, Leipzig, 1839.

Percier et Fontaine, Recueil de decorations interieures, par. Paris, 1812. in folio.

Perrault, Ordonnance des cinq speces de Colonnes, selon les Anciens, par. Paris, 1683, in folio.

Philibert de Lorme, OZuvres d' Architecture de. Paris, 1626, in folio.

Piranesi (Fr.), Differentes Manures d'orner les Cheminees, 8fC, par. Rome, 1769, in folio, and other works.

Ponce (N.) Description des Bains de Tite. 40 plates, folio.

Raphael. Life of Raphael, by Quatremere de Quincy. 8vo. Paris, 1835.

Receuil d 'Arabesques, contenant les Loges du Vatican d'apres Raphael, et grand nombre d'autres Compositions du meme genre dans le Style Antique, d'apres Normand, Queverdo, Boucher, tyc, 114 plates, imperial folio. Paris, 1802.

Rusconi (G. Ant.), DelV Archittetura, lib. X., da. Venez. 1593, in folio.

Scamozzi, Idea delV Architettura da. Venez. 1615. 2 vols, in folio.

Serlto (Seb.) Tutte le Opere <T Architettura di. Venet. 1584. In 4to.
—— Libri cinque d' Architettura di. Venet. 1551. In folio.

Terme de Tito. A series of 61 engravings of the paintings, ceilings, arabesque decorations, &c, of the baths of Titus, engraved by Carloni. 2 vols. in 1, atlas. — Folio, oblong. Rome, n. d.

Tosi and Becchio. Altars, Tabernacles, and Sepulchral Monuments of the Fourteenth and Fifteenth Centuries, existing at Rome. Published under the patronage of the celebrated Academy of St. Luke, by MM. Tosi and Becchio. Descriptions in Italian, English, and French, by Mrs. Spry Bartlett. Folio. Lagny, 1853.

Vignola, Regola dei cinque Ordini d' Architettura da. In folio.

Volpato ed Ottaviano. Loggie del Rajffaele nel Vaticano, SfC Roma, 1782.

*Zahn (W.) Ornamente alter Klassischen Kunst-Epochen nach den originalen in ihren eigenthiimlichen farben dargestellt. Oblong folio. Berlin, 1849.

Zobi (Ant.) Notizie Storiche suW Origine e Progressi dei Lavori di Commesso in Pietre Dure che si esequiscono nelV I. e R. Stabilimento di Firenze. Second edition, with additions and corrections by the author. 4to. Florence, 1583.

* 贊恩的有趣著作亦為第十七篇〈文藝復興時期紋飾〉圖版 77、78、79 的取材來源。

圖版 86

阿拉伯花紋，取自羅馬梵蒂岡涼廊或中央的開放拱廊；拉斐爾設計，濕壁畫則出自喬凡尼・烏迪內（Giovanni da Udine）、瓦加的佩里諾（Perino del Vaga）、朱利歐・羅馬諾（Giulio Romano）、波利多羅・卡拉瓦喬（Polidoro da Carravaggio）、弗朗切斯科・潘尼（Francesco Penni）、聖吉米亞諾的文森佐（Vincenzio da San Gimignano）、摩德納的佩萊格里諾（Pellegrino da Modena）、巴尼亞卡瓦諾的巴托洛梅歐（Bartolomeo da Bagnacavallo）及其他可能一起參與的藝術家之手。

圖版 88

阿拉伯花紋，取自曼托瓦公爵宮一處局部彩色底色的溼壁畫。

1

2

3

4

5

圖版 89

阿拉伯花紋，取自曼托瓦得特宮（Palazzo del Te at Mantua）
一處全彩底色的溼壁畫；由朱利歐・羅馬諾設計。

1

2

3

4

5

6

圖版 90

十六世紀義大利和法國印刷品上的裝飾範本；選自阿爾定（The Aldines）、吉安達（The Giuntas）、斯帝凡（The Stephans）及其他知名出版社的作品。

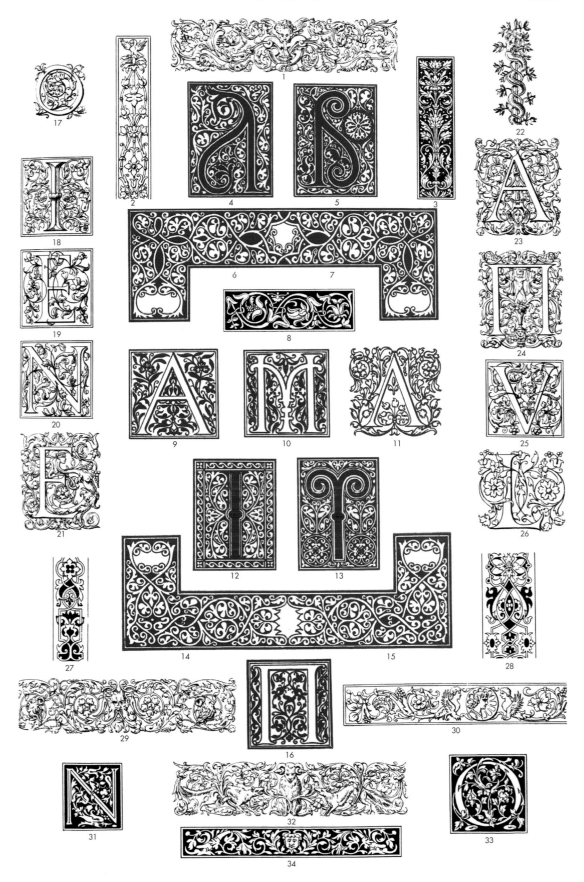

20 自然花草

在前面幾篇內容中我們已經致力證明，藝術鼎盛時期的紋飾都是基於觀察的原則，即根據自然本質將圖案的排列規則化，而不是完全模仿作品的造形。只要任何藝術打破了這個限制，就會顯出嚴重衰退的徵兆：真正的藝術是將自然理想化，而非複製自然的形式。

我們認為，在現今不確定的狀態之下，最好能對這一點有所堅持，但仍興起了一股複製的趨勢，希望盡可能模仿自然的形貌來製作紋飾。世人對於永無止盡重複著同一種、借自過時風格的傳統形式已經厭煩，因此很難引起同感。可以說，社會上普遍出現了「像先祖們一樣回歸自然吧」的呼聲；我們理當率先響應，但也端看我們想尋求什麼，以及我們想走得多遠。如果我們像埃及人和希臘人一樣對待自然，或許還有希望，但如果我們像中國人或甚至是十四、十五世紀的哥德藝術家，結果可能會不太理想。如今，印花地毯、印花紙張和花形雕刻，都足以證明沒有任何藝術可以依該種方式照本宣科地生產，而愈是想複製大自然，就愈是遠離藝術創作。

雖然紋飾之於建築最多就是配角，絕不得霸占結構特徵的地位，加載、或掩蓋其特色，但無論如何紋飾依舊是建築文物的靈魂。

透過建築紋飾，我們可以更準確判斷藝術家究竟施展了多少創造能量。一棟建築的整體比例可能不錯，線腳的做法可能與公認的典範相去不遠，但從紋飾的處理，就能立即斷定建築師是否同樣稱得上是藝術家。這可是評斷作品接受多少照料和精煉的最佳方式。將紋飾放對地方並不容易，如果同時還要展現其中的美感、詮釋整件作品的意涵，更是難上加難。

不幸的是，我們這一代人總是將妝點建築物結構特徵的工作交由不適任的人，這情形在室內裝飾領域更是嚴重。

在紋飾中重新使用莨苕葉之舉帶來的致命技藝，導致了上述結果，並且削弱藝術家的才能。容易上手的工作，他們乾脆就讓別人接手；至今已出讓了身為建築師、領導、首席等尊貴的頭銜。

這樣一來，對於進步的普世追求該如何滿足，新的紋飾風格又該如何展開呢？有些人或許會說，一定得先有全新的建築風格，而且甚至應該反向思考、以創造紋飾為優先。

我們並不這麼認為。前面已經證明，人類對紋飾的渴望與所有民族早期文明的實踐是同時存在的，建築只是採用了紋飾，而不是創造紋飾。

建築中的科林斯柱式據說就是從陶罐周邊長滿的莨苕葉發想而來；事實上莨苕葉做為紋飾的由來已久，或者，不管怎樣說，莨苕葉的生長方式很早之前就已經出現在傳統的紋飾上。這種將葉片加在柱頭上的特殊做法，正是開創了科林斯柱式的一道靈光。

主導十三世紀建築的葉飾應用法則，甚至是葉片的整體形貌，早已出現在古老的泥金手抄本上；而正如之前的分析，它們大多來自東方，為早期英國紋飾增添了不少東方特色。因此，十三世紀的建築對此紋飾系統非常熟悉，我們也不必多加揣測，此風格之所以能在十三世紀廣為流傳，就是因為對早已存在的主導形式十分熟稔之故。

日後，直接模仿大自然的花朵風格，也是來自早前已有相同風格的紋飾作品。直接模仿自然的花朵繪製技藝出現在彌薩書當中，足以匹敵當時建築物上的石刻花飾。

伊莉莎白時期的建築紋飾幾乎都是使用織布機、出自畫家和雕刻師之手的再製品，借用的風格更是如此。比起建築紋飾，同時期的藝術家必須對歐陸的繪畫、壁紙、家具、金工和其他奢侈品有更好的掌握；而正好就是因為這種熟悉紋飾、但欠缺建築學識的現象，促進了此時期的特色發展，進一步將伊莉莎白時期的建築和復興時期較單純的建築區隔開來。

因此我們有理由相信：全新的紋飾風格是可能從全新的建築風格中獨立形塑出來的，甚至還可能是造就全新風格的簡便途徑；比如說，如果我們能剛好找出結構支撐物的全新界線，就等於完成了最艱難的任務。

造就建築風格的特徵首推支撐物，再來才是在支撐物之間開展空間的方式，第三是屋頂的構築。這些結構特徵上頭的裝飾物件為建築風格增添特色；它們一個接著一個，渾然天成，新發明總會帶出其他的可能。

乍看之下，這些結構特徵的變化方法已經耗盡，除非採用任何一個既有的系統，不然我們也別無選擇。

如果我們拒絕採用希臘人和埃及人創造的圓柱和橫樑、羅馬人的圓拱、中世紀的尖拱和穹頂，以及伊斯蘭的圓頂，那問題是——還有什麼可用？我們或許曾經聽聞，填補空間的所有方法都已耗盡，尋找其他形式只是白費力氣。但這種說法不也是老生常談嗎？埃及人可曾想過，除了巨石，還有其他開展空間的方式？中世紀的建築師可曾想過，通氣的穹頂有朝一日會被超越、地面的裂縫中可以通過中空鐵管嗎？我們不應該絕望，至少可以確定，現在還未走到建築系統的窮途末路。如果我們正處於一個抄襲的年代，而現在的建築缺乏蓬勃的生

氣，那過去的時代也必然經歷類似的階段。從當前的混亂中，必定會有人（雖然不太可能在我們的時代出現）為了擁有知識樹[1]而極盡全力打造出先進的建築。

回歸原本的命題，全新的藝術風格或紋飾風格到底是如何成形、或者試著成形呢？首先，我們對於在有生之年看到轉變的契機並不抱太大希望，因為當前的建築專業一方面受到過往教育的深刻影響，一方面也承受太多被錯誤資訊灌溉的大眾輿論；但就這兩方面來說，崛起的新世代是在快樂許多的環境中成長，未來的希望也勢必在他們身上實現。本書集結這些過去的作品，為的就是任他們取用；不是要他們照本宣科地複製，而是做為一位藝術家，應該全面審視過往的藝術通則，藉由這些廣為大眾讚揚的原則，引領他們創造出具有同等美感的全新藝術形式。我們深信，一位求知若渴的藝術科系學子，將棄絕怠惰的誘惑，取來過往的藝術作品好好檢視，並與自然的造物兩相比較，致力解讀其中的主導原則。他必然成為一位創作者，獨立出新的形式，而不是一味的重製過去。我們認為，任何人只要深刻感受過大自然的普遍法則，雖然總不外乎特定幾項，比如均衡分配的範圍、從主莖向外散射、任何一種取材於自然的形式，只要他極力避免模仿，僅遵循眼前所見所聞，全新的美麗形式終將從他的手中幻化而生，而不單單只是以過往作品來發想日後流行風格的因襲做法。如此做法需要少數有才之人身先士卒：一旦起了頭，其他人就能遵循下去、逐漸改良、彼此淬煉，直到下一個藝術高峰，再逐漸衰退、失序。不過就當前來看，我們離任何一個階段都還太遠。

一直以來，我們期望憑藉己力來拓展這項運動；為了喚起人們對於形式分配中普及通則的認可，本篇以十張集結了許多自然類型的花葉圖版做為範例。不過，這些法則確實太過普遍，以至於只需要一片葉子就能推及至整個畫面。圖版91的七葉樹葉片，即囊括了所有大自然的法則：沒有任何藝術能挑戰其形式之優雅、各部位的完美占比、從主莖向外散射、相切曲線，甚至是均布的表面裝飾。以上完美的表現，我們能憑一枚葉片就得出結論，但如果進一步研究其生長規律，會發現葡萄樹或常春藤葉簇也有著與單一片葉子相同的法則。圖版91的七葉樹葉片，每一處葉裂在接近根部時的縮減比例均相同，因此不管怎麼組合，單一葉片在葉簇中都能協調地呈現：如果單一葉片內的面積占比完美而使觀賞者感到平靜與和諧，那麼推及整簇葉片時也會有同樣的感受；我們從未發現有任何一枚葉片因為比例失衡而破壞了群體的樣貌。這種均衡表現所涵蓋的通則在圖版98、99、100中一一

[1] 編按：知識樹（Knowledge tree）為十六世紀英國哲學家法蘭西斯·培根（Francis Bacon, 1561～1626）提出的概念，指知識是一棵樹，記憶、理性、想像為知識樹的三大枝幹，彼此是相互關聯且有系統的結合。

展現。在花朵的表面也有同樣的線條分布法則，沒有一條線不是為了形式的發展而存在——刪減任何線條都無法提升造形的完美，這是為什麼呢？因為美感發自於每株植物的生長法則。當生命之血——樹液離開根部、以最短的路徑流至葉面邊緣，不管表面樣貌如何，流經路線愈長或支撐重量愈大，其中的物質就愈稠密（詳見圖版98、99中右側的旋花）。

在圖版98中，我們展示了各種花朵的平面圖和正視圖，然後發現所有造形都是以幾何為基礎，這股構成表面形貌的原動力，從中央部位出發，必定停留在等距之處；最終達成對稱但規律的效果。

既然如此，誰又膽敢聲稱，我們只剩下複製十三世紀的五瓣或七瓣花、希臘忍冬或羅馬莨苕葉一途？光是這些與大自然緊密相連的植物就足以創造藝術了！

看看它們多元的形貌及其恆久不變的原則。我們相信，未來仍值得期盼；僅待我們從蟄伏中覺醒。造物主並未將萬物造得完美，我們的讚揚也該有所節制；相反地，祂的造物是為了使我們愉悅，我們應該好好研究箇中之道。萬物的存在都是為了喚醒我們的天生本能，也就是藉著自己的雙手去仿效造物主散播在這片土地上的秩序、對稱、優雅、合度。

圖版 91

七葉樹（horse-chestnut）葉片；完整尺寸，取自真正的樹葉。

圖版 92

葡萄樹（vine）葉片；完整尺寸，取自真正的樹葉。

圖版 93

圖案 1 為掌狀常春藤（ivy palmata）、圖案 2、3、4、5
為一般常春藤（ivy）；完整尺寸，取自真正的樹葉。

圖版 94

1 鮮紅櫟（scarlet oak）
2 白橡樹（white oak）
3 無花果樹（fig tree）
4 楓樹（maple）
5 白瀉根（white bryony.）
6 月桂樹（laurel）
7 月桂（bay-tree）

均為完整尺寸，取自真正的樹葉。

圖版 95

1 葡萄樹（vine）
2 冬青樹（holly）
3 橡樹（oak）
4 土耳其櫟（Turkey oak）
5 金鏈花（laburnum）

均為完整尺寸，取自真正的樹葉。

圖版 96

1 野玫瑰（wild rose）
2 常春藤（ivy）
3 黑莓（blackbery）

均為原始尺寸，取自真正的樹葉。

圖版 97

山楂（hawthorn）、紫杉（yew）、常春藤、草莓樹
（strawberry tree）。完整尺寸，取自真正的樹葉。

圖版 98

1 鳶尾花（iris）
2 百合花（white lily）
3 黃水仙（daffodil）
4 水仙花（narcissus）
5 洋蔥（onion）
6 狗薔薇（dog-rose）
7 柳蒲公英（mouse-ear）
8 忍冬（honeysuckle）
9 錦葵（mallow）
10 杜鵑花（ladie＇s smock）
11 虎尾草（speedwell）
12 風信子（harebell）
13 新疆黨蔘（Glossocomia clematidea）
14 旋花（convolvulus）
15 櫻草花（primrose）
16 長春花（periwinckle）
17 克拉花（clarkia）
18 鬼吹簫（Leycesteria formosa）

花草圖版畫家簡介

克里斯多夫・德雷瑟
Christopher Dresser, 1834 ～ 1904

十九世紀英國設計師暨設計理論家、德國耶拿大學
（University of Jena）植物學博士。師承歐文・瓊斯，
職業生涯以教授植物學為開端，從科學研究中發展出
將自然造形與藝術創作融合的興趣，在這幅精美的花
草圖版上展現其製圖與植物學方面的高深造詣。

圖版 99

圖 1 為忍冬；圖 2 為旋花。完整尺寸，取自真正的樹葉。

圖版 100

西番蓮（passion flowers），完整尺寸。

ちゃホ

DA1011

紋飾法則 奠定當代設計思維的 37 條造形與色彩基本原則

原 著 書 名 ／ The Grammar of Ornament
作　　　者 ／ 歐文・瓊斯 Owen Jones
譯　　　者 ／ 林貞吟、游卉庭
編　　　輯 ／ 邱靖容
業 務 經 理 ／ 羅越華
總　編　輯 ／ 蕭麗媛
視 覺 總 監 ／ 陳栩椿
發 　行 　人 ／ 何飛鵬
出　　　版 ／ 易博士文化
　　　　　　　城邦文化事業股份有限公司
　　　　　　　台北市中山區民生東路二段 141 號 8 樓
　　　　　　　電話：(02) 2500-7008　　傳真：(02) 2502-7676
　　　　　　　E-mail：ct_easybooks@hmg.com.tw
發　　　行 ／ 英屬蓋曼群島商家庭傳媒股份有限公司城邦分公司
　　　　　　　台北市中山區民生東路二段 141 號 11 樓
　　　　　　　書虫客服服務專線：(02) 2500-7718、2500-7719
　　　　　　　服務時間：週一至週五上午 09:30-12:00；下午 13:30-17:00
　　　　　　　24 小時傳真服務：(02) 2500-1990、2500-1991
　　　　　　　讀者服務信箱：service@readingclub.com.tw
　　　　　　　劃撥帳號：19863813
　　　　　　　戶名：書虫股份有限公司
香港發行所 ／ 城邦（香港）出版集團有限公司
　　　　　　　香港灣仔駱克道 193 號東超商業中心 1 樓
　　　　　　　電話：(852) 2508-6231　　傳真：(852) 2578-9337
　　　　　　　E-mail：hkcite@biznetvigator.com
馬新發行所 ／ 城邦（馬新）出版集團【Cite (M) Sdn. Bhd.】
　　　　　　　41, Jalan Radin Anum, Bandar Baru Sri Petaling,
　　　　　　　57000 Kuala Lumpur, Malaysia.
　　　　　　　電話：(603) 90578822　　傳真：(603) 90576622
　　　　　　　E-mail：cite@cite.com.my
美 術 編 輯 ／ 林雯瑛
封 面 構 成 ／ 林雯瑛
製 版 印 刷 ／ 卡樂彩色製版印刷有限公司

國家圖書館出版品預行編目（CIP）資料

紋飾法則：奠定當代設計思維的 37 條造形與色彩基本原則 ／
歐文瓊斯（Owen Jones）著；林貞吟、游卉庭譯.
- 初版 . - 臺北市：
易博士文化，城邦文化出版：家庭傳媒城邦分公司發行，
2018.05
　面；　公分
譯自：The Grammar of Ornament
ISBN 978-986-480-048-3(精裝)
1. 裝飾藝術 2. 圖案
960　　　　　　　　　　　　　　　107006015

2018 年 5 月 8 日初版 1 刷
2020 年 2 月 4 日初版 1.5 刷
ISBN 978-986-480-048-3
定價 2200 元　HK$733